中日电影关系史

1920—1945

晏妮 著

汪晓志 胡连成 译

北京大学出版社

著作权合同登记号 图字：01-2014-2665

图书在版编目(CIP)数据

中日电影关系史：1920—1945 / 晏妮著；汪晓志，胡连成译．— 北京：北京大学出版社，2020.8
（培文·电影）
ISBN 978-7-301-31170-7

Ⅰ．①中… Ⅱ．①晏… ②汪… ③胡… Ⅲ．①电影史－研究－中国－1920–1945 ②电影史－研究－日本－1920–1945 Ⅳ．① J909.2 ② J909.313

中国版本图书馆 CIP 数据核字 (2020) 第 022657 号

SENJI NICCHU EIGA KOSHOSHI
by Yan Ni
© 2010 by Yan Ni
First published 2010 by Iwanami Shoten, Publishers, Tokyo.
This simplified Chinese edition published 2020
by Peking University Press, Beijing
by arrangement with the proprietor c/o Iwanami Shoten, Publishers, Tokyo

书　　名	中日电影关系史：1920—1945 ZHONGRI DIANYING GUANXI SHI: 1920—1945
著作责任者	晏　妮 著　汪晓志　胡连成 译
责任编辑	李冶威
标准书号	ISBN 978-7-301-31170-7
出版发行	北京大学出版社
地　　址	北京市海淀区成府路205号　100871
网　　址	http://www.pup.cn　新浪微博：@北京大学出版社 @培文图书
电子信箱	pkupw@qq.com
电　　话	邮购部010-62752015　发行部010-62750672　编辑部010-62750883
印刷者	天津联城印刷有限公司
经销者	新华书店
	660 毫米 ×960 毫米　16 开本　22 印张　320 千字 2020 年 8 月第 1 版　2020 年 8 月第 1 次印刷
定　　价	56.00 元

未经许可，不得以任何方式复制或抄袭本书之部分或全部内容。
版权所有，侵权必究
举报电话：010-62752024　电子信箱：fd@pup.pku.edu.cn
图书如有印装质量问题，请与出版部联系，电话：010-62756370

目 录

序章 ... 001
 一、国族电影与电影关系史 ... 001
 二、电影关系史的多义性 ... 004
 三、如何阐述多义性 ... 005

第一章　越境的开始 ... 009
 一、迈向未知的领域 ... 009
 二、日本电影人的中国电影见闻 ... 015
 三、形形色色的上海梦 ... 018

第二章　交错的目光 ... 023
 一、作为情报的中国电影论 ... 023
 二、国际连带的一页——岩崎昶 ... 025
 三、不为人知的中国电影通——矢原礼三郎 ... 034
 四、从欧美电影通到中国电影通——内田岐三雄和饭岛正 ... 041
 五、中国电影论热潮的高涨——从上海到其他地区 ... 051

第三章　倒向战时文化政策 ... 057

　　一、未竟的同文同种之梦——川喜多长政 ... 058

　　二、"第二个岩崎昶"——筈见恒夫 ... 065

　　三、游走于军部与民间——辻久一 ... 075

　　四、如何谈论文化？——清水晶 ... 080

第四章　大陆电影的历史脉络 ... 091

　　一、大陆表象的流行——女性、战场、领土 ... 093

　　二、大陆言情剧的双重性与李香兰 ... 103

　　三、言情剧的蜕变 ... 109

　　四、转向"大东亚电影" ... 116

第五章　大陆电影的越境 ... 127

　　一、战火中的电影制作——《东洋和平之路》... 128

　　二、凝眸北京与京剧电影 ... 142

　　三、上海——双重结构的"中华电影"公司 ... 148

　　四、"中联"——一种逃避现实的选择 ... 155

　　五、所谓"大东亚电影"的二义性——《博爱》和《万世流芳》... 161

　　六、合作乎？抵抗乎？——《烽火在上海升起》(《春江遗恨》)... 171

第六章　对华电影扩张的两难之境 ... 183

　　一、上海 ... 183

　　二、华北 ... 203

　　三、日本电影的受众 ... 212

第七章　电影受众的多义性 ... 235

　　一、《茶花女》输入日本 ... 236

　　二、《木兰从军》的越境史 ... 241

　　三、孙悟空来了！长篇动画片《铁扇公主》输入日本 ... 267

　　四、演员身体的政治学与社会性别 ... 277

终章　战后的足迹 ... 291

　　一、又一种非对称关系 ... 291

　　二、在冷战的夹缝中 ... 295

　　三、战时的遗产 ... 298

　人名索引 ... 301

　注释中所涉及著作的中日文对照表 ... 307

　参考文献一览 ... 317

　附录资料（一）　战争期间在中国开办的日中合资电影公司 ... 329

　附录资料（二）　本书提到的主要电影作品一览表 ... 333

　中文版后记 ... 341

序章

一、国族电影与电影关系史

电影是从欧美传入亚洲的。它源于科学发明，作为近代文明的产物而越境传播。在动荡的 20 世纪，经过不同国度的思想和文化土壤的培育，逐渐形成了本国的国族电影（National Cinema）。其实，电影自诞生伊始便具有轻而易举地跨越国界的性质，后来由于在近代国家形成过程中日益抬头的国族思想的介入，逐渐与"国民国家"的意识形态接轨。作为一种具有国民国家电影性质的媒体，在各国和各个地区担负起国家宣传之重任。比如，仅就日本电影和中国电影而言，可以说，国族电影的形成时期恰好与 20 世纪 30 年代初期至 40 年代中期的日本侵华战争及其后爆发的太平洋战争时期重合。

不幸的是，中日两国的电影各自诞生仅仅二十余年，便在其青春期遭遇了战争。然而吊诡的是，中日两国的电影从亚文化发展成主要文化媒体，并作为战时意识形态表征的视觉装置而大红大紫，也恰恰是在战争时期。无论在前线还是在后方，无论在日本国内还是在中国的沦陷地区或国统区，均希望电影成为一种传递政治思想的"文化子

弹",而且实际上电影也确实不负所望,起到了这种作用。战争期间相互对峙的日本与中国,尽管由于战争的原因双方在电影体制上联系紧密,但毋庸置疑的是,双方的国族电影恰恰是在战争期间形成的。

迄今为止,大多数电影史研究都是按照国别史来分类的。这种方法正确与否暂且不论,笔者认为,仅就战争时期和殖民地时期的电影而言,虽然本应基于战争与殖民地统治的观点分析统治与被统治的复杂关系,但遗憾的是,以往的研究毕竟存在着不得不省略某一方的倾向。毋庸赘言,近年来虽然出现了不少试图打破这种一国史论研究的成果,但由于分类的简易性及论述的便利性,一国电影史论述依然在电影研究领域占据主导地位,属于主流研究方式。基于这种现状,笔者始终怀着这样一种心情:以越境跨界的视角重新考察分析战争时期中日两国之间那段相互缠绕的电影史。

然而,究竟如何做才能够翻越耸立于眼前的这座巨大的电影史壁垒,从而去发现一个崭新的世界呢?何况这项工作并非仅凭勇气和毅力以及梳理资料的技巧就能够完成。如果不去挖掘庞大的史料,如果不对为数众多的电影作品进行深入的考察分析,如果未在某种程度上把握中日两国电影史的流变,你甚至不知道究竟应从何处入手。在惶惑不安、寻找切入点的那段漫长的日子里,笔者只是一味地埋头收集资料,不停地考察分析一部又一部电影作品。回想起来,从萌发这一想法开始,时光流逝,迄今已有十数年。直到最近,笔者才最终确定主题,并摸索出一套能够对其进行解剖的方法论。无疑,这种方法不乏笨拙之处,因为无非就是在调查、发掘中日两国电影史料的同时,捡拾那些为以往的研究所遗漏的、丢弃的、无意或有意忽略的、删除的诸多电影史碎片,对其进行解读,并按照历史的时间轴将散失于电影史料中的无数个点连接起来,使之彼此交错为几条线,然后再从理论上对其各自的关联性进行梳理。

很多电影史料告诉我们，除去个别例子，在20世纪20年代，中日两国电影史的发展如同两条平行线，相互之间几乎没有发生过任何关系。开始发生变化的征兆是在20世纪30年代初的"九一八"事变、第一次上海事变（"一·二八"事变）爆发之后。尤其到了1937年的卢沟桥事变和第二次上海事变（"八一三"事变）以后，以往只是以某种形式有所接触，有时候也有所接近的两国电影，随着战局的变化而迅速接近，并开始逐渐交织在一起。日本主导的国策电影公司——"株式会社满洲映画协会""中华电影股份有限公司""华北电影股份有限公司"[1]相继在华成立后，在制作、引进、发行、话语等所有领域均发生电影的越境现象，中日电影在相互之间发生冲突的同时，也开始深刻地影响对方。

随着战局的发展，横跨中日两国所发生的为数众多的电影越境事例引起了许多学者的关注，出现了很多优秀的研究成果。尽管如此，遗憾的是许多论述还仅仅停留在史实的叙述上，似乎很少有人对这一历史的深层进行解析。但是，不知道是幸运还是不幸，正是这种电影的越境，虽然顺应了战争意识形态，却也扰乱了本应依附于国民国家的国族电影的内部秩序，甚至将那些从事电影制作的电影人、评论电影创作的专家、享受电影的观众以及两国的言论界也卷入其中，从而创造了大量的无法归入单一电影史叙述的极其丰富的电影史场景。本书试图运用"相互关系"这一概念，对横跨交战的政治空间而展开的中日电影的相关场景进行解析，希望以此为一国电影史的研究提示另一种论述方法。

1 关于后面两家电影公司，参见书后"附录资料（一）"。

二、电影关系史的多义性

如前所述,中日电影之间的相互联系最早开始于 20 世纪 20 年代后半期的人员交流。1937 年以后,这种人员上的交流逐渐扩大到制作、发行和进出口等领域,形成一种更加紧密的关系。然而,随着战争的扩大,中日电影之间的联系虽日益增多,但个人对个人的交流相对减少,而国家与国家之间的相互关系却迅速增加。其结果是,在这种相互关系中,统治一方与被统治一方、侵略一方与被侵略一方的非对称关系逐渐变得更加明显。如今,那场战争已经过去半个多世纪,我们应该如何分析那段复杂的历史,以及时而对峙时而"联合"的中日电影关系史呢?笔者认为,如果彼此之间只有对峙,就不会发生接触,双方也就谈不上携起手来合拍电影之类的事了。也就是说,对于这种远比交流更为复杂的相互关系、由此派生出来的某种"提携"行为以及这种"提携"行为所产生的电影作品,我们应该予其以人本主义式的肯定,还是以国家大义全盘否定呢?以上两种方法,不仅无法准确描绘战争期间极为复杂的电影史场面,而且只会把这种讨论还原成一个简单的图式。

正是出于战争的需求,电影骤然升格为一级文化。但尽管如此,电影始终位于战火的彼岸,围绕电影发生的相互关系也出现于战事暂停期的夹缝中。对于侵略方(占领方)来说,电影是一种文化宣传工具,它取代武力征服,以一种和平的方式获取占领地(殖民地)的民心。同时,电影也是占领方了解被占领地(殖民地)文化的最好的教材。反过来说,对于被侵略方(被占领方)而言,电影是活跃于文化战线的战斗武器,同时也是被侵略方维持生存所必需的产业。尽管处于战争期间,但只有在一时的、相对稳定的情况下,电影领域的相互关系才能够成立,这恐怕是一个不可否认的事实。

另一方面，尽管处于暂时的"和平"状态，但是，中日双方的政治力量关系始终是非对称的，这一点无须再次强调。在这种非对称的关系中，占领方进行的电影制作、发行及放映，隐蔽了战争这一暴力，通过娱乐形式进行政治宣传。但是，由于作品的越境及人员的接触，电影脱离了文本所指内容，刺激了处于非对称关系的双方，在文化上产生了相互影响、相互渗透的现象。如果将其假设为一种脱离战时政治的文化现象，那么可以说，正是这种脱离扰乱了政治统制的秩序，滋生了各种纠葛、罅隙、偏差。不仅如此，甚至左右了电影的再生产，有时会使一部电影作品在很大程度上偏离文本所指内容，出现截然相反的解读，此类例子是屡见不鲜的。也就是说，战争期间电影的相互关系，一方面没有摆脱战时意识形态，而是依附于战时意识形态，突出国家；另一方面这种相互关系在某种程度上缓和了不同政治力量之间相互冲突、相互对抗的紧张关系，孕育出一种暧昧的多义性。本书的主要任务，就是阐明产生这种多义性的政治结构以及由此派生出来的文化上的融合性。

三、如何阐述多义性

既然如此，应该如何阐述这种多义性的问题，也就自然地摆在我们面前。笔者个人的意见是，多义性不等于客观性。我们需要沿着历史的来龙去脉，从不同的角度仔细解读言论资料的片段和电影作品，并在此基础上将种种历史事件有机地联系起来。当然，依据历史资料和电影文本，穿梭来往于电影作品的内外，所呈现出来的反而是根据一种可称为"主观性"考察所构建的电影史。为了明确应该如何阐述这一问题，笔者在撰写时注意汲取其他领域的研究成果，并深受启发。其中，在《文化与帝国主义》一书中提到抵抗文化的各种主题的爱德

华·W. 萨义德（Edward Wadie Said），他下面的这段话一直萦绕在笔者的脑海中：

> 抵抗远不只是对帝国主义的一种反动，它是形成人类历史的另一种方式。特别重要的是，要知道这种不同概念的形成在多大程度上是建立在打破文化间的障碍的基础上的。[1]

当然，笔者并没有打算原封不动地沿用萨义德提出的理论，但不可否认，它作为一种方法论是极富启示作用的。战争期间，中日两国之间的电影关系史是在文化被侵略一方统合的情况下展开的。因此，只要战争没有结束，抵抗与对立这一主题就会继续存在，并超越政治与文化的界限错综复杂地纠结在一起。为准确描绘其历史面目，笔者认为，在时空之间自由驰骋的构思极为重要。因此，本书采取的论述方法，是将战争这一时间轴与横跨中日两国的空间轴交错起来展开论述。

下面简单说明一下本书所论内容及理论展开。

本书首先考察战时日本有关中国电影话语的生成及展开，然后分析日本如何在各类话语的推动下制作出为数众多的大陆电影，阐述日本电影如何打入中国以及中国电影以何种方式出口日本。本书尝试按照历史时间从多方面审视中日电影，将战争期间的中国和日本作为产生连锁反应、发生相互作用的空间来看待，尤其将依据多层次历史语境解析以下问题——日本电影在中国的被接受，它如何影响了日本国内的大陆电影制作？中国电影出口日本时受制于战时的政治状况，但在文化上是否给双方带来相互影响？

[1] 爱德华·W. 萨义德，《文化与帝国主义》2，大桥洋一译，三铃书房(みすず書房)，2001年7月，45页。此处译文引自该书中文版本，李琨译，生活·读书·新知三联书店，2004年3月。——译者注

本书的论述顺序大致如下：第二章和第三章主要考察战时日本具有代表性的中国电影评论家岩崎昶、矢原礼三郎、内田岐三雄、饭岛正、川喜多长政、筈见恒夫、辻久一、清水晶等人的言论。本书试图使用一种不同于以往只注重论述历史事件和电影文本的方法来书写比较电影史。通过分析这些与电影关系史有着千丝万缕联系的论者言论，笔者将揭示日本有关中国电影的话语在历史上是如何展开的，同时将其作为揭示战争期间日本知识分子思想变迁的一个例证。笔者还将继续探讨有关中国电影的话语与日本国内外的大陆电影制作之间的内在关联性，进而分析这种关联性如何左右中日两国电影之间相互引进这一问题。简而言之，关于电影的话语引发电影制作，而在这一过程中影片的进出口和发行带来电影市场的活跃，市场的活跃促进电影的再生产，而电影的再生产又促进新话语的产生。这是一种在循环发生的活力下展开的中日电影关系史的动态形象，而本书想描绘的正是这一点。

关于中国电影，笔者主要论述 1937 年以后沦陷区的电影制作、发行及接受情况。当然，国统区、解放区的电影也应当在这一空间中占有一席之地，所以笔者尽管没有特意安排一章加以论述，但在分析沦陷区电影时，凡与此有关的部分均间接地有所论述。笔者之所以采取这种论述方法，是为了消解以下的空间二分法：如同部分以往的研究所示，将沦陷区与非沦陷区分别考证，称颂一方而贬抑另一方。管见所及，将沦陷区和非沦陷区在政治上加以对比的空间二分法，无法准确地描述战时意识形态投射于电影文本的千姿百态，似有可能将国族电影的概念单纯化。如欲对那些给沦陷期间的电影贴上"汉奸电影"的标签，并试图将其从电影史的记述中粗暴删除的电影史研究提出异议，那么笔者认为，必须从清算这种二元对立的空间论开始。

沦陷时期拍摄的为数众多的电影作品，若与国统区拍摄的作品相比，确实存在着类型的不同、表象的差异、手法的区别，有些作品有

时候甚至趋于复古,与时代背道而驰。但是,笔者可以肯定,这些作品的不合作精神基本上是一以贯之的,沦陷区的电影家绝没有拍摄一部"汉奸电影"。如果我们将其视为沦陷区的电影家唯一可以做到的无声的反抗的话,那么对于默认这种行为的"中华电影股份有限公司"进行深入的剖析也就不可或缺了。从这个意义上讲,本书主要着眼于"中华电影股份有限公司"的双重结构及其政策,探讨这类无声抵抗的电影文本相继产生的来龙去脉,试图揭示"中华电影股份有限公司"和"华北电影股份有限公司"与日本国内的电影公司之间在政策上的差异。

当笔者锁定电影相互关系的细节,重读有关话语,揭示历史面貌并基于这一方法试图将许多历史话语的碎片拼接起来后,越发感到无法做出一刀两断式的结论。但无论如何,笔者至少在此想明确提出以下两点:第一,在政治上非对称的关系下,除了抵抗或合作这一终极选择外,为了维持自己的生存,为了继续制作、发行电影,或为了给沦陷区的民众提供娱乐,被占领一方确实存在过以不合作或合作的名义所进行的抵抗。第二,当时的沦陷区虽然受战时意识形态的严格控制,但日本的大陆电影制作及其对华电影活动绝非铁板一块。

如上所述,本书分析的焦点涉及有关电影的话语、制作、发行及进出口等各个领域之间的关系性。因此,笔者知道,本书对电影文本的分析还远远称不上缜密。笔者今后将继续关注这一课题,同时希望本书能够抛砖引玉,并以此为契机出现更多的优秀研究成果。

最后补充一句,本书各章自成一体,同时又互相关联,各有侧重。各位读者如能按此意阅读本书,则不胜荣幸。

第一章 越境的开始

一、迈向未知的领域

有关中国电影的报道究竟是何时在日本出现的呢？仅就笔者调查所掌握的情况，1911年5月刊登在日本第一本电影专刊《活动写真界》[1]上的《上海的活动写真》[2]是最早见诸报刊的有关中国电影的报道。这篇以"H生"的笔名撰写的文章，报道了传入中国不久的电影在上海的电影院上映时的情况。从文章混合使用"活动写真"和"映画"之类的用词来看，电影当时还处于草创期。文章的标题之所以不用"中国电影"，而是用"上海的活动写真"，大概是由于电影诞生初期，无论在文化上还是在经济上，日本都热切地关注着上海的缘故。

20世纪10年代的《电影·唱片》杂志开设了报道上海常设电影院情况的专栏《上海通信》[3]（Film News from Shanghai）。据该杂志报道，

1 《活动写真界》创刊于1909年6月。
2 H生，《上海的活动写真》，《活动写真界》20号，1911年5月1日，29页。
3 《上海通信》，《电影·唱片》II期三册，1917年5月5日，237页。

当时日本人在上海经营的常设电影院中有一家叫作东和活动馆，去该电影院观看电影的观众，据说"日本人占七成，中国人占两成，外国人占一成"[1]。20世纪10年代中期，也就是"九一八"事变爆发前十几年，通信栏在报道常设电影院的发行放映情况时是按照地区来划分的，即用"满洲"、上海、朝鲜[2]来划分日本以外的地区。与"满洲"一样，在拥有常设电影院的上海，有关电影上映的影讯也是人们关心的焦点之一。

进入20世纪20年代以后，在后来发展成为电影领域权威杂志的《电影旬报》[3]上，也出现了有关中国电影的各种报道。这些文章大多是旅行见闻录式的，与20世纪10年代相同，作者仍然热衷于向日本国内介绍上海电影院的情况。[4]

20世纪20年代后半期，有关中国电影的报道开始发生显著的变化。日本人始于大正时期的对上海的憧憬，引发了一股旅游热潮。随着访问上海的知识分子和作家的不断增加，这些人撰写的中国访问记和随笔开始见诸各类报刊。其中，不仅有描述电影院及观众情况的文章，举出电影片名而加以论述者也不在少数。当然，撰文者并非电影专家，他们在上海观光期间，见缝插针跑到街面上专门放映中国影片的电影院[5]观赏影片，并写下自己的感想。

例如，在大正末期访问过上海，并写下《上海瞥见》和《上海漫

[1] 前引《上海通信》，237页。
[2] 《电影·唱片》Ⅱ期三册，1916年12月号，562页。
[3] 《电影旬报》（《キネマ旬报》）创刊于1919年，太平洋战争爆发前的1940年12月，在出版了最后一期后被废刊。因译为电影的"キネマ"一词是外来语，与英美交战后日本开始禁止使用外来语，所以1941年改称《映画旬报》后重新起步，但该刊在1945年日本战败后又被废刊。《电影旬报》于1946年3月再次组建，1950年复刊后直至今日。
[4] 例如，可参见松冈银歌《上海活动写真界夜话》，《电影旬报》1922年9月1日号，20页。
[5] 当时，上海的电影院分为外国电影专映馆和国产电影专映馆，设备好、票价高的一流电影院几乎只放映外国影片。

步》等纪行文的作家中河与一便是其中的一位。当时的中河才二十几岁，他怀揣着村松梢风为他写的介绍信来到上海。在上海逗留期间，中河拜访了田汉[1]主办的南国电影剧社，并结识了田汉及唐槐秋、顾颉刚等中国文化人。[2]中河与一写道："后来听说，上海是中国的好莱坞。"[3]可以说，他与田汉等人的交往，与其说是出于对中国电影的兴趣，不如说是原留日学生田汉与日本作家之间交友关系上的一个延续。

或许是受到田汉等人热衷于电影创作的影响，中河与一走进电影院观摩电影，回国后为电影杂志撰稿，写了一篇题为《中国的电影》的文章，讲述了他当时的观看体验。那么，中国电影给他留下了怎样的印象呢？"中国的军事片和喜剧片，半个小时都看不下去，这类影片日本也有，都是一些市井无赖出入其中的喜剧片。"[4]尤其引起中河与一注意的是出现在影片中的英文字幕："片名必定出现英文和中文两种文字，甚至片中主人公的书信也必定使用英文和中文两种文字……影片处处表现出一种崇洋的倾向。"[5]他吐露了观看影片时的别扭心情，同时直言不讳地指出，除了发现中国影片的崇洋之处，并没有从中得到多大的收获。他写道："我是按照编辑的要求写的，中国电影对日本并不具有什么特殊的启发作用。由我来谈中国电影，绝对谈不上能够发挥什么好的作用。"[6]

昭和初期，作为新兴艺术家而红极一时的吉行荣助也是数次往返于东京和上海的文人之一。他先后发表了《上海情色摘抄》和《新上海私密》等标题冠以"上海"二字的诗作，这些诗作大概是他基于漫

1 田汉是电影导演兼编剧，也是作词家。1916年留学日本，回国后创办了南国电影剧社。
2 中河与一回国后写了一篇《南国电影访问记》，参见《中河与一全集》第11卷，162—170页。
3 中河与一，《中国的电影》，《电影时代》1926年12月号，34页。
4 同上。
5 同上。
6 中河与一，《中国的电影》，《中河与一全集》第11卷，173页。

游上海的体验而创作的。吉行也留下了有关中国电影的评论。据其评论得知，吉行似乎是在一个瑞士朋友的带领下，来到一间"涂着蓝漆的脏兮兮的小屋"，观赏了影片《上海一妇人》（明星，张石川导演，1925）、《一个小工人》（明星，郑正秋导演，1926）、《空房门鬼》（原片名不详）、《呆中闲》（正式片名为《呆中福》，大中华百合，朱瘦菊导演，1926）、《蔷薇处处开》（正式片名为《四月里的蔷薇处处开》，明星，洪深导演，1926）。他在文章里谈到自己的观感时写道：

> 总之，姑且不论古装片，中国电影迄今为止乡土气息过于浓厚，其过度的民族性似乎过多地饱含着一种脱离时代倾向的传统。从这一点来看，田汉等人所试图展现的新的艺术倾向，实乃令人瞩目的一个流派。但总的来说，在以民众为对象的作品中，具有上述特点的影片占了其中的大部分。[1]

当时，引领日本现代主义文学的吉行，关心的是上海的摩登景象与上海大都市所呈现的近代的千姿百态。他之所以看中国电影，不过是出于好奇心。但是，所观影片的低俗令他感到失望。就这一点来说，他所抒发的感想与中河与一大同小异。不过，我们从该文最后的几行字里可以看出吉行热切盼望中国电影革新的真挚心情："我期待着，在世界经济政治中心的上海，将会诞生由那些电影新人创作的、由几位稀世女明星主演的摩登电影，以及由那些倾心艺术的艺术家创作的、能够触及中国现代生活的优秀作品。"[2]

不言而喻，正是因为有田汉等昔日留日学生的牵线搭桥，中河和

[1] 吉行荣助，《关于中国电影界》，《电影往来》1929年12月号，56页。
[2] 同上。

吉行才有机会接触上海电影。当我们回顾这段交往的历史时，绝不可忽视文学大家谷崎润一郎[1]的存在，他曾经参与日本早期电影的制作拍摄，在日本电影史上留下了自己的名字。而田汉在留日期间曾醉心于谷崎润一郎的电影观,将"电影是银色之梦"作为自己的座右铭。后来，他反思了自己的主张，成为一名重要的左翼电影作家。田汉与谷崎的个人交往是中国电影史上一段非常有名的佳话。

其实谷崎润一郎访问上海是在吉行之前。他在《上海见闻录》中详细地描述了在上海逗留期间与中国文学界和电影界同人温馨的交友情况。在一次联谊会上，谷崎润一郎初次见到电影导演任矜萍，第二天他便去电影院观看了任矜萍导演的影片《新人的家庭》（明星，1925），并指出："我听人们说，中国电影远比日本电影幼稚，但在舍弃本国的长处而一味模仿西方这一点上，或在低俗这一点上，可谓是五十步笑百步，今天的日本有什么资格嘲笑中国呢？"尽管他这番话绝非在称赞中国电影，但是，曾经赞同"纯电影剧运动"并亲自担任过大活电影公司制作部顾问的谷崎润一郎，其用意在于以中国电影为例批评日本电影。此外，我们还应当注意的是，谷崎润一郎是这样评价《新人的家庭》的："在表演、剪接、导演手法上，此片未必不如日本电影。较差的只是摄影和人工光线的使用。"[2]可以看出，与那些把中国电影笼统地归纳为无聊和稚拙，或只停留于抒发感想的报道不同，谷崎润一郎准确地将《新人的家庭》作为一部电影作品来看待，同时涉及摄影和照明等技巧问题，这种视角恰恰证明了他的电影知识高于其他文人。

1 谷崎润一郎的电影评论及电影活动始于20世纪10年代后半期，其最初的随笔《活动写真的现在与未来》发表于1917年。随后，谷崎润一郎在电影界活跃了数年，提倡对旧剧电影进行改革，推动了日本纯电影剧运动的发展。谷崎担任编剧的电影代表作有《业余爱好者俱乐部》（1920）、《葛饰砂子》（1920）、《蛇性之淫》（1921）等。

2 谷崎润一郎,《上海见闻录》,《文艺春秋》第四卷第五期,1926年5月号。伊藤虎丸监制,小谷一郎、刘平编《田汉在日本》,人民文学出版社,1997年12月,169页。

诗人金子光晴也留下了有关中国电影的论述。他在上海和东南亚旅行期间,断断续续地接触过中国文人,也观赏过中国电影。在《华南的艺术界》一文中,他披露了许多中日文人相互交流并结下友谊的逸事,也只言片语地谈到中国电影。例如,在观看了《透明的上海》(大中华百合,陆洁导演,1926)一片后,金子光晴做了如下评论:

> 无论是表演的自然程度,还是摄影的技巧方面,与呆板的日本影片相比,(此片)只会显得技高一筹,而绝不是技不如人。……顺便提醒大家,千万不要小看中国电影界(毫无疑问,美国电影对他们的影响很大)。[1]

与仅仅是一个旅行者的中河和吉行相比,无论是接触过田汉电影创作的谷崎润一郎,还是与中国电影人有过近距离接触的金子光晴,他们在评论中国电影的时候,都试图从所见所闻的现状中讨论中国电影的未来走向。

通过以上例证可以看出,20世纪20年代后半期出现的有关中国电影的言说几乎都来自作家。尽管他们到上海游览的目的各不相同,但相似的是,他们都无法抵抗来自上海这座巨大的国际都市的诱惑。他们的言说里未留下任何为中国电影所吸引而要认真考察中国电影的痕迹,他们只是情不自禁地被这块位于广袤中国国土一角的特殊地区的文化氛围所感染,才不顾路途遥远,漂洋过海,在"魔都"一隅开始他们的文化探险,并意外地与中国电影不期而遇。

当然,这种不期而遇或许出于偶然,但是,如果从20世纪20年

[1] 金子光晴,《华南的艺术界》,《周刊朝日》1926年11月28日。前引《田汉在日本》,207—208页。

代的文化状况和中日文化交流的历史语境来看，应该说，这种人际交流范围的进一步扩大并非偶然。为什么这样说呢？因为在当时的中国，以田汉为代表的有留日经历的一批文人，刚好涉足面临转型期的电影界。而在日本，文坛出现了一股撰写上海趣味的热潮，其中最为人知的便是横光利一的小说《上海》；另一方面，谷崎润一郎等作家倾倒于作为新兴艺术的电影，他们积极参与，试图打破旧剧对电影的统治。尽管在时间上中国稍晚于日本，但田汉等人怀着满腔热忱向日本学习，从文学界转战电影界，而他们所模仿的对象谷崎润一郎等人却被上海的魔力所吸引，相继赴沪。如此一来，中日文人希望相互接近的热情扩大了这种连带关系，把以前互不来往的两国电影联系在一起。如果考虑到田汉在大正时期曾留学日本的经历，似乎也可以说，日本作家从大正末期到昭和初期在上海的逗留，在某种意义上相当于一次短期来华留学。正是通过上海，日本作家发现了中国文学与电影的关联性，而在两国作家相互接触的文化磁场上，中国电影居然发挥了一种媒介的作用。恰恰由于从文学到电影这种横跨艺术领域的、超越国界的、广泛的人际交流，才产生了日本有关中国电影的早期言说，才使得日本人邂逅了中国电影。

二、日本电影人的中国电影见闻

当文人和小说家在一种或可称为上海梦的热潮中，向日本国内介绍有关中国电影的信息时，电影人也终于开始行动了。1928 年，铃木重吉导演访问上海，并参观了电影制片厂的拍摄现场。铃木重吉后来导演了东和商事合资会社[1]（以下简称"东和商事"）出品的影片《东洋

[1] 东和商事合资会社于 1928 年由川喜多长政创办，主要经营影片的进出口业务。

和平之路》(1938),而后他去了"满映",还在"华北电影股份有限公司"拍摄文化电影,直接参与了日本的大陆电影拍摄。[1] 关于这一点,笔者将在后面予以阐述。众所周知,在讨论 20 世纪 20 年代末至 30 年代初的日本电影时,铃木重吉是一位不可不提的重要的电影导演。使铃木重吉扬名于世的是他导演的根据藤森成吉同名原著改编的影片《她何以如此》(1930)。当时,这部影片在日本各大影院连续上映五周,深受观众好评。[2] 铃木重吉也被人们视为倾向电影[3]的代表性导演。在拍摄这部影片的前一年,铃木重吉出国考察世界电影,而这趟漫长旅程的第一站便是上海。

铃木重吉此前与中国作家之间没有任何接触,他在当地电影鉴赏会的帮助下参观了复旦影片公司、大中华百合影片公司等四家电影制片厂。回国后,铃木重吉写了一篇《中国电影界见闻》,刊登在《电影时代》上。与上述作家不同,他是从一个电影导演的角度来评论中国电影的。

20 世纪 20 年代后半期,当时上映的《火烧红莲寺》[4] 引发了一股古装片热潮,铃木重吉所到之处都在拍摄古装片。据说,复旦影片公司

[1] 铃木重吉在"满映"早期担任过短片集锦《富贵春梦》的导演。
[2] 参见《世界的电影作家 31 日本电影史》夏之号,电影旬报社,1976 年,53 页。
[3] 所谓倾向电影,是指 20 世纪 20 年代后半期至 30 年代,在无产阶级艺术运动的影响下,商业电影制片厂内部的一部分电影工作者以个人的名义,以自然发生的形式所拍摄的具有左翼倾向的电影作品。这些影片的社会意识和阶级意识比小市民电影更为尖锐,但是在审查阶段往往被剪辑得支离破碎。在日本政府严格取缔左翼思想的过程中,倾向电影迅速衰退。倾向电影的代表作有《她何以如此》及古装片《斩人斩马剑》(伊藤大辅导演,1929)、现代剧《活着的木偶》(内田吐梦导演,1929)等。参见岩本宪儿、高村仓太郎监修《世界电影大事典》,日本图书中心,2008 年 6 月,314 页。
[4] 《火烧红莲寺》第一部(明星,张石川导演)摄制于 1928 年,是根据平江不肖生所著《江湖奇侠传》的部分情节改编而成的。该片公映后大受观众欢迎,续集相继问世,一共拍了 28 部,成为中国电影史上最长的系列片。顺便提一句,平江不肖生于 1907 年至 1913 年留学日本,有小说《留东外史》传世。

的《海外英雄》（原片名不详）、大中华百合影片公司的《荒唐剑客》（王元龙导演，1928）、民新影片公司的《木兰从军》（侯曜导演，1928），不是正在拍摄，就是已经进入后期制作。当时的日本正处于左翼思想抬头和革命形势逐渐高涨之时，或许铃木重吉是基于本国电影界的闭塞现状，决定出国考察世界电影。然而，铃木重吉在上海所看到的不过是与日本电影界相差无几的状况。铃木毫不掩饰自己的失望之意，他说："在中国，旧剧与现代剧仍然在相互抗争，现今依然是旧剧的全盛时期，而且与日本电影一样，他们也喜欢武打格斗场面多的影片。"[1] 不过，他也对自己看过的几部作品分别指出了长处和短处。据他说，长处是影片的节奏适宜且使用了天然的背景，而短处是美工置景和大道具制作显得粗糙。总之，通过此次考察，铃木重吉得出如下结论：

> 中国电影落后，这是不争的事实。但是，与中国相比，日本电影也没有多大进步。从技巧上看，许多并不次于日本影片。而在取材或规模上，仅就影片所表现出来的内容来看，不如说倒是中国电影略胜一筹。[2]

以上文章也可以说是铃木重吉借中国电影批评日本电影的闭塞、落后，这与前述谷崎润一郎的观点似乎存在着相通之处。一位是文坛的风云人物，一位是倾向电影的旗手，尽管没有资料能够证明两人有过接触，但是可以看出，他们都憎恶通俗性，都是为了寻求革新而奔赴上海，并且两人都被中国电影的长处所吸引。虽然这只是历史的偶然，但这一事例却明白无误地显示了当时日本电影与中国电影之间的

[1] 铃木重吉，《中国电影界见闻》，《电影时代》1928年10月特别号，49页。
[2] 同上。

相关性以及日本人对上海的憧憬。他们这种积极地肯定中国电影的立场，后来为岩崎昶和矢原礼三郎所继承并得到发展。关于这一点，笔者将在后面的章节进行论述。

三、形形色色的上海梦

如本章开头所述，有关早期中国电影的言论几乎都是涉及上海的。笔者所举的例子中，大部分都是作者根据自己在上海的亲身体验所描述的中国电影印象。假如撇开上海，显然无法评说日本的中国电影评论的产生。为此，笔者想进一步拓宽视野，将中国电影言说与上海的关系问题置于"复数"的历史语境中重新进行思考。

20世纪20年代后半期至30年代初期，在日本，旅游业的兴起以及由此引发的上海热具有各种复杂要素，绝非出于一种单纯的憧憬。同样，日本人投向中国电影的热切目光也不尽相同。在摩天大楼耸立的租界与庶民居住的喧杂的街区奇妙地融为一体的大都市上海，中国电影自草创期开始便有外国资本展开激烈的竞争。外国资本控制的电影公司很早便兴起了一股投资电影院的热潮，以此争夺制作、发行或放映的权利。[1] 在西方国家相互争夺的过程中，日本人也开始参与进来。例如，在东京创办东和商事不久的川喜多长政，为了开展外国影片的进口业务，早在1930年就在上海开办了分公司。川喜多长政不仅在日本，还想在海外开展欧洲电影的进口业务，于是把自己的梦想扩展到上海。[2] 此外，就电影制作方面而言，曾担任日活公司摄影师的川谷庄

[1] 关于这股电影院投资热，当时常驻上海的加藤四郎在《上海电影院投资热》一文中有过详细的介绍。参见《电影旬报》1931年1月11日号，52—53页。

[2] 东和商事合资会社在日本只经营欧洲影片的发行业务，1930年因发行德国影片《柏油路》引起轰动，于是扩大了公司的规模。

平辞去工作来到上海,加盟徐卓呆和汪优游二人创办的开心影片公司,截至1927年,他一共在九部中国影片中担任摄影工作。[1] 在开心影片公司工作的同时,川谷庄平还参与了田汉的电影创作。1926年田汉创办南国电影剧社,受石川啄木的诗的启发,田汉亲自写了一个电影剧本。[2] 在摄制南国电影剧社的第一部影片《到民间去》(1926)[3] 时,田汉请川谷庄平担任摄影。[4] 如前所述,与谷崎润一郎等日本文人有过亲密接触的田汉请川谷庄平担任摄影,其中的细节不明之处甚多,但这无疑是"九一八"事变前中日电影关系中令人难忘的一页,也是在中日文化人相互接触的幕后,那些来往于中日两国的电影人和电影制作人员紧密联系的一个实例。

在同一时期,常年居住在上海的另一位日本人东喜代治改名为东方熹[5],他也作为摄影师参与了拍摄中国电影《济公活佛》(开心,1926—1927)系列片。此后,川谷庄平和东方熹受雇于台湾人张汉树创办的文英影片公司,分别担任导演和摄影,拍摄了影片《情潮》。但川谷庄平逐渐将自己的活动重心转向电影商业领域,他于1930年创办大陆映画商工社,开始制作面向日本观众的中国各地风光片。[6] 此外,川谷庄平为了将新诞生的外国有声电影引进中国,与日本发声映画社联手,积极开展电影商务。

1 川谷庄平担任摄影的作品有《爱情之肥料》(1925)、《临时公馆》(1925)、《断肠花》(1926)、《活动银箱》(1926)等。
2 参见田汉《影事追怀录》,中国电影出版社,1981年,4页。
3 《到民间去》未能完成。参见程季华主编《中国电影发展史(1)》,中国电影出版社,1980年,116页。
4 参见顾梦鹤《忆田汉同志在"南国社"的电影创作》,《电影艺术》1980年第4期,56页。
5 《日本电影事业总览》中,"中国"一节是加藤四郎执笔的。谈到东方熹,他在文中写道:"摄影师东喜代治对上海已经相当熟悉,他甚至取了一个中国名字,叫东方喜(熹),他驰骋于中国电影界。"参见《日本电影事业总览》,国际电影通信社,1930年,330页。
6 参见武田雅朗《中华民国电影界概观》,《国际电影年鉴》,国际电影通信社,1934年,200页。

在这股投资热和商业热中，那些在日本电影界开展无产阶级电影运动的人却无心于此，而是热情声援正处于半殖民地状态的上海工人和年轻的共产党。比如，1930年10月号《无产阶级电影》杂志刊登了一篇题为《上海通信》的报道。作者竹中大次郎注意到当时在上海电影院放映的影片90%是美国片，4%是德国片。对于这些电影，竹中指出："这些影片都不适合中国工人阶级。"他分析道："去看这些电影的人，大部分是号称中产阶级的小布尔乔亚。这些试图逃避阶级斗争的人，没有能力与资产阶级及其××势力相抗争。但他们为了忘却自己并不轻松的生活还是去看这些电影，这充分暴露出他们的奴才本性。"对于中国电影产业有可能遭到美国电影的侵蚀，竹中大次郎表达了忧虑，他说："所谓上海电影，其实就是美国电影。至为关键的是中国资产阶级自己的电影事业，如上所述，实在是太贫弱了。"[1]

除此之外，图片报道《上海》也是其中一例，它以"无产阶级联合起来"的意识为上海电影摇旗呐喊。日本无产阶级电影同盟[2]（简称"Prokino"）的机关刊物《新兴电影》[3]刊登的由数幅序列照片组成的这篇报道，从视觉上报道了遭到列强瓜分并处于蒋介石政府统治之下的上海的真实情况，体现了日本电影界开展的左翼运动试图与上海电影界实现国际联合的意愿。[4]

前面谈到的铃木重吉并没有直接参加日本无产阶级电影同盟，但

1 竹中大次郎，《上海通信》，《无产阶级电影》1930年10月号，31页。
2 佐佐元十用小型摄影机将野田酱油厂发生的罢工情景拍摄下来，以此为契机，日本无产者艺术联盟（NAPF）改组，1929年2月日本无产阶级电影同盟成立。
3 《新兴电影》于1930年停刊，随后《无产阶级电影》创刊，成为日本无产阶级电影同盟的机关刊物。
4 参见《上海》，《新兴电影》，112—123页。

他是支持该同盟的外围组织——日本无产阶级电影同盟之友会[1]的发起人之一。如果将铃木重吉考察上海电影界的经过与上述两篇报道结合起来看，不难发现日本无产阶级电影运动不仅在思想上与倾向电影保持一致，而且将这场运动进一步扩展到已经是亚洲大都会但欧美势力无孔不入的上海，并试图与上海的无产阶级及电影人实现联合。

由此可见，此时日本电影在影片发行、影院经营、影片制作、电影界的左翼运动等多个领域，都不约而同地将目光投向上海。如果梳理一下这种历史语境，不难发现，虽说作家们在有关中国电影的言论中发挥了核心作用，但其背后却有着日本电影界对上海的各种各样的热切目光以及跨越多个领域的种种人际接触。如此，在诸多行为的相互作用下，有关中国电影的言说得到了补充和完善，而我们可以肯定地说，正是在这种动荡的国际背景下，中日电影关系迈出了第一步。中日电影关系初期所呈现的这种多元性，在"九一八"事变后将如何展开？在被战争意识形态统合的过程中又是如何逐步确立的？这些问题笔者将在下一章进行考证和论述。

[1] 日本无产阶级电影同盟之友会的发起人还包括一些后来参与中国电影评论的人，如大宅壮一、牛原虚彦、北川冬彦等。参见岩崎昶《日本电影私史》，朝日新闻社，1977年11月，49页。

第二章 交错的目光

一、作为情报的中国电影论

进入20世纪30年代,除前述各种报道外,那些长期居住在上海并熟悉上海情况的日本人甚至出版了这方面的专业书籍。例如,加藤四郎为《日本电影事业总览》撰写的文章概述了日本人与中国早期电影的关系,详细介绍了上海各家电影公司、当红演员及常设影院的情况。[1]《每日新闻》驻上海记者村田孜郎撰写的《中国电影的过去与现在》刊登在同一年刊行的《大中国大系》第十二卷上。这篇文章一共分14节,长达数十页。它逐一概括了中国电影的面貌,其中包括电影小史、制作倾向、电影杂志、常设影院、电影公司、作品评论、代表作的故事梗概和片名、导演和演员、电影管理规则、外国影片的中文译名等。[2]这两篇专文第一次将邻国的电影与文学、戏剧放在一起论述,第一次为以往只有碎片性记述的中国电影描绘出一个十分清晰的轮廓。作者

1 前引《日本电影事业总览》。
2 村田孜郎,《中国电影的过去与现在》,久保天随等编《大中国大系》第十二卷,万里阁,1930年,573—647页。

村田曾出现在谷崎润一郎的《上海见闻录》中,从谷崎的这篇文章推测,在谷崎润一郎逗留上海期间,他似乎负责照料谷崎的饮食起居。加藤则是长驻上海的记者。正因为这两个人都是中国通,所以他们写的文章都收集了很多常设影院的数据,充分认识到电影制作和发行的关联性。这种富于情报性的报道,无疑为以后日本占领上海时接收、管理、经营电影院发挥了非常重要的情报源作用。

梳理史料可知,1932年前后,在日本影响力最大的电影杂志《电影旬报》上,有关中华民国的字样突然增多了。自松冈银歌的《上海活动写真界夜话》以来,时光已流逝了十年。以《中华民国电影运动现状》[1]和《中华民国电影界的诞生》[2]这两篇文章为例,一篇谈到了无产阶级电影运动,另一篇则介绍了郑正秋的电影活动。此时,虽说"上海"变成了"中华民国",但是人们仍然能感觉到20世纪20年代发表的各类有关中国电影的文章中作者的那种错综复杂的视线。然而,与20世纪20年代不同的是,"九一八"事变以后另一种类型的言说也出现了。比如,由长驻上海的武田雅朗所撰写的文章《中华民国电影界概观》[3]和《邻邦电影界通信 以上海为中心》[4]。武田因公常驻上海,所以他的文章注重的是如何传递电影信息。

笔者读这些报道所得到的印象是,虽然其中具有丰富的数据和信息,但是我们从中已经难以寻觅以往那种作家与电影人之间亲密的交友关系、那种呼吁无产阶级电影与左翼电影联合起来的热情,取而代之的是"九一八"事变后中日关系所引发的负面叙述。下面引用一段武田的文章为证:

1 松尾要治,《中华民国电影运动的现状》,《电影旬报》1932年3月1日号,62页。
2 水野正虹,《中华民国电影界的诞生》,《电影旬报》1932年10月21日号,48页。
3 前引武田雅朗《中华民国电影界概观》。
4 武田雅朗,《邻邦电影界通信 以上海为中心》,《电影旬报》1935年5月1日号。

这里的人们抗日意识十分强烈,超出了内地人(日本人)的想象。"满洲"事变后至上海事变前,人们的抗日手法简直是花样百出,譬如抗日手帕、抗日戒指、抗日日历、抗日贺年片、抗日歌曲等,应有尽有。这种抗日的广泛流行深受日本侨民的厌恶。[1]

不难察觉,这篇文章清晰地传递出一种预感——短暂的个人友好期即将结束,当中国电影论述在日本终于有了立足之地时,却将被迫卷入阴云密布的战时体制之中。

二、国际连带的一页——岩崎昶

当中日关系进入黑暗时期,日本出现了一位系统论述中国电影的人物,此人就是本节专门讨论的电影评论家岩崎昶。他在日本奠定了研究中国电影的基础,堪称战争期间日本评介中国电影的先驱。

岩崎昶是一位电影制作者,也是一位评论家,他曾经担任日本无产阶级电影同盟的委员长,一直引领着日本无产阶级电影运动。岩崎也是一位左翼电影评论家,活跃在评论领域。战争期间,因对日本政府制定的《电影法》[2]提出异议而被捕入狱。出狱后,为谋生计而接受了"满映"的工作。他经历复杂,战争期间先后经历了反战、被捕、转向、协力等转变过程。

[1] 前引武田雅朗《邻邦电影界通信 以上海为中心》。

[2] 《电影法》是战前日本唯一的文化立法,1939年3月经帝国议会审议通过,于4月5日公布,10月1日起开始实施。一般认为,法案的基本内容是以纳粹德国的《帝国电影法》(1934)为范本的。1945年日本战败后,该法案旋即被GHQ(General Headquarters,驻日盟军最高司令部)废除。具体内容参见前引《世界电影大事典》,148页。

岩崎昶从 1935 年开始评论中国电影，不久因被捕而中断写作。出狱后，他只是在电影杂志上发表过一些有关"满映"的随笔，很长一段时间远离电影评论。他重新开始评论中国电影是在 20 世纪 50 年代初期至"文化大革命"爆发以前。虽然时间上有所间断，但他一直坚持评介中国电影。我们可以把岩崎昶的工作分为三个阶段：第一阶段是 1935 年至 1939 年，他首次接触中国电影，并对此产生兴趣。出狱后，他就任"满映"驻东京办事处副主任，一边担任"满映"作品的制作，一边撰写关于"满映"的报道，这可以看作第二阶段。战后，岩崎昶为了与大电影公司对抗成立独立制片公司，并制作倡导民主主义的左翼电影。此时，他对新中国的一系列人民电影[1]（人民映画）产生共鸣，开始继续评论中国电影，这可以看作第三阶段。

下面笔者将分析第一阶段岩崎昶的有关言说。

岩崎昶与中国电影的邂逅也是源于与中国作家的友情。1935 年，岩崎昶从一直与自己有书信往来的沈西苓[2]处获悉，自己撰写的论文《作为宣传煽动手段的电影》被鲁迅译成了中文。[4]听到这个消息岩崎昶激动万分，为了见鲁迅，他踏上了赴沪的旅程。但是，岩崎昶到达上海后，鲁迅已经潜入地下，不能出现在公开场合了。由于见不到鲁迅，岩崎昶本打算看一些外国影片后回国，然而，他却通过朋友的介绍得以参观电影制片厂。岩崎昶与中国电影不期而遇，这是他自己也没有想到的。

1 新中国成立后，描写抗日战争、国共战争、阶级斗争、以工农兵为主人公的电影被称作人民电影。人民电影的第一部作品是东北电影制片厂摄制的《桥》(1949)。
2 沈西苓原名沈学诚，曾留学于东京美术专科学校，在筑地小剧场实习时担任美工设计。回国后进入电影界，导演了《女性的呐喊》(1933)、《上海二十四小时》(1933)、《十字街头》(1937)等影片，后去重庆，1940 年因伤寒去世。
3 《作为宣传煽动手段的电影》连载于岩崎昶与板垣鹰穗等人共同创办的《新兴艺术》上。
4 鲁迅将岩崎昶这篇论文的标题译为《现代电影与有产阶级》，并加上译者附记。参见刘思平、邢祖文选编《鲁迅与电影（资料汇编）》，中国电影出版社，1981 年，133—155 页。

第二章 交错的目光

在参观电影制片厂时,岩崎昶与许幸之、应云卫、史东山等几位中国电影导演进行了亲切的交谈,并在制片厂的试映间里观看了《空谷兰》(明星,张石川导演,1926)、《渔光曲》(联华,蔡楚生导演,1934)、《新女性》(联华,蔡楚生导演,1935)三部影片。这是岩崎昶第一次接触中国电影人,第一次观看中国电影,此次体验使他深感震撼。回国后,他在《电影旬报》上发表了题为《中国电影印象记》的连载文章。

当然不能说岩崎昶这篇《中国电影印象记》概括了当时中国电影制作的全貌,但这篇文章不仅论述了所观影片的思想性和艺术性,还深刻地剖析了作品的技巧。至于岩崎在撰写这篇文章时是否读过前面提到的各类见闻记和感想文章,笔者无从知道。但是,他在分别论述三部作品主题的同时,还详细地分析了作品的技巧,仅就这一点而言,我们就可以断定,《中国电影印象记》是最早出现于日本的名副其实的有关中国电影的论述。

这篇文章之所以与以往的见闻记不同,是因为岩崎既从事电影制作,又是电影评论家,他在文章中将中国电影与日本电影进行比较后加以评论,充分显示了作为电影专家的眼光和才华。请看下面这一段:

> 明确地说,日本电影能够对中国电影保持绝对优势,仅仅是因为数量问题。就质量的优劣来讲,我们恐怕必须承认中国电影居上。……从整体性平均水平这一点来考量,中国电影已经可以完全平等地与日本电影争夺艺术优势。[1]

在文章的开头部分,岩崎出人意料地给中国电影送上最高级别的赞词,他对日本电影的批评超过谷崎润一郎和铃木重吉,彻底颠覆了

[1] 岩崎昶,《中国电影印象记(一)》,《电影旬报》1935年5月21日号,58页。

所谓中国电影质量低劣的论调。但是，他也不是一味地称赞中国电影。读他这篇文章就会明白，岩崎所称道的中国电影，始终只限于《渔光曲》和《新女性》所代表的左翼电影。相反，对于在文章中几次提到的《空谷兰》，岩崎昶非但没有赞赏，反倒给予严厉批评，甚至是不屑一顾："故事纯粹是一部'新派'型的母爱剧，陈腐而做作。"[1] 岩崎毫不掩饰自己对左翼电影的爱惜以及对新派悲剧风格作品的厌恶，他接着写道：

> 当然，整个中国电影的状况并不值得如此赞赏。中国电影既有与其他国家一样的"赚取眼泪"的新派悲剧，也有粗糙的搞笑剧。这类作品因其技术上极为拙劣，大部分均不值一提。[2]

岩崎一方面褒扬左翼电影，另一方面又猛烈抨击新派风格的言情剧。不过，《中国电影印象记》是否始终贯穿着这种二元论的论调呢？其实也并非如此。实际上，岩崎所肯定的只是《渔光曲》和《新女性》的主题以及作者认真的态度，他说："他们往往用极其愚笨的表达方式轻易地扼杀极为优秀的思想。"[3] 他认为，导演并不具备处理进步主题的功力。

例如，对于《渔光曲》，岩崎指出，它与如疾风般席卷日本电影界、仅仅维持数年便于20世纪30年代初销声匿迹的倾向电影具有共通性。他肯定作品的主题，但同时又毫不留情地批评作者功底不深，没有很好地把握这个主题，以及该影片在技术上存在的缺陷。下面所引内容稍长，他在这一段文字中指出：

[1] 岩崎昶，《中国电影印象记（四）》，《电影旬报》1935年7月1日号，74页。
[2] 岩崎昶，《中国电影印象记（二）》，《电影旬报》1935年6月1日号，92页。
[3] 前引岩崎昶《中国电影印象记（一）》，58页。

这部影片（《渔光曲》）相当优秀，当然如果硬要挑毛病的话，肯定也不会少。但是，即便我们不使用外交辞令式的论述法，应该说，它仍是一部经得住充分肯定的作品。……但是，如果将它置于严厉的评论天平上来衡量，实际上，它又是一部充满缺陷的作品。摄影和录音等技术方面自不待言，整体的结构也极为松散，显得夸张和做作。作品以中国无产阶级的生活为主题，描绘了一幅宿命论式的阶级分化的惨状。从作者的意图上来看，创作上一丝不苟，既不夸张，也不贬抑。但是，导演蔡楚生似乎不太具备能够解决这一课题的电影功力。……可以说，它是一部与风靡一时的《东京进行曲》《她何以如此》等日本倾向电影同一档次的作品。[1]

对于蔡楚生[2]导演的影片《新女性》，岩崎则辛辣地讽刺了作品所使用的对比蒙太奇的手法，他指出：

> 在舞厅里跳舞的绅士淑女
> 夜更时分在街上劳动的工人
> 舞者的一双双脚
> 劳动者的一双双脚
> 舞者的一双双脚
> 劳动者的一双双脚

1 前引岩崎昶《中国电影印象记（四）》，74 页。
2 蔡楚生，电影导演。1937 年后离开上海奔赴香港。代表作有《渔光曲》《新女性》《一江春水向东流》（昆仑，1947）等。

跳舞者的脚

劳动者的脚

　　大体如此。这种画蛇添足的镜头当然与电影的故事毫不相干，而且与影片的氛围也完全不符。我看着这些镜头便联想起沟口健二。导演错误地将苏联风格的对比蒙太奇囫囵吞枣地照搬过来。如果这种例子是唯一的或只有一两处的话，我也不会如此一个不落地指出来。[1]

　　无论是中国还是日本，几乎都是在同一时期开始翻译、介绍或研究苏联蒙太奇理论的。不过笔者注意到，在日本倾向电影的出现早于苏联电影的上映和理论方面的研究。类似对比贫富差别的镜头，如在资本家的特写镜头后接上一头猪的影像——这种对比蒙太奇的手法早已出现在倾向电影中，几乎与苏联电影没有关系，可以说是日本电影的独自发明。在蒙太奇理论传到日本时，比喻手法的对比蒙太奇在日本电影界业已过时。而在中国，苏联电影的蒙太奇理论正是在新派悲剧风格的电影和陈腐的古装片最为盛行时被引进的，伴随着苏联电影的上映，它作为一种崭新的电影手法传播开来，给电影工作者带来新鲜的刺激。而且这一时期与20世纪30年代初寻求国产电影革新的运动，以及以夏衍[2]为代表的左翼文化人士从文学领域大举进军电影界这一时期相重叠。如果梳理一下中日两国蒙太奇理论接受史的历史语境，则不难看出，岩崎昶的上述指责始终依据日本电影史，我们不得不说，他所掌握的中国电影史的知识是不充分的。

1　前引岩崎昶《中国电影印象记（四）》，75页。
2　夏衍，戏剧家、电影剧作家、电影评论家。1921年起在日本留学七年。1933年创作电影剧本《狂流》，以此为契机进入电影界，创作了为数众多的电影剧本。新中国成立后历任中国电影家协会主席等电影界要职。

如前所述，正因为岩崎昶担任过无产阶级电影同盟的领导职务，所以他一方面把电影作为美学对象看待，另一方面也持有一种坚定的信念和电影观，即电影是一种能够与资本主义和帝国主义相对抗的有力武器。岩崎昶认识到电影所具有的宣传效果，为了以无产阶级的立场最大限度地发挥其宣传效果，他投身于电影运动之中。20 世纪 30 年代以后，倾向电影不存在了，无产阶级电影同盟也遭到日本政府的镇压而被迫解散。可以推测，面对这种残酷的现实，岩崎昶在精神上曾一度陷入低谷。不难想象，当陷入精神苦闷的他获悉在隔海相望的中国，大文豪鲁迅将自己的论文译成中文这一消息后，他是何等兴奋！从此事来看，他恐怕不仅获得了得到鲁迅认可后的满足感，还得知中国也有一批能够跨越国界进行联合的同志。为此，他内心涌现出一股昂扬的斗志。如果按照前述中国电影评论的脉络来看，其字里行间所表现出来的皆与无产阶级电影杂志所显露的对上海无产阶级的希冀相似，而对本国无产阶级电影运动所遭受的挫折以及对日本电影现状的焦虑，又与其对中国电影的期待融为一体，这些同时出现在《中国电影印象记》中。

不容忽视的是，岩崎昶的这种寻求连带感的心情并不十分单纯。他的上海之行恰好是在日本无产阶级电影同盟被迫解散的翌年。[1] 此时，在日本军部的策划下，伪满洲国已经在中国东北地区成立。尽管岩崎昶在《中国电影印象记》中并没有过多提及时代背景，但是，当他在上海目睹抗日和排日运动日益高涨的现状后，其心情是相当复杂的。从下面一段文字中，我们可以窥知其内心的纠葛：

> 利用这个机会，我想说，日本所有的无产阶级和知识分子都是反对对中国实行××主义××和殖民地剥削的。统治阶级总

1　日本无产阶级电影同盟是 1934 年解散的。

是利用人们厌其人兼及其物的心理来煽动两国国民之间的反感和对立。如果将这种错误的抗日情绪带进电影界，这不外是中了统治阶级的奸计。我们应该通过电影朝着完全相反的方向努力。日本的艺术家和中国的艺术家应当在霞关和南京的大人物们所不知道的地方建立真正意义上的自下而上的国际联合。[1]

岩崎昶希望通过无产阶级的国际联合击退日本帝国主义的侵略，所以他十分警惕，认为中国的同志若将抗日思想带入电影，便会正中统治阶级的下怀。正因为他强烈希望将中国电影人拉入自己一方以共同抵抗帝国主义，所以才会为国家或阶级这一无法解决的矛盾而烦恼，才会对中国电影家的抵抗精神持否定看法。不过，当时战火离上海还很远，岩崎昶的主张或许会得到中国电影界朋友（如一直与他保持书信往来的沈西苓）的理解。在此姑且不论其详，笔者想强调的是，尽管上述文章中出现了"××"，但当时呼吁抵抗日本帝国主义的文章还能够发表，亦可见1935年前后的日本言论自由在某种程度上还是得到保障的。但是，随着战局的发展，岩崎昶的联合之梦彻底破碎了，而且没过多久，甚至连他自己的人身安全也受到威胁。

然而，在《中国电影印象记》连载期间，中国同志传递过来的消息与岩崎昶的愿望恰恰相反，全是一些充满抗日意识的电影制作消息，他在文章中说：

> 只是，应当注意的是，这种反对帝国主义在本质上起到了拥护中国民族资产阶级的作用。而在这方面，由于得到了南京政府的容忍乃至庇护，"反帝电影的反动性"在一批新的进步电影评论

[1] 岩崎昶，《中国电影印象记（三）》，《电影旬报》1935年6月2日号，65页。

家中正逐渐成为一个必须面对的问题。[1]

岩崎昶以上述文字结束了相当于《中国电影印象记》终篇的《中国电影补遗》。就其表达方式而言，我们可以看出，在连载这篇报道的两个月里，岩崎昶的心理已开始发生微妙的变化。当初发现中国电影时的那种兴奋有些减退了，取而代之的是他开始为中国电影的走向担忧起来。

战争以人们无法预料的速度日益扩大，岩崎昶的忧虑终于变成现实。他对中国电影的解读也发生变化。1937年8月，岩崎昶在"八一三"事变爆发后不久写了一篇题为《中国的电影》的文章。文中提到的作品与《中国电影印象记》几乎重叠，但在言及作品主题时，岩崎昶却不同以往，而是指出了作品所表现出来的民族解放意识。他说：

> 中国电影的特色，也可以说是对社会的强烈关心。对于这个国家的青年来说，这个要求是理所当然的，因为他们始终处于帝国主义列强的威胁之下，关注民族的命运实属不得已而为之。正因如此，前面所举作品的主题几乎都具有"民族解放"的意识。[2]

岩崎谈到了蔡楚生和在上海见过的应云卫、史东山，以及与自己一直保持书信来往的沈西苓等人的活动，他指出："在将'抗日'精神灌输给民众时，他们巧妙地利用电影，其效果甚至超过学校的教科书及海报等。"[3] 他尤其关注这一时期中国电影中显著的宣传性。与两年前

[1] 岩崎昶，《中国电影补遗》，《电影旬报》1935年8月11日号。
[2] 岩崎昶，《中国的电影》，《新潮》1937年11月号，146页。
[3] 同上文，147页。

的文章相比,这篇文章中的伏字(被审查删节的文字)变多了,以往那种为无产阶级联合而摇旗呐喊的激情业已消失,取而代之的是一种略显冷静的态度:"如果要解开中国这个庞大的不可思议的邻邦的复杂之谜,实在需要各种钥匙。而在各种钥匙中,我认为无论如何都需要电影这把钥匙。"他甚至不无功利地说:"如果想了解中国人在想什么,他们具有何种心理,那么就需要原封不动地了解他们的外在'面貌',即他们是如何生活,如何学习,如何恋爱,如何在街头游行,如何高喊'抗日'口号的。而这一点是不可或缺的。"[1]

即使在言论控制最为严厉的战争时期,岩崎仍然是敢于对日本电影界的控制体制发出不同声音的为数不多的知识分子之一。但是当他经历了监狱生活后,不得不屈服于军国主义,与其他抵抗者一样,其勇敢的反抗未能坚持到最后。与部分左翼电影人士逃往"满映"一样,岩崎也在这一时期接受了国策电影公司的职务。当然,他的"转向"是军国主义的暴力所致,但不可否认的是,岩崎对待中国电影的态度早在1937年以后便出现变化的征兆,至少在他被捕前,他对中国电影的看法已经发生微妙的变化。这不是岩崎一个人的问题,需要将此现象置于战时思想史的语境中进行解析,因此,容笔者在此略去不论。

三、不为人知的中国电影通——矢原礼三郎

在岩崎昶的《中国电影印象记》连载的那段时间里,还有一位日本人喜欢中国电影,观看中国影片的数量远远超过岩崎昶,他雄心勃勃,表示要系统地研究中国电影。这个人就是矢原礼三郎,一个不太为人所知的人。仅就笔者掌握的史料来看,除了拙著以外,在此之前

[1] 前引岩崎昶《中国的电影》,147页。

还没有人对矢原礼三郎的中国电影论进行过梳理和研究。换言之，矢原礼三郎在战争期间写下的一系列中国电影评论，多年来一直未被发掘，而是埋没在庞大的史料堆里。

那么，矢原礼三郎究竟是一位有着何种经历的人物呢？他是如何与中国电影结下不解之缘的呢？笔者在此简单地概括一下。

矢原礼三郎出生于旅顺，与家人一起在中国的东北地区度过幼年时代。青年时代他曾经留学北京，后来凭借自己的外语能力进入"满映"剧本部。他担任过副导演，并得到在"满映"出品的第二部故事片《七巧图》（1938）中担任导演的机会。矢原礼三郎既是一位导演，也是一位诗人。他与北川冬彦[1]过从甚密，在"满洲"逗留期间，经常给大连的诗刊及日本的诗刊投稿。[2]

据矢原礼三郎自己讲，他开始关注中国电影是在北京留学期间。有一天，在朋友的推荐下，他不经意地走进一家电影院，那里正在上映《渔光曲》，这是矢原礼三郎接触中国电影的最初瞬间。他被《渔光曲》深深地吸引，从此以后几乎"每天都去中国的电影院，欣赏中国电影"，而且"看完中国电影后，会思考很多问题，为民族艺术形式的不同而惊叹，兴奋不已"[3]。于是，他拿起笔来，开始为日本的杂志和报纸撰写中国电影评论。

据笔者掌握的资料，从20世纪30年代中期至40年代初，矢原礼

1 北川冬彦，原名田畔忠彦，诗人、电影评论家。东京大学毕业后，进入电影旬报社编辑部撰写电影评论，同时与春山行夫等人开展新散文诗运动。他著有很多诗集，电影评论方面的著作有《现代电影论》等。

2 例如，矢原礼三郎的诗《黄昏的访问》和《露宿》就刊登在《"满洲"浪漫》第三卷和第一卷〔吕元明、铃木贞美、刘建辉监修，游摩尼书房（ゆまに書房），2002〕。此外还有论证作为诗人的矢原礼三郎的论文，参见《"满洲国"诗人矢原礼三郎与〈九州艺术〉》（岩佐昌晖编著《中国现代文学与九州　异国·青春·战争》，九州大学出版会，2005）。

3 矢原礼三郎，《中国电影探求记》，《电影评论》1939年12月号，64页。

三郎撰写的中国电影评论总计有十几篇。如前所述，岩崎昶根据他在上海短暂逗留期间所观看的《渔光曲》等三部影片，以及与中国电影家的交流体验写就了《中国电影印象记》。与之相比，矢原礼三郎的第一篇关于中国电影的文章尽管比岩崎昶晚了半年，但他鉴赏的作品、提到的导演人数和作品数量远远超过岩崎昶。与1938年以后被剥夺写作权利、被迫保持沉默的岩崎昶不同，矢原礼三郎一直在中国，直到战争结束，其间不断发表有关中国电影的评论，甚至在太平洋战争爆发后也未曾中断。

或许由于他是诗人，矢原礼三郎的每篇文章都跨越电影，纵横于文学、戏剧及其他艺术之间，以简洁的表达方式传递丰富的信息，字里行间充满诗情。

无独有偶，岩崎昶和矢原礼三郎都是被《渔光曲》所吸引，才开始撰写中国电影评论的。但不同之处在于，岩崎昶只是一位旅行者，而矢原礼三郎从幼年时代起便一直生活在中国。他利用这个有利条件频繁出入电影院，集中观看了一批中国默片。依靠这种优势，矢原礼三郎从一开始就具备了外来访问者难以具备的视点——能够体察中国民众的心情，能够联系自己的生活体验进行分析。例如，在被认为是其第一篇有关中国电影的文章《最近中国电影的动向》中，矢原准确地指出电影在当时中国艺术界的地位："中国的艺术运动正以电影为主轴，带动文学、戏剧、音乐一起发展。"[1] 接着，矢原全面论述了明星、艺华、联华、天一、电通五大电影公司的制作情况，并按顺序罗列了为数众多的导演和演员的名字及其作品。可见，这篇文章试图用以往未曾见过的手法描绘中国电影的全貌。

矢原礼三郎接着指出：

1 矢原礼三郎，《最近中国电影的动向》，《电影旬报》1936年2月11日号，80页。

> 以前,中国电影进入日本,日本观众看到中国电影如此惨不忍睹后全体起立,大吵大闹,如今这种情景已经成为过去,今非昔比了。……电影正在通过艺术增加无产阶级成分,导演和演员也都全力以赴,颇有中国电影万岁之感。而且不可忘记的是,在"万岁"的背后,常常有在中国来说理所当然的"民族复兴"四个字点缀其间。[1]

在此,我们可以将矢原礼三郎的言论与岩崎昶在《渔光曲》和《新女性》中发现阶级对立主题的言论进行比较。在强调无产阶级电影的思想性这一点上,岩崎昶与矢原礼三郎是相同的。不过,相比于岩崎昶将中国的左翼电影比拟为日本的倾向电影,只看出影片所具有的阶级意识,矢原礼三郎认为在无产阶级革命这一主题中还蕴藏着民族复兴的精神,这一见解更具先见之明,更有说服力。

那么,为什么矢原能够如此敏锐地发现其中所蕴藏的民族意识呢?无疑,这有赖于他观看了为数众多的电影作品、在北京留学所培养出的认知以及外语的感觉。据矢原自己说,他在北京的电影院里无数次观看中国电影的时候,正是"排日气氛最为炽烈的时候"。他目睹了电影院里的观众情绪激动,"站起来大喊大叫,仿佛要发生暴动一样"。谈及当时的感受,他说:"因为感到某种东西正向自己逼近,于是我悄悄地离开了坐席。那天晚上的那种凉飕飕的感觉至今仍然难以忘怀,仿佛是触电般的战栗。"[2] 正是这种战栗让他体会到中国民众的真实感情,而这种宝贵的体验使他加深了对中国电影的理解。总之,矢

[1] 前引矢原礼三郎《最近中国电影的动向》,80 页。
[2] 矢原礼三郎,《中国电影之精神》,《电影评论》1937 年 9 月 1 日。

原礼三郎的中国电影评论不仅将作品,而且将支撑影片再生产的观众也纳入视野。尽管是出于无意识,但它尖锐地揭示了电影表象与电影观众之间的情感关系,而这正是其十分突出的特点。例如,在"八一三"事变爆发之前,矢原就预言中国电影的未来将是"从民族电影走向文化电影",而且断言这种视点"对于今后的中国电影论述者而言,将是一把十分关键的钥匙"[1]。

矢原礼三郎的上述言论,后来竟被1937年以后幸存于上海、在百般困境中得以重操旧业的"孤岛"时期[2]的电影所证实。"八一三"事变后不久,矢原一直反复阐述自己的观点。他指出,中国电影"在排日的色彩上,已经没有以前那么露骨",但是"在转变为讽刺电影形态的手法上,其飞跃越发显著,电影家潜在的民族意识将会发挥一种对比效果,由此催生观众强烈的民族意识"[3]。在题为《中国电影之精神》的文章中,他将中国电影的状况概括为以下五点:

1. 昂扬的民族意识
2. 作为一种休憩状态的抒情风格
3. 潜存的虚无主义
4. 幽默的苦闷
5. 夸张的精神[4]

可见,矢原礼三郎将"昂扬的民族意识"放在首位,甚至断言:"中

[1] 前引矢原礼三郎《最近中国电影的动向》。

[2] "孤岛"时期是指1937年8月13日第二次上海事变至1941年12月8日太平洋战争爆发的四年间。"孤岛"是指当时尚未被日军占领的上海法租界、公共租界。"孤岛"一词,在战争期间中日双方都曾使用过。

[3] 前引矢原礼三郎《中国电影之精神》。

[4] 同上。

国电影的精神皆从此出。"[1]

但是，当矢原供职"满映"以后，他便从一个单纯的中国电影迷转变为实施日本电影政策的组织内部的一员。这次变动既为这位具有中国电影素养的人提供了完善研究体系的机会，同时也使他失去了在北京逗留期间培养出来的贴近中国民众的考察问题的立场。例如，当我们阅读他于1942年撰写的文章《中国电影之观点》后便可知道，其所举的作品、所论的电影人，尽管与1937年前后的一系列文章相比没有太大的变化，但当谈到应当如何论述中国电影时，他的语言却发生了显著的变化。他以往所极力强调的"昂扬的民族意识"消失了，取而代之的则是"民族背景"这一提法。

> 在考察中国电影的特点时，我们需要考察作为中国电影基础的民族背景。这种背景说起来不外乎是一种憔悴的民族表情，而这种民族表情让人想起往昔的文化的荣光，以及试图摆脱近代以来沦为半封建殖民地的政治桎梏的努力。[2]

就在几年前，矢原礼三郎还曾敏锐地捕捉到作品和观众一体化的"排日"信息，但此时他已将中国电影的民族性指向转向"半封建殖民地"，并试图通过这一转换来偷换民族的含义。尤其是下面所引对《木兰从军》（卜万苍导演，1939）的解释，更暗示了他的方向转换。矢原说他所钦佩的是《木兰从军》的艺术性和商业性的巧妙组合"，接着又说，"感觉这部影片在玩弄历史"。他同意友人北川冬彦在《木兰从军》的影评中所说的"没有抗日性"这一观点，并强调："所谓艺术鉴赏力

[1] 前引矢原礼三郎《中国电影之精神》。
[2] 矢原礼三郎，《中国电影之观点》，《电影评论》1942年10月号，50页。

不就是如此吗？如果从这一点出发讨论中国电影，就会感到前途一片光明。"[1] 也就是说，矢原极力强调《木兰从军》的艺术性和商业性，而完全不关心作品中所蕴含的强烈的抗日信息。[2] 如果我们回顾一下他此前的主张就会发现，这与他极力推崇无产阶级革命电影主题时的态度截然不同。

当然，如果仅限文体的一贯性和所论文本的类似性而言，矢原礼三郎看上去确实在一步步接近他很久以来一直追求的确立中国电影评论体系这一目标。但是，正因为矢原精通中文，无比熟悉中国电影，并将"中国电影之精神"解释为"昂扬的民族意识"，所以，我们很难想象，他竟然看不出作品中所蕴含的民族性含义和《木兰从军》所表达的抗日寓意。值得注意的是，在此之前，即使在中日战争期间，矢原仍然敢于指出中国电影的民族意识，然而1941年以后，他也服膺"大东亚共荣圈"思想了。至少我们可以说，与岩崎昶一样，曾经关注过中国电影，为积极向日本介绍中国电影而发挥了先锋作用的矢原礼三郎，在这股随着战争的扩大而兴起的中国文化热中发挥了自己应有的作用，但却被逐渐卷入日益高涨的"大东亚共荣圈"的波涛之中，并身不由己地为担负电影宣传工作的一个环节的国策电影公司贡献了自己的知识和素养。当然，这不仅仅是矢原礼三郎一个人的问题，而是与太平洋战争爆发后大批日本知识分子发生的思想转向有关。这个问题超出了本书所要讨论的范围，在此从略。

在上述讨论中，有一点是可以确定的，即不应把矢原所发表的众多文章和岩崎昶的《中国电影印象记》一文，与20世纪20年代那种旅行记风格的有关中国电影的文章一概而论。应该承认，他们二人是

[1] 前引矢原礼三郎《中国电影之观点》，50页。
[2] 有关《木兰从军》所蕴含的抗日信息及其在日本的接受情况，笔者将在第七章予以详述。

中国电影研究的开拓者，在一味青睐欧美电影的日本电影界，他们前无古人地开拓了亚洲电影研究的领域。但是，后来他们二人论述中国电影的态度不得不发生变化，则与逐渐恶化的战时体制有着千丝万缕的联系。"满映"之后，"中华电影"公司和"华北电影"公司随即也相继成立，在这种历史背景下，无论是迷恋中国电影并不断撰写影评的矢原礼三郎，还是通过鲁迅接近中国电影并尖锐剖析其作品的岩崎昶，最终都只能为国策电影公司服务。由他们开创的中国电影研究，一方面更广、更深地推动了人们对中国电影的理解；另一方面也不可否认，他们的言论逐渐被纳入日本的文化侵略政策，成为加速日本电影进入中国电影市场的工具。

四、从欧美电影通到中国电影通——内田岐三雄和饭岛正

1937年以后，关注中国电影的日本人突然多了起来。卢沟桥事变和"八一三"事变爆发前，曾经对中国电影不屑一顾的电影界人士也开始在书籍和杂志上竞相评论起中国电影。本节将讨论两位具有代表性的电影评论家内田岐三雄和饭岛正。他们原本是法国电影专家，但是战争爆发后，他们突然将目光转向中国电影。

内田岐三雄去北京和"满洲"的奉天（沈阳）旅行，正好是在卢沟桥事变爆发后。战局的扩展使日本国内形势发生了巨大的变化。内田岐三雄的初次大陆之行，与岩崎昶的个人旅行及矢原礼三郎长期逗留中国的情况完全不同，他是随东和商事制作的《东洋和平之路》摄制组前往上述两地的。

那么，作为一名法国电影专家，内田岐三雄为什么要随摄制组前往中国大陆拍摄外景地呢？带着这个疑问，笔者查阅了当时的杂志和报纸。根据目前所能掌握的资料，笔者确认了一个事实，即内田岐三

雄是从 1937 年开始撰写中国电影评论的。他不仅在电影刊物上，还在普通的文艺杂志上频繁发表评介中国电影的文章。因此，我们几乎可以断定，与其说内田为了开拓新的研究领域而涉足中国电影，不如说卢沟桥事变的爆发所引起的整个日本电影界的方向转换对他产生了作用。例如，在一篇刊登于《新潮》杂志上的题为《中国事变与电影界的动向》[1]的文章中，内田对事变前盛行于日本的战争新闻片和战争故事片的粗制滥造表示忧虑，他感叹道："在我国摄制的战争片中，能找出一部可以向世界夸口说'这就是日本的战争电影'的影片吗？……迄今为止，日本的战争片尽是一些受低级意识和感情的支配而制作出来的东西，且成本低廉、道具简陋，远远赶不上欧洲大战时外国摄制的战争片。"他热切希望："不过，这次事变，我认为或许从一个方面给日本电影指出了一个正确的方向。可以想象，如今弥漫于日本电影中的那些逃避现实的、有闲阶层的小市民性将得到清除，人们将要求拍摄出具有更为强大意志力的作品。"[2] 以上文字显然说明，内田是在日本电影如何为事变服务这一意识的驱动下而踏入中国电影领域的。

在内田看来，为了改变事变前那种"粗制滥造的事变电影"[3]，应该清除根深蒂固的小市民电影，从而拍摄出能够反映事变的货真价实的战争片。而拍摄一部优秀影片不可欠缺的要素之一就是要了解中国，了解中国电影，并准确地描述中国的影片。一个月后，内田发表在《新潮》上的另一篇文章《以中国为背景的影片》充分揭示了他当时的想法。这篇文章提出了欧美电影中有关中国表象的问题，他逐一列举具体片名，

1 书中引用文章名及引文中所称"中国事变"，均指卢沟桥事变。——译者注
2 内田岐三雄，《中国事变与电影界的动向》，《新潮》1937 年 11 月号，12 页。
3 同上文，12 页。

严厉谴责欧美电影中出现的胡编乱造的中国人形象,接着从欧美电影谈及日本电影现状,对日本电影不能准确地描述中国表示担忧,他说:"邻邦日本,最应理解中国的日本,迄今为止都拍摄了哪些有关中国的影片呢?可以说,没有一部足以让人记住的中国题材影片。"[1]

虽说这一时期有关中国题材的影片在日本国内大幅度增加,但很多影片所刻画的中国及中国人的形象是拍摄方凭空想象杜撰出来的,评论家对此嗤之以鼻。通过上述文章可知,内田也是一个针对日本电影界的这种现实状况积极发表自己意见的人物。也就是说,他由于对日本电影中中国表象的那种不负责任、粗制滥造的现状不满,并为了日本电影赶超欧美尽自己的一份力,才从以前只关心欧美电影,极其自然地将视线转向中国。但是,从上述论述中我们可以推测,内田对中国电影其实没有丝毫的兴趣和好奇心,他心里想的只是如何顺应战局的发展,拍摄出赶超欧美的大陆电影。

尽管如此,既然到了中国,也就不可能不看中国电影。他先后在奉天和北京观看了中国影片,回国后立即写了一篇旅行报道。内田去中国之前,可能与中国电影无缘,这次他看了两部极为普通的通俗影片——《乱点鸳鸯》(片名不详)和《三姊妹》(明星,李萍倩导演,1934),而不是岩崎昶和矢原礼三郎经常提到的那些佳作。

这一时期,内田更为关注摄影和导演手法,而不是电影的思想性和主题性。比如,他以充满影像跃动感的文章对《乱点鸳鸯》进行了点评。他指出:

> 从整体上看,这部影片的导演手法十分幼稚,就像一出无聊的舞台故事片。但是,到了某一场面,导演手法骤然一变,完全

[1] 内田岐三雄,《以中国为背景的影片》,《新潮》1937年12月号,47页。

出乎人们的意料。画面忽然变成一连串的短镜头：倒入杯中的酒、正在演奏的乐器特写、人们的笑脸、主人公忧郁的神情、从杯中溢出的酒等。画面快速转换，这是在生搬硬套苏联的蒙太奇。[1]

而对于在北京观看的另一部无声片《三姊妹》，内田尽管对导演手法有所不满，但是对影片所表现的美国生活方式及作者的美式手法却产生了兴趣：

> 就电影的导演手法来讲，该片大量地使用了画面切换、移动摄影等手法，值得注意。首先，较为流畅并略带温馨的描写方式，与我国同类影片相比，只能达到二流之下的水平。不过，我却对此片颇感兴趣。第一个理由是，影片描写了中国的新生活。第二个理由则是，不仅电影手法是美国电影式的，片中人物的生活也是美国式的。[2]

总之，1937年年底的旅行，对内田来说是一次难得的体验，他亲眼看到了中国和中国电影。无疑，这是一个契机，使他明白了大陆电影应当向哪个方向发展。为此，他尤其关注电影手法。例如，他在分析镜头时谈到中国电影受苏联电影蒙太奇的影响，以及手法上的美国电影方式等。这似乎与岩崎昶的分析方式相当类似。难道说内田继承了岩崎昶的观点吗？的确，从他对电影技巧，尤其是对蒙太奇揶揄的词语中确实能够看到其相似性，然而必须指出的是，在评论电影技巧上的弱点时，两人的视点却截然不同。

[1] 内田岐三雄，《从华北之旅开始（一）》，《电影旬报》1938年2月11日号，8页。
[2] 内田岐三雄，《从华北之旅开始（三）》，《电影旬报》1938年3月1日号，8页。

在此笔者想指出以下两点：第一点，岩崎昶是分别论述电影的思想性和技巧的，而内田则认为作品的内容和手法都受了美国的影响。或许他们所言及的作品不同，但是我们仍然可以看出，两人在论述中国电影技术时视角上的差异。第二点，虽然仅仅相隔两三年，但是内田和岩崎评论中国电影时，时代氛围已发生骤变，面对中国电影，他们的目的也不尽相同。一个是对日本电影深感绝望，通过鲁迅这一媒介开始饶有兴味地研究中国电影；而另一个则是为了推动日本大陆电影的发展，随摄制组来华工作。可见，内田步步紧跟文化政策的行为与他对中国电影的关注这二者之间有着密切的关系。借内田自己的话来说，其目的就是"必须利用新文化来教育他们（中国人），只有实现这个目的，电影才有可能具备向大陆扩张的意义。向大陆扩张的日本电影，还必须同时是向中国人传播日本的国情和意志的最佳介绍者"[1]。在旅行的过程中，内田亲眼看到了中国电影的低俗性，他终于明白，"中国普通百姓似乎已经习惯了低水平的生活，毫不介意那种不干净、不方便、不卫生的生活"，应该依靠先进的日本文化（电影）来教育中国人。

同是法国电影专家的饭岛正是与内田一起来华旅行的。与内田一样，饭岛正也是在此次旅行前后开始撰写有关中国电影的文章的。例如，在出发前写的一篇报道中，他曾感叹日本的军事电影及描写战争的影片水平低、质量差，这一点似乎与内田的论述并无多少区别。饭岛结束访华旅行回到日本后，出版了专著《东洋之旗》。但是，我们阅读此书，并没有强烈地感受到内田所说的"教育他们"这句话所显示的那种强烈的优越感。据饭岛正自己说，他总共看了四部中国电影，在中国看了《乱点鸳鸯》和《我们的天堂》，进而在东京看了《慈母曲》（联华，

[1] 前引内田岐三雄《从华北之旅开始（三）》，8页。

朱石麟导演，1937）和《斩经堂》(华安，周翼华导演，1937）。但是，除了对《乱点鸳鸯》的导演手法做出类似内田的评论外，对另外三部影片，饭岛仅介绍了故事梗概，不知为何回避了评论。值得注意的是，在这本书中他以在北京与《东洋和平之路》的几位主演会面时的情景为例，说中国人的内心深奥莫测，并一味强调："了解中国人是我们的当务之急。同样，将日本人的意图清晰而具体地传递给他们，则是我们目前所面临的燃眉之急。"[1]

由此可见，饭岛和内田对《乱点鸳鸯》的摄影技术所持意见大致相同，但在如何看待中国电影这个问题上，他的看法与内田不尽相同。当我们分析二人的不同之处时，首先必须回顾饭岛正的家庭及个人经历。饭岛的父亲是陆军军人，日俄战争时期曾出征奉天，从部队退役后赴"满洲"，打算做羊毛生意。拥有这样一位父亲的饭岛，在大学求学期间，由于一个偶然的机会开始热衷匈牙利文学。饭岛通过学习得知，从语言上讲，匈牙利人属于东洋一派，而且蒙古语等语言在语法上接近日语和朝鲜语，唯独中文是一种不同种类的语言。为此，他在《东洋之旗》的"从语言上看东洋与中国"一节中，从语言学的角度强调日本与中国在文化上的差异，并阐述了他的独特观点：在语法上与日本正好相反的"中国人，他们比匈牙利人离日本还远，但这只是出于语言方面的考量，对于与我们比邻而居的中国人与日本人之间的这种复杂关系，不允许我们等闲视之"[2]。战争期间的日本言论界，动辄会过度宣扬中日之间是同文同种的关系，而饭岛却指出中国具有特殊性，吐露了自己与日本人对中国及中国人那种非理性的优越感相去甚远，表达了缺乏自信的心情。饭岛比其他任何人都准确地把握了日本与中

1 饭岛正，《东洋之旗》，河出书房，1938年4月，157页。
2 同上书，8页。

国的差异,或许是为了早日解决其内心深处的纠结,在中国逗留期间,饭岛看戏剧、逛书店,到处搜购鲁迅、胡适、周作人、田汉、巴金、茅盾等人的著作。

与内田不同的是,饭岛根据父亲的经历以及自己在大学所学到的知识,已经在一定程度上领悟了中国固有的深邃文化,把握了中国人的心理。正因为如此,他才没有急于响应电影国策化的号召,而是按照自己的方式不断地学习,努力思考事变后的时局,以便跟上形势的发展。他在《东洋之旗》一书的前言中写道:"昭和十二年(1937)夏所发生的中国事变,意外地唤醒了我们心中的东洋观念","这是一次天赐良机,将促使我们重新认识东洋"[1]。如他所说,在思考"东洋"这一概念的同时,作为重新认识东洋的一环,饭岛开始关心中国电影。不仅对电影,对中国的戏剧和文学,饭岛也是基于异文化的视角进行研究的。但是可以说,至少在这一时期,饭岛还只是停留于以林语堂和胡适等中国文人的观点为依据,思考自己还没有完全消化的战时文化政策的阶段。

卢沟桥事变和"八一三"事变爆发后,日本的电影评论逐渐被卷入战时意识形态。在这一过程中,当时在日本几乎可以说还处于婴儿期的中国电影评论,在很短的时间里得到了迅速发展,而支撑这种迅速发展的恰恰是那些以往对亚洲电影毫无兴趣的欧美电影研究专家。在这个以回归亚洲为目标的阵营中,也可以看到内田和饭岛的身影。当然,如前所述,二人虽在同一阵营,但是不能将他们相提并论,他们在思想上的差异散见于各自的言论细节中。在此,本书虽将个人经历及开始接触中国电影的时期较为相似的内田岐三雄和饭岛正作为论述对象,但并不是想要对他们一概而论,而是希望找出他们之间的差异。当然还不仅仅如

[1] 前引饭岛正《东洋之旗》,11页。

此，如果梳理一下二者之前的岩崎昶和矢原礼三郎的话，我们似乎可以隐约看到，随着太平洋战争开战将至，日本有关中国电影的言论已逐渐被纳入日本电影言论的主流之中。虽然倾斜于战争国策化的趋向日益强烈，但还未受到完全彻底的控制。在这一过程中，像岩崎昶、矢原礼三郎、内田岐三雄、饭岛正这些持有不同着眼点的人，还都可以保持各自对书写对象的不同看法去谈论中国电影。如今，斯人已去，他们留下的文字印证了中国电影评论在日本的形成过程，可以说，这些文字既是极为重要的文本，也如实地记录了他们各自的思想脉络，是一份不可多得的历史证言。

下面让我们来进一步分析内田和饭岛在思想上的差异。

这里有一份言论资料，即内田和饭岛分别撰写的随笔，通读两人的文章可以充分看出他们之间的差异。内田和饭岛结束访华旅行回国后，按照《新潮》杂志社的约稿题目《从电影角度看华北》，分别撰写了访华随笔。在题为《华北点描记》的文章中，饭岛分别标上了小标题——北宁铁路、拉洋车、北海公园、东安市场，讲述了他乘坐列车进入北京时的感触，谈到了郁达夫的文学作品，生动地记述了所到之处的景色，绘声绘色地写出了这趟不乏惊险的探寻中国文学的体验之旅。"在一家略显昏暗，甚至连字也看不清的店铺前，我发现了田汉、鲁迅尤其是周作人的许多作品，真是快乐之极。"[1] 如果我们把前面提到的《东洋之旗》与这篇手记放在一起读的话，似乎不难看出饭岛在努力地学习，以解开自己因跟不上急剧变化的政治形势而产生的内心纠结。

那么，与饭岛的随笔刊登在同一版面上的内田的文章又记述了什么呢？内田的随笔题为《华北风景》，他也是从乘坐火车进入北京时的情形写起的。但是，内田满脑子考虑的是："如何通过摄影机真实地呈

[1] 饭岛正，《华北点描记》，《新潮》1938 年 4 月号，61—62 页。

现北京城里的尘埃与肮脏。"¹ 他那电影式的思考自由地驰骋，仿佛字里行间都可以感受到摄影机视线的存在。

这种视线首先从北京的街头转向万里长城附近的一角，并慢慢地锁定焦点。这个场面是"在××的顶上，有一座××驻地，太阳旗在旗杆上随风飘扬"。内田将映入眼帘的这幅场景做了视觉化处理。这一段文字较长，为与饭岛的文章进行比较，特引用如下：

> 电影描述这种情景时，首先可以考虑两种方法。第一种是先拍摄附近的万里长城，在这个大景观中慢慢推出太阳旗。第二种是先用特写镜头展现迎风飘扬的太阳旗，然后慢慢地将视野扩展到周围。如果将前者称为归纳法的话，那么后者就可以称为演绎法。……
>
> 我想用以往电影中常用的聚焦法进行处理。开始时用大远景画面，接着以圆框的形式将镜头推到只能看见太阳旗的特写，然后再渐渐将这个特写的圆框扩展开来，直至××的全景。前面所讲的两种方法是切换镜头或横移镜头，而我的方法是从头到尾固定摄影机的位置。或许人们会认为这种圆框式的推进方法既老套又幼稚，但是在我看来，只要拍摄太阳旗，就应该采取这种方法。²

如上所述，内田以夸张、傲慢的口吻描述了处于太阳旗统治下的华北风景，这显然与饭岛笔下漫步书店、涉猎中国文学时的愉悦心情截然不同。不仅如此，更耐人寻味的是，内田特意选取万里长城和太阳旗这两个具有国家象征意义的影像为其叙述的对象。正如他自己所

1　内田岐三雄，《华北风景》，《新潮》1938年4月号，63页。
2　同上文，64页。

指出的，他避开了中国电影常用的蒙太奇和移拍，推崇将摄影机固定下来凝视叙述对象的拍摄方法。与两个镜头以上的切换或横移法相比，内田选择的摄影手法大概可以传递出更加强烈的信息。也就是说，内田在此用文字表述的并非纯粹的风景镜头，而是一种风景论，其中包含着对广阔领土的野心。非常明显，他的文章很切题，正是作者以电影的角度所看到的中国。关于战时地缘政治学的风景论与日本大陆电影制作之间相互呼应的关系，笔者将在本书第四章进行探讨，在此不拟详述。不过，能够用文字如此生动地表述风景论的，恐怕除了内田的手记以外别无他例。

一起行动的两个人，内心世界却未必相同。内田和饭岛一起随摄制组采访，接受同一家文艺杂志社的约稿而各自写了文章。但是，我们从他们所写文章的字里行间，可以清晰地看出两人直面中国和中国电影时思想上的差异。他们都不熟悉中国电影，但一个是积极地将日本电影置于优越地位，并试图对中国电影指手画脚；而另一个则是拉开距离，以此了解中国和中国人。两人所采取的完全不同的立场，从某种意义上来说，其实代表了日本侵华战争期间两种日本知识分子的类型。

当然，笔者在此分析两位日本影评家的言论，并非为追究他们的责任。本书之所以选择内田和饭岛等人进行讨论，旨在阐明战时体制下日本的中国电影论的形成，并为讨论1939年以后的中国电影论的发展埋下伏笔。笔者之所以着眼于以前几乎未被电影史研究所关注的部分——日本评论家的视线变化，也是因为希望沿着当事者的心灵轨迹来阐明原本处于电影史研究边缘的中国电影言论，后来是如何被纳入战时文化政策的。

五、中国电影论热潮的高涨——从上海到其他地区

　　1937年以后，为考察电影业和拍摄影片，访华的日本电影人剧增。随着日本占领区域的扩大，日本电影界以往一味注重上海电影的情况有所改变，人们关注的焦点开始向北或向南移动。评论领域也发生了变化，形式多种多样，出现了文艺界人士的手记、拍完外景归来的导演和演员的亲历记及从军士兵的电影鉴赏记等。自岩崎昶和矢原礼三郎的相关文章发表以来，时间仅仅过去一两年，谈论中国电影早已不再是少数中国电影通的特权。众人评论中国电影的时代到来了，迄今为止虽近犹远的邻国及其电影作品，似乎突然之间近在咫尺。

　　但是，笔者认为不能将这些言论全都笼统地划归中国电影论。因为这些言论几乎都是随着战争的爆发而出现的，若把这些言说与岩崎昶和矢原礼三郎那些以评论影片为主的文章相比，其视角当然不尽相同。下面举几个例子分析其特点。

　　首先，我们看一看菊池勇在卢沟桥事变爆发前所写的文章《中国电影界鸟瞰》[1]。菊池勇不是电影评论家，他的文章重点放在中国电影公司及主要城市电影院的概况、电影杂志的发行、电影管控机构的现状解说等方面，只是在文章末尾处简单地提到一些代表性影片。有些部分似乎沿袭了20世纪30年代初电影信息谈的方式。但是，至少可以说，这些文章直接传递中国电影界动向的意图变得更加明了。

　　有不少文章报道了重庆制作抗日影片的真实情况，曾经实地采访日军攻占南京的作家大宅壮一撰写的《抗日中国的纪录影片》便是其中一例。他谈到国民党政府的文化政策，激烈地抨击蒋介石政权直接管辖下的重庆电影制片厂拍摄的纪录片："其写实部分，不过是为了给

1　参见菊池勇《中国电影界鸟瞰》，《电影旬报》1937年6月21日号。

影片中的表演和特技赋予真实性才插入片中的。"[1] 可以看出这是他看过影片后才发表的评论。值得注意的是，大宅已经将他所关心的对象从占领区转向被称为国统区的蒋介石政权所在地，这篇文章记录了他在战争期间的行为。

　　也就是说，对中国电影的关注度越高，其与战局的变化和占领政策的关系也就越密切，这是该时期言论所具有的一个特征。因此，"电影工作"一词与中国联系在一起开始频繁使用，显然是在1937年以后。例如，肥后博在一篇题为《大陆与电影国策活动》的文章中，准确地指出北京和上海所呈现的文化的地缘政治学差异，他指出："概括地说，中国大陆的文化发展，其传统的一面起源于华北的北京，其近代的一面是以华中的上海为中心进行扩散的。"他接着警告说："在蒋介石政权统治的几年时间里，中国国策电影在民众中培养起来的抗日与排日的精神影响，远远超出我们的预料。"肥后博说，为了对抗"中国国策电影"，必须拍摄宣抚中国民众的文化电影，这才是"我们对中国电影寄予的希望"[2]。我们读后可知，大宅和肥后在撰写这类文章时想的是如何应对抗日电影，他们的文章显然与那些纯粹以消遣为目的的电影评论有着本质上的不同。

　　此时，一个必须解决的问题已经摆在有关人员面前：如何让沦陷区的中国民众看到那些原本为日本国内观众摄制的各种类型的大陆电影。如前所述，为拍摄大陆电影而来华的电影导演、演员及其他摄制组成员与日俱增，前往大陆也正在成为媒体的重大话题之一。例如，以"满洲"为背景的大陆电影《沃土万里》（日活，1940）的导演仓田文人和演员大日方传等人为拍摄外景，曾在"满洲"逗留数月。在《电

[1] 大宅壮一，《抗日中国的纪录影片》，《日本电影》1938年4月号。
[2] 肥后博，《大陆与电影国策活动》，《电影旬报》1939年1月1日号。

影朝日》上刊登的题为《谈大陆与电影》¹的座谈会上，他们谈到拍摄时的辛苦，谈到中国人不太想看日本电影，也谈到对上海电影的看法。在仓田一行从"满洲"回来一年后，导演内田吐梦曾去台湾逗留过一段时间，随后他去了广东、澳门、上海、南京、武汉，最后到达长沙，完成了历时80天的长途旅行。内田说此行"是为了在剪辑纪录片时，能够用自己的眼睛和身体来详细观察战场的真实场面"²。回国后，内田与曾经赴华参与拍摄影片《土地与士兵》（日活，田坂具隆导演，1939）的导演清水宏做了一次对谈。在谈到亲身体验的中国文化与风俗时二人兴致勃勃，但一涉及如何拍摄大陆电影这个话题，内田则显得话不多，只是简单地说："拍是能够拍的，但是超过了一定的限度就拍不下去了。"³与一部分评论家和文化人的远大抱负相比，内田显然不知道如何应对大陆电影。从上面的这段话中，我们可以看出内田心中的迷惘。

与内田一样，卢沟桥事变后，在迅速高涨的大陆言论热潮的推动下，怀着拍摄大陆电影的热情而前往中国的日本电影家不乏其人，导演岛津保次郎也是其中的一位。岛津认为："我们今后必须向大陆发展，此乃命中注定。因为值得庆幸的是——在此索性用'庆幸'这个词吧——日本是一个国土狭小、资源匮乏的国家。"可见岛津的热情远远超过内田。岛津预测"大陆文学、大陆电影的时代即将来临"，他心潮澎湃地说："我憧憬大陆，此心犹如少年一般。"⁴ 岛津的愿望终于在太平洋战争即将爆发前实现，他去山东省的青岛和胶县旅行了两个星期。回国后，在《电影评论》上发表了自己的见闻记。但是，与去中国前的热情相比，

1 参见仓田文人、大日方传、江川宇礼雄、吉村操等人参加的座谈会记录《谈大陆与电影》，《电影朝日》1939年11月号。
2 小仓武志，《内田吐梦 周游大陆记》，《新电影》1940年12月号。
3 内田吐梦、清水宏、清水千代太、饭田心美、滋野辰彦，《电影漫谈》，《电影旬报》1939年1月1日号。
4 岛津保次郎，《信口开河的记录》，《电影之友》1938年10月号，67页。

他好像遇到了意想不到的问题，有些茫然不知所措。岛津如是说：

> 即便看了描写日本人生活的日本电影，（他们中国人）也不感兴趣。……尤其是日本的古装武打片，按照中国人的常识是无论如何都难以理解的。[1]

也就是说，岛津亲眼看到一个事实：中国观众根本就不想看日本电影。

其实，作为一名电影导演言及中国和中国电影，岛津恐怕是继前述铃木重吉后的第一例。不止岛津一个人，许多人都是怀着对未知地区的好奇心，雄心勃勃地踏上中国的土地。但是，当他们踏上这片土地时，却发现自己根本无法适应这种未曾想到的现实，于是便会产生某种焦躁感。因为当一片广袤的大陆展现在实际参与电影制作的这些人面前时，他们便会发现有堆积如山的难题——应该拍摄什么、怎么拍摄、如何拍摄一部中国人喜欢看的影片等。因此，与评论家和文化人士的中国电影论相比，上述导演的中国电影论显得有些锐气不足、泄气有余。但也正因为如此，他们写下的文字暴露了当时日本大陆电影制作现场的种种矛盾，成为宝贵的历史证词。

另一方面，作为针对沦陷区所实施的电影政策的一环，日本电影进入中国逐渐成为一个重大的课题。如前所述，为了让中国民众观看日本电影，日本电影有关人员需要更加准确地把握中国电影的实际状况，但他们意识到仅仅把握实际状况是难以打开局面的。于是便出现了一种倾向，即从"自己在沦陷区民众的眼里是何种形象"这一视角入手，开始详细调查日本电影在当地的接受情况。如此一来，中国电影就深刻地介入了日本的电影言论之中，而对于把日本电影与中国电

1 岛津保次郎，《通往大陆电影的第一步》，《电影评论》1941年9月号，50页。

影相提并论，甚至已经没有论者会感到有何不妥了。

虽然日本电影界的关注热点逐渐远离上海，相对扩展到中国各地，但不可否认人们对上海的关注程度仍然很高。或者应该说，与其他地区在政治和文化上存在巨大差异的上海，反而比以前更受论者瞩目。太平洋战争开战前夕，《新电影》杂志在上海召集"中华电影股份有限公司"的石川俊重，以及文化电影制作部长、营业部长、巡回电影股长、发行股长等日中职员，召开了一个由"中华电影股份有限公司"的筈见恒夫主持的题为《漫谈上海电影界现状》的座谈会。[1]这个座谈会的论题涉及范围很广，其中有上海电影的历史、外国电影放映的现状、审查制度、事变前的中国电影政策以及中国电影的变迁等。在座谈会的后半部分，与会者的话题从巡回放映开始，逐渐转为日本电影的受众状况、进口大陆电影以及期待日中合拍电影等具体问题。从该座谈会所讨论的各种议题中可以看出，此时日本的中国电影言论业已脱离作品论，而是发展到包括审查、制作、发行及受众等各个方面，并被纳入日本战时电影政策这一巨大的语境之中。而且对制作、发行和受众话题的讨论已经超过针对个别作品的评价，也可以说，全面把握中国电影的现状，已成为左右日本战时电影政策效果的一大关键，以及实施文化占领的生命线。

总之，从以上所举诸例可知，一个明显的现象是，1937年至1941年日本讨论中国电影的队伍变得多样化了，而言论本身也在逐渐深化。岩崎昶和矢原礼三郎等人开创的有关中国电影的言论，在言论界紧跟战争时局的情况下，业已介入主流日本电影言论，由边缘移向中心，并被逐渐纳入"大东亚共荣圈"电影论的框架之中。

[1] 参见石川俊重、黄随初、小出孝、山口勋、辻久一等人参加的座谈会记录文章《漫谈上海电影界现状》，《新电影》1941年10月号，66—71页。

第三章 倒向战时文化政策

"八一三"事变爆发两年后，日本军部出面策划的"中华电影股份有限公司"（以下简称"中华电影"）在上海成立。本章讨论的对象是该公司的创立者川喜多长政以及任职于该公司的三位电影评论家——筈见恒夫、辻久一和清水晶。关于太平洋战争爆发后"中华联合制片股份有限公司"（以下简称"中联"）继"中华电影"成立后的创办、"中华电影联合股份有限公司"（以下简称"华影"）的大规模合并，将在后面的有关章节中进行讨论。在此之前，拟先聚焦于上述个人，分别进行个案分析。

如前章所述，日本的中国电影批评谱系是由岩崎昶和矢原礼三郎开创的，而继承这一谱系并在方法论上有所改变的主要人物，正是川喜多长政及其部下筈见恒夫、辻久一和清水晶。赴沪之前，筈见、辻和清水在日本国内已是深孚众望的电影评论家，他们由于受到川喜多长政的赏识而得以进入"中华电影"任职。值得注意的是，对于他们来说，组织的存在是一个非常重要的因素。如果说内田岐三雄和饭岛正是在卢沟桥事变后形势的引导下开始评论中国电影的话，那么筈见恒夫等人能够成为评论中国电影的专家，"中华电影"的存在是必不可

少的，而他们发表的一系列电影评论在思想上也与上司川喜多长政有着密不可分的关系。可以说，如果不对川喜多长政在战争期间的思想及其中国电影观进行考察的话，就不能完整把握筈见恒夫、辻久一和清水晶等人的思想脉络。从这个意义上讲，我们有必要首先对川喜多长政的战时言论进行解析。

一、未竟的同文同种之梦——川喜多长政

众所周知，川喜多长政自1928年创办东和商事以来，长期从事外国电影的进口业务，并于1937年摄制了日德合拍影片《新的土地》[1]。川喜多年轻时曾在北京大学留学，其父川喜多大治郎[2]是日本陆军炮兵大尉，曾受雇于清朝政府，在中国担任军事教习，后被日本宪兵暗杀身亡。父子两代人与中国的缘分，使川喜多长政萌生了将起步不久的欧洲电影进口业务扩大到中国的想法，于是1930年他在上海开设了东和支社。然而仅仅维持了短短的两年，因上海排日运动的高涨，支社不得已撤离中国。川喜多长政在大陆展翅飞翔的第一个梦想就这样夭折了。如果说这是川喜多在中国遭遇的首次挫折的话，那么更大的失败则是《新的土地》在上海上映之际，包括许多电影家在内的中国文化界人士联合抗议该片的公映，并开展了大规模的签名反对运动。两度尝到失败的滋味后，川喜多比任何人都深刻地知道中国电影和电影界的实际状况了。卢沟桥事变爆发后，他着手制作中日间的第一部合拍影片《东洋和平之路》(1938)，力图东山再起。在这部影片中，川喜多不仅让

1 《新的土地》有两个版本，一个是德国导演阿诺德·范克执导的日德版，另一个是伊丹万作执导的日英版。
2 关于川喜多大治郎其人其事，参见内山正熊《川喜多大尉客死北京事件》，《现代中国与世界——纪念石川忠雄教授花甲论文集》，庆应通信，1982年。

中国人当主人公，而且片中所有主要角色都由中国人扮演。只要看看这部影片的制作形态，我们就不难发现，与那些一开始就对在华拍摄电影持乐观态度的人不同，川喜多从自己的经历中吸取了教训，他一方面将自己的事业与日本的国策挂钩，另一方面又小心谨慎地行事。

可能是纠结于父亲死于非命，而又自信于能够操一口流利的中文，川喜多坚持与前述饭岛正不同的主张，执着地强调中国和日本之间具有同文同种的性质。正是这种同文同种的思想成为支撑其信念的源泉，并产生了一种或许可以称之为连带的情感。当然这与岩崎昶曾经强调的无产阶级同志连带在感觉上有所不同。

比如，川喜多认为，"在中国，人们称外国人为 WAI GUO REN，但其中并不包括日本人"，因此，"日中两国人在本能上并没有将对方看作外国人"[1]。他还认为，蔓延于日中两国之间的相互蔑视的风潮助长了战争的扩大。他对这场战争的起因有自己独到的分析："这种感情的长期积累、爆发，是导致此次事变的一个原因"，"虽然双方在本能上都感到对方犹如自己的亲戚一般，却陷入了跟别人合伙与亲戚争斗的境地"[2]。他称这场战争本身是"东洋的不幸之战"[3]，表达了自己为日中交战而悲伤的心情。

去上海赴任前，川喜多长政抒发了自己的远大抱负："我将努力发挥电影所具有的一切功能，加深两国国民之间的相互理解。"川喜多说："我想通过电影告诉两国国民，东洋属于东洋人。黄色人种是有色人种的代表。作为黄色人种的日中两国人民需要互相团结，需要为此担负起责任。我认为，能够将两国国民连在一起的最朴实、最有力的思想

[1] 川喜多长政，《从华北之旅归来》，《日本电影》1938 年 3 月号，27 页。
[2] 同上。
[3] 川喜多长政，《近时杂感》，《电影旬报》1939 年 7 月 1 日号，82 页。

就是人种问题。"他再三表示,决心以同文同种为宗旨开展工作。这些发言具有官方言论的色彩,但接下来他又表示,要通过电影"给那些房屋被烧毁、失去亲人、在战火中战战兢兢的可怜的中国民众以娱乐和安慰,给予他们重建生活的勇气"[1]。这段话可以理解为他个人对中国受害者的同情。

上述言论表达了以世界为舞台、长期以来一直梦想把欧洲电影引进中国的川喜多对于中国所抱有的亲近感以及对战祸的哀痛。他之所以接受创办"中华电影"的大任,恐怕是想通过国家实现自己的梦想,同时也是为了减少不幸的战争所造成的两国之间的隔阂。

至于川喜多本人究竟如何评论中国电影,我们通过他留下的一系列文字可知,他虽然极为熟悉中国电影界的动态,却较少直接言及中国电影,对作品的优劣也几乎没有兴趣。他的主要着眼点在于合作,但实际上,《新的土地》和《东洋和平之路》都是由他创办的东和商事出资制作的。从这一点来看,很显然川喜多重视以合作的方式拍摄日本电影,为日本电影打开国际市场而努力摸索新的形式。上述川喜多所说的要通过电影"给那些房屋被烧毁、失去亲人、在战火中战战兢兢的可怜的中国民众以娱乐和安慰,给予他们重建生活的勇气",其所指似乎并不是当时的中国电影,而是日本电影。因为对他来说,所谓日本电影的使命,"首先是让中国的知识阶层喜欢日本电影,进而推广到中国的大众"[2]。或许正是由于这种使命感,才让川喜多再次燃起从上海商业活动的挫折中东山再起之梦,并重新振作起来。

笔者的这种解释并非空穴来风,而是有据可依的。从日本国内的电影界形势来看,1939年日本效仿德国的电影政策,开始实施《电影法》,

[1] 前引川喜多长政《近时杂感》,82页。
[2] 同上。

也是在同一年,"中华电影"开始运作。我们应当注意这两个绝非偶然的日本电影史事件。在历史开始发生剧变时,尽管是来自日本军部的要求,但川喜多最终还是接受了创办"中华电影股份有限公司"的重任。那么,亲眼见证了电影史瞬间的川喜多,是如何看待国家实施的第一部电影立法的呢?史料告诉我们,这一时期他在媒体上露面的次数开始增加,尽管也在外国影片的进出口问题上对《电影法》的某些细节有些微词,但他早在《电影法》实施前就已表明态度:他基本上是拥护电影立法的。

 我们电影工作者,深为电影在国民生活中所建立起来的今日之地位,并为国家积极地发挥电影之作用而感到自豪。与此同时,为使新的《电影法》在制定其立法精神时不发生龃龉,不影响该法之执行,不造成电影业之萎缩,不违反其立法之根本精神,我们应当配合当局,完善该法。[1]

川喜多还进一步谈到电影的进出口问题,他说:"文化工作及国策上最为重要的问题是向东洋各国出口日本电影。"[2] 他的这种主动向国家电影政策进言的态度与前面提到的岩崎昶形成鲜明的对照。

那么,川喜多为什么在如此早的阶段就强调日本电影出口亚洲乃至中国的重要性呢?这可以从他的一系列文章和谈话中找到答案。正因为他了解中国电影,所以才认为不能无视其存在,但与此同时,川喜多从一开始就坚持日本电影对中国电影的领导地位是不可动摇的。支撑他这一想法的思想基础是,"日本是一个有着固有文化的世界大

[1] 川喜多长政、佐生正三郎,《电影法与外国电影》,《日本电影》1938 年 5 月号,22 页。
[2] 川喜多长政,《电影输出的诸问题》,《日本电影》1938 年 12 月号,21 页。

国，而今是名副其实的东洋盟主"[1]。当时，川喜多经常担心"如何才能防止美国文化的渗透"[2]。可以说，在上海经历的两次挫折所培育出来的这一想法，使川喜多产生了能够战胜一直以来称霸中国电影市场的美国电影的信心，从而站到了即将到来的打倒英美的时代潮流的前列。以前在上海的体验让他充分品尝到苦涩的滋味，即单凭一个人或一家公司的微薄之力是无法开展电影业务的，现在他终于可以不再重蹈覆辙了。梳理历史文脉和川喜多个人的经历，我们可以说，川喜多利用这次机会洗刷污名的想法恰好与当时的日本军国主义国策相一致。

根据这一历史语境，可以说，在"中华电影"成立之前，川喜多就已经开始描绘一幅明确的电影国策的蓝图。但是，上任前对于通过电影开展文化国策充满自信的川喜多，在上任后却意外地采取了转换方向的行动，即决定对中国电影家拍摄故事片不予干涉。川喜多采取的这项电影方针与"满映"和"华北电影"推行的做法不同，既不安排日本人拍摄中国的故事片，也不干涉中国电影家的电影摄制工作。尽管当时遭到日本国内部分言论界人士的批评，但川喜多还是坚定不移地将这项方针保持到太平洋战争爆发。这一大胆举措似乎与他赴任前所谈及的抱负相去甚远，但实际上方针的转变只是他对自己所描绘的蓝图进行的一种修正而已。川喜多把自己的这种行为称为"放任"，他解释说：

> 我没有强行干涉他们拍摄爱国古装片。我的态度引起了一部分人的批评，但我却争取到许多有才华的中国电影人站到日本一方来。当然，从原来开办公司的目的来说，仅仅发行由中国人摄

[1] 前引川喜多长政、佐生正三郎《电影法与外国电影》，24页。
[2] 前引川喜多长政《电影输出的诸问题》，24页。

制的中国电影,并非本公司的方针。[1]

对1939年前后的中国电影动向稍有了解的人都会知道,所谓被川喜多"放任"自流的中国影片,是指《木兰从军》所代表的含有抗日意识的通过借古讽今手法摄制的一系列古装故事片。这些作品试图采取迂回战术呼吁反抗日本的占领,而对此做旁观状的国策电影公司只有川喜多领导的"中华电影"一家。大概对于川喜多而言,他想以自己独特的方式来维护作为战争受害者的中国人的自尊心,但与此同时,他当然不会忘记自己作为一名公职人员的责任。也就是说,他所采取的旁观态度可以理解成为了顺利推行电影国策而采取的一种策略。川喜多长政说:

> 公司成立后,我们面临的最大问题是如何对这些抗日电影公司开展工作。我们可选择的道路只有两条:一是彻底粉碎这些抗日电影机构,联合那些愿意与我们合作的志同道合的中国人,一起开创新的电影事业;二是说服那些抗日电影人,让他们加入我们的阵营。[2]

川喜多长政选择了第二种方法。他采取这种方法,无非是出于以下理由:"这种方法没有轰轰烈烈之感,还需要很长的时间,而且会让人觉得不彻底。但一个实际的问题是,这么做有可能保证有才华的电影人留下来,拍摄出优秀的影片。"[3] 据此可知,"中华电影"敢于宣布

[1] 川喜多长政,《大陆电影论》,《电影之友》1940年10月号,131页。
[2] 同上文,130页。
[3] 同上。

不干涉抗日影片的拍摄，是考虑了上海租界的特殊情况，避免中国电影人才流失，并引导这些人才为日本的电影政策服务。因此，尽管遭到方方面面的攻击，但川喜多的方针基本没有脱离战时日本电影政策的轨道；在好战空气日益浓厚的情况下，也取得了相应的效果。归根结底，与其说"放任"政策是单纯的放任，不如说是川喜多根据当地的实际情况而做出的一个决断更为贴切。

川喜多深知，强硬路线是行不通的，在这种情况下，获取人心就显得十分重要。"满映"作品票房暗淡，川喜多早有耳闻；中国人不愿看日本电影的心理，他也了如指掌。但是尽管如此，对他而言，日本电影和中国电影绝非处于同等地位；而他念念不忘的，就是日本电影应该如何指导中国电影。关于这一点，下面这段话可以证明。

他说："东亚新秩序的建设，必须通过物质和精神两方面来完成。……所谓精神新秩序的建设，就是一种作为生活在东亚共荣圈内各民族相互之间精神结合的、正确的相互理解以及建立在同情之上的充满友谊的团结。"这一点是十分重要的，他强调："这就是居于东亚共荣圈领导地位的日本电影的重大使命。"[1]

总之，直至太平洋战争爆发前，川喜多在设有租界的上海尽管在某种程度上采取了柔和的手段，但他并没有在很大程度上脱离与战局变化相配合的文化政策。仅就这一点而言，川喜多与那些以作品为中心的影评家不同，他围绕中国电影所发表的一系列言论，被紧紧地纳入日本电影政策的框架之中，并具有足以左右战时电影制作的能量，而这也与所谓"东亚新秩序"所推行的民族政策相互吻合。

[1] 川喜多长政，《日本电影的将来性》，《电影》1941年8月号，23页。

二、"第二个岩崎昶"——筈见恒夫

1939年10月,筈见恒夫应"满铁"电影班("南满洲铁道株式会社电影班")的邀请,与饭田心美、北川冬彦、大黑东洋士和今村太平一道踏上了赴"满洲"考察的旅途。回国后,他发表了有关中国电影的第三篇文章《"满洲"及朝鲜的电影界》[1]。当时,各种电影杂志纷纷刊登了许多报道"满映"摄制的娱民电影[2]不卖座的消息。描写中国人生活的"满映"作品,当初的设想当然是以中国观众为对象的,但在"满洲"地区却差评如潮,备受冷遇。为这种结果所烦恼的不仅仅是"满映"一家,其影响当然也波及日本国内。我们从筈见的文章中也可以感受到这种苦恼:

> 人们对"满映"如今的制作方向感到不满,这是不争的事实。此处似乎也反映了日本电影界以及电影制作界尽管也持有某种信念,但却存在着无法克服的弱点。[3]

筈见一方面批评"满映"制作的方向性,另一方面还注意到上海电影在"满洲"受欢迎的事实,他指出:"《渔光曲》或有佳片之称的《马路天使》《冷月诗魂》,以及最近的《木兰从军》等作品,与'满映'作品形成鲜明的对照,深深地铭刻在观众的心里。"[4] 筈见在此谈到岩崎

[1] 筈见恒夫自1938年开始发表中国电影评论,这一年他发表了《结束华北之旅》《中国电影杂话》。参见"筈见恒夫刊行会"编《筈见恒夫》,1959年6月,274—284页。上面刊登有主要文章的目录。

[2] "满映"制作的作品分为三类,即娱民电影(故事片)、启民电影(文化片、纪录片)和时事电影(新闻片)。

[3] 筈见恒夫,《"满洲"及朝鲜的电影界》,《电影旬报》1939年11月21日号,22页。

[4] 同上。

昶和矢原礼三郎曾经赞不绝口的《渔光曲》及以隐喻的手法呼吁抗日的《木兰从军》，看样子他似乎痛快地接受了"八一三"事变前和"孤岛"时期上海电影的优越性。

但是，他接着说：

> 如果我们丢掉在电影上的优势这一武器，那么，怎么能够在这场战争中取得胜利呢？我甚至认为，倒不如把这类低俗的大众化作品交给在上海的中方去拍，而"满映"方面则专心拍摄具有日本电影水准的优秀影片，以争取"满洲"的知识阶层，再逐渐博取大众的信任。这或许是一种明智的选择。[1]

显而易见，这并非一篇一味褒扬《渔光曲》和《木兰从军》的评论。作者用心良苦，在分析了电影制作与受众的关系后，将中国观众层分为两类，即知识分子和大众，认为应该分阶段来抓住观众的心。他的这一主张极为精于算计。实际上，在这次中国电影考察之旅后，筈见即开始关心中国电影的动向。可以说，在判断作品本身的优劣时，尽管他完全继承了岩崎昶和矢原礼三郎所开创的谱系，但指向却是不同的。也就是说，他分析的重点不在于评价作品的质量如何，而在于分析这些优秀的中国电影是如何赢得中国观众的，以及面对这种状况应该采取怎样的行动。对于筈见来说，他已经充分认识到研究中国电影乃当务之急，而且必须与推行电影国策结合起来。

因此，筈见恒夫将上海拍摄的中国电影定义为"模仿欧美风俗及技巧的中国电影"[2]，其言外之意是，应当摒弃其中的欧美化要素，让日

[1] 前引筈见恒夫《"满洲"及朝鲜的电影界》，22页。
[2] 同上。

本电影介入其中。此时，他已经毫不掩饰内心深处的这种对抗欧美电影的意识。由此可见，筈见的言论与川喜多批判美国风俗的主张不谋而合，二者的视角是相同的。可以说，这类看法出自一种同样的思想风潮，与许多对抗欧美电影的大陆电影言论也不无关联。

总之，上述事实告诉我们，在去"中华电影"赴任前，筈见恒夫与川喜多一样，已下定决心坚决实现电影国策化。然而另一方面，由于其本人是电影评论家，他也没有改变就影片谈影片的态度。至少他是以肯定的态度论述了《渔光曲》和《马路天使》（明星，袁牧之导演，1937），仅就这一点来看，很显然筈见参考了以往的中国电影评论。

在筈见恒夫撰写的一系列文章中，最具代表性的是他于1941年8月发表在《电影评论》上的《中国电影印象记》一文。自岩崎昶的《中国电影印象记》之后，这篇文章可称为货真价实的中国电影论。此文后被收入筈见的专著《电影的传统》中。若与前述岩崎昶的论文做一下比较，则可以发现一些饶有趣味的事实。例如，筈见指出《女权》（明星，张石川导演，1936）系《她何以如此》的翻版，就不能不使我们联想到岩崎昶的论述。筈见从1941年6月起在中国逗留了一个月左右，看了许多影片，他对作品的分析细致入微，颇具说服力，显然比岩崎昶的《中国电影印象记》的分析更加到位。

例如，筈见曾形容"孤岛"时期的古装片为"庸俗的大众作品"，对其不屑一顾。但他的这篇论文却重新肯定了《木兰从军》《明末遗恨》（别名《葛嫩娘》，新华，陈翼青导演，1939）、《岳飞精忠报国》（别名《尽忠报国》，新华，吴永刚导演，1940）、《西施》（新华，卜万苍导演，1940）、《碧罗公主》（国联，朱石麟导演，1941）等古装片，认为这些作品"具有汉族的民族意识，宣扬爱国思想"。于是，他再次表达了如下决心："的确，若不了解中国大众的愿望，就无法谈论中国电影"，"我们应该通过电影了解中国大众的心理状态，并引导他们同心协力搞建

设"[1]。与去上海前写的那篇文章比较，可以看出通过长期逗留，筈见已经能够更加准确地把握"孤岛"时期电影的精髓，也能够准确地描述这些作品与大众的关系。为此，他开始认真思考如何将有关讨论引向推行电影国策这一主题。

但尽管如此，筈见仍旧高度评价"孤岛"时期以前的左翼电影。例如，他对蔡楚生导演的《迷途的羔羊》（1936）是这样评价的："在我所看过的中国电影中，这部影片最为优秀"，"我们可以明显地感到，其导演手法受到了卓别林默片的影响"。他像岩崎昶一样，也推崇这部影片。或许是受到岩崎昶的《中国电影印象记》的启发，筈见恒夫把自己的文章标题也定为《中国电影印象记》，并根据岩崎昶对蔡楚生的评价而对《迷途的羔羊》做出了肯定的评价。当然，这不过是笔者的推测而已。

即便不是如此，肯定当时已经南下并一直在拍摄抗日电影的蔡楚生，从某种意义上讲也有可能被说成反国策的危险言论。那么，筈见为什么发表这种言论呢？难道是作为电影评论家的眼光与实行电影国策化的政治觉悟之间发生了矛盾？继续读下去，我们便可逐渐看清他褒扬蔡楚生的真正意图。

在事变发生前的上海，有谁能向无家可归的少年伸出援助之手呢？在这种情况下，与其说存在着一种阶级性宿命，不如说存在着一种民族性宿命。中国民族因欧美民族的弱肉强食而成为被压迫者。[2]

《中国电影印象记》发表于1941年8月，当时已经处于太平洋战

[1] 筈见恒夫，《中国电影印象记》，《电影的传统》，青山书院，1942年，97页。
[2] 同上。

争爆发的前夜。如果考虑到这一点，我们就会发现，筈见在此巧妙地将描写阶级对立的《迷途的羔羊》放入即将来临的"圣战"主旨中加以论述。请看下面一段：

> 不管中国电影人自身有怎样的拜美、容苏思想，但也不可能不反映上海的这一现实。他们看到了这种现实，也就出现了诸如《迷途的羔羊》之类的作品。然而，即使是这样优秀的作品，就其肤浅程度而言，恐怕也难逃非难。[1]

在另一篇文章中，筈见一方面承认《渔光曲》和《迷途的羔羊》等影片是"唯有这个民族才能拍出的别具一格的佳片"，但同时也对这些作品进行了一番条分缕析："很显然，这些作品几乎都是神经兮兮的。时而偏向左翼，时而呼吁抗日，时而充满诅咒。总之，这类影片不是协调性的，而是挑战性的；不是和平性的，而是排他性的。对内采取阶级斗争的形式，对外则转化为民族斗争的姿态。"[2]

这篇文章写于《中国电影印象记》发表一年后，是与后述"中联"摄制的大作《博爱》（张善琨、马徐维邦、张石川等11人编导，1942）进行比较后而写成的。筈见把《渔光曲》《迷途的羔羊》置于与《博爱》截然相反的位置加以论述，"协调性的""和平性的"指后者，前者则具有"挑战性""排他性"。

由此可见，经过两三次对中国的实地考察后，筈见加深了对中国电影的认识。1942年4月，他应川喜多长政之邀，进入"中华电影股份有限公司"。后来，他干脆移居上海，更加致力于中国电影研究。

[1] 前引筈见恒夫《中国电影印象记》，97页。
[2] 筈见恒夫，《博爱介绍》，《电影评论》1942年12月号，60页。

赴任前,筈见最欣赏的电影导演是蔡楚生,但自从成为"中华电影"的一员后,他又发现了一位"优秀的导演"。这位导演就是因成功执导《夜半歌声》(新华,1937)而获得"恐怖大师"之名的马徐维邦。太平洋战争爆发后,马徐维邦的名字经常出现在日本的电影杂志上,也开始有人著文评论其作品。筈见发表过一篇题为《马徐维邦论》的长篇作家评论。他从中国文化的视角对马徐维邦的作品及其风格进行了详细的论证,应该承认,这是日本第一篇真正意义上的中国电影作家论。

那么,筈见是如何评价马徐维邦的呢?在文章开头,他结合中国人的民族性论述马徐维邦的主题,认为中国传统的哲学与文学催生了马徐维邦这样一位具有奇特个性的作家。他接着说:

> 作为鬼怪故事的作家,马徐维邦既不属于南北所代表的日本流派,也不属于一味追求怪诞的美国流派。如果硬要归纳派别的话,倒是令人想起德国经典电影的传奇故事。不过,他的作品底蕴更为深厚。[1]

颇为有趣的是,筈见指出,马徐维邦的电影不是与敌国美国,而是与盟国德国的电影具有类似性。在分析马徐维邦的一部影片的开场戏时,筈见充分显露出敏锐的鉴赏眼光:

> 他(马徐维邦)的作品具有其他中国导演所少见的画面的宽度和广度,导演技巧也是上乘的。例如,《秋海棠》("中联",1943)的片头通过一段很长的移动镜头介绍了京剧学校内部的

[1] 筈见恒夫,《马徐维邦论——中国电影及其民族性》,1944年10月。辻久一,《中华电影史话——一个士兵的日中电影回忆录 1939—1945》,凯风社,1987年8月,388—399页。

画面后,镜头移动到由于因袭的氛围与新时代格格不入而感到烦恼的主人公身上,此镜头一气呵成。而另一部《刁刘氏》(新华,1940)更让我佩服,镜头最先沿着襄水逆流而上,然后进入襄阳城介绍第三者,接着展现了斗鸡及其他街头风景,并在不知不觉中切入正题。我认为,这种手法是中国电影所特有的随笔手法的巅峰。……内容虽凄惨不堪,但导演以熟练的技巧将故事包装起来,只是故事情节显得老套。也就是说,画面里的人物开始进入故事,并逐渐进入二重、三重的故事框架中,这倒也并不稀奇。可是,影片一点也不显得杂乱,因为他对镜头的把握十分娴熟,编辑也准确到位。[1]

以居高临下的态度轻视中国电影的言论,在日本出现有关中国电影言论的初期就已经存在,而且这种倾向长期以来一直支配着日本的中国电影评论。即使像岩崎昶这样认为《渔光曲》和《新女性》优于日本电影的人,也曾严厉批评过这两部影片的摄影技术和剪接技巧。在这种情况下,对中国影片的摄影技术使用"佩服"一词加以称赞,除筈见以外别无他人。

不过,我们当然不能简单地将筈见对马徐维邦的评价完全归于技术论范畴。当时,蔡楚生南下辗转香港、武汉,以电影为武器,为抗日奔走呼号,而马徐维邦则留在"孤岛",后来加入"中联"和"华影"。难道能将马徐维邦的这种姿态(哪怕只是一种表面的姿态)与筈见的一系列政治性评价割裂开来看待吗?按照历史的文脉而言,筈见之所以肯定马徐维邦,当然也包含着他反复强调的"日中提携"这层意思:"必须理解国民政府指导下的中国电影家为与盟邦日本紧紧握手而伸出手

[1] 前引筈见恒夫《马徐维邦论——中国电影及其民族性》。

来的真意。"[1] 换言之，马徐维邦已被列为川喜多长政所说的日本应该争取的中国电影人才的第一名。也就是说，以后名列《博爱》和《万世流芳》（"中联"，张善琨、卜万苍、杨小仲、马徐维邦、朱石麟联合导演，1943）导演阵容的马徐维邦，无论对于担任"中华电影"企画部次长的筈见恒夫，还是对于日中合作的"大东亚电影"制作来说，都是一位不可或缺的导演。

从1941年到1942年，日本各大电影杂志以常驻上海的电影界人士为主，相继在上海和东京召开了题为《漫谈上海电影界现状》《大陆电影座谈会》《中日合拍影片的未来》的座谈会。战争期间，这类座谈会频繁举行，而筈见恒夫则是座谈会上的名人，上述三个座谈会他一个不落，全部参加了。[2] 这三个座谈会主要讨论了上海的电影形势及日本电影国策工作的进展情况。此时，有关中国电影的知识，筈见已经超过岩崎昶，大有追上矢原礼三郎之势。在这几个座谈会上，筈见以专家的身份介绍了中国电影的现状，有时还制止了一些与会者蔑视中国电影的言论，一再袒护中国电影。

例如，在讨论日中合拍电影时，曾常驻上海，后来返回东宝电影制片厂的松崎启次把中国电影比作日本大都电影制片厂[3]的作品，认为"没有一部令人满意的影片"。筈见恒夫对此持非议，他说："我认为中国电影也有比日本电影更为优秀的因素。如果我不表达自己的态度和心情的话，我想日本就会出现误解中国电影的声音，认为中国的所有

1 前引筈见恒夫《博爱介绍》，60页。
2 前引"筈见恒夫刊行会"编《筈见恒夫》。在小标题为"座谈会的名人"一节里，刊登了筈见恒夫出席座谈会时的几张照片。
3 1928年成立的河合映画（河合电影制片厂）是大都映画（大都电影制片厂）的前身，1933年它吸收东亚电影系统后，发展成为大都映画株式会社（大都电影制片厂股份有限公司）。该公司大量生产低成本的娱乐片，从而被其他公司和评论家指责为粗制滥造。1942年1月，该公司与日活、新兴电影一同被大映兼并。前引《世界电影大事典》，236页。

电影都是三流货，比最差的日本电影还要差。"[1] 他以《铁扇公主》（国联[2]，万籁鸣、万古蟾导演，1941）和《家》（国联，卜万苍导演，1941）为例，坚持认为大都电影制片厂是拍不出这种高水平作品的。

　　由此可见，筈见与那些只想从日本的角度评论中国电影的电影人之间存在分歧。筈见发言时，并没有认为中国电影与自己毫不相干，他始终意识到自己是"中华电影"的一员。当时的日本电影人大部分受既成观念束缚，认为中国电影水平低下，根本无意观看影片。但筈见与他们不同，他以一个电影评论家应有的眼光认真观看作品并进行评论。这或许是出于他的专业意识吧。仅从这一点而言，当岩崎昶在战争期间被迫保持沉默的时候，筈见恒夫是唯一继承岩崎的风格，并发展了岩崎的中国电影评论工作的人。

　　但是，要完成国策电影工作，十分需要像筈见这样精通中国电影的专家，而筈见本人也始终没有忘记自己肩负的重任，一直积极努力发挥自己的作用。在此仅举一例加以说明。1943年筈见恒夫给《改造》杂志投了一篇稿件，题为《中日电影之交流（上海租界的电影国策活动）》。从这个标题可以看出，对于筈见来说，中日电影的交流就等于国策电影工作。这篇短文主要论述了日本电影如何打入租界市场，作者论述的核心是如何让中国电影加入自己的阵营。

　　筈见首先抛出一个日中电影与美国电影的对立图，他说："（上海）已被清一色的美国电影所垄断。……在上海电影史上，从未有日本电影能够进来，关键是连中国电影也被挤到角落。"接着他强调，开展电影国策工作的方式"不是用武力驱除美国电影，而是作品与作品之间

1 筈见恒夫、辻久一、内田吐梦、野坂三郎、山崎真一郎、松崎启次、小出孝，《中日合拍影片的未来》，《电影评论》1942年4月号，39页。
2 国联的正式名称为中国联合影业公司，是张善琨合并新华、华成、华新而成立的一家有名无实的公司，它与笔者后述（本书第四章，92页）的"中联"不是同一家公司。

的单打独斗",而最终将是"美国与日中电影之间的一场战斗"[1]。

然而,筈见抛出的这幅美国电影与日中电影的对抗图,在谈到日本电影进入中国的问题时便销声匿迹了。此时,他的态度为之一变,中国电影被降格到低级位置。他说:"确实,日本电影没有任何必要借鉴中国电影,对于中国电影,日本电影不是索取,而是给予。为了背后拥有四亿人民的中国电影,日本电影必须给予,要把一切都借给他们。"[2] 筈见的意思是,先把中国电影争取到日本一方,最终将其置于日本电影的领导之下。对他来说,这种上下关系非常明确,而他的看法与川喜多长政所采取的方针也是完全吻合的。

去上海赴任前,筈见恒夫曾说上海拍摄的那些"低俗的中国电影"应该让普通民众去看。他说这句话时的态度还显得有些傲慢,但现在却表明了自己的立场,转而肯定中国电影,而另一方面也更加坚定了作为中国电影的指导者君临中国电影界的决心。他的这种思想变化,其背景当然是所谓"大东亚共荣圈"这一"神圣"的目标。赴任当初,筈见就已下定决心:"目前重要的是,如何通过电影完成'大东亚的建设',如何通过电影驱逐美国文化。"[3] 尽管筈见把实现"大东亚电影建设"的梦想寄托于上海,并逐渐融入中国电影和电影作家之中,但他始终是以东洋文化的领导者这一思想意识去接触中国电影的,直至离任,他的这一立场始终没有改变。

1 筈见恒夫,《中日电影之交流(上海租界的电影国策活动)》,《改造》2603 号,1943 年新年号,179 页。
2 同上文,180 页。
3 筈见恒夫,《大东亚电影建设的梦与现实》,《新电影》1942 年 2 月号,49 页。

三、游走于军部与民间——辻久一

辻久一因其电影评论家的工作受到赏识,曾在日本驻上海的军部报道部担任电影报道工作。退伍后他加入"华影",成为国际合作处的一名职员。从1939年入伍算起,六年时间里他先是以军人,后来以"华影"职员的身份向日本国内频繁报道中国电影的消息。

辻久一最初接触中国电影时的情况不同于筈见恒夫,他是由于应征入伍才到上海的。在此之前,他一直在日本国内的各种媒体上以电影评论家的身份发表评论文章。尔后与诸多电影人一样被送往战场,而辻久一则奉命立即调往上海军部报道部工作。大概是出于这种原因,他早期发表的有关中国电影的报道都带有浓厚的国策宣传色彩,且大部分文章都是报道有关"孤岛"时期电影动向的。

例如,仅在1941年一年时间里,辻久一至少撰写了如下五篇长篇报道,介绍"孤岛"后期中国电影的制作及上海电影市场的现状:《中国电影制片厂参观记》(《电影评论》1月)、《上海电影通讯》(《电影评论》3月)、《上海电影通讯》(《电影评论》6月)、《中国电影制作情报》(《映画旬报》9月11日)、《中国电影制作情报》(《映画旬报》12月1日)。据辻久一说,他常常隐瞒自己的军人身份去参观拍摄现场。在太平洋战争爆发前,日本人在租界活动非常危险,稍有不慎就可能丢掉性命。尽管如此,为什么辻久一还要冒着生命危险去探查"孤岛"电影的制作状况呢?下面这段话道出了缘由:

> 日中电影合作,说起来极为简单。但是,在没有一个中国人看日本电影,也没有一个日本人看中国电影的情况下,所谓合作便只是有名无实而已。在这种情况下,急不可待地劝大家去看,实际上也无济于事。最重要的是,双方根本不看对方的电影,双方都认

定对方的电影没有意思,而这种"直觉"又完全符合实际情况。[1]

辻久一认为,要想让日本人看中国电影,报道"当今"最为重要。为此,他经常光顾"孤岛"电影制作的中心且发展势头迅猛的新华和艺华两家公司的拍摄现场和试映会,迅速向日本国内报道有关制作动态及作品倾向等一线消息。

也就是说,对于辻久一来说,调查中国电影现状比评论作品更为重要,其目的在于解决日中电影合作所面临的难题,跨越日中两国之间的鸿沟,改善相互不看对方电影的现状。辻久一认为,如果希望中国人看日本电影,那么为了把握他们的心态,日本人应该主动地先去看中国电影。对于他来说,看中国电影具有双重意义:一是观察电影制作的流程和动向;二是观看具体作品。他视两者为一体。

但是,如果我们把辻久一的文章与筈见恒夫的中国电影论做比较的话,可以说辻久一初期所写的文章根本就没有涉及中国电影的谱系,似乎很难称其为中国电影论。但从另一个角度看,他的有关电影政策的建议十分醒目,这在考察日本电影国策工作的经纬时,倒是一份合适的资料。

例如,通过与拍摄现场的中国人接触,辻久一指出:"中国电影在生产方面有了长足的发展,但能放映新片的影院很少;最近伊斯曼和阿格法的胶片库存告罄,拍摄现场遇到困难。目前这些都必须依靠日本解决。"[2] 如其所述,可以推测,辻久一在现场获得的信息,在太平洋战争爆发前后对"中华电影"的决策起到了重要作用。后来,"中华电影"为中国电影家拍摄电影提供胶片;战争爆发后,又在"中华电影"接

1 辻久一,《上海电影通讯》,《电影评论》1941年3月号,51页。
2 辻久一,《中国电影制片厂参观记》,《电影评论》1941年1月号,84页。

收的一流外国片电影院公映中国电影。这样的政策得以顺利实施，应该说作为一名中国电影的信息通，辻久一发挥了不可估量的作用。

尽管辻久一从1939年就开始接触中国电影，但在1943年5月中旬退伍后才调入"中华电影"。[1] 其实从一开始他就以仿佛是"中华电影"一员的身份不停地撰写报道，从这一工作经历来看，人们会对他调入该公司的时期之迟感到意外。只是通过这一事实可以看出，辻久一虽然身为军人，却与"中华电影"始终有着密切的联系，这不得不让人联想起"中华电影"与军部的关系。事实上何止联想，只要逐一考察辻久一的文章便可清楚地知道，作为民间企业的"中华电影"，在太平洋战争爆发后更加严密地处于军部的管辖之下。辻久一下面的这段话可为佐证：

> 如今，"中华电影"公司在陆军、海军、兴亚院、国民政府等日中双方领导机构的全面支持下，已经成为电影发行的一元化机构、电影制作的总指挥部，已经居于遂行真正意义上的国策使命的显要位置。[2]

但是，从另一方面看，在成为"中华电影"的一员前后，辻久一的上述立场开始发生微妙的变化。或许是受到筈见等人的影响，他发表的文章从现场报道一下子转向评论电影作品，且篇数增加了。只是与筈见一样，他的作品评论也是在电影国策化这一框架中展开的，就像他自己所说的，电影终究不过是一种"在中国与中国人携起手来，

1 参见前引辻久一《中华电影史话——一个士兵的日中电影回忆录 1939—1945》，263页。
2 辻久一，《大东亚战争与中国电影》，《电影评论》1942年3月号，47页。

实现日本理想的文化手段而已"[1]。

笔者认为，辻久一这一系列电影评论的特点是，他列举了代表作，但更注重从社会的角度剖析中国电影人的抗日心理和作品的政治背景。例如，在《中国电影的季节》一文中，他从1935年上海电影界的制作状况和具有代表性的导演风格，以及每部作品的优缺点谈起，继而谈到"孤岛"时期中国电影界的改组及古装片的流行，也介绍了那些已经去了香港和重庆的电影作家的动向。辻久一就是这样用宽广的视点分析中国电影现状的。在谈到以往中国电影代表作的潮流时，他说："作家们在努力完成中国电影的写实主义，而他们的努力总算要开花结果了。"他分析了原因："令人感兴趣的是，在抗日这一指导原则下，这些作家都将热切的观察目光投向其所属社会的病理之上。"辻久一准确地指出放弃陈腐的电影叙述法并开始关注社会的现实主义电影的诞生与中日战争之间的关系。他的才华在此显得十分突出，可谓一语道破天机。辻久一又将这种现实主义称为"以绝望为基调的写实主义"，他指出："即使抗战电影拍出来了，也不是一种积极地促使人们投入抗战的宣传片，而是强调所谓'国耻'、展现自己的'悲惨'状况、消极地鼓动抗战意识的煽动片。"[2]

如上所述，稍后与辻久一共事的筈见恒夫也在某种程度上对左翼电影给予了肯定，而辻久一基于同样的观点，将左翼电影作家构建的电影风格称为"写实主义"。的确，在战争期间的日本，文化电影[3]及

[1] 辻久一，《中国电影的季节》，《电影评论》1943年2月号，17页。
[2] 同上。
[3] 文化电影在德语中称为Kulturfilm，原本是德国电影的类型之一，指具有学术及修养内容的教育片。乌发电影公司的文化电影给日本以很大的影响。日本电影界将Kulturfilm直译为"文化电影"，从20世纪30年代开始，作为各种教育片的总称使用。自从颁布了从法律上界定文化电影的《电影法》施行规则后，这一用语开始普及、固定下来，特指除新闻片以外的所有具有启蒙性的非故事片。参见前引《世界电影大事典》，773页。

具有文化电影风格的故事片受到褒扬，有一种过度肯定基于写实的精神和写实主义的风潮。电影的宣传作用经常被置于写实精神的文脉中一起论述，可以说，这种论述方法被辻久一照搬到中国电影的分析中。不过，如果回想一下前面论述的岩崎昶所持的批判态度，也许会清晰地看出，岩崎昶的论述偏重于个人的艺术嗜好，与之相比，辻久一的分析则显得更加客观与全面。

为什么辻久一能够进行客观的分析呢？在拍摄现场的亲身体验、作为军部的一名文化工作者的敏锐，这些原因自不必说，很大程度上还因为他开始观察中国电影时就与中国电影保持某种程度的距离。如果说我们能够从《中国电影的季节》中读出辻久一本人的心态变化的话，那么，这些文字不是他阐释作品的部分，而是他分三个时期解说从未间断中国电影评论的自己与中国电影的关系的部分。根据辻久一在文章中所划分的三个时期可知，他开始接触中国电影是在卢沟桥事变即将爆发的时候，这是第一个时期；从卢沟桥事变至太平洋战争爆发是第二个时期；太平洋战争爆发后是第三个时期。在这个过程中，对于中国电影，他从漠不关心逐渐发展到认为"'中联'的电影作品可以说就是日本电影"[1]。对于这三个时期的心境变化，辻久一只是轻描淡写地做了一些说明，其口吻就像在讲述第三者的事情。

> 很遗憾，第一个时期我没有赶上，不在场。不仅如此，我对中国电影既不关心也毫无兴趣。……第二个时期我是一个热情的观察者、调查者、批判者。敢于用热情等自卖自夸的词汇，看起来有点可笑，却是上级交给我的军务。……这个时期我作为局外人观察中国电影的作品及有关现象。……但到了第三个

[1] 前引辻久一《中国电影的季节》，12页。

时期，我的地位发生变化，不得不直接参与中国电影机构重组的工作。……这个时期与前一个时期截然不同，我得以进入中国电影的内部。[1]

不管怎样，笔者想在此强调，辻久一对中国电影的这种客观而全面的评论，与按照自身的喜好来判断作品优劣的岩崎昶的中国电影论形成了鲜明的对照。但是，辻久一并不是一个简单的旁观者，而是一个顺应时代潮流，从中国电影的内部分析中国电影的人。作为个人，他以前对中国电影毫不关心，但为了执行军务开始分析中国电影。此时，他的这一外部视角是如何转变为"不得不直接参与中国电影机构重组的工作"这种内部视角的呢？能够雄辩地说明这一点的正是他自己所做的时期分析。这是一份史料，它详尽地阐述了当国家意志凌驾于个人之上时，不管情愿与否都不得不接受它，并且在不知不觉中它会转变为一种自我的坚强意志。开始时对他者漠不关心，通过某种契机发生兴趣，不久便试图同化他者，最终变为一种为"大东亚共荣圈"文化政策效劳的意志。从某种意义上说，辻久一论述中国电影的视角变化，如实地反映了战时日本电影与中国电影、亚洲各国电影之间的相互关系的变化。换言之，辻久一所做的一切都与战时日本电影政策有着密不可分的关系。

四、如何谈论文化？——清水晶

在太平洋战争爆发的第二年，日本《电影评论》杂志主编清水晶作为日本电影杂志协会驻华中代表兼"中华电影"兼职雇员，赴"中

[1] 前引辻久一《中国电影的季节》，12页。

华电影"上任。[1] 清水晶在学生时代曾独自一人去"满洲"旅行,在旅行期间,他看过中国最早的系列片《火烧红莲寺》中的一部。后来,他还以望月由雄的笔名写了一篇关于日本首次公映的中国影片《茶花女》(光明,李萍倩导演,1937)的评论。[2] 清水晶去"中华电影"上任时,筈见恒夫和辻久一二人已在任,但清水晶早在卢沟桥事变爆发前后就已经对中国及中国电影产生兴趣。他身兼三职——电影杂志主编、电影评论家、"中华电影"职员,从其经历可以看出,清水晶关心中国电影的动机近似于20世纪20年代日本文人对大陆怀有的那种憧憬,其出发点显然与筈见恒夫和辻久一有所不同。

太平洋战争爆发后,日本电影得以进入上海,上海的电影公司也被统统合并成"中联"。由于清水晶是在"中联"成立后赴"中华电影"上任的,其中国电影论也就不得不在"大东亚共荣圈"这一语境中展开。在这种情况下,他的文章理所当然与筈见恒夫和辻久一的文章存在很多类似的观点。以下是清水晶赴任后发表的文章题目:《来自上海电影界》(《电影评论》1942年8月1日)、《中国电影评论》(《映画旬报》1942年8月21日)、《中国电影界重新起步——"中联"的诞生》(《映画旬报》1943年3月21日)、《中国电影之现状》(与野口久光对谈,《映画旬报》1943年5月21日)、《来自上海的肺腑之言》(《电影评论》1943年7月1日)、《中国电影评论(一)》(《映画旬报》1943年9月11日)、《中国电影评论(二)》(《映画旬报》1943年9月21日)。

清水晶写过三篇题为《中国电影评论》的文章,但文章评论的对象既不是蔡楚生的作品,也不是"孤岛"时期的电影,而是"中华电影"管辖下的"中联"摄制的作品,以及统制后的"华影"摄制的影片。例如,

1 参见清水晶《上海租界电影私史》,新潮社,1995年,31页。
2 望月由雄,《椿姬——茶花女》,《电影评论》1939年1月号,166—167页。

清水在第一篇文章中提到的《蝴蝶夫人》(李萍倩导演，1942)、《燕归来》(张石川导演，1942)《香衾春暖》(岳枫导演，1942)等影片，均为"中联"初期摄制的作品，并都在已经统一为"中华电影"发行网的专门放映外国影片的一流影院公映。关于与日本电影进入上海市场密切相关的中国电影的放映情况，笔者将在本书第六章详述，在此仅简单介绍一下背景。

1942年7月9日，"中联"的第一部影片《蝴蝶夫人》在专门放映外国影片的一流影院大光明戏院公映。在此之前，该影院曾上映日本纪录影片《帝国海军胜利之记录》(中文译名《击灭英美大海战》，日本映画社，1942)，这是该影院最早上映的日本影片。在统一管理制片和发行权这一制度下，旨在实现日中电影合作的"中华电影"成功地夺取欧美电影的发行权后，在保障中国电影发行的前提下开始着手输入日本电影。考虑到以前的情况，这么做既继承了"中华电影"照顾中国电影人的意愿和心情、保障中方的故事片拍摄这一历来的政策，也顺利实现了日本电影进军中国这一重要目标。如果确实如此，那么清水晶恰恰是在日本电影顺利打入租界市场之际才写下了他的第一篇文章。在这种状况下，清水晶以"中联"作品为中心开展评论活动，也是其工作上的需要。他是如何评论"中联"作品的呢？其评论文章在"中华电影"的工作中是否举足轻重呢？下面笔者拟通过解读他的文章，论证其与"中华电影"政策之间存在的关联性。

我们再次回到清水晶所选的第一个评论对象《蝴蝶夫人》。这部作品在专门放映外国影片的一流影院持续上映了一周。对此盛况，清水晶毫不掩饰内心的兴奋。他说：

> 这部影片的主题是讴歌中国年青一代最为关心的自由恋爱，以及打碎封建枷锁。影片自始至终没有脱离这一"目标"，而且具有一定的广度，大胆营造梦幻气氛，无疑迎合了中国的那些所谓

外国片粉丝,即高级影迷。这是"中联"迈出的第一步,我们必须肯定这一成果。[1]

如上所述,清水认为《蝴蝶夫人》是"中联"取得的成果,并为这部影片成功地把知识分子争取过来而感到高兴。但是,他接着笔锋一转,发泄了对这部影片的不满:"总觉得有些难以接受,因为我并不认为这部影片值得在租界一流的影院里首映。"[2]

从这种上下文相互矛盾的叙述中,我们能够读取到什么呢?清水肯定《蝴蝶夫人》是"中联"取得的一大成就,但他既没有认可作品本身,也没有重视其商业效果。他高兴的仅仅是这部作品把那些他以前一直担忧的"无限喜爱美国影片,但不太爱看本国电影"[3]的知识分子阶层争取过来这件事。由此也可以看出,他期待那些只去放映外国片的影院的观众,今后也能去观看即将在那里上映的日本影片。

不管怎样,清水晶先是为《蝴蝶夫人》的公映感到欣喜,但是过了不久,"中联"接二连三地推出类似《蝴蝶夫人》的恋爱片,这又使他开始感到焦虑。

> 既然已经挂出了中国唯一的电影制作机构这一国策公司的招牌,人们就会期待它的第一部作品能够反映出国策上出现的某种显著变化。……而实际上,这部影片丝毫没有展现出这方面的任何变化,它不过是把《蝴蝶夫人》和《茶花女》合二为一的温情悲剧。此后,"中联"的作品仍然一而再再而三地沿袭俗套,对于

1 清水晶《中国电影评论 〈蝴蝶夫人〉》,《映画旬报》1942 年 8 月 21 日号,28 页。
2 同上。
3 同上。

急剧变化的国策要求漠不关心。"[1]

清水对1942年4月起一年内"中联"所拍摄的24部作品进行了批评："最终也未能看到所谓国策性、东亚性蜕变的痕迹。"[2] 对于造成这种现象的原因，他解释道：

> 在"中联"成立以前，也就是在大东亚战争爆发以前，有一个倾向是，在规模较大的公司所拍摄的作品中，流行通过古装片的形式来宣扬爱国意识，乃至许多小制片公司的作品中也出现了患有小儿病式的抗日片，这一切的一切随着"中联"的成立而被摒弃了。去年的中国电影界转而特别关心新旧时代的冲突、如何摆脱封建思想、如何拥护自由恋爱等。……特别是居住在上海的青年男女，他们满脑子想的只是如何反对顽固不化的封建意识，而这种社会现实也直接反映在电影上。[3]

在回忆最初看过的中国电影《茶花女》时，清水晶表露出对"中联"的不信任，认为该公司的行为似乎无视战时国策，我行我素。究其原因，在于上海的青年男女还未从反封建意识中解放出来，也就是说，原因在于观众。

清水晶到上海后不久曾谈起自己的感受，认为有"四叠半"[4]趣味的日本电影不适合进入中国，但他同时说道："尽管我对日本国内泛滥

1 清水晶，《中国电影界重新起步——"中联"的诞生》，《映画旬报》1943年3月21日号，27页。
2 同上。
3 同上。
4 战争期间有些日本电影评论家将表现日本人的生活方式，尤其是表现家庭狭小空间的小市民电影称为"四叠半"影片。参见清水晶《日本电影进军租界（六）》，《映画旬报》1943年2月21日号。

于近期日本电影中的所谓写实精神有些厌腻，可到这里看了中国电影后，令我愕然的是中国电影对写实题材也太不关心了。"[1]然而，当太平洋战争开战已逾一年，上海电影非但不关心写实，甚至从"孤岛"时期的借古讽今退后一步，躲进政治上较为安全的家庭剧和恋爱剧之类的言情剧里。但实际情况是，"中联"既没有对写实精神毫不关心，也没有继续为反封建的主题所束缚，那些愿意去看这些影片的观众其实也未必"满脑子想的只是如何反对顽固不化的封建意识"。清水晶究竟是没有看穿这一点，还是心里明白但不愿意承认呢？

如果把清水晶的言论与辻久一对抗日电影所做的心理分析进行比较的话，那么显而易见，清水晶显得不够成熟，而辻久一远比他老练，二者的论调形成了鲜明的对照。辻久一致力于收集电影信息，而清水晶则致力于两国电影的比较，只是他囿于言情剧和写实精神，坚持按照日本电影界的状况分析中国电影。这个暂且不论，他的文章是通过被"华影"统管前的作品来论述"中联"的制片动向的，从中可以看出清水本人对中国电影不关心国策电影制作的要求而感到焦虑的心情。更重要的是，他的文章呈现了一段史实，即"中联"是如何在合作的名义下坚持电影制作，又贯彻了不合作的精神。关于这一点，笔者将在后面进行论述。

恰好在这篇文章发表两个月后，由于上海被日本占领，上海电影界在体制上被迫发生重大的变动。1943年5月，"华影"宣告成立，将上海的电影制作、发行、放映权全部收归旗下。"华影"的领导层里有多名汪伪政府要人名列其中，同时川喜多长政就任副董事长，从而在体制上实现了日中合作。张善琨等很多中国电影人被任命为"华影"各部门的领导，而故事片由中国人拍摄这一制作方针至少在表面上依然坚持了下来。

1　前引清水晶《日本电影进军租界（六）》。

尽管在组织上实现了"日中提携",然而"华影"内部的日中关系自始至终都是建立在非对称关系上的,这一点只要读一下清水晶的文章和对谈记录即可明了。例如,在一次题为《中国电影之现状》的清水晶与野口久光[1]的对谈中,对于"华影"统一合并后"日本是领导者还是合作者"这一提问,清水晶斩钉截铁地答道,日本不是合作者,而是领导者。对于日本应当成为一个什么样的领导者这一问题,他强调说:"不做牺牲对方的领导者,而做发展对方的领导者。"[2] 不得不说,他的这个回答完全暴露了内心深处的胜者意识,即作为"华影"的一员就应该教育、引导中方。

尽管清水晶口头说,中国电影界"有许多深受大众喜爱的导演和演员","这是东亚共荣圈的一大特色,我们必须充分尊重"[3],但他强调日本人要居于领导对方的地位,既要尊重中国电影的自主性,又要指导中国电影,二者要齐头并进。对此,清水丝毫不认为有什么矛盾,反倒十分坦然。

尊重与领导,这种不合逻辑的言论意味着什么呢?如果按照清水的言论进行解释的话,此处肯定有他蔑视中国电影的念头作祟。他所说的尊重,说穿了就是为了方便日本人进行领导的一种手段而已,因为清水晶独特的电影和文化比较论就是建立在领导对方的立场上的。下面所引段落略长,内容如下:

> 我主张普通人必须多看中国电影,第一个理由是中国电影哪怕仅仅是表面上的,相比其他任何手段都是某种程度上了解中国

[1] 野口久光是电影、爵士乐、音乐评论家,也是一位画家。
[2] 清水晶、野口久光,《中国电影之现状》,《映画旬报》1943年5月21日号,28页。
[3] 同上文,24页。

风土人情的捷径。而有心人必须付出更多的努力，更深入一步从中国电影的结构与表现手段，换言之，从中国电影的剧作方法中汲取中国本身的特征。这并不是与当前中国电影的低俗性进行妥协。只是如果我们不这么做，而是从一开始就炫示、强制我们以往通过观看欧美电影所培育起来的评论基准、日本电影在表现手法上业已达到的优势、日本电影如今理应全力挺进的"电影即子弹"这一方向，那么就会产生轻视中国电影这一行为，也就不会成为一副直接培育中国电影的良药了。[1]

这段话的意思是明白无误的。清水认为，通过观看电影了解中国人和中国文化，把握其剧作方法，才能达到教育和培养对方的目的。一方面打着让中国人自主制片的招牌，另一方面主张应该在掌握对方心理的基础上进行指导，而不是强制性地推行国策。从清水晶的这段话中可以明显感受到他的自信和优越感。对清水晶来说，观看中国电影绝不只是鉴赏电影的行为，而是一项执行日本电影政策的不可或缺的工作。也就是说，清水想要强调的是，只有完全通晓中国电影才能培育中国电影，才能发挥领导者的作用。

尽管如此，在清水晶的评论文章中，还是可以零星地看到他所擅长的比较文化论式的叙述，不可否认，即使今天读起来有些内容依然具有说服力。例如，把中国电影的剧作法与日本电影进行比较的如下这段话就尤为出色。

一言以蔽之，如果说日本电影是随笔式的、心旌摇荡的，那么中国电影则是品位丰盛的、说明式的、花哨晃眼的。日本电影与

[1] 清水晶，《来自上海的肺腑之言》，《电影评论》1943年7月号，28页。

中国电影的差别,打一个比方,像极了日本文章与中国文章的差别。[1]

清水的这种见解显示出一种以往中国电影论中没有的特色,应该承认,其具有启发性的分析颇具说服力。然而,这种比较电影论的分析不应该与他的全部言论割裂开来。或许可以说,他所采用的比较方法,归根结底不过是为了查明"中国电影的低俗性"[2]原因的一种文化解读而已。在同一篇文章中,清水紧接着简洁地指明方向:"如今中国电影确实粗糙低劣,但无论是观看中国电影的关键,还是培育中国电影的关键均在于此。"[3]可以看出,清水一心想让有关人员认识到"中国电影的低俗性",以便让他们指导中国电影。总之,清水把比较文化论引入电影的国策化工作中,展示了作为评论家的专业素质。在这一点上,可以说相比他人,清水是一个风格迥异的专家。

矢原礼三郎曾经指出作品与观众之间的联动关系,与此相同,也有必要关注清水晶对观众的分析,因为清水没有忘记对那些撑起"低水平的中国电影"的中国电影观众进行心理分析。

> 我有一种感觉,中国人观看的所谓中国电影的杰作,即使在当今的形势下,也必须是那种追求某种观念性问题且充满跌宕起伏的戏剧性的影片。……那么,他们梦寐以求并推崇备至的观念与意图究竟是什么呢?这在以前显然是左翼的、抗日的。当这两条道路均被堵死之后,自去年开始,他们所孜孜以求的便转为对那些阻挡青春自由的封建陋习和社会弊端的抗议了。[4]

1 前引清水晶《来自上海的肺腑之言》,29页。
2 同上文,30页。
3 同上。
4 同上。

第三章 倒向战时文化政策

那么,当左翼电影销声匿迹、抗日电影之路受阻后,如何才能使观众的目光从反封建的主题转向国策电影呢?清水晶建议如下:

> 中国人有一种由长期的半殖民地社会所滋生的不可思议的、根深蒂固的被害妄想,以及也可以称为其传统的、颇为深刻的悲剧精神。当我们思考这一点时,我认为首先不可指望他们在日中提携的旗帜下,不考虑具体的敌人而去讴歌大东亚共存共荣的理想。正如以往的抗日电影一样,他们所考虑的国策电影,必定是寻找当前的敌人,设想自己所遭受的迫害,通篇诅咒敌人,且具有悲剧性。
>
> 也就是说,当务之急是拍摄反英美电影,而不是急于拍摄亲日电影。[1]

多么简单明了的建议啊!随着在上海工作生活时间的增长,清水晶的洞察力也越发敏锐起来,他已经能够从赚取观众眼泪的言情剧中了解中国观众的心理状态了。他主张不要不由分说地扼杀中国人的反抗意识,而应将其巧妙地转嫁到英美身上。当然需要说明的是,在当时的情况下,持这种见解的并非只有清水晶一人。

如上所述,笔者逐一梳理了战时日本的几位中国电影评论家的代表性言论,概述了有关中国电影评论的形成及其变化的过程。通过分析上述评论家的言论,比较清晰地勾勒出一个轮廓——战时日本的文化人及知识分子的思想变化是如何反映在他们的中国电影评论上的。

总而言之,笔者确认了这样一个过程:岩崎昶和矢原礼三郎是出

[1] 前引清水晶《来自上海的肺腑之言》,31 页。

于个人兴趣开始评论中国电影的；与此相反，1937年以后中日战争全面爆发，内田岐三雄和饭岛正等人则为顺应国策之要求开始关注中国电影。尽管如此，笔者经过分析，了解到二者虽有较大的差异，但这一时期有关中国电影的评论依然存在很多不受言论控制的部分。然而身为国策电影公司一员的川喜多长政和筈见恒夫等人，作为所谓文化国策工作的一分子考察中国电影，这种情况在当时已经常态化。可以说，正是在这一时期，日本对中国电影的评论形态已经发生了明显的变化。他们与岩崎昶和饭岛正等人处于不同的环境之中，认识到作为推行"大东亚共荣圈"理念的主要人物所肩负的责任，并为此积极工作。他们留下来的文字为我们证明了这一点。在言论控制越发严厉的形势下，中日战争一举扩大为太平洋战争，这一时代阴影当然会突出地反映在他们的言行上。

然而吊诡的是，正因为川喜多长政、筈见恒夫、辻久一、清水晶等人置身于具有越界性质的"中华电影"中，他们才能收集到岩崎昶、矢原礼三郎、内田岐三雄、饭岛正等人无法获取的情报——中国电影的制片现状、观众与电影的互动关系，以及有关电影院的信息等，才能更多地向日本国内介绍中国电影的现状。

如上所述，日本有关中国电影的评论，在20世纪20年代后半期先是以旅行手记和随笔等形式出现，经过动荡的30年代后，到了40年代已经完全脱离见闻记和印象谈之类的内容，而是发展到将中国电影作为一个研究对象加以对待的体系范畴，并成为战时体制下日本电影评论的重要组成部分。不仅如此，它还逐渐渗入日本电影的内部，成为足以左右政策制定和文化的国策化工作的重要因素，以及日本人参与中国电影制作、两国电影之间发生相互关系的理论依据。

第四章 大陆电影的历史脉络

何谓大陆电影？在谈论这个问题之前，笔者拟首先梳理一下战争期间日本人对大陆之印象的变化过程。日本对华侵略始于1931年的"九一八"事变，1937年卢沟桥事变和"八一三"事变爆发后，战场迅速扩展到中国全境。虽说双方并没有宣战，但实质上自此时起已经进入全面战争的状态。在日本占领地区不断扩大的情况下，对于当时的日本人来说，所谓大陆是与"内地"的日本相区别的"外地"，即"中国"。随后，所谓大陆又逐渐演变为包括1932年"建国"的"满洲国"以及"五族协和"所涵盖的蒙古在内的一个专有名词。如果我们按照这个含义考察战争时期那些为迎合国策而摄制的大陆电影，那么就有必要重新确认一下人们通常所说的大陆电影的范畴。

笔者为此查阅了当时的文字资料，发现各种媒体所表述的大陆电影的概念不尽相同，不存在什么明确的定义。一般而言，所谓大陆电影主要指在日本国内摄制的以中国为题材或背景的作品。除此以外，当时三家电影公司——"中华电影股份有限公司"（简称"中华电影"）、"株式会社满洲映画协会"（简称"满映"）、"华北电影股份有限公司"（简称"华北电影"）拍摄的影片，通常也被划入大陆电影的范畴。而

太平洋战争爆发后，日本的电影刊物甚至将上海电影〔主要是"中华联合制片股份有限公司"（简称"中联"）拍摄的作品〕也划归大陆电影，并在大陆电影专栏上进行介绍、评论。

可见，日本的大陆电影是一个时而包括中国电影的界限模糊的称谓。但奇怪的是，当时没有谁对此提出疑问，而是站在各自的立场上拍摄或评论大陆电影。太平洋战争爆发后，舆论界开始鼓噪所谓"大东亚电影论"，大陆电影与中国电影制作、日本电影打入大陆市场、日中合拍电影等一系列文化课题交织在一起，被赋予更加广泛的含义。为了统管上述三家大陆国策电影公司，还曾准备召开"大陆电影联盟"[1]和"大东亚电影人大会"[2]。这是电影界激烈动荡的时期，在这种形势下，为适应战局的变化，大陆电影制作不得不经常修改方针，最终统一到所谓"大东亚电影论"中。历史告诉我们，随着战争的扩大，大陆电影也不得不紧跟形势，随时发生变化，这是一个极具流动性的概念。因此，我们在考察大陆电影的时候，理应将跨越中日战争空间而拍摄的影片纳入自己的研究视野。

以往的电影史研究通常把日本电影与中国电影划分为不同的领域进行考察，但是原本为日本国内观众拍摄的部分大陆电影作为电影战的武器进入中国，与中国观众之间产生了接受关系，而这种跨界的接受关系又在很大程度上影响了大陆电影的制作方针。同时，独立进行电影制作的"中华电影"和"华北电影"，也具有左右日本国内的电影制作及日本电影进入中国的一面。随着战线的不断扩大，日本国内和

[1] 1942年7月中旬至下旬，有关人员先后在长春、北京、南京、上海等地进行考察，并分别在这些城市召开成立大陆电影联盟的筹备会议（参见《大陆电影联盟会议召开》，《映画旬报》1942年9月21日号，18页）。但是，大陆电影联盟最终未能成立（参见《关于大陆电影联盟的组成》，《映画旬报》1943年11月1日号）。

[2] 参见永田雅一《提倡大东亚电影人大会》，《电影评论》1944年1月号，14页。

国外作为实行战时文化政策的两个侧面,其关系是连锁反应、相互影响的。为解决上述问题,本章拟以日本、上海、北京为中心,阐明战时体制下大陆电影的历史脉络。

一、大陆表象的流行——女性、战场、领土

1937 年以后,在记录中国战线的新闻片[1]的刺激下,大陆的形象开始出现在各大电影公司策划拍摄的故事片里。也由于这个原因,大陆电影开始作为一个专有名词得到广泛使用。其中,故事片领域最早受到瞩目的两部大陆电影是新兴东京公司摄制的《亚细亚的姑娘》(田中重雄导演,1938)和东宝公司摄制的《五个侦察兵》(田坂具隆导演,1938)。《亚细亚的姑娘》是一部言情剧,主人公是中国姑娘素琴和日本新闻记者桂一郎,素琴的父亲是亲日分子,桂一郎则与素琴关系亲密。战争片《五个侦察兵》具有写实风格,描写了藤本军曹等五名士兵奉命在中国北部战场执行侦察任务的过程。两部不同类型的影片公映后,战争片和描写日中男女恋爱的影片便相继问世。

受新闻片的影响仅是一个方面,大陆电影的出现还与 1937 年以后兴起的大陆文学热有着不可分割的关系。1937 年,由日本作家和新闻特派员组成的随军小组被派往中国战场。[2] 端绪一开,此后所谓事变报告文学和从军文学迅速流行起来。作为普通一兵亲临战场的作家用文字展现大陆战场,以及大陆严酷的自然环境,彻底颠覆了以往日本人通过想象构筑的大陆印象。与此同时,还出现了另一种文学倾向,那

[1] 卢沟桥事变后有关战况的新闻片迅速增多。参见彼得·B.海《帝国的银幕——十五年战争与日本电影》第三章第一节"中国事变的爆发与新闻电影"。

[2] 当时知名的从军作家有吉川英治、岸田国士、尾崎士郎、林房雄、佐藤春夫、石川达三、吉屋信子等人。

就是与横光利一的《上海》这一谱系一脉相承的"姑娘"路线。如《中国少女》(川口松太郎著)、《大连少女》(尾崎士郎著)、《珠江中的女人》(长谷川伸著)等,这些作品均以美丽的姑娘为卖点,试图通过女主人公的身体描写罗曼蒂克的大陆,并与从军文学相抗衡。

就是在这种形势下,被誉为"文艺电影的兴盛"[1]的1938年到来了。上述大陆文学[2]带动了电影界,许多以大陆为表象的影片应运而生。影片的制片消息以及有关评论频频出现在杂志和报纸上,与此同时,还掀起了一股赴大陆考察及拍摄外景的热潮。"大陆"一词像摩登时装一样转瞬间流行起来,各家电影公司竞相在影片中安排与大陆有关的角色,或在片名上贴出大陆的字样。暂且不论《大陆进行曲》(日活,田口哲导演,1939)、《大陆新娘》(大都,吉村操导演,1939)、《大陆新娘》(另一部同名作品,松竹,蛭川伊势夫导演,1939)、《大陆在微笑》(大都,弥刀研二导演,1940)等影片,就连《榎本健一挺进大陆》(东宝,渡边邦男导演,1938)和《弥次喜多游大陆》(松竹,古野荣作导演,1939)之类的系列片,也给片名裹上了大陆的外衣。不过,这些作品的大部分只不过是用一个醒目的流行语包装了一个通俗的故事而已,很少有人把它们作为严肃的评论对象加以指摘。比如,根据林房雄原著改编的影片《大陆新娘》就受到严厉的批评:"就取材于大陆这一点而言,这是一部紧跟时局的影片,但大陆仅仅是其中的一个点缀而已,内容上还是一部言情片。"[3]

与此同时,也出现了一些影片,与大陆文学同步,尝试通过"姑

1 这是滋野辰彦、友田纯一郎在题为《电影界十年史》的文章中使用的表达方式。参见《电影旬报》1939年7月1日号,119页。

2 在卢沟桥事变后,"大陆文学"这一用语开始频繁地出现在日本各家文学杂志上。例如,《新潮》(1939年2月号,288—292页)刊登了题为《大陆文学的诞生》的文章,强调大陆文学的诞生与战争的关系。

3 《大陆新娘》,《电影旬报》1939年8月21日号,84页。

第四章 大陆电影的历史脉络　　095

《汪桃兰的叹息》剧照，逢初梦子饰演日本人的中国妻子汪桃兰。《新电影》1940 年 12 月号。

娘"的表象创造一片日本本土上的"大陆"。在此试举《女学生教室》（东宝，阿部丰导演，1939）和《汪桃兰的叹息》（新兴，深田修造导演，1940）两部电影。在《女学生教室》中，原节子饰演的中国女性陈凤英是女学生群像剧中的一个角色，女主人公设定为战时日本国内的中国籍女学生；而《汪桃兰的叹息》则与《女学生教室》相反，其中国籍的女主人公是日本人的妻子。可以说，这类剧作的人物设定更为大胆，意在使中国大陆更加贴近日本人。

　　可见，用一个醒目的标题，或通过女性角色，大陆即可渗透到日本电影的人物表象中。然而，大陆电影的主旋律仍然是各家电影公司精心策划的主打作品——由技术精湛的电影家赴大陆拍摄外景的战争片。以《五个侦察兵》为嚆矢，在海军省等单位的大力推动下，日活公司的《土地与士兵》（田坂具隆导演，1939），新兴公司的《噫！南乡少佐》（曾根千晴导演，1938），松竹公司的《西住坦克长传》（吉村公三郎导演，1940）、《拂晓的祈祷》（佐佐木康导演，1940），东宝公司的《快速部队》（安达伸男导演，1940）、《海军轰炸队》（木村庄

十二导演，1940）、《燃烧的天空》（阿部丰导演，1940）等战争片，以压倒其他类型影片的势头相继出品。但是在这些影片中，大陆往往只是一种无言的风景。银幕上反复出现的场面是冒着大雨、浑身沾满泥土仍不停行进的士兵脚踩的大地，在激烈的枪战中士兵对面的那一座座孤零零伫立的碉堡，在枪炮声中随时都有可能坍塌的城墙和建筑物。特别是根据火野苇平著名的战争文学三部曲改编的影片《土地与士兵》，虽然细致地描写了行进于广阔无垠的大地上的士兵身影，但在该片中却看不到中国人的表象。即使是拍摄激战的场面，本应作为敌方的中国人也只是在银幕深处偶尔闪现一下身影，不用说特写镜头，就连一个清晰的人物镜头都难以找到。

中国人表象缺席的大陆电影，除战争片外还有一个类型，那就是以"满洲"为背景的所谓开拓片。只是在这类影片里，大陆摇身一变，成了日本移民实现梦想的地方、一片充满希望的热土。《新的土地》（东和商事，阿诺德·范克导演，1937）最后一场戏，大陆的形象只是在瞬间出现一次，那是一片在日本军人的保护下由一对年轻男女开垦的土地。在"满洲"部分地渗入故事中的影片《大日向村》（东京发声，丰田四郎导演，1940）之后，到《沃土万里》（日活，仓田文人导演，1940）时，"满洲"的大地始终是片中人物生活的舞台，大陆已经变成支撑故事框架不可或缺的背景。

《沃土万里》作为一部"在纪录片和故事片之间摇摆不定"[1]的作品，曾在日本电影评论界热闹一时。当时电影界正在围绕写实精神展开一场激烈的论战，故事片与纪录片的混合手法作为日本电影今后发展的方向受到舆论的拥护。所以，一些评论家将该影片与现实主义电影代表作《土地》（日活，内田吐梦导演，1939）的写实性进行比较，高度

[1] 古志太郎，《沃土万里》，《日本电影》1940年3月号，82页。

评价《沃土万里》为人们展示的大陆形象，认为这部影片为日本的大陆电影指明了方向。

如果与大陆文学所派生的战争电影做比较的话，那么被人评价为"没有照搬所谓大陆文学，而是明智地直接从现实中寻觅纪录片的框架"[1]的《沃土万里》，把那个蒙着一层想象面纱的大陆还原为真实的大陆，并通过记录已经变成"满洲"这个"国家"的土地，从不同于战争片的角度接近国策电影的表象中枢。该片之所以受到高度评价，原因就在于此。然而，对于风景影像的赞成与否，终究要受到作品内容的制约。同样以"满洲"为背景的影片《白兰之歌》（东宝，渡边邦男导演，1939）就是一例。一位为《沃土万里》和《白兰之歌》两部影片都写过影评的评论家，贬斥《白兰之歌》中的大地风景"既未表达出一个大主题，甚至连大地的广袤也未能展现出来"[2]。但是，当他谈到《沃土万里》的风景描写时态度却为之一变，对其赞不绝口："看到大陆的荒野、野花、夜空之后，才感受到民族的真实的浪漫。"[3] 由此可见，当时影片中的风景描写是与民族的传奇结合在一起考虑的，对大陆电影的评价与政治上的价值是不可分的。

龟井文夫的《中国事变后方记录·上海》（以下简称《上海》，1938）、《北京》（1938）交互拍摄了战争期间的城市、沦陷区的风情以及日本军队的日常生活，在大陆的风物中展现了战场与日本人想象中的风景。正如《上海》《北京》或《南京》（秋元宪剪辑，1938）所象征性地展现的那样，大约从1938年开始，在日本的纪录影片中大陆已拂去以往那种模糊不清的印象，开始以具体的城市面貌及固有的地名

1　前引古志太郎《沃土万里》，83页。
2　古志太郎，《白兰之歌》，《电影旬报》1939年12月11日号，73页。
3　前引古志太郎《沃土万里》，83页。

出现在银幕上。在那些比上述纪录片三部曲更紧跟形势的作品，如《长江舰队》（东宝，木村庄十二导演，1938）以及根据火野苇平原著改编的《广东进军抄》（东宝，高木俊郎导演，1940）等电影中，大陆这一抽象概念通过武汉和广东等地名变得具体化，这些影片记录了上述地区被日军攻克、占领的过程。这种纪录片与报道汉口陷落、广东被日军占领的新闻片一道，竞相煽动日本对中国的领土野心，使"大陆"一词具有了战时地缘政治学的性质。其结果，与其说影片的风景描写变得粗糙了，不如说以更浓厚的政治性色彩把大陆打造成一个超越风景的表象。

再看前面提到的那两部被誉为1938年"两大收获"的影片《亚细亚的姑娘》和《五个侦察兵》。战争片《五个侦察兵》荣获当年《电影旬报》十佳影片之首，并在威尼斯国际电影节上为日本电影赢得第一个国际奖项。与此相比，评论界对《亚细亚的姑娘》的评价却不容乐观，其中还夹杂一种责难的声音："（该片）无论在内容上还是在形式上都存在着漏洞，若以成败论之，当属失败之作。"[1]那么，所谓"两大收获"为什么会导致如此相反的结果呢？本书拟通过当时的评论，论证出现这种结果的原因。

首先，我们来看看下面这段有关《亚细亚的姑娘》的评论：

> 无论存在怎样的破绽，如果能够接受潜藏于深处的纯粹的热情，就值得尊敬。……尤其令人钦佩的是上海的外景部分，从中可以体会到导演的那种赤裸的热忱。

如此佩服创作者的热情与外景效果的，是创作了《上海陆战队》（东

[1] 矢野文雄，《亚细亚的姑娘》，《日本电影》1939年新年号，97页。

宝,熊谷久虎导演,1939)剧本的泽村勉[1]。但是,除了肯定作家的热情及外景效果外,他并没有肯定《亚细亚的姑娘》的价值。泽村勉说:

> 有些人似乎非要向过去的美国电影看齐,影片不以爱情、浪漫为中心则誓不罢休,为什么总想献媚于通俗电影以讨人喜欢呢?无论是《牧场物语》,还是《将军的孙子》或《亚细亚的姑娘》,其原著小说的结尾都是男女拥抱。以为用这样的手法就表明他理解了电影,真是天大的怪事。[2]

读到这里我们终于明白,泽村勉否定的是有关日中男女的爱情故事。下面笔者将以泽村勉的这段话为线索,对他的《上海陆战队》进行分析,以反衬出《亚细亚的姑娘》存在的问题。《上海陆战队》是"八一三"事变后不久,在海军省的支持下拍摄的一部故事片,其外景全部是在上海拍摄的。这部影片吸取了泽村勉所褒扬的在中国拍外景的优点,完全摒弃因"献媚于通俗电影"而为泽村勉所蔑视的日中男女的恋爱关系。该片大量使用《五个侦察兵》中的写实场面和纪录片《上海》中的风景场面,还加上了战时文化电影惯用的说明战斗进程的地图镜头。这在当时称得上是一部野心勃勃的使用跨类型手法的电影。资料表明,当时的评论界认为,对于外景均在上海长时间拍摄这一点,《上海陆战队》挑战了《五个侦察兵》的搭景拍摄法,[3]并与《沃土万里》

1 泽村勉是电影评论家兼编剧,大学时代作为《电影评论》杂志的同人积极开展评论活动,并于1936年加入"电影剧作研究十人会"。1938年与东宝文艺部签约,1942年成为海军报道部的成员。战争期间出版了《现代电影论》。参见前引《世界电影大事典》,367页。
2 泽村勉,《亚细亚的姑娘》,《电影评论》1939年1月1日号,143页。
3 《日活多摩川》55号(1939年10月)第2页上的一则报道称:"《五个侦察兵》主要是在电影制片厂前的广场上搭景拍摄的。"

对于风景真实感的执着追求不相上下。[1]也就是说，提取以往大陆电影的各类要素并加以融合，这恐怕就是《上海陆战队》被称为"大胆无畏"[2]的原因所在吧。"巧妙利用纪录片的功能去拍一部故事片"[3]，"或把真实的记录嵌入故事片中，以开创所谓当今的历史片"[4]。从这些溢美之词中，我们可以了解到当时的人是多么关注这部影片；对于这部影片连接纪录片和历史片两个领域的实践，又给予了多么大的肯定。

评论界认为，《上海陆战队》是一部跨越纪录片与故事片两种类型的作品，仅就此而言，在这部影片中，透过随处可见的一些镜头，似乎可以充分意识到前一年完成的纪录片《上海》。《上海陆战队》不像《沃土万里》那样将镜头对准广袤的"满洲"大地，而是瞄准了上海的巷战，从这个意义上讲，这部影片真实地捕捉了战争中的都市风貌。尽管它是一部故事片，却沿袭了当时的时代宠儿——文化电影的手法，在影片的开头部分通过地图介绍了上海的地理和陆战队的作战计划，充分显示了战争片与文化片相辅相成的优势。这里展现的大陆，既不是部分影片中出现的那种单调的风景镜头，[5]也不仅仅是用写实的手法将士兵的身影收入镜头中。该片只是把上海视为日军进攻的对象，这可以在第一场戏的地图中找到根据。对于《沃土万里》，评论家认为，尽管"主题本身……就是今天的重大国策"，但全片却洋溢着仓田文人导演对"同胞开拓满洲"所寄予的一片"真挚的热情"[6]，舒缓有致地表达了"民族

[1] 据报道，《沃土万里》在大陆拍摄了四个月的外景。参见《日本电影介绍》，《电影旬报》1940年2月1日号，73页。

[2] 水町青磁，《上海陆战队》，《电影旬报》1939年6月11日号，81页。

[3] 同上。

[4] 同上。

[5] 参见中村武罗夫《我看到的电影式的华南风物》，《电影旬报》1939年1月21日号。此外，浅野晃在《事变电影论》一文中也发表了与中村类似的风景论述，认为在电影中应当抒情式地描写大陆的风景。参见《日本电影》1939年新年号。

[6] 参见水町青磁《沃土万里》，《电影旬报》1940年2月11日号。

的浪漫"[1]。与《沃土万里》相比,《上海陆战队》选择了一种与浪漫（也包含男女之间的浪漫）无缘的表达方法,成为一部更为直接地灌输战时意识形态的宣传片。泽村勉为抵制男女拥抱之类的电影而写了剧本,熊谷久虎也在影片中准确地体现了泽村勉的原意。龟井文夫说过:"为了避免削弱纪实的效果","我们没有使用活生生的主观镜头"[2]。而《上海陆战队》用一种真伪莫辨的巧妙的写实精神,强烈地表达了《上海》所没有露骨表达,或者无法表达的国策性。可以说,该片把以往只是作为一种风景的大陆,完美地转换成暴露在侵略者眼前的大陆。

在此,我们有必要更深入一步讨论有关大陆电影中的男女爱情问题。如果说《上海陆战队》充分显示了文化片与战争片相辅相成的优势,那么泽村勉所蔑视的日中男女的浪漫故事则与大陆电影互不相容。在影片中,原节子饰演的中国少女为日军的人道行为所感动,逐渐缓和了强硬的态度。以往有研究认为,大陆电影中言情片女主人公的原点就是《上海陆战队》一片中的原节子。[3] 姑且不论原节子饰演的角色是不是原点,但在制作大陆电影时,究竟应当如何表现中国女性这个问题始终是困扰日本电影工作者的一个难题。因为这是一个很容易被打上战时意识形态烙印的对象,而在讨论大陆电影时又是一个无法回避的问题。如前所述,一方面,有些影片干脆将中国女性设定为日本家庭中的一员;另一方面,有些人,比如泽村勉这样的人,不要说什么浪漫爱情,即使对日中混血的女性角色也无法接受。这类思想上的对立和争论一直在扰乱大陆电影内部的秩序。泽村勉讥讽《亚细亚的姑娘》所描写的日中男女之间的浪漫爱情,这一点已如前述,其根本原

[1] 前引古志太郎《沃土万里》。
[2] 龟井文夫,《〈上海〉编辑后记》,《新电影》1938年3月号,72页。
[3] 参见前引彼得·B.海《帝国的银幕——十五年战争与日本电影》,208页。

因在于他本人对血统的尊崇。例如，针对《亚细亚的姑娘》的女主人公，他指出：

> 在原作中素琴的血管里流淌着一半日本人的血，而剧本却改成一位日本姑娘，这种方法十分妥当。[1]

在泽村勉看来，何止日中男女之间的浪漫故事，就连安排混血的角色也是不可接受的。正是出于这种考虑，他才创作了《上海陆战队》中的女主人公形象，并极力主张不要描写男女之爱，"只要把中国人的可怜劲儿以及日本军人对中国人的同情表现出来就足够了"[2]。顺便说一句，或许正因为如此，创作方没有让红极一时的"中国人"李香兰扮演中国少女，而是选择了《新的土地》的主演原节子，这一做法本身似乎就是有意为之。影片的制作者有意与那种爱上日本男性的中国女性形象划清界限，设计了一个直到最后也没有对日本军人露出过笑脸的女主人公。在此姑且说一句，设计了这种女主人公形象的泽村勉，他的这番话也拉开了后来出现的批评大陆爱情三部曲的序幕。

如果说《上海陆战队》是一部与描写日中男女爱情的《亚细亚的姑娘》相颉颃，并提出了一套日军从精神上征服中国女性的故事模式的影片，那么1941年拍摄的《别离伤心》（日活，市川哲夫导演）也可以算是一部同类作品。这部影片露骨地宣传日本的战时政策——在日军开展清剿与宣抚的沦陷区，中国村民遭遇了抗日游击队的袭击，一位中国少女为日军解救难民的善行所打动，于是转变立场，主动去协助日军。这部影片既继承了《上海陆战队》所展现的性别政治，又

[1] 前引泽村勉《亚细亚的姑娘》，144页。
[2] 同上。

《亚细亚的姑娘》(1938)男女主角新田实(左)与逢初梦子。

考虑到日本占领区共产党方面对傀儡政权这种复杂的政治形势,鲜明地打出了反共的旗帜。两年后拍摄的《战斗的街》(松竹,原研吉导演,1943)也属于此类作品,作为主人公的一对日中男女虽然彼此友好、相互帮助,但他们始终保持距离,没有发展到恋爱关系。于是,从《上海陆战队》到《别离伤心》,再到《战斗的街》,一条与日中男女的浪漫爱情相颉颃的大陆电影路线清晰地浮现出来。然而,上述例子还不足以说明问题,要想阐明日中男女爱情戏屡遭排斥的原因,就必须进一步分析李香兰主演的大陆三部曲。

二、大陆言情剧的双重性与李香兰

通常讨论战时大陆电影时,人们都会马上想起李香兰主演的东宝大陆三部曲《白兰之歌》(东宝,渡边邦男导演,1939)《热砂的誓言》(东

宝，渡边邦男导演，1940)、《苏州夜曲》[1]（东宝，伏水修导演，1940），以及《苏州之夜》（松竹，野村浩将导演，1941）。在有关李香兰的专题研究和电影的性别研究领域里，上述几部作品经常是研究者的研究对象。但是，以往的研究往往侧重于对作品本身的分析，几乎无人提及它们在电影评论史上的定位问题。如上所述，如果说围绕《上海陆战队》的一系列评论已经为批判言情剧埋下了伏笔，那么或许可以说，大陆三部曲自诞生之日起就注定是不幸的。

笔者在阅读了大量评论资料后首先注意到的一点是，有些评论家每当提到大陆言情剧时都会将其讥讽为"美代子、花子"[2]。比如，在战争期间频繁召开的各种座谈会上，大陆三部曲动辄就被拎出来臭骂一顿，说它们是"美代子、花子"[3] 或"代用品"[4]。众所周知，李香兰主演的影片尽管成功地招揽了观众，却再三受到媒体的贬损，这几部影片不过是饶舌的主流电影评论不屑一顾的支流而已。但一个明显的事实是，如果绕开这段史实，我们将看不到大陆电影不得不发生演变的思想背景。因此，现在我们要做的工作是将这几部作品置于原来的历史语境中重新考证。

严谨地说，《白兰之歌》《热砂的誓言》《苏州夜曲》和《苏州之

1 《苏州夜曲》，曾译为《"支那"之夜》，依据目前通行的译法，本书统译为《苏州夜曲》。——译者注
2 日本女孩名叫美代子、花子的非常多，但此处美代子、花子系泛指，借以嘲讽那些低俗的流行作品。——译者注
3 川喜多长政在题为《大东亚电影建设的前提》的座谈会上的发言。参见《映画旬报》1942年3月11日号，8页。清水晶也在一篇题为《日本电影的今后——在迈入大东亚共荣圈的征途之际》的文章中说："为追捧李香兰而来的众多美代子、花子之辈，终归是一些不值一提的无缘众生。"参见《电影评论》1942年3月号，25页。
4 在题为《大东亚战争与日本电影南下之构想》的座谈会上，筈见恒夫发言说："迄今为止，《上海之月》《苏州夜曲》之类的大陆电影几乎都是代用品，不可拿到那边（东南亚各国）去放映。"参见《新电影》1942年2月号，37页。

夜》四部影片均模仿了20世纪30年代后半期流行的恋爱片模式，其故事及人物设定不过是本章开头所述大陆电影女性表象的一种发展而已。这些影片把一个赴大陆的青年与一名女性的恋爱模式，转换成一个与被派往大陆的日本青年坠入情网的中国女性的模式，如同把饰演女主人公的山口淑子包装成一个名叫李香兰的中国姑娘一样。可以说，这些影片只要套用一种通俗言情剧的形式，就可以轻而易举地拍摄出来。例如，"满铁"青年技师与"满洲"富豪的女儿（《白兰之歌》）、土木技师与曾经留学日本的姑娘（《热砂的誓言》）、货船船员与沦为孤儿的姑娘（《苏州夜曲》）、青年医生与会说日语的姑娘（《苏州之夜》），这些年轻的男性角色

《热砂的誓言》外景地。上图：李香兰（左）与长谷川一夫；下图：汪洋（左）与李香兰。《电影》创刊号，1941年1月号。

均是投身于大陆建设的具有知识分子气质的人物，而女性角色一开始均从情感上抵触日本人，但逐渐为男性角色所吸引，最终变成亲日派。故事情节千篇一律，毫无新意。出现这种千篇一律的作品，究其背景，无疑是由于《爱染桂》（松竹，野村浩将导演，1938）之类的"催泪片"大受观众欢迎，以及将大陆形象寄予年轻女性（当时是以"姑娘"这个流行语来称呼的）这类文学的流行等原因。就像《亚细亚的姑娘》

那样，这四部作品都是在如下两个层面塑造大陆的：一个是通过大陆外景拍摄出来的风景大陆，一个是凝缩于年轻姑娘身体的精神大陆。与战争片不表现中国男性不同，这些作品将参加抗日游击队的中国男性的反抗与爱上日本青年的中国女性的服从模式化，在承继好莱坞电影叙事方式的同时，也将帝国主义和殖民主义的信息注入身心俱被征服的女性——"姑娘"身上。

已有若干先行研究指出了关于上述影片的性别构造问题。例如，四方田犬彦的论点就颇具代表性，他说："实行帝国主义侵略的一方往往以男性的形象出现，被迫接受的一方则以女性的形象出现。"[1] 笔者赞同他的这种观点。这些先行研究表明，大陆言情剧当然可以说是为了顺应战时意识形态而拍摄的国策电影，那么为什么还会遭到主流舆论的蔑视和责难呢？

如前所述，究其原因，不外乎制片方将流行的言情剧模式——知识青年与美女的浪漫爱情，即所谓自由恋爱这一近代男女对等的关系——简单地套入大陆电影中。这个说法并非空穴来风。当时，经常会看到一些有关来华日本男性与中国当地女性谈恋爱的报道，由此可见，影片中的浪漫爱情既不是考虑欠周，也非凭空想象。问题的核心是，应该如何描写战场上发生的浪漫爱情？例如，当时就有一种表示担忧的论调："应该考虑到，为保持民族血液的纯洁，是否应当鼓励日中通婚。"[2] 总之，恋爱与婚姻直接关系到民族同化的问题，因此就会出现"民族血液的纯洁"的说法。或许被调侃为"美代子、花子"的关键原因也在于此，而这种意见与泽村勉反对混血一说似乎是一脉相承的。

1937年以后，认为"恋爱片是浅薄的"这一倾向已经出现在一些

1 四方田犬彦，《日本女演员》，岩波书店，2000年6月，116页。
2 多天舜，《恋爱与民族》，《文艺日本》1939年7月号，73页。

日本电影评论中，尤其是通过针对李香兰作品的批判性言论，可以窥见一种更深层次的思想背景。例如，战争期间曾为国策效力的电影评论家津村秀夫[1]，曾将《白兰之歌》《苏州夜曲》和《苏州之夜》等统统斥责为"白痴电影"，断定这些影片是"日本电影界的耻辱"。他用激烈的口吻骂道："作品中出现的主要人物，那些日本男性，简直是耻辱，真为他们感到悲哀。"[2] "美代子、花子"、民族血液纯洁论、泽村勉的血液混同反对论以及津村秀夫的日本男性耻辱论，看似毫无关联，实则背后有其共同的思想支柱。当然，无论是泽村勉，还是从民族性和性别两方面痛斥日中恋爱的津村秀夫，都是国策电影的拥护者，他们的言论绝对没有否定"日中亲善"方针的意思。

在此，笔者拟做出如下结论：为响应文化国策而拍摄的大陆言情剧具有双重意义，从强调"日中亲善"这个意义上讲，它发挥了积极的作用；但从玷污民族血脉的纯洁这个意义上讲，它又具有消极的一面。作为娱乐作品，这些影片深受观众喜爱，[3] 但也遭到了舆论的谴责。这一截然相反的结果充分反映出日本战时思想的两难境地。或许对反对论者来说，就算这些影片的片名由《军国新娘》（日活，首藤寿久导演，1938）变成了《大陆新娘》，就算可以对《女性教室》中将中国女性揽入日本女性群体的故事情节视而不见，但也绝对不能坐视一场轰轰烈烈的恋爱后与中国女性结婚这种与维持大和民族血统唱反调的情节安排。换言之，认为不应该提倡日中之间的国际恋爱和通婚的这种纳粹式优生学介入电影评论后，大陆言情剧即被认为助长了这种恋爱，

1 津村秀夫是电影评论家，东北大学毕业后任职于朝日新闻社，负责该报电影评论栏目。战争期间成为一名居主导地位的电影评论家，战后仍笔耕不辍，继续撰写电影评论。

2 津村秀夫，《战争与日本电影》，《电影》1942年2月号，28页。

3 水町青磁在评论《苏州夜曲》一文最后一行写道："公映价值——首轮连映三周，实乃大众娱乐之佳片。"参见《电影旬报》1940年7月11日号，57页。

并可能导致令人担忧的事态发生。回顾有关大陆电影言说的历史走向，可以说，在这种背景下发生的言情剧批判，其实与媒体赞扬排除中国人表象的作品——只是把大陆视为一片被征服的土地的开拓片或以日本男性的表象为主体、只记录征服者一方的战争片——互为表里。

　　针对大陆三部曲的严厉声讨不仅在日本国内进行，甚至发展到被称为"外地"[1]的地区。例如，"满映"常务理事、"满映"东京分社社长茂木久平就认为，李香兰过去在东宝公司主演的影片"全都失败了"，他赞成日本国内的反对论："李香兰主演影片的失败，归根结底，说明日本电影整体上处于低潮。我认为其原因在于日本电影的思想贫困。"为了保全"满映"的面子，茂木久平甚至宣布："我暂时不打算把李香兰借给松竹公司或东宝公司了。"[2] 而当时在上海的筈见恒夫也从不同的角度批评说："我认为《苏州夜曲》有问题，这种影片会让日本民众小看了中国。"[3] 分别任职于"满映"和"中华电影"的茂木和筈见，尽管他们任职的两家公司情况有所不同，但二者均认为大陆三部曲不可接受。在这一点上，他们的看法与日本国内保持了一致。

　　然而，事态并没有朝着茂木久平所希望的那样发展，被当作批判靶子的李香兰在主演了《苏州之夜》后依旧活跃于中日两国电影界，而且在日本国内参演影片的机会有增无减。在《孙悟空》（东宝，山本嘉次郎导演，1940）一片中饰演一个配角之后，李香兰接着参演了松竹公司在"台湾总督府"协助下拍摄的影片《莎韵之钟》（松竹、"台湾总督府""满映"，清水宏导演，1943）和"中联"公司的《万世流芳》（张善琨、杨小仲、卜万苍、马徐维邦、朱石麟导演，1943）。从大陆到日本，

1　所谓外地，是指第二次世界大战战败以前日本以外的统治地区。——译者注
2　茂木久平，《对日本电影界的期待》，《映画旬报》1943年9月11日号，3页。
3　前引《漫谈上海电影界现状》，72页。

从台湾到上海，李香兰奔波于亚洲各地，始终稳坐大陆电影的主角之位。只是一直以大陆电影的大明星示人的李香兰，在太平洋战争爆发后，其扮演的角色逐渐多元化，脱离了恋爱对象这种固定的模式。这当然可以说成舆论界开展的言情剧批判奏效了，并在一定程度上左右了以后的大陆电影走向。

如前所述，日本国内与国外尽管在一定程度上出于各种利害关系对大陆电影存在不同的见解，但主流言论对于大陆言情剧的批判，不论国内外显然是步调一致的。太平洋战争爆发后，出于时局的需要，大陆电影逐渐走上"大东亚电影"路线，以男女恋爱表达"日中提携"的形式几乎完全消失，而李香兰扮演的角色也从恋爱的对象变成台湾的少数民族少女及军队慰问团的歌手等角色了。但开战以后，随着日本电影进入中国逐渐成为一个更重要的文化课题，电影界也不得不重新评估言情剧的价值。关于这一点，笔者将在后面加以论述。

三、言情剧的蜕变

如上所述，日本国内外对言情剧的声讨不断升级，战局也发生了显著的变化。太平洋战争爆发后，日趋白热化的大陆电影论战逐渐被纳入"大东亚共荣圈"的讨论框架，大陆电影本身也面临不得不转变的形势。

在这种形势下，1940年公开发行的影片《苏州夜曲》显然并不契合开战前夜的日本国内气氛。这一年日本确立了电影新体制，电影制作方也开始提倡"催泪片也要响应新体制"[1]。在日本电影界，响应"新东亚秩序"，与媒体遥相呼应打一场总体战的气氛日益高涨。当电影临

[1] 六车修，《催泪片也要响应新体制》，《映画旬报》1941年3月21日号，28页。

战体制[1]确立后,虽然媒体还在沿用大陆电影这一称呼,但其含义已经发生了很大的变化。下面,笔者拟举数例,以考察其变化的过程。

例如,东宝电影制片厂经理池永和央自诩为大陆电影的先驱,在接受采访时,他自豪地宣称:"本公司拍摄的《白兰之歌》《苏州夜曲》《热砂的誓言》三部曲,开创了大陆电影的先河。"《电影旬报》的记者听后当场否定了他的话:"那类东西不配叫大陆电影。"[2]这是媒体纠正大陆电影制作者看法的一例。

当时许多人基于"大东亚共荣圈"的思想,主张重新认识大陆电影,前述内田岐三雄也是其中一人。他在《重新探讨大陆电影》一文中,重新界定了大陆的概念:

> 所谓大陆电影的大陆意味着什么呢?不言而喻,所谓大陆,是指"满洲",是指中国,或指蒙古。……但是,今后恐怕不会仅仅局限于这三个地方,也不应该仅仅局限于这三个地方。日本不仅仅是日本的日本,不仅仅是东亚共荣圈的日本,更是世界的日本。[3]

从以上这段话中可以看出,内田岐三雄的态度发生了变化,他将以往基于"五族协和"概念进行解释的大陆,修正为涵盖整个亚洲的"大东亚共荣圈"的大陆,并按照成为世界盟主的"圣战"意识形态来阐释大陆电影。以上两个例证告诉我们,当时的日本电影界出现了一种约束自己的言行、全盘接受舆论强加给自己的否定论、与"大东亚共

[1] 日本电影新体制确立后,紧接着又确立了电影临战体制。1941年9月,情报局与内务省主导了对电影产业的重组。前引加藤厚子在《战争总动员体制与电影》第三章"电影临战体制下电影产业的重组"中考察了战时日本电影体制成立的过程。

[2] 池永和央,《我们东宝——大陆电影的先驱者》,《映画旬报》1941年4月1日号,33页。

[3] 内田岐三雄,《重新探讨大陆电影》,《映画旬报》1941年11月1日号,32页。

荣圈"的言论保持一致的倾向。自《苏州夜曲》后,东宝公司主动放弃了拍摄日中恋爱言情剧,而内田本人也从评论大陆电影的一方转变为制作大陆电影的一方。[1] 为了创作崭新的大陆电影,他亲自动笔写了一部遵循自我理念的作品《战斗的街》。可见,"大东亚共荣圈"的言论确实促进了大陆电影的变化。

大陆电影的制作方针处于一个不断修正的过程,除了日本国内的形势变化,还有一个重要原因,即沦陷区的中国观众如何看待大陆电影。例如,导演岛津保次郎在结束了两周的访华之旅回国后,在电影杂志上发表了一篇题为《通往大陆电影的第一步》的文章,介绍了中国文化人观看大陆言情剧后的反应。他在文章中写道:

> 以往被贴上所谓大陆电影标签的作品中的中国人,不是爱上日本男人的中国妇女,便是诸如小男孩之类不痛不痒的角色。这些中国人一说中国话,日本观众就会哄堂大笑;而当他们磕磕巴巴地尽力说着不熟练的日语时,照样会引起哄堂大笑。看到这种情况,中国的文化人极为反感,说他们绝对无法同意影片中的这种描写。[2]

根据中国观众的这种反应,岛津保次郎提出如下建议:"在国际形势日益紧张的今天,电影的使命也更加艰巨",在这种情况下,"大陆电影不一定非得在大陆寻找题材,倒是应该把那些即使在大陆放映也

[1] 内田岐三雄在创作了《战斗的街》的剧本后进入松竹公司大船电影制片厂,担任企划部长。他在《〈战斗的街〉与昆曲》一文的后记中写道:"此次创作了剧本《战斗的街》,借此机会,我进入松竹公司大船电影制片厂,担任企划部长。"参见《电影》1942年2月号,29页。
[2] 前引岛津保次郎《通往大陆电影的第一步》,51页。

毫不逊色并能大张旗鼓地深入中国人之中的作品称为大陆电影"[1]。也就是说，岛津订正了大陆电影的含义，试图重新界定大陆电影，以转变方针，使大陆电影成为不只面向日本观众，也能让沦陷区的中国人接受的电影。

岛津立即将这种想法付诸实施。他接受兴亚院青岛办事处和青岛特别市公署及青岛总领事馆的赞助，拍摄了由东宝公司担任制片的《绿色的大地》(1941)，并与山形雄策[2]联手创作了原创剧本。这部影片以青岛为舞台，描写了一群中日青年积极投身教育、运河等大陆建设的故事。本来就与言情剧保持一定距离的岛津，在这部影片中完全摒弃了那种"爱上日本男人的中国妇女，只会满嘴空话，谈情说爱，而日本男性则口若悬河，大谈正义；他们周围净是一些有气无力的中国人在东奔西跑"[3]之类的日中恋爱要素，塑造了一批为实现自己的理想敢于放弃爱情的男女形象。至少从故事情节的推展来看，对于这份给自己布置的作业，岛津交出了标准答案——"描写日本人与中国人同心协力，怀着文化融合的理念而奋斗；提出日华两国的国民必须在所有领域齐心协力、携手并进；通过介绍华北现在的文化、风俗，让内地人（日本人）对大陆有深刻的了解"[4]。

岛津的努力得到了回报，《绿色的大地》在日本国内总体上博得好评。例如，评论家水町青磁先是指出这部影片存在的缺点："由于一味地扩展作品构想，加之不熟悉大陆情况，仅凭内地日本的日常性知识——也就是说，仅凭岛津式的理解——给人一种消化不良的感觉。"

[1] 前引岛津保次郎《通往大陆电影的第一步》，52页。
[2] 山形雄策为东宝公司编剧，原名为町田敬一郎。1939年进入岛津保次郎主持的剧作塾，成为电影编剧。战后，他是独立制片运动的主要剧作家之一。参见前引《世界电影大事典》。
[3] 岛津保次郎，《大陆电影杂感》，《电影》1942年2月号，33页。
[4] 岛津保次郎，《关于最初的大陆电影——〈绿色的大地〉》，《电影》1942年1月号，43页。

但他接着欣喜地说:"能从《苏州夜曲》《热砂的誓言》等影片提升到如此高度,全凭外景拍摄的效果。"他称赞:"这部片子虽有缺点,但这一成果却表明大陆电影正朝着正确的方向迈进。"[1] 如这篇评论所示,《绿色的大地》继承了言情剧男主人公的原型——投身大陆建设的男性,虽然没有沿袭"轻薄"的恋爱路线,但却描写了"日中提携"。该片向人们显示了这一点,大陆电影成功地完成了向新的方向的转型。

《绿色的大地》外景拍摄照,主演藤田进(左)与入江TAKA子。

日本电影导演及制片人亲自去中国收集观众的反应,并根据中国观众的反应拍摄新的大陆电影。岛津和《绿色的大地》告诉我们,太平洋战争爆发前后,电影导演和制片人根据亲身经历,对大陆电影言情剧进行了一场连专业评论家都相形见绌的批判,从而跃居言论空间的中枢。也就是说,当他们面对自己所描绘的他者形象不为被描写一方所承认这一最坏的结果时,便毅然站出来声讨言情剧。

但是,言情剧依然气数未尽。其后,传来了与岛津所听到的反应不同的中国方面的反应。例如,有报道称,李香兰主演的影片在沦陷区上映时,"这部影片(《热砂的誓言》)由于是言情剧,前去观看的观众中,商人、女学生、妇女、儿童占大多数","当影片中出现长城、

[1] 水町青磁,《绿色的大地》,《映画旬报》1942年4月21日号,46页。

北京火车站、天坛、北海等镜头时,场内均响起了掌声"[1]。还有报道称,《苏州夜曲》在上海租界上映时,在进入一流外国片影院的日本电影中观众人数最多。[2] 以北京为舞台的《热砂的誓言》在当地招徕了观众,而以上海为背景的《苏州夜曲》则是进入上海租界的日本电影中反响最好的影片之一。说起李香兰,她在上海人气最旺,她演唱的歌曲也大受欢迎。一位中国观众寄来了他的感想:"对于我这样的电影迷兼音乐迷来说,《苏州夜曲》无疑是一部宝贵的作品。"[3] 正如这位中国观众的感想以及求购唱片《苏州夜曲》的听众来信[4]所代表的那样,与日本一样,普通观众与文化人、知识分子对大陆电影的反应是截然相反的。尤其在上海,普通老百姓看过影片后便迷上李香兰及其歌声,一时间甚至掀起一股不小的"李香兰热"。于是就产生了一种文化现象,而这种文化现象是当时的日本电影界人士未曾预料到的,也基本上脱离了战时意识形态。

发生在沦陷区的这种具有双重意义的现象一经报道,曾积极加入抨击言情剧大合唱的专家、媒体及大陆电影的制作者们倍感困惑。或许是受到言情剧大受欢迎这种出乎预料的刺激,人们开始认识到,必须重新审视曾经一度否定过的言情剧。例如,岸松雄在考察手记《上海电影巡礼——我的大陆电影论》中谈到在租界上映的日本电影时说:"依然没有哪部影片比得上《苏州夜曲》那种强烈的人气,其主题歌的流行现象则给大陆电影今后的发展以深刻的启示。"[5] 而《苏州夜曲》的影响不仅扩大到中国,甚至扩大到东南亚,其主题歌也大受欢迎。对

[1] 《中国文化人如何看日本的大陆电影》,《新电影》1942年2月号,79页。
[2] 参见岸松雄《上海电影巡礼——我的大陆电影论》,《电影评论》1943年9月号,17页。
[3] 邓雄,《问答栏》,《大华》1943年第6期。
[4] 方禾心,《问答栏》,《大华》1943年第7期。
[5] 前引岸松雄《上海电影巡礼——我的大陆电影论》,17页。

于这种现象,一位记者颇为不快地写道:"若出售唱片的话,为什么要出售《苏州夜曲》那种唱片,而不出售《爱国进行曲》呢?"[1] 但他也不得不针对现实,提出如下建议:

> 《苏州夜曲》引发问题的唱片非常受欢迎,所以人们也想尽早看到这部影片。至于拍摄《苏州夜曲》这样的影片是否合适,我很想听听各位的高见。但我认为,即使在日本这样教育普及的国家,这部影片也都以压倒性的优势吸引了大多数观众,那么,在比日本教育普及程度低的"法属印度支那",张口说这种影片不行,闭口说应该拿出更高级的影片,应该拿出更为国策性的影片,这样做是行不通的。[2]

如此一来,曾一度遭到言论界打压的大陆言情剧,在面临日本电影进入统治地区这一更重要的课题时,作为起死回生之计,促使有关人员重新对其进行评估。

然而,尽管电影界人士左右为难,但人们并没有选择再次回归大陆言情剧,而是继续探索理想的大陆电影的应有状态。在此,笔者拟再次以岛津保次郎为例进行说明。《绿色的大地》杀青后,岛津在"满映"拍摄了一部描写日本女音乐家奇遇的影片《我的夜莺》[3]("满映"、东宝,1944)。顺便说一句,这部电影的策划正是当时出狱后受聘"满映"的岩崎昶,而这一策划的意图与观众对上述言情剧的反应及"李香兰热"

1 山根正吉,《南方电影国策活动》,《日本电影》1941年10月号,94页。
2 同上文,98—99页。
3 《我的夜莺》是一部根据大佛次郎原著《哈尔滨的歌女》改编的影片,其创作阵容包括制片人岩崎昶、编导岛津保次郎、摄影福岛宏、音乐服部良一、舞蹈指导白井铁造。战争期间,该片未能在日本公映,但在上海曾以原著片名《哈尔滨的歌女》公映过。

并非无关。因为岛津和岩崎尽管吸收了《苏州夜曲》的音乐要素和李香兰的歌唱才能，将《我的夜莺》打造成一出音乐剧，但没有加入外国人之间的恋爱情节，有意识地排除了浪漫爱情。这恐怕是由于岛津有一种一雪前耻的强烈愿望——他的上一部作品《绿色的大地》只是在上海虹口专门面向日本人的电影院上映，而未能在专门放映日本电影的大华电影院上映。[1] 此类臆测暂且不提，总之，在拍摄《我的夜莺》时，岛津考虑了观众对李香兰的喜好，并尽量不偏离自己提出的大陆电影路线。

总而言之，大陆言情剧被指责为具有违背战时体制下的大和民族思想的一面，但这种指责却意外地打乱了日本大陆电影的内部秩序。比幼稚的、千篇一律的恋爱故事更加富有戏剧性的正是围绕言情剧而展开的各种言论之起伏。大陆电影的制作发行者始终为顺应国策还是迎合观众的喜好这一难题所困惑，既要砸烂言情剧，又要从言情剧中寻求东山再起之路，他们这种万般无奈的状况，正向我们展示了大陆电影的制作发行过程所包含的各种矛盾和窘境。

四、转向"大东亚电影"

太平洋战争爆发后，日本的每一期电影杂志均开始刊登"日本电影南进"[2] "南方电影国策活动"[3] 等有关电影方针的文章，提出了一个又一个新的课题。在这种电影言论的推动下，大陆电影制作开始面向"南方"。例如，高喊"亚洲解放"的《前进！独立的旗帜》（东宝，

[1] 参见张惠震《简答》，《大华》1943 年第 32 期。

[2] 山根正吉，《关于大东亚战争与日本电影南进的诸问题》，《电影评论》1942 年 1 月号，30—32 页。

[3] 前引山根正吉《南方电影国策活动》。

衣笠贞之助导演，1943)、《朝那面旗帜射击！》(东宝，阿部丰导演，1944)等现代剧，或描写日本过去抵抗欧美向亚洲扩张的《大海的豪族》(日活，荒井良平导演，1942)、《奴隶船》(大映，丸根赞太郎导演，1943)等古装片，均是响应"大东亚共荣圈"的南方政策的作品。其中古装片《大海的豪族》和《奴隶船》都采取了借古喻今的形式，与上海"孤岛"时期的中国古装片有相似之处。如果将这两部影片与同一时期在上海拍摄的《万世流芳》和《烽火在上海升起》(中文片名《春江遗恨》，"华影"、大映联合出品，稻垣浩、岳枫导演，1944)做比较的话，就能看出二者之间的类似性。也就是说，当时无论在日本"内地"还是在日本以外的"外地"，无论是日本还是中国，古装片这一类型都很受青睐。

但即使在这一时期，"大陆电影"一词也绝没有成为废词。例如，辻久一在《今后的大陆电影》一文中批判了《上海之月》(东宝，成濑巳喜男导演，1941)和《苏州之夜》，期待《鸦片战争》(东宝，牧野正博导演，1942)"不同于以往的大陆电影"，"在大东亚战争这一形式下揭露美英侵略东亚的野心，有效地鼓舞民族的同仇敌忾之心"。但令辻久一气愤的是，这部电影最终还是拍成了一部"比大陆电影以前的作品群更无视中国"[1]的作品。不仅如此，辻久一还认为："该片以'救助中国、建设中国'为主题，但思想之幼稚令人目瞪口呆。"[2] 尽管没有说具体是哪部片子，但他显然把批判的矛头指向了《绿色的大地》及其同类作品。

暂且不论《上海之月》和《苏州之夜》如何，值得注意的是，岛津保次郎根据自己的体验创作的作品竟然也成为辻久一批判的对象。这种动向究竟意味着什么呢？或许辻久一的本意是随着"大东亚电影"

1 辻久一，《今后的大陆电影》，《电影评论》1943年7月号，19页。
2 同上。

言论的出现，大陆电影并没有消亡，而是需要转换方向，以响应"大东亚电影"提出的思想课题。我们不难理解辻久一自负地认为《鸦片战争》"无视中国"的原因，但他为什么一定要否定高呼"救助中国、建设中国"的影片呢？辻久一既然主张大陆电影应该"在大东亚战争这一形势下揭露美英侵略东亚的野心"，那么在他来看，所谓"今后的大陆电影"无非就是符合"大东亚战争"宗旨的电影。如果这一说法成立的话，《上海之月》和《苏州之夜》自不必言，只字不提美英侵略而只是大谈特谈大陆建设的《绿色的大地》在他眼里显得落后于时代也就不足为奇了。

于是，在有关"大东亚电影"的各种言论的推动下，电影中的大陆表象确实在逐渐脱离言情剧的模式，逐渐被纳入"大东亚电影"的语境之中。这种形势的出现可以说势在必然。下面，笔者将分析两部影片，一部是战争爆发前摄制的《上海之月》，一部是战争爆发后摄制的《战斗的街》。这两部影片的情节如实地记录了大陆电影的蜕变过程。

《上海之月》是在任职于"中华电影"的松崎启次[1]的剧本设计的基础上，由写《绿色的大地》的山形雄策担任编剧，"中华电影"为其提供摄影棚拍摄而成。故事发生在"八一三"事变后不久的上海广播电台，影片的主人公是新成立的广播电台负责人江木及其身边的两位中国女性。这部作品描写了重庆政府的抗日广播与干扰其广播的日本广播之间展开的一场激烈的攻与守的战斗。耐人寻味的是，与以往的言情剧不同，影片将两位中国女性分为敌我两方。山田五十铃饰演针对日本人实施恐怖活动的袁露丝，从上海选拔过来的"中华电影"唯一的签约女演员汪洋则扮演奋不顾身阻止袁露丝实施恐怖活动的许梨娜。在这部作品中，以往言情剧中由抗日转为亲日的女主人公的典型

[1] 松崎启次为东宝公司制片人，在从事电影制作的同时也创作小说、剧本。

形象已不复存在，无论是绝不放弃恐怖活动的袁露丝，还是一开始就站在日本一边的许梨娜，都被塑造成意志坚定的女性。影片的重点不仅于此。在影片最后，悄悄爱上江木的许梨娜对江木说："带我去日本吧。"可是，江木却不理睬许梨娜爱的表白，只是振振有词地说："为了消除日中之间不幸的鸿沟，让我们彼此努力工作吧。"在此，日中男女之间的恋爱及结婚这种剧情发展已荡然无存，映入观众眼帘的，只有亲日女性的单相思及拒绝其单相思的日本男性的雄姿。

尽管该片遭到辻久一的蔑视，但是通过上述情节可以看出这部作品与李香兰主演的一系列作品有着根本性的差异，这可能缘自《上海之月》是在明确的意图之下拍摄的。下面，让我们看看东宝公司的职员、负责这部影片制作的泷村和男是怎么说的：

> 片中故事试图向世人广泛介绍总体战体制下展开的文化战，特别是通过其重要一翼的广播所进行的宣传启蒙战的意义和重要性。影片以事变后不久的上海为舞台，描写文化战线的战士为粉碎抗日流言的广播，与抗日恐怖活动的魔爪做斗争，为实现新东亚日华两个民族的共存共荣，克服困难，建设广播电台的故事。影片试图描写日本人、新中华人之间的合作与友情，南京陷落前后上海抗日运动的失败以及外国租界的敌情等。[1]

泷村和男的这段话告诉我们，《上海陆战队》所描写的战场消失后，沦陷后的上海逐渐成为文化战的战场，而《上海之月》的目的就是为了描写其中媒体战的真实情况。《上海陆战队》虽以纪实的手法记述了那场激烈的巷战，但几乎看不到敌人的出现。与《上海陆战队》相比，

1　泷村和男，《关于〈上海之月〉的制作意图》，《映画旬报》1941 年 7 月号，84 页。

在《上海之月》的文化战场上，敌人则以抗日势力这一形象出现在银幕上。《上海陆战队》追踪日军占领上海的过程，而《上海之月》则以如何占领人心为主题。从《上海陆战队》到《上海之月》，可以清楚地看到大陆电影的主题步步紧跟战局的扩大和国策的变化，由武力占领转变为文化占领。

然而，上述内容不过是制作意图及根据制作意图展开的故事梗概而已。实际上，影片《上海之月》并没有完全体现制作意

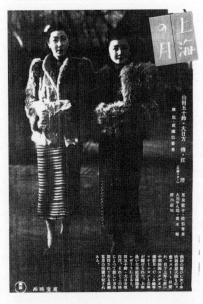

《上海之月》中的山田五十铃（左）与汪洋，《映画旬报》1941年4月11日号。

图。尽管各个方面都极其关注该片，但这部由著名导演成濑巳喜男执导的影片，不但没有获得《上海陆战队》那样的口碑，相反却遭到评论家的激烈批评："既感受不到作为国策电影的专注热情，也缺乏言情剧所具有的趣味性和感染力，简直一无是处。"[1] 那么，从大洋彼岸传来的反应如何呢？结果是更为严厉。例如，有一篇题为《以中国为背景的日本电影可否如此》的文章，内容显然是全盘否定这部影片。文章指出："在激烈的炮火中，中国姑娘悄悄地渡过苏州河，跑来为日本人工作，这就是和平？……难道说这样就可以联合东亚民族吗？对于这

1 三田郁美，《作品评论〈上海之月〉》，《日本电影》1941年8月号，127页。

一点，笔者不得不怀疑编剧的思想。"[1]

拍摄该片时，演职员投入了极大的热情，他们得到"中华电影"的协助，摄制组一行甚至前往南京面见了汪精卫。[2]但是，如上述引文所示，在日本国内《上海之月》被视为缺乏国策性和娱乐性；在日本占领地区口碑也不佳，泷村所大谈特谈的抱负完全落空了。大陆电影面临的两难之境再一次暴露在世人面前。

理想虽然远大，但完成的作品却不尽如人意，可以说，这种事例正好暴露了制作现场的另一个矛盾。包括大陆言情剧在内，在故事片领域，即使创作人员在理念的层次上赞同电影的国策化，但长久以来日本电影的传统所培育出来的制作现场的感觉与习惯，未必能够跟得上战争意识形态。现场有关人员，尤其是电影导演似乎始终未能解决这一难题。仅就这一点而言，擅长拍摄小市民电影的成濑已喜男绝不是一个特殊的例子，而拍摄完言情剧名作《爱染桂》后又去拍摄《苏州之夜》的导演野村浩将也同样如此。

那么，相较于《上海之月》的拍摄意图与拍出来的结果未臻一致，两年后拍摄的《战斗的街》又如何呢？在此需要重申的是，该片的编剧正是重新定义大陆电影的内田岐三雄。

《战斗的街》的主题是"剿共和平、日华合作"，"描写了中国事变时，一败涂地的重庆军队内部的思想分裂及其焦虑和苦恼"[3]。就内田岐三雄的创作意图来看，与《上海之月》一样，《战斗的街》也不同于那些为政治投机而拍摄的一系列日中恋爱片。据说，作者创作该剧本时

1 《以中国为背景的日本电影可否如此 中国知识分子论〈上海之月〉〈南京新报〉最近号所载》，《电影评论》1941年11月号，61页。
2 据主演山田五十铃《〈上海之月〉的回忆——从上海归来》一文回忆，赴上海的外景队一行曾在"中华电影"公司常务黄随初等人的安排下，前往南京面见汪精卫。参见《电影》1941年7月号，85页。
3 前引内田岐三雄《〈战斗的街〉与昆曲》，28页。

《战斗的街》剧照,李香兰(右)饰演女主角——一名京剧演员。

主要以重庆政府为目标,意在宣传占领政策。故事讲的是在日军占领下的北京,国民党中央军内部的亲日派与抗日派之间发生了分歧,其幕后有一位重庆派来的美中混血的军事顾问暗中挑起各种事端。为了改变这种极为不利于日本占领的局面,"新民会"的宣抚员坂井在一位曾经留学日本的女演员的协助下屡建奇功。《战斗的街》选择以北京为舞台,从这个意义上说,可以将《战斗的街》与《上海之月》视为一组成双成对的作品。或许是反省了《苏州夜曲》等影片的"轻薄"要素,从其内容来看,影片确实接近内田岐三雄所标榜的新的大陆电影形象。

然而在《战斗的街》中,围绕扮演京剧演员的李香兰却问题百出。李香兰扮演的角色是否超越了言情剧呢?就当时的评论而言,似乎未必如此。男女主人公既非恋爱亦非友情的关系反倒妨碍了剧情,"李香兰只不过是一个装饰,但她却占去了超出需要的篇幅,而上原谦扮演的青年所具有的理想和热情并没有落实到具体的行动上,二人身边所展开的只是一些徒劳无益的感伤以及大谈日华共荣理想的空话"[1]。这段评论告诉我们,编剧内田岐三雄自不待言,导演以及李香兰也都决心

[1] 大冢恭一,《故事片评论 〈战斗的街〉》,《映画旬报》1943年3月1日号,18页。

超越恋爱言情剧，但是，在言情剧之外他们未能为女主人公安排一个合适的位置。而他们的这种努力也被那些毫不留情的批评轻而易举地否定了。

> 该片失败的根本原因在于，试图让李香兰这位只闻其歌、少有表演的角色看上去像一位主角。虽然可以看出该片在导演和布景上花费了一番心思，但不能说该片取得了成功。[1]

这段话指出该片是一部失败之作，而评论者在此所追问的关键，恰恰是一旦剔除了言情剧的精髓，主角李香兰便形同空壳。就算该片导演原研吉有能力体现内田岐三雄的创作意图，但如果李香兰在片中没有合适的位置的话，那么她给整部作品带来的致命伤也就不可避免了。

如上所述，当电影制作者、导演以及演员仍在继续摸索大陆电影应有的方向时，形势又给他们提出了所谓"大东亚电影"的课题，而他们也只能为迎合时局而拼命拍摄电影。换言之，在有关大陆电影的各种问题尚未得到解决的情况下，电影界就不得不开始面对"大东亚电影"这一问题。为此，电影从业人员一方面大力提倡"大东亚电影"理念，另一方面又苦恼于国策或观众，要考虑日本国内还是中国之类的多重的二义性困境。不言而喻，能够为我们清晰地传递出这些纠葛、矛盾、分裂细节的，不外乎历史遗留下来的庞大的言论资料和电影文本本身。

但也有例外。以男性为表象主体的军事片和战争片的拍摄，即使在太平洋战争爆发后也一直顺利进行，这一点是不容忽视的。例如，

[1] 前引大冢恭一《故事片评论〈战斗的街〉》，18页。

情节颇似德国影片《米歇尔行动》（卡尔·里特尔导演，1937；日本公映时间为1940年）的故事片《将军、参谋与士兵》（日活，田口哲导演，1942）描写了作战中枢的人物形象，被舆论评价为"第一部从不同于以往的战争电影的观点出发，注重刻画作战计划的影片"[1]。此外，将纪录片影像导入故事片的《英国崩溃之日》（大日本映画，田中重雄导演，1942），正如片名所示，是将攻克香港看作"大东亚战争"的一环而拍摄的。有一篇报道虽然不赞成该片的拍摄手法，认为它"既不像纪录片也不像故事片，显得十分混乱"，但文章仍给该片以一定程度的肯定："尽管该片剧情部分的描写十分拙劣，但如果说这部电影有什么地方让人感动的话，那就是作战部分的描写十分出色。"[2] 可见，始于《五个侦察兵》和《土地与士兵》的一系列战争片，因其充分体现了战时国策，始终得到评论界的拥护。但是，当后来战争片在日本占领地区放映受到冷遇，由受欢迎变成不受欢迎时，战争片与言情片就发生了宿命性的逆转。关于这一点，笔者拟在第六章予以详述。

在此，笔者想简单介绍一下1940年以后大陆电影开拓的新类型影片。太平洋战争爆发后日本开始拍摄反间谍片，代表作有《未死的间谍》（松竹，吉村公三郎导演，1942）和《来自重庆的人》（大映，山本弘之导演，1943）。如前所述，在《苏州夜曲》和《热砂的誓言》这类影片中，敌对关系的表象还略显暧昧；从《上海之月》开始，敌对关系已经转变为傀儡政府对重庆政府，或傀儡政府对共产党方面这一政治性对立模式。而到了《未死的间谍》和《来自重庆的人》时，这种模式变得更加明显，与英美勾结的重庆政府的间谍作为反派角色出场，从事破坏活动。可以说，《上海之月》所显示的敌对关系模式在反

1 黑田千吉郎，《作为军事电影的〈将军、参谋与士兵〉》，《新电影》1942年4月号，40页。
2 上野一郎，《故事片评论 〈英国崩溃之日〉》，《映画旬报》1942年12月11日号，31页。

间谍片中得到继承。

由此可见，由于新类型影片的出现，大陆电影已被毫无疑问地纳入"大东亚电影"的言论轨道。而在这个过程中，如前所述，女性表象也发生了变化，突出的例子仍然非李香兰莫属。在《誓言的合唱》（东宝，岛津保次郎导演，1943）中，李香兰饰演一名身着军装赴前线慰问士兵的歌手；在《莎韵之钟》（松竹，清水宏导演，1943）中，她扮演一名高砂族（即高山族）的姑娘；而在《野战军乐队》（东宝，牧野正博导演，1944）中，又饰演了一位帮助日本军乐队的小镇姑娘。与以前一样，李香兰仍然自由地往来于国境之间，扮演会说日语的女性，但她早已不再是满足男性欲望视线的恋爱对象，而是化身为一名刚强的女战士，激励日军，大力呼吁中国民众参加"大东亚战争"。

至此，大陆电影终于完成了它最初的使命，转变为揭橥"解放亚洲""大东亚共荣圈"，以打倒英美为主题的"大东亚电影"了。

第五章 大陆电影的越境

　　如前一章所述，在讨论大陆电影时，我们必须将战争期间日伪在中国境内创办的三家国策电影公司纳入研究视野。本章将考证 1937 年以后，在日本占领下的北京和上海，日中双方参与大陆电影制作的经纬。前一章所概述的是日本国内制作的影片在进入大陆时与中方之间产生的问题。与之相反，本章的考察对象则是发生在日本占领区内，占领方与被占领方之间发生相互关系的电影制作。也可以说，这是战时中日电影关系史上最重要的一部分。

　　从某种意义上讲，占领方推行的电影文化国策及随之而来的被占领方的应对相互交织在一起，处于一种被扭曲的不自然状态，由此而产生的某种紧张感则变成左右占领区的大陆电影制作及发行的一种动力。笔者在前一章根据史料进行了考证，如果说在日本国内制作方与接受方的错位、文化政策与电影拍摄现场之间的矛盾等问题始终存在的话，那么在中国拍摄的所谓大陆电影，恐怕难以避免被卷入更为复杂的政治背景之中，为此也就蕴含了更多的矛盾。管见所及，基于这种视角的先行研究目前还没有出现。因此，本章试图依据历史资料再

现电影史的细节,同时揭示日方"对华工作"及中国傀儡政权"对日合作"的历史事实。

一、战火中的电影制作——《东洋和平之路》

东和商事拍摄的《东洋和平之路》(1938)是在日本占领区拍摄的首部大陆电影。尽管当时卢沟桥事变爆发不久,但制作方却大胆启用中国人担任编剧和主演,在华北地区进行了大规模的实景拍摄。这部作品与前述《亚细亚的姑娘》和《五个侦察兵》几乎同时问世,其打破常规的制作方式在日本社会引起轰动。恐怕不仅仅是制作方式,更令人吃惊的是影片竟然选择一对中国农民夫妇作为表象的主体,可见《东洋和平之路》有别于当时在日本国内流行的大陆片和其他将大陆风景化的影片。从当时的情况来看,可以说它将镜头对准了中国人的内心世界,不失为一部充满实验精神的作品。在此介绍一下这部作品诞生的背景。

中国电影的发祥地北京是一座古都,其文化氛围与国际大都市上海截然不同。即使在上海电影制作的黄金时代——20世纪30年代后半期,北京在电影制作方面仍然处于接近零的状态。

北京得以再次开始电影制作是在1937年以后。[1] 不言而喻,这与前述日本有关中国的各种言论由上海向中国各地扩散开来有着密切的关系。

卢沟桥事变爆发后不久,许多日本电影界人士相继涌向北京,开始探讨电影制作的可能性。例如,著有概括亚洲各国电影与日本电影

[1] 据以往的电影史记载,北京丰泰照相馆虽然拍摄了中国第一部电影、京剧舞台短片《定军山》(1905)及几部京剧片(关于《定军山》是否真有影片,现在还无定论),但在"华北电影"成立以前,北京并没有真正意义上的电影制作基地。

第五章 大陆电影的越境　　129

《东洋和平之路》剧照，《新电影》1938年4月号。

出口现状的《亚洲电影的创造及建设》一书的国际电影通讯社的市川彩、松竹公司董事城户四郎、著有《"日满支"电影法规全集　国家总动员法解说及相关法规》一书的桑野桃华[1]等人，均为考察电影而先后踏上北京的土地。由于华北已被日本占领，在很短的时间内，日本电影界对北京的期待骤然高涨起来。

在以各种名目来北京的人物中，除了笔者在第二章提到的内田岐三雄和饭岛正外，还有很多从事电影制作和发行业务的人。总之，这些人都想在北京尽快找到一条电影制作和发行的渠道。而当上述电影界人士还处于调研阶段时，川喜多长政领导的东和商事已经开始了影片《东洋和平之路》的拍摄工作。

尽管川喜多本人对战争的扩大感到忧虑，但他当初就赞同日本政府1939年发布的《电影法》，这充分说明他采取了积极支持日本战时文化国策路线的行动。这一点也表现在东和商事的电影制作上。例如，前

1　桑野桃华因翻译《吉格玛》而闻名于世。他成立桑野工作室，摄制了一部由归山教正导演的影片《啊！祖国》(1922)。战争期间供职于《东京日日新闻》编辑局。

述《新的土地》就是1937年由东和商事斥巨资摄制的，该片不仅在日本国内，也在作为日本殖民地的朝鲜和"满洲"同时公映。虽然在上海上映时受到来自中国文化界的抗议，但《新的土地》在日本统治区还是成功地招徕了观众，并从同年3月26日起以德文片名 *Die Tochter des Samurai*（《武士的女儿》）在柏林首都剧场公映。[1] 据报道，当时主演原节子等一行去柏林参加电影宣传活动时，受到了德国方面的盛大欢迎。[2] 也就是说，在中日战争全面爆发期间，《新的土地》在日本的殖民地上映，同时在纳粹德国也博得了喝彩。正是由于这部作品的成功，长期陷入经营不振的东和商事才得以起死回生，而川喜多长政也因此恢复了信心。或许是由于这个原因，川喜多长政才能无视那些相继来北京考察的日本同行，雷厉风行地决定与中国人开展合作，毅然在中国拍摄外景，开始了名副其实的"日中提携"的电影制作。

其实，《东洋和平之路》在北京及天津、大同等地拍摄外景始于1937年9月。当时，卢沟桥事变仅过去两个月，战火的硝烟还没有完全退去。在这种情况下，川喜多长政为什么宁可冒着风险也要拍摄这部影片呢？笔者认为，精通德文和中文的川喜多长政与德国合作拍摄了《新的土地》后，大概是想趁热打铁，在中国也拍一部合拍影片。正如川喜多以往的言论所表明的那样，当时在日本国内，电影界只能拍摄一些浅薄的毫无说服力的大陆表象，于是他就想率先垂范，为大陆电影做个表率，以领先于时代。如果换一种更为稳妥的说法，也可以说他希望将确立电影的国策路线这一想法尽快付诸行动。

也就是说，拍摄《东洋和平之路》这一行为并非出于一时冲动，

[1] 参见《东和的半个世纪》，东宝东和，1978年4月，268页。

[2] 有关原节子在德国受到欢迎的情况，前引《东和的半个世纪》中有如下记载："作为日本第一位国际女影星，原节子必须马不停蹄地进行繁忙的答谢旅行，所到之处都受到热烈欢迎。"参见该书268页。

而是川喜多长政试图借助国策思想以实现其多年来的梦想。川喜多长政下面的这段话便是明证：

> 很久以来，中国是我的梦想，也是我的憧憬。由日本人亲手拍摄一部以中国为背景的影片，是我们从事日本电影事业之人的一份义务。……我们希望拍摄战争的痕迹，但不是遭到破坏的痕迹。我们希望拍摄皇军从军阀的压迫下解放出来的华北人民投身于建设的身影。也就是说，我们与之战斗的敌人是暴虐的中国军阀，而绝非善良的四亿民众。为了东洋永久的和平，日本与中国这两个民族必须携起手来，齐头并进。[1]

除此之外，《东洋和平之路》的诞生还存在另一个文化背景。在此之前，在中国长大的美国作家赛珍珠（Pearl S. Buck）的长篇小说《大地》，其日译本受到日本知识分子和文化人的追捧，[2] 而根据原著改编的影片《大地》（米高梅，悉尼·弗兰克林导演，1937）也拥有很高的票房。如同当时许多评论所指出的，《东洋和平之路》显然是在《大地》的启发下摄制完成的。[3] 但是，在日本引起一片赞誉之声的《大地》，因其中的中国人角色均由西方人饰演，从而在中国各地引起抗议，人们认为该片侮辱了中国人，影片也被禁止上映。因此，若将围绕《大地》一

1 川喜多长政，《十周年的感想》，《新电影》1938 年 4 月号，48 页。
2 赛珍珠于 1938 年出版的小说《大地》，在战争期间曾是一本日本知识分子爱不释手的畅销书。关于这一点，加藤武雄在《上海及其他》一文中有所介绍："在日本的读书界，人们争先恐后地阅读赛珍珠的小说《大地》，这几乎是唯一一部客观描写中国的作品。"前引谷川彻三、三木清等《上海》，133 页。
3 关于《东洋和平之路》与《大地》之间的关联性，岩崎昶等人在《〈东洋和平之路〉众人谈》（《电影旬报》1938 年 4 月 1 日号）一文中有所论述；来岛雪夫在《〈东洋和平之路〉与中国大陆电影》（《电影评论》1938 年 6 月号）一文中也有所言及。

片在中日两国所发生的情况联系起来看，可以说川喜多长政在策划《东洋和平之路》时吸取了《大地》的成功经验与失败教训。

除了程步高导演的《春蚕》(明星，1933)和《狂流》(明星，1933)等个别例子外，在以前的中国电影中，农民电影作为一种类型片尚未充分确立。从电影史的角度来看，《东洋和平之路》通盘考虑日本的国策、美国电影的教训、中国电影的谱系，无论从日本的大陆电影还是从中国电影史来说，其创意均属史无前例，有些冒险，但又不失别出心裁。

这一时期，继先前成立的"满映"之后，在其他沦陷区也出现了设立国策电影公司的动向。自1937年以后，日本的电影国策路线已经在华北地区开始实施。[1] 目前虽不清楚《东洋和平之路》的摄制与"新民会"[2]之间的关联性，但史料告诉我们，制作方在大同招聘了大约500名逃难者当群众演员，并动用大批在当地驻防的日本军人参加演出，其拍摄是在比较顺利的情况下开始的。[3] 不言而喻，能够进行如此大规模的外景拍摄，是因为华北地区的政治版图已被重新改写，且其拍摄受到了日军的保护。

然而，内地(日本)与外地(中国)在大陆电影制作理念上的差异，尤其是川喜多长政本人与日本国内的一些电影人之间在思想上的冲突，以及日方与参与这部影片摄制的中方摄制组成员之间的分歧，在拍摄《东洋和平之路》时都暴露了出来。先来看看川喜多长政的制作意图，下面所引是《〈东洋和平之路〉备忘录》的一部分：

1 参见前引加藤厚子《战争总动员体制与电影》，190页。
2 "新民会"全称"中华民国新民会"，1937年12月24日在北京成立。维新政府的王克敏和张燕卿分别就任会长和副会长，日军华北司令官任顾问。参见张宪文、方庆秋、黄美真编《中华民国史大辞典》，江苏古籍出版社，2002年8月，1820页。
3 参见《〈东洋和平之路〉备忘录》，《新电影》1938年4月号，86页。

第五章 大陆电影的越境　　133

　　　日本国民观看这部影片可以了解作为邻邦的中国大陆的自然、人情、风俗，有助于日本国民加深对中国的理解。中国国民观看这部影片将会认清此次事变的真相，找到一条今后应走的道路。而将这部影片广泛地介绍给第三国，将使其体谅我方对此次事变的真实意图，避免动辄遭到误解。一是说明此次交战的意义，二是向外国展示东洋真正的面貌。[1]

制作方的这段制作意图告诉我们，同时期大多数大陆电影在尚未很好地领会电影与国策之间的关系的情况下，仅仅是为了配合时局而拍摄，与其相比《东洋和平之路》的制作意图是非常明确的。其希望介绍"中国"的自然、人情、风俗的第一个目的，与同一时期龟井文夫编导的纪录片《北京》的制作意图[2]有相似之处，而其民俗学视角的拍摄方法则在后来被《战斗的街》《樱花之国》等以北京为背景的作品所继承。但是，《东洋和平之路》与《热砂的誓言》《樱花之国》存在根本性的差异，《热砂的誓言》试图通过拍摄名胜古迹来介绍悠久的历史文化，同时给日中恋爱涂上"日中提携"的色彩；《樱花之国》只是一味地表现日本男女之间的感情纠葛；而《东洋和平之路》在策划时则强烈地意识到占领地区的中国民众的存在，其目的是迅速向中国人宣传这场刚刚发生的事变所具有的"正当性"，以此安抚民心。其最终目的不仅让中国，也让全世界了解事变的本意和战争的意义。至少从制作意图的字面意义来看，可以说这部作品主动迎合战局，且其拍摄

1　参见前引《〈东洋和平之路〉备忘录》，86 页。
2　关于包括《北京》在内的日本战时大陆都市三部曲，参见藤井仁子《上海、南京、北京　东宝纪录电影部"大陆都市三部曲"的地缘政治学》，岩本宪儿《日本电影史丛书 2　电影与"大东亚电影圈"》，森话社，2004 年 6 月，116—122 页。

计划是在深思熟虑之后实施的。

当时许多日本电影界人士对大陆没有多少了解，语言也不通。尽管存在很多难题，但他们不得不在这些难题尚未得到充分解决的情况下开始拍摄大陆电影。于是便唯有精通中文，并在中国留学与工作过的川喜多长政能够动员中国人一起拍摄影片。由于川喜多具备这种先天的条件和国际性眼光，经过一番精心准备，他决定提拔张迷生（即张我军）[1]担任共同编剧，[2]任用定居日本的江文也[3]担任影片的作曲，选用中国人担纲全部主要角色。[4]川喜多不仅对出现在日本国内大陆电影中千篇一律的中国人形象保持警惕，而且由于他一直活跃于世界舞台，对于他来说，日本人饰演中国人、中国人说日语无疑都是极其荒谬的。

的确，《东洋和平之路》充分表达了川喜多长政所坚持的大陆电影理念，然而，这部影片摄制完成后在北京光陆剧场上映时口碑极差。[5]在日本国内公映时也不甚理想，有人批评道："只能感到是一个想象力

[1] 张迷生别名张我军、张荣清，台湾出生的作家。1929年毕业于北京高等师范大学，曾在北京大学、北京师范大学、中国大学教授日语，同时翻译了大量的日本文学作品。1937年后留在北京，继续从事教学与写作。1942年张我军出席在东京召开的第一届"大东亚文学者大会"，与岛崎藤村、武者小路实笃结下友情。1946年回到台湾，至1955年去世，一直从事写作。参见《张我军年表》，彭小妍主编《漂泊与乡土》，"行政院"文化建设委员会，1996年5月，33—45页。

[2] 据资料称，该剧本实际上是在铃木重吉的主导下完成的。参见岩崎昶、水町青磁、北川冬彦、饭田心美、友田纯一郎《〈东洋和平之路〉众人谈》，《电影旬报》1938年4月1日号，85页。

[3] 江文也是台湾出生的作曲家。13岁留学日本，师从作曲家山田耕筰。1936年在柏林举办的第十一届奥林匹克音乐竞赛会上，他发表了自己创作的作品。1938年来大陆，任北京师范大学教授，后来一直往返于日本与中国。1945年被定为汉奸罪，度过了十个月的牢狱生活。1947年后担任北京中央音乐学院教授。"文化大革命"期间，其投靠日本的罪行再次被追究，被下放到农村。1983年去世。参见杨碧川著《台湾历史辞典》，前卫出版社，1997年8月，110页。

[4] 《东洋和平之路》演员的公开选拔是在北京进行的，据说应征者多达350人。参见《与中国电影男女演员交谈》，《日本电影》，1938年4月号，103页。

[5] 参见前引辻久一《中华电影史话——一个士兵的日中电影回忆录 1939—1945》，42页。

最为贫乏的人编造的故事。……情节极其粗糙。"[1]"新兴中国只是为我们提供了风土、若干历史遗迹和好不容易发现的模式。"[2] 总之，影片在表现大陆风土和中国人时都不够彻底，也不太到位。但仅在一点上这部影片获得了肯定，即由于片中没有穿插恋爱情节，所以还算得上"一部能够看得下去的作品"[3]。

暂且不提其发行上的失败，这部影片在日本评论家当中为什么口碑也如此之差呢？如果我们阅读一系列相关评论，便可知道这部影片引发了人们讨论大陆电影的方向。有人认为该作品所起到的先驱作用不容否定，但不能认同影片的完成度及制作态度。

例如，滋野辰彦首先肯定了作品具有的意义："《东洋和平之路》拍摄了今后日本电影必定要拍摄的大陆，而且大胆地采取日华合作的方式拍摄，这对今后来说具有重大的意义。即使这部影片拍得如此惨不忍睹，并以失败告终，但它将成为日本电影一块宝贵的探路石。"接下来，滋野辰彦对影片做了如下批评："（该作品）对中国事变的意义在认识上缺乏主见"，"如此鄙俗地描写中国人，可见制作者对现今日本和中国的政治形势的认识是何等浅薄"，"代表了那些对中国事变及日本大陆政策最为肤浅的认识"[4]。

北川冬彦的反应更为激烈，他讥笑道："东和商事摄制的《东洋和平之路》是一部凄惨无比的作品。"他批评影片的制片方式："如果这部影片站在日本的立场上拍摄的话，恐怕不会遭到如此惨败，但它站在了中国一方。"北川明确指出"惨败的原因在于制作方"，他还把这部影片与《上海》《五个侦察兵》进行比较，最后不无讽刺地说："背

[1] 浅野晃，《大陆电影之路》，《电影评论》1938 年 6 月号，77 页。
[2] 来岛雪夫，《〈东洋和平之路〉与中国大陆电影》，《电影评论》1938 年 6 月号，79 页。
[3] 参见前引浅野晃《大陆电影之路》，77 页。
[4] 滋野辰彦，《东洋和平之路》，《电影旬报》1938 年 2 月 11 日号，82 页。

负未能消化的意识形态,正是这类影片的通病。"[1]

"肤浅的认识"也罢,"未能消化的意识形态"也罢,具体指什么呢?让我们继续解读北川冬彦的见解。北川说:"我认为剧本用不着让中国人写,日本人也可以写出好剧本。"[2] 也就是说,这部理应是日本电影的作品,却在创作阵容中安排了中国人(张迷生来自台湾),北川冬彦对此似乎非常不满。同样,滋野辰彦也发表了与北川冬彦同一论调的言论:"应该带日本演员去中国拍摄。"[3] 北川和滋野二人的见解并没有涉及对作品本身的评价,说到底,他们似乎对《东洋和平之路》的制作方针感到不快,并对川喜多长政率先垂范的大陆电影制作的主体性持怀疑态度。

如此一来,搭乘时局快车的大陆电影惨遭责难,而一心顺应国策的《东洋和平之路》被说成"见解浅薄""肤浅的认识",最终导致与前者相提并论的结果。这一事实说明,在日本占领区开展的所谓大陆电影制作,从一开始就与日本国内存在看法上的分歧。究竟应当以哪一方为主体拍摄影片?通过以上争论可以看出,川喜多长政认为应当以中国人为主体的想法尽管顺应了"日中提携"的大原则,但仍旧遭到来自国内同行的猛烈抨击。就像有人畏惧言情剧中日中恋爱和婚姻情节一样,很多人难以接受完全排除日本人表象的大陆电影。深藏于"同文同种"与"日中提携"两个口号中的民族与国族相互抵触的复杂性,如上例所见,从一开始便伴随着大陆电影的制作方针,阻碍着川喜多长政一展宏图的雄心壮志。

那么,难道完全无人支持川喜多长政的意见吗?事实并非如此。

[1] 北川冬彦,《大陆电影制作论》,1938年5月。这篇文章收录于北川冬彦著《散文电影论》(作品社,1940年1月)一书,30—33页。
[2] 前引岩崎昶、水町青磁、北川冬彦、饭田心美、友田纯一郎《〈东洋和平之路〉众人谈》,85页。
[3] 前引滋野辰彦《东洋和平之路》。

例如，在前文提到的座谈会上，后来独自一人表示反对日本政府制定《电影法》的岩崎昶讲了一段意味深长的话。岩崎昶说："用中国的演员，用中国的语言拍摄有声片，一般来说，当然是一件好事"，"从大的立场来看，我认为这种做法真正符合日中亲善的方向"[1]。他与北川冬彦等人针锋相对，表示拥护川喜多长政的制作方针。

此外，该座谈会上还有其他方面的议论，有人认为这部影片拍摄成纪录片更妥，有人指出《东洋和平之路》"拙劣地模仿了《大地》"[2]。面对这些议论，岩崎昶分析了影片的最后一场戏：为了调和兄妹二人拥护与反对日本的争论，老人出场教诲他们。对于老人的说服对象，即代表抗日救国思想的青年，岩崎昶称："让这样的人物出现在影片中固然很好，但结局处理得过于简单化，这是该片的最大败笔。"他还说："这个问题相当难以解决，仅靠一两部影片肯定是解决不了的。"[3] 从岩崎昶以往的思想脉络来看，他大概是出于不要掩盖中国人的抗日心理与战争的现实这一想法才为《东洋和平之路》辩护的。对他来说，这部作品的制作方式才是接近持有抗日心理的众多中国人的最佳方法。

在此笔者想强调的是，川喜多等创作人员试图向外界阐明卢沟桥事变的真相，但事与愿违，他所主张的大陆电影构想的独特性未能得到国内众多同行的理解。"中华电影"成立后，围绕大陆电影制作的争论仍然持续不断，起因便是《东洋和平之路》。笔者在本书后面所述从"孤岛"时期持续到沦陷期的川喜多长政所推行的政策，以及日本国内对其政策的指责，可以说也是围绕《东洋和平之路》这场争论的延续。

从中可知，日本有关大陆电影方向的争论并非铁板一块，至少在

[1] 前引岩崎昶、水町青磁、北川冬彦、饭田心美、友田纯一郎《〈东洋和平之路〉众人谈》，86页。
[2] 同上文，88页。
[3] 同上。

这一阶段，人们对电影本应体现出的"日中提携"的理解尚未统一。而通过分析以上各种论调，我们不难发现一个颇有意思的事实：在有关《东洋和平之路》的制作理念上，岩崎昶与川喜多长政的观点一致，两人同属少数派；但是，对于翌年实施的《电影法》，两人却站在完全相反的立场上。岩崎昶因反对《电影法》被逮捕，甚至被剥夺了在舆论界的发言权。而川喜多长政却因赞成《电影法》的实际表现被军部委以创办"中华电影"之大任。是委身于历史潮流，还是逆历史潮流而动，其后的命运简直就是天壤之别。通过这一事例，我们不难发现"对华电影政策"和大陆电影制作所包含的问题的复杂性。

总之，以《东洋和平之路》为开端，大陆电影的制作在华北正式启动了。下面简单讨论一下"满洲"电影的动向。"满映"的娱民片即故事片的拍摄始于1938年，首批九部影片都是在这一年摄制完成的。[1] 这九部影片的编剧与演员由中国人担纲，而导演与摄影则由日本人担任。可见，一部分"满映"早期的制作形态与川喜多长政的制作形态是不谋而合的。由此也可以说，在1938年，川喜多长政的想法与"满映"的制作方针相差无几。

但是，"满映"后来苦于公司出品的影片不受中国观众欢迎，开始转变制作方针，包括导演在内，摄制组成员也尽可能地起用中国人。与此同时，川喜多长政尽管深知《东洋和平之路》在日本国内招致圈内人的反感，但在"中华电影"成立后，他却采取了更进一步的措施，依然将拍摄故事片的任务全部委托给中国电影人，只让日本演职人员拍摄文化影片（即包括科教片在内的短纪录片）。当然，对川喜多长政本人来说，他的新天地是上海，他把自己在大陆电影这一领域展翅高

[1] "满映"在1938年共摄制了九部故事片，片名如下：《壮志烛天》《明星的诞生》《七巧图》《万里寻母》《知心曲》《大陆长虹》《蜜月快车》《田园春光》《国法无私》。

飞的希望全部寄托于新成立的"中华电影"。他比任何日本人都熟悉上海，当然也十分清楚日本内地相继推出了各种表现上海的影片，如《苏州夜曲》和《上海之月》[1]等。但即便如此，他依然坚持只拍摄上海产的中国故事片——从"孤岛"时期延续下来的中国电影人制作的影片。那么，究竟是什么驱使他这样去做呢？笔者认为，除了川喜多不想重蹈《新的土地》一片的覆辙外，如果无视他拍摄《东洋和平之路》这一经历，也就无法解释他所坚持的制片方针。可以说，正是因为川喜多将《东洋和平之路》带给他的苦果引以为戒，铭记于心，他才会放弃日中合作的路线。

至此，我们考察了日本国内及川喜多长政本人的动向，但也有必要分析以往研究所忽略的，甚至几乎没有提及的中方动向。尤其是卢沟桥事变发生后不久，张迷生和中方演员究竟是以何种心态参与《东洋和平之路》的制作拍摄的？下面，笔者将依据当时的史料，尝试阐明这个问题。

当时，为宣传该片，张迷生及主要演员白光、徐聪、仲秋芳等一行应邀访问日本。为了采访他们，《日本电影》杂志组织召开了一个题为《与中国电影男女演员交谈》的座谈会。当时张迷生等人到底说了些什么？让我们来看看这个座谈会的记录。

出席这个座谈会的中方人士，包括张迷生在内一共七人。座谈会是以主办方提问，由张迷生代表大家回答的形式进行的。除张迷生外，或许是由于不懂日语的缘故，其他六人基本没怎么发言。

张迷生不仅参与了《东洋和平之路》的编剧工作，还为外景拍摄

[1] 补充一句，《上海之月》在上海拍摄外景时得到了"中华电影"公司的协助。

"与中国电影男女演员交谈",《日本电影》1938年4月号。

提供了场地。[1] 几乎可以肯定,他参与了该作品的创作与拍摄过程。在北京沦陷时,周作人等一些文化人曾奉职于伪政权,做过协助日本的事。如果从这种观点出发,给张迷生的行为定罪是非常容易的。但是,远比简单地定罪更为困难的是,我们到底应该如何解释他们为什么没有回避"对日协力"行为。在此,笔者仅参照张迷生本人的言论,尽可能从中找出其思想根源。

读了该座谈会的记录,笔者首先感受到张迷生等人在发言时的谨慎态度。例如,与摄制组一起赴拍摄外景地的东和商事职员青山唯一[2],从人种的角度评论了《大地》:"有的人看了白种人编剧的中国电影后觉得很钦佩,我却认为这种人非常愚蠢,因为他们并不十分了解中国。这次我深深地感到,黄种人必须进一步加深彼此的了解。"[3] 听了此话,张迷生不仅没有紧跟,反而退了一步,他回答道:"日本与中国虽然在地理上相距很近,但是,一般来说双方并没有更多地进行过深入的交流。"张迷生的回答显然与青山保持了一定的距离。随后,杂志记者

1 据山口守先生赐教,《张深切全集》十二卷第136页有如下记述:"我军(即张迷生)见我每天上班路途太远,于是将位于西城区的东和商事映画会社的一间屋子借给了我。这家公司只挂了一块牌子,已是人去屋空。这是因为日本人拍完《东洋和平之路》后都回国了。"

2 青山唯一当时是东和商事的职员,后成为"中华电影"公司的职员。日本战败前病逝于上海。

3 前引《与中国电影男女演员交谈》,105—106页。

如此要求中方主创人员发言："我想,《东洋和平之路》已经把这次事变的精神及许多东西融入影片,我希望参加此片拍摄的各位能够结合此次事变谈一下自己的感想。"对此,张迷生则含糊其辞地搪塞道:"这个话题不好说……"当记者再次追问时,张迷生坚持不予明确回答,他说:"你问问大家吧。"接替他发言的女演员白光也只说了一句:"这个问题太复杂了,我没有什么感想可谈。"[1] 这种试图从中方口中听到有关事变意义的诱导性提问,就这样被张迷生等人岔开,遭到委婉的拒绝。

在此暂且不提演员,关于张迷生是在何种情况下参与影片制作过程这一问题,目前笔者还没有找到能够说明其细节的相关资料,但起码就上述座谈会而论,张迷生在该座谈会即将结束前反复强调把日本文化介绍到中国来的重要性,从中不难推测这位曾经的留日学生的心情。张迷生试图通过电影的交流来结束这场悲惨的战争,他的这种心情或许与精通中国国情的川喜多不无相通之处。

张迷生曾经留学日本,在大学教授日语,并翻译过日本文学作品。虽然他与热爱中国的川喜多有着类似的经历,但是我们不可忘记,此时他们各自站在对峙的立场上。张迷生极力想从文化的层面上来解释这种产生于不同立场的复杂性以及其中蕴含的不合理性。也就是说,之所以大谈文化,是因为他试图将眼前的战时政治学简单地纳入文化论的框架,以此来缓和双方的紧张关系。例如,当一个出席座谈会的人说"事变前北京也是一直坚持抗日政策的",对此他断然否定:"但不能说文化上也抗日。"[2] 此言简短,却道出了他的心理状态。

张迷生所表达的文化论,与前述制作方所期待的第一个目的——"让日本国民了解邻邦中国大陆的自然、人情、风俗"——不谋而合,

[1] 前引《与中国电影男女演员交谈》,105—106 页。
[2] 同上。

认为两国国民在文化层次上加深相互之间的理解将有助于战争的结束，这正是对日本文化颇有造诣的张迷生独特的想法。更进一步讲，即使各自情况有异，不可一概而论，但持此类想法的不仅是张迷生一人，这也揭示了支撑那些采取"对日协力"行为的文人思想的一个侧面。

1937年以后，为该片作曲的江文也由日本赴中国，并一直留在大陆。新中国成立后，在反右斗争及"文化大革命"中，他的这段历史多次遭到清算。"文化大革命"后，他最终被病魔吞噬了生命。张迷生在抗战胜利后去了台湾，后人对他的评价则似乎比较复杂。当然，在此追究张迷生的责任问题并非笔者的目的所在，笔者只是想强调，用以往那种不是抗日就是亲日、不是抵抗就是协助的二元对立方法论，是无法准确分析张迷生参与《东洋和平之路》的创作与拍摄这一事实的。暂且不提那些转移到非沦陷区（解放区或国统区）的人，对于置身于沦陷区的文化人，尤其是与日本渊源深厚的文化人来说，对日本侵略的抵抗与个人经历上的"亲日"是相互交织在一起的，而这种抵抗与亲日的交织，一直困扰着他们。何止张迷生一人，后面将要讨论的张善琨更是一个显著的例子。正因为如此，我们与其站在今天的立场上对他们进行事后定罪，倒不如沿着历史的脉络，对他们的言行进行实证分析。笔者认为，这一点显然更加重要。

二、凝眸北京与京剧电影

如前所述，在《东洋和平之路》拍摄期间，来华北访问的日本电影界人士急剧增加。但是，这种看似热闹非凡的考察访问从一开始就显现了各种不安的要素。例如，增谷达之辅在《华北电影考察谈》一文中曾吐露了他的忧虑，称他所见到的北京"与自己在日本内地所想象、预期的北京电影界的一切都存在悬殊的差距，和自己的期待完全

相反"[1]。他所说的"和自己的期待完全相反"当然是指物质与精神两个方面，而更为重要的是，北京与日本国内不同，没有足够的电影放映设施，观众也很少，这似乎是一个难题。1938年前后，与豪华影院鳞次栉比的上海不同，北京总共只有11家电影院，比设有租界的天津还少。而且这些电影院位置偏僻，与东京那些远离闹市区的影院完全一样。[2] 就华北地区而言，当时北京没有一家能够放映日本电影的专业影院，天津和青岛也仅仅各有一家。[3] 也就是说，在制作与发行体制尚不完备的北京，如何才能拍摄出招徕观众的电影？应当依靠什么渠道上映这些影片？这对于所有试图在北京推行电影国策工作的人来说，都是一个无法回避的大问题。

假如《东洋和平之路》在华北能够开辟一条成功之路，形势或许还会朝着略有不同的方向发展。但是，这部影片在发行上的失败和颇差的口碑，给那些准备在华北开创电影国策工作新局面的人敲响了警钟。大概由于这个原因，为继承"新民会"一直开展的电影国策工作而创办的"华北电影"公司，在1941年之前专门拍摄文化电影，同时在华北地区开展文化电影的巡回放映活动，意在以此笼络华北地区尤其是农村地区的老百姓。

为了开展文化电影的摄制工作，"华北电影"公司决定在日本国内吸收那些已在大陆电影制作方面取得一定成果的人才，以充实自己的队伍。铃木重吉就是其中之一。拍完《东洋和平之路》后，铃木在"满映"待了一段时间，然后加盟"华北电影"公司，成为其专属职员。从故事片领域转入文化电影的铃木重吉，先后拍摄了《感激一文字山》

[1] 增谷达之辅《华北电影考察谈》，《日本电影》1938年5月1号，38页。

[2] 同上。

[3] 参见浅井昭三郎《中国人与日本电影》，《映画旬报》1942年11月1日号，22页。

(1940)、《我们的公路》(1940)、《胡同》(1941)、《棉花》(1941)等影片。而另一个例子是吉村操[1]，他也受聘来到"华北电影"公司，并陆续拍摄了《模范乡日》(1941)、《中国游艺大会》(1941)、《快乐的朋友》(1942)等影片。

与此同时，"华北电影"公司开始尝试将京剧搬上银幕。要想与讴歌摩登的上海相抗衡，只能发挥北京的特色。而所谓北京特色，不言而喻，不外乎北京的传统文化，也就是京剧。当时，日本许多文人写了访问北京的散记，几乎毫无例外地都提到了京剧。这足以说明"华北电影"公司制作京剧电影的动机。

如同饭岛正所写的《北京的戏剧》[2]，这些文章如出一辙，几乎都在强调"京剧与中国电影"[3]之间的关系，"戏剧的北京"[4]这一印象为此深入日本人的内心。在此，我们可以回忆一下日本拍摄的大陆都市三部曲[5]的最后一部——纪录片《北京》（东宝，龟井文夫导演，1938）。这部影片与遭到严厉批评的《东洋和平之路》一样，均以北京为舞台，但二者之间却形成了鲜明的对照。《北京》被誉为"美丽的北京导游记"[6]，有些宣传文字甚至将北京形容成一位女性："（我们可以）感受到耸立在战争硝烟中的中国大陆那丰盈而艳丽的肌肤。"[7]这部使人陶醉的《北京》恰好也有京剧表演的片段，人们通过片中的京剧"发现了京剧与歌舞伎的相似之处"。这部影片通过视觉形象将京剧深深地印在观众的

1 吉村操原来是大都电影公司的导演，作品有《大陆新娘》(1939) 等。
2 饭岛正，《北京的戏剧》，前引《东洋之旗》，161—184页。
3 常驻北京的村尾薰在《燕京影片》一文中指出："中国电影与京剧有着密切的关系。"《映画旬报》1942年6月11日号，42页。
4 东宝电影公司企划部长江口春雄在《华中华北随想记》一文中称北京是"戏剧的北京"。《国际电影新闻》1940年6月上旬号，14页。
5 在此借用了藤井仁子前引论文的标题。
6 大冢恭一，《北京》，《电影评论》1938年10月号，153页。
7 《北京梗概》，《东宝新闻》，1938年，11页。

脑海中，再加上许多文字媒体的推波助澜，于是"京剧的北京"这一印象就被固定下来了。

如果我们将视野进一步扩大到文学及其他艺术领域的话，不难发现，作家阿部知二从北京之旅中获得灵感，于1938年创作并出版了小说《北京》；村上知行的《古老的中国 崭新的中国》一书，通篇以细腻的笔触描绘了北京的风貌；油画家梅原龙三郎以浓郁的笔触相继创作了《云中天坛》（1939）、《紫禁城》（1940）、《北京的秋天》（1941）。这些作品均出现在1938年以后。上述一系列围绕北京的文学与艺术创作告诉我们，自卢沟桥事变爆发后，日本掀起了一股"北京热"。事变前，日本人炙热的目光一直盯着上海，而随着日本占领区域的扩大，他们的目光显然已经转向北京。与洋溢着华丽与摩登气氛的上海相比，北京的名胜古迹比比皆是，传统文化色彩浓烈。对于日本人来说，北京是一个充满异国情调的都市，与上海形成鲜明的对比。构成这种异国情调的主要因素，除了《北京》和《东洋和平之路》的影像在视觉上为日本人传递了众多名胜古迹外，作为传统戏剧的京剧也是其中之一。

关于京剧如何渗透到北京平民百姓的日常生活中，以下几篇文章对此皆有详细的介绍。例如，剧作家池田忠雄在《北京走马观花》[1]一文中介绍了其本人观看京剧的体验；古装片编剧高手八寻不二则以"中国人爱看戏"为例，称"以我这个古装片编剧的眼光来看，恐怕没有一个地方能具备北京这种得天独厚的条件了"。他甚至建议："应该把这些深受观众喜爱的京剧陆续搬上银幕。"[2] 总之，无论是谁，只要在北京滞留一段时间，很快就会迷上京剧。

[1] 池田忠雄，《北京走马观花》，《电影评论》1941年3月号，121页。

[2] 八寻不二，《从哈尔滨到北京》，《电影评论》1941年12月号，83页。

然而，尽管"华北电影"公司了解京剧与平民百姓之间的密切关系，知道日本人对京剧充满好奇心，却没有立即把京剧搬上银幕。这是因为京剧历史悠久，其特质不易把握。"华北电影"公司深知，不管多么想通过电影展现京剧的精华，如果没有北京京剧界的配合，终归是一场难圆的梦。正因为如此，如前所述，虽然有关京剧的言论经常充斥文字媒体，但真正将其搬上银幕，还是在太平洋战争爆发，由占领者实施电影一元化统制后才得以实现的。

太平洋战争爆发后，京剧终于被搬上了银幕。1942年6月，"华北电影"公司第一部京剧片《孔雀东南飞》由这一年成立的"华北电影"的合作公司燕京影片公司[1]摄制完成。以此为开端，《御碑亭》《盘丝洞》分别于9月、11月摄制完成；第二年，《十三妹》《红线传》相继于3月、6月杀青。[2]

然而，"华北电影"公司把京剧搬上银幕，不单单是出于对京剧的喜爱、对异域文化的好奇心，也不仅仅在于向日本观众展现异国情调，其主要目的是为了完成更重要的使命——笼络沦陷区的民众。以下言论告诉我们，"华北电影"公司曾把京剧搬上银幕一事视为电影国策工作的一环，并试图借此实现大陆电影发行的一元化，把新闻文化片与京剧片结合起来。

"华北电影"公司专务理事北村三郎在一次题为《抓住华北一亿民心！》的谈话中指出：

因为前来观看京剧片的观众同时也能观看新闻片，所以借助

[1] 燕京影片公司是中国人创办的电影制作机构，1941年2月成立。总经理宗威之，制作部长于梦，北京京剧泰斗王瑶卿担任顾问。

[2] 参见奥田久司《京剧电影小史　及华北的京剧电影》，《映画旬报》1943年7月21日号，23页。

京剧片，我们的新闻片取得了更大的收获。¹

此外，"华北电影"的奥田久司对"上海影片在华北地区频繁上映，并在某个阶层获得了巨大的支持和欢迎"这一现象感到不快，就"华北电影"公司开始制作京剧片的意图，他明确指出：

> 若问拍摄这些京剧片的意图何在，其目的之一是，向中国民众提供立足于中国传统文化的健康娱乐片；其目的之二是，开拓那些以往对电影不感兴趣的新观众市场，并将他们吸引到电影上来。归纳起来，大体就是以上两点。²

按照两人的说法，拍摄京剧片能够起到一箭双雕的作用：一是用于舆论宣传的新闻文化片能够与京剧片搭配在一起提供给中国民众；二是能够把那些热衷于上海电影的观众争取过来。

虽然《东洋和平之路》在北京惨遭败绩，但作为大陆电影新类型的京剧片，不仅在北京，即使在华北以外的地区，甚至在日本都受到好评。或许是吸取了日中合拍的《东洋和平之路》的教训，"华北电影"公司在把京剧搬上银幕时，没有让一个日本创作人员参加摄制组，而是采取了所谓"提携"的形式。从结果上讲，这种做法使华北地区的中国观众对日本的抵触情绪有所减轻，促成了发行上的成功。³

1941年以后，围绕电影制作方式及电影表象等问题，日本人主体

1 北村三郎（访谈），《抓住华北一亿民心！》，《映画旬报》1942年11月1日号。
2 前引奥田久司《京剧电影小史 及华北的京剧电影》，23页。
3 当时，《映画旬报》定期刊登《华北电影通讯》。例如，据该刊1943年5月1日号（第30页）报道，《盘丝洞》首轮上映之际，"数千中国民众涌往电影院，门前的大街因之交通堵塞，市内电车也进退不得"。该片打破了以往日本电影、上海电影的所有纪录，创造了北京自发行电影以来的票房新纪录。

论逐渐消失,也不再有人谴责上述京剧片的制作方式了。这是因为太平洋战争爆发后,有关电影的言论与东方人对欧美人这种"大东亚共荣圈"式的人种学说巧妙地融为一体。回顾几年前,《东洋和平之路》虽然受挫,但当时川喜多长政的言行居然令人意外地预示了"大东亚共荣圈"的思想。在此,笔者想强调,在日本《电影法》实施的最初阶段,川喜多就主动表示赞同,而后他仍然领先文化国策一步,走在了别人的前头。

总之,在华北地区,以《东洋和平之路》为起点而出现的大陆电影制作形态逐渐得到修正,发行与放映也随之更加紧密地受制于日本国内的政策。由于这种一元化体制,日本电影逐渐介入中国电影,中日电影在发行方面也必须依赖对方,从而加深了彼此的关系,开始共处于一个不可分割的历史时空之中。只不过在这个问题上,上海比华北更为显著。在上海,占领方与被占领方是如何共处于同一电影史时空的呢?下面,笔者将就这个问题展开讨论。

三、上海——双重结构的"中华电影"公司

《东洋和平之路》摄制完成后不久,川喜多长政接受军部的委托,赴上海组建"中华电影"公司。由于"中华电影"公司的成立,自1939年起日本人有关中国电影的活动再次移到上海。

1937年"八一三"事变给上海城区留下了惨痛的战争创伤。很多电影制片厂因枪战或炮击全毁或半毁,电影界遭到前所未有的沉重打击,陷入瘫痪的状态。除了南下抗日的一部分电影人外,留下来的电影人只好混在老百姓中,争先恐后地逃入租界。第二年上半年,战事终于平息,新华影业公司(以下简称"新华")在老板张善琨的指挥下捷足先登,在租界恢复了电影制作。新华先是制作了几部低成本影片,

随后开始拍摄古装大片《貂蝉》（卜万苍导演，1938）。这部影片在化为"孤岛"的租界取得了票房上的成功。这部令人称快的大片刺激了电影行业，"孤岛"上海随即掀起了一股拍摄古装片的热潮。其中，新华继《貂蝉》后拍摄的《木兰从军》（卜万苍导演，1939）刷新了票房纪录，在租界引起轰动。关于《木兰从军》，笔者将在第七章予以详述。在此，先简单介绍一下"孤岛"时期的电影形势。

当时，"孤岛"上海的大电影公司除了新华以外，还有艺华影业公司（简称"艺华"）、国华影业公司（简称"国华"），规模较小的公司有华新、光明、五星、明华、星光、天声等。这些大大小小的公司也相继在租界恢复了电影制作。几家公司不分大小，相互竞争，生产了不少影片，再次给战乱后一度停滞的上海电影市场带来活力。从制作数量上来看，截至1941年年底，新华共生产了40部影片，数量居首。紧随其后的艺华生产了15部影片，国华生产了13部影片。[1] 仅从这三家主要公司的制作趋向来看，自《貂蝉》公映后，拍摄古装片一度蔚然成风，既有《木兰从军》和《明末遗恨》（新华，陈翼青导演，1939）、《岳飞精忠报国》（新华，吴永刚导演，1940）这种借古讽今的作品，也有《白蛇传》（新华，杨小仲导演，1939）、《三笑》（艺华，岳枫导演，1940）、《孟姜女》（国华，吴村导演，1939）等古典戏剧片。这些作品采取复古的形式，但实际上是以逃避现实和借古讽今的方式，折射电影人内心深处的不安与抵抗。

川喜多长政作为"中华电影"的负责人踏上上海的土地时，正值《木兰从军》在"孤岛"上海的媒体上独领风骚、古装片大行其道之际。但是，与继承"新民会"衣钵的"华北电影"不同，"中华电影"是从零起步，成立之初就面临一个问题：如何与上海既有的中国电影制作体制接轨。

1 此处的影片生产部数来源于李道新《中国电影史1937—1945》一书。

另一方面，与"华北电影"一样，"中华电影"是由傀儡政权——"中华民国维新政府"[1]出资创办的，名义上也是中日联合经营的影业公司。从公司成立的那一刻开始，傀儡政权就一直参与其中，担任公司领导职位的也是中日两国的有关人员。[2]如果说中国人参加拍摄《东洋和平之路》还只是一种个人行为的话，那么至此，由于傀儡政权名义上的参与，形式上的"日中提携"这一政治体制终于进入上海的电影制作体系之中。

不言而喻，这家号称"日中提携"的公司，尽管在领导层的人事上配备了中日双方人员，但二者的关系绝不是对等的。不过，至少在太平洋战争爆发前，上海与完全处于日本占领下的北京不同，尽管置身于日本的包围圈中，但并没有受到过多的干涉，至少还留有一片在某种程度上能够相对自由发言的非沦陷区——租界。必须指出，这种特殊的地理条件与复杂的政治地图，对于创办时的"中华电影"的制作方针起到了决定性的影响。

因此，若沿用以往某些研究所使用的二元对立式的思维，显然无法揭示"中华电影"的真实状况。因为其组织体制呈双重构造，所以我们有必要着眼于"中华电影"的内部结构，考证当时中日双方的有关言论。在这种不对等的关系下，当然会存在不同的见解，会产生各种矛盾。那么，这些不同的见解与矛盾是以何种形式呈现出来的呢？两者的意见分歧是如何影响电影制作的呢？其分歧又导致了何种结果呢？对此，笔者将依次阐明。

阅读史料，我们不难从"中华电影"创办之初中日双方有关人员

[1] "中华民国维新政府"是日本在侵华战争期间建立的傀儡政权，1938年3月28日在南京成立，伪行政院院长为梁鸿志。1940年汪精卫建立"南京国民政府"时二者合并。

[2] 关于"中华电影"的组织机构，参见本书附录资料（一）。

的言论中找出各种各样的龃龉来。例如，川喜多长政在谈到"中华电影"的抱负时指出：

> 由于事变，中国电影界的机构与资源遭到破坏，我们应该像调整日中邦交那样，尽可能使其得到恢复。日中电影界应该团结一致，建设电影市场，合办电影企业。这才是我们电影人在中国事变之际应该肩负的国策使命之一。只有如此，才能成为日本电影界进军海外的第一个阶梯。[1]

刊登这篇文章的报社编辑部向读者推荐："希望各位读者务必读一下川喜多长政先生及总经理的文章。"也就是与上述川喜多这篇文章一起刊登在同一版面上的来自伪教育部的徐公美[2]撰写的《新中国的电影政策——东亚新秩序建设与反击传统的欧美压力》。在此，笔者拟对徐公美的文章和川喜多长政的文章进行一些比较与探讨。

徐公美在论述时给自己的文章加上了"两国文化的互相提携""非常时期的电影价值""从欧美压力中死而复生""以建设东亚新秩序为目标"等小标题。日本文部省政务次官对"通过电影实现日中亲善的重要性"做出的解释是："针对新中国开展的文化工作，在中国自身实施的同时，日本也必须对此给予大力协助。"对于日方的这种解释，徐公美在文章中强调：

> 这样解释当然是适当的，但从道义上为日本考虑，尤其在这

[1] 川喜多长政，《"中华电影"公司的使命在此》，《国际电影新闻》1939年8月上旬号，2页。
[2] 徐公美是北京人艺戏剧专科学校出身的剧作家，担任过伪中华民国维新政府教育部社会教育司代司长。他本人除了撰写戏剧剧本外，还发表过戏剧评论和电影评论，代表作为《演剧概论》（商务印书馆，1936）。

种时候，日本需要在一段时期内向新中国的电影提供经济援助与技术支持。可以预言，新中国的电影通过与日本合作，必定迅速成长起来。[1]

从这段文字中我们可以看出，川喜多长政着眼的是日本电影如何走向海外，尤其是如何进入日本占领区；文部省官员主要考虑的是如何通过伪政权开展对华文化国策工作。在此我们暂不讨论二人文章所指在语义上的微妙差别，而更应该看到，徐公美以委婉的形式要求日本向中国电影提供经济和技术上的援助，并且徐公美所说的援助，只是局限于经济与技术方面。可以推测，他的这番话是在这样一种心情下说的，即希望日方重建在巷战中遭到破坏的电影制作设施，并提供经济与技术援助。后来，即使日本国内拍摄故事片所用胶片等器材因物资匮乏而受到限量供应时，[2]川喜多长政依然不断地向中方提供胶片，他这么做，应该是为了满足徐公美提出的要求。后面将要谈到，综观很多身不由己被迫先入"中联"公司、后入"华影"公司的中国电影人，他们大部分人在沦陷时期也一直坚持了只接受日本的技术与经济援助这一态度。在上海电影界被"华影"公司合并前，"中联"公司的中国电影人没有拍摄过一部所谓"日中合作"的影片，他们不忘初衷，在沦陷区恶劣的条件下仍然顽强地捍卫了自我的尊严。在此笔者还想补充一点，川喜多长政为了更加顺利地推行文化国策，甚至不顾来自日本国内的责难，也可以说，他直到最后都坚守了初衷。

[1] 徐公美，《新中国的电影政策——东亚新秩序建设与反击传统的欧美压力》，《国际电影新闻》1939年8月上旬号，7页。
[2] 当日本国内确立电影临战体制后，原来电影制片厂一直使用的美国伊士曼柯达公司（Kodak）生产的胶片被限制进口，由此造成向"满洲"等地出口的胶片短缺状况持续恶化。参见前引加藤厚子《战争总动员体制与电影》，101页。

第五章 大陆电影的越境　　153

　　在此还想强调一点，后来担任汪伪国民政府外交部部长的褚民谊[1]虽说名义上担任了"中华电影"公司董事长，但伪政权与日本的从属关系实际上原封不动地反映在"中华电影"公司的组织机构上。当时的人大都认为，褚民谊的董事长一职不过是一个名誉职务，公司的实权一直掌握在副董事长川喜多长政的手中。[2]川喜多长政其人，笔者在本书第三章及本章中已经多次讨论过，在此不再赘述。虽然他不甚情愿地答应了军部的要求，但其实他一直想通过"中华电影"公司来实现自己曾经二度破灭的中国梦。另一方面，对于被占领方来说，要求占领方帮助重建被战火破坏的中国电影设施，虽为苦肉之计，但这种想法其实矛盾重重。从某种意义上说，"中华电影"公司正是作为联结双方这种复杂意图的一个电影组织机构。

　　上面所引川喜多长政的文章，阐述了他设想的"中华电影"公司的方针，从中我们还可以读出另一个侧面。川喜多长政在文章中并未强调应将日本置于优越地位，反而在文章结尾部分说："本公司虽然属于国策公司，但既然是股份有限公司，就应该尽可能地公开公司的经济状况及经营方针，做到公开透明。只有如此，才能更广阔地开拓中国大陆的市场，才能推出独具东亚特色的国际电影。这是赋予我们的重大使命。"[3]随后，在谈到当时依然独霸上海电影市场的欧美电影时，

[1] 褚民谊，本名褚明遗，曾留学日本与法国，中国同盟会成员之一。1924年回国后，当选为国民党中央委员会候补执行委员。1939年任汪精卫主导的国民党中央监察委员会常务委员、广东省省长。从1940年起任汪伪政权的外交部部长。褚民谊是个昆曲通，也拍摄过16毫米影片。1946年以汉奸罪被处死刑。

[2] 关于"中华电影"公司的实权由川喜多长政掌握这一事实，当时的报刊也有所报道。例如，《映画旬报》在采访褚民谊的报道中有如下描述："安排中国要人担任董事长，可以说是在形式上毫无遗憾地表明作为国策公司的'中华电影'公司的存在理由。实际上，由于副董事长川喜多长政执掌董事长职权，'中华电影'公司董事长褚民谊先生或许只是一个挂名董事长而已。"《映画旬报》1943年新年号，26页。

[3] 前引川喜多长政《"中华电影"公司的使命在此》，4页。

他居然主张"对欧美电影实行自由发行制度"。川喜多长政所说的自由发行制度，就是维持上海欧美电影公司的分公司及营业所的发行权不变，换言之，也就是对这些分公司及营业所采取放任态度。川喜多长政主张，"中华电影"公司本身应该通过开拓上海电影市场取得发展，与欧美电影开展自由竞争。如果把川喜多长政的这种态度与徐公美在文章中反复提到的驱除欧美电影势力的论调做一番比较的话，显然前者的主张较为灵活，是从电影商业的角度思考问题的。可以说，正是川喜多长政"与欧美开展自由竞争"这种国际感觉以及优先考虑电影商业的灵活性，成为促使"孤岛"电影界领军人物张善琨后来"转向"（发生转变）的不可或缺的要素。[1]

言归正传，"中华电影"公司为什么直到太平洋战争爆发前一直把文化电影的摄制、巡回放映、故事片的发行作为公司的三大支柱，而没有再去拍摄《东洋和平之路》之类的日中合拍故事片呢？从上述经过看，这正是川喜多长政经过深思熟虑后采取的一种策略。但另一方面，川喜多长政坚持自己制定的方针，绝不意味着他被先后两次挫折打垮，也绝不意味着他已经放弃故事片和合拍片的拍摄。下面让我们接着看他的发言。根据川喜多长政亲自制定的计划来看，"中华电影"公司在第一阶段"基于国策角度，实行各种方针，以顺应中国事变之处理"，"第二阶段以后，随着公司阵容的确立及形势的发展，应积极指导中国电影市场，繁荣中国电影市场，不必始终局限于拍摄纪录片和宣传片，而应着手一般电影的制作指导，以振兴艺术片、票房营利片"[2]。也就是

[1] 辻久一在《中华电影人评传　张善琨》一文中称："张善琨的天资、秉性把他推到了今后的'中华联合制片公司'总经理的位置上。能够概括其特点，并给予他最高评价的人，就是'中华电影'公司的川喜多长政。'中华联合制片公司'的成立，确实是他们二人通力合作的结果。"《映画旬报》1942年11月1日号，70页。

[2] 前引川喜多长政《"中华电影"公司的使命在此》，3页。

说,"孤岛"电影发行权的获得、文化片与新闻片的拍摄、巡回放映的实行等内容,只是川喜多考虑的第一阶段的工作,不过是为第二阶段做准备而已。

四、"中联"——一种逃避现实的选择

那么,川喜多长政设想的第二阶段计划是在什么时候、以何种方式实现的呢?

如前所述,上海"孤岛"时期的大部分古装片使用了借古讽今的手法,一方面为大众提供娱乐,另一方面向人们呼吁抵抗日本的占领。借古讽今手法波及文学、戏剧等其他领域,同时也促进了"孤岛"文化在商业上的繁荣。《木兰从军》之后,古装片热潮仍然持续了一段时间。笔者曾经说过,正是这股借古讽今的热潮在言论空间大放异彩的时候,"中华电影"公司成立了。尽管汪伪政权的一些要人名列"中华电影"公司的组织机构之中,但在此时,"中华电影"公司与奋战于"孤岛"的中国电影界人士不仅没有任何关联,还处于占领方与被占领方这种对立的关系中。可以说,二者分别在占领区域与非占领区域相互对峙。

正因为十分清楚这种对峙关系,川喜多长政才特意把"中华电影"公司总部设在非占领区域的公共租界,并在那里开始办公。[1] 他把"中华电影"公司的办公室设在租界,意图先在地理层面上瓦解这种对立关系,以创造一个便于与中国电影现行体制进行接触的地理条件。

打好基础以后,川喜多长政把以前拍摄过抗日电影,如今以借古讽今的形式继续抵抗的中国电影界代表人物张善琨作为第一个接触对

1 "中华电影"公司总部办公室设在公共租界江西路 170 号汉弥尔登大楼(Hamilton House, 1959 年改称福州大楼)。

象。由后来被暗杀的刘呐鸥[1]从中安排，川喜多长政与张善琨见了面，并多次秘密会谈。当川喜多发现张善琨对操着一口流利中文的自己解除戒心后，便提出了获取"孤岛"电影发行权一事，他出示给张善琨的具体条件如下：

> 一、虽然无法避免日军对影片的审查，但对通过审查的影片绝不在内容上进行修改。二、对影片制作提前支付预付款。三、由于租界化为"孤岛"，胶片及其他器材进口比较困难，这些将由日方提供进货。[2]

对于摄影器材匮乏又在经济上陷入困境的"孤岛"电影界来说，这是一个只有好处、没有坏处的条件，以往不能在日军占领区域发行影片的状况将得到改善，而且日方还进一步保证不篡改作品的内容。据说，张善琨之所以最后答应这些条件，是因为得到重庆政府的同意，但笔者目前尚未掌握能够证明此说法的史料。据张善琨的夫人童月娟口述，当时劝张善琨留在"孤岛"上海的是隶属"中统"（中国国民党中央执行委员会调查统计局，国民党特务组织之一）的吴开先、蒋伯诚、吴昭澍等人。[3]笔者在此只想补充一句，抗日战争胜利后，当张善琨被追究汉奸罪责时，曾向法庭提交过一个证明他是重庆政府卧底的材料。[4]

[1] 刘呐鸥，原名刘灿波，从日本庆应义塾大学毕业后，在上海震旦大学攻读法语。1928年开办第一线书店，1939年担任《文汇报》社长，同年遭暗杀。参见前引《台湾历史辞典》，161页。

[2] 参见前引《东和的半个世纪》，286页。

[3] 参见左桂芳、姚立群编《电影家系列2 童月娟》，"行政院"文化建设委员会、"财团法人国家电影资料馆"，2001年12月，66页。

[4] 抗战胜利后，张善琨被追究汉奸罪责时，吴开先、蒋伯诚、吴昭澍三人向上海高等法院检察署提交的证明书称，张善琨是作为国民党重庆政府的卧底加入"中华电影"公司的。参见前引左桂芳、姚立群编《电影家系列2 童月娟》，86页。

揭示抗日战争期间张善琨本人的"对日协力"行为或汉奸问题的真相并非本书的主旨，在此不拟深入探讨。

然而，即使有过川喜多长政和张善琨这种个人对个人的接触关系，但在"中联"公司成立以前，上海电影界与"中华电影"公司的敌对关系并没有改变。毋庸赘言，促使"中联"公司成立的决定性因素当然是战争形势的发展。太平洋战争即将爆发前，日本国内相继实施电影新体制[1]、电影临战体制。太平洋战争爆发后，日军进驻租界，"孤岛"消失，上海的政治版图发生了令人眼花缭乱的变化。可以说，正是这种变化把上海电影界逼入了绝境。换言之，租界被日军占领了，电影人的安身之地也被侵略者侵夺了。在这种情况下，中国电影人不仅无法进行抵抗，甚至难以抗拒日本的统治。

关于日军进驻租界当天的情况，作为川喜多长政等人与"孤岛"电影界进行交涉时的当事人之一，辻久一在《租界进驻记》一文中有详细的描述。据该文记载，1941年12月8日清晨，川喜多长政、石川俊重[2]、辻久一三人一同前往新华电影公司，"会晤中国制片人，冀以最和平的手段，将租界里素有威望的中国电影制作者置于日方的控制之下。维持其原有机构，改变制作内容，继续从事以前的工作"[3]。据辻久一说，到达新华电影公司时，他把手枪藏在大衣口袋里，可见当时的气氛是何等紧张。从这段历史细节中可以看出，12月8日以后，张善琨及留在上海的大多数电影人，除了从属于"中华电影"公司外别无选择。一直呼吁抗日的他们为什么会"转向"与"中华电影"公司合作呢？一个最重要的原因是，"孤岛"的丧失、日军的进驻给政治势力

[1] 电影新体制是1940年9月开始实施的。
[2] 石川俊重曾任"中华电影"公司总经理，后任"华影"公司副总经理。
[3] 辻久一，《租界进驻记》，《新电影》1942年2月号，52页。

带来的重大变化，这是一目了然的。当然，也不得不承认，在日本军部、重庆的国民党、伪政权、共产党方面等各种错综复杂的政治力量相互较量的情况下，中国通川喜多长政及其身边得力助手们的努力，也是促成留在上海的中国电影人最终选择"转向"的重要因素之一。[1]

但是，被"中华电影"公司接管，置于日本的监视之下，并在组织机构上屈从于日本占领政策的"中联"，是否按照日方所希望的那样从事电影创作了呢？下面笔者将梳理上海沦陷后的制片情况，探讨中方是否进行了真正意义上的对日合作。

1942年4月，以新华、艺华、国华三大电影公司为首，金星、合众、美成、民华、光华、富华、华年、华美、联星共12家电影公司，被合并为"中华联合制片股份有限公司"（简称"中联"）。汪伪政权的宣传部长林柏生[2]任董事长，张善琨任总经理。领导层是清一色的中国人，川喜多长政出任副董事长，作为受到中方信任的唯一一名日本人进入"中联"的领导班子。川喜多长政在"孤岛"设立办公机构时就一直怀有的愿望至此终于得以实现。而川喜多长政必须发挥一种双重作用：一方面在个人的基础上建立相互信任的关系，另一方面又对"中联"这一组织机构进行监管。于是，形势朝着川喜多长政当初设想的第二阶段又迈进了一步。

日本电影刊物《映画旬报》如此报道"中联"公司的成立：

[1] 此处可举一例：川喜多长政在"中华电影"公司开始办公的7月，迅速在南京公映了《木兰从军》。该片的有关情况笔者将在第七章详细论述。
[2] 林柏生在抗日战争胜利后以汉奸罪被判处死刑。法庭宣判其死刑后，他与周作人一起被关在同一座监狱的同一间牢房里。参见木山英雄《周作人"对日合作"的始末　补注〈北京苦住庵记〉及日后编》（中文书名《北京苦住庵记：日中战争时代的周作人》），岩波书店，2004年7月，292页。

去年 12 月 8 日，随着大东亚战争爆发，我军进驻租界。与此同时，这些电影公司也迅速服从于我军报道部及"中华电影"公司之领导。经我方善意安排，准许彼等继续自主拍摄影片。我方期待，我军捷报频传，必令彼等从依靠英美之迷梦中醒来，认清重庆政府之将来，脱胎换骨，重新起步。经与"中华电影"公司迅速协商，终于在 4 月与该公司达成完全一致之意见，中方各制片公司实现大同团结，并成立了"中华联合制片股份有限公司"。[1]

以上报道证实了"中联"公司成立的史实，除此之外，我们也不难想象"中联"成立经历的种种细节。我们也可以把"准许彼等继续自主拍摄"这句话做以下解读：在租界一直坚持自主制作的中国各电影公司，由于日军进驻租界，从此被置于"中华电影"公司的控制之下。因此，曾在"孤岛"上施行的作为一种迂回战术的借古讽今式的制片手法，当然也就不可能再继续下去了。

就后来的"华北电影"公司拍摄的京剧片而言，虽说不乏北京传统文化的影响，但也受到"孤岛"时期深受上海观众喜爱的古装片的启发。如果这个说法成立的话，那么我们可以说，被占领方将逃避残酷的现实及反抗的心理同时寄托在古装片上，而占领者也利用了这种形式推行日方的电影国策，以达到笼络人心的目的。再进一步说，从同一个意义上来讲，"中联"公司成立后制片从古装片（时代剧）一下子转向时装片（现代剧），就是因为他们已不能再继续利用借古讽今的

[1]《"中华联合制片公司"的设立与现状》，《映画旬报》1942 年 8 月 11 日号，22 页。

方式来表明抗日意识了。导演朱石麟[1]在《新影坛》主办的对谈会上的发言道出了当时"中联"公司电影人的苦涩。他说：

> 在制作问题上，"中联"公司成立的时候，谁都不敢拍摄有关政治和阶级问题的题材……总之，对于硬性的东西，只能各自小心行事，在没有解决的方法中寻找解决方法。于是大家只好采取迂回战术，去拍摄那些爱情故事了。[2]

如朱石麟所言，"中联"公司推出的第一部影片是由《茶花女》改编的中国电影《蝴蝶夫人》（李萍倩导演，1942），随后拍摄的《燕归来》（张石川导演，1942）、《牡丹花下》（卜万苍导演，1942）、《卖花女》（文逸民导演，1942）、《香衾春暖》（岳枫导演，1942）等均为现代恋爱剧。正如前述清水晶所言，尽管"中华电影"公司对"中联"公司的制作方向表示不满，认为与国策的要求相差甚远，但对其制作倾向还是放心的："这些作品的创作方向大体上远离了往年的抗日迷梦，开始走向明星制的商业主义。"[3]总之，对于"中联"的成立，日方很多人坦率地表示欢迎。

借剧中人物之口呼吁抵抗的例子并未出现在"中联"拍摄的恋爱剧里，对此日本国内的新闻媒体如释重负，于是对"中联"公司迈出的第一步大加肯定。下面让我们看一下当年的《电影年鉴》：

[1] 朱石麟，电影导演。1934年任联华影业公司第三制片厂厂长兼导演。导演作品有《征婚》（1935）、《慈母曲》（1937）、《新旧时代》（1937）。"孤岛"时期、沦陷期一直留在上海拍摄电影。抗战胜利后移居香港，拍摄了《玉人何处》（1948）、《清宫秘史》（1948）等影片。《清宫秘史》后来被批判为卖国主义电影。1967年"文化大革命"爆发后不久，朱石麟在香港去世。
[2] 《朱石麟先生对谈——制作倾向及其他》，《新影坛》第6期，1943年4月1日号，30页。
[3] 《电影年鉴》，日本电影杂志协会，1942—1943年版，650页。

"中联"公司发生了质的变化,虽与将来形势成熟时所要求的雄浑的国策电影还相差甚远……但想想过去那些歇斯底里式的抗日电影,应该说这些质的变化如实地显现了新公司"中联"的发展方向,真可谓可喜可贺。[1]

也就是说,对于日方来讲,消除"歇斯底里式的抗日电影"是瓦解中国电影人在"孤岛"时期一直坚持的借古讽今这种抵抗精神的第一步。1942年,在日本国内,不仅那些所谓不纯真的恋爱影片,就连纯粹的恋爱片也被禁止拍摄。[2] 更有甚者,把李香兰主演的大陆言情剧拉来痛斥一番,已经成为家常便饭。从日本国内的情况来看,新闻媒体对"中联"公司回归现代言情剧路线不甚情愿地说"可喜可贺",究其原因,是日本国内和中国之间,尤其是和上海电影界的复杂关系在其中发挥了作用。这一历史背景是不可忽略的。

五、所谓"大东亚电影"的二义性——《博爱》和《万世流芳》

1942年5月,日本故事片进入租界的电影院,[3] 接着,东宝歌舞团先后在上海和南京举行了公演。[4] 日本文化通过电影和舞蹈传到上海,而"中联"公司却回避日军占领上海这一残酷的现实,一部接一部地

[1] 前引《电影年鉴》,650页。

[2] 笔者在拙文《作为母亲的女性,作为父亲的母亲——战时日本电影中的母亲形象》的"为了为人之母的恋爱"一节中,详细论述了战时日本恋爱电影的变迁。齐藤绫子编《电影与身体/性》,森话社,2006年10月,154—156页。

[3] 笔者将在第六章记述关于日本电影进入中国的史实。从1942年5月起,日本故事片开始在上海租界公映。

[4] 《"中联"影讯》1943年3月24日号刊登了一篇题为《东宝歌舞团来沪 方沛霖利用机会摄制电影》的报道。

拍摄那些一味描写男女感情纠葛的影片。因此，东宝歌舞团来华公演，在"中联"公司掀起了一场风波，而这场风波似乎也渗透到电影界。例如，导演方沛霖在音乐片《凌波仙子》(1943)中就添加了一段东宝歌舞团的舞台演出，在其下一部作品《万紫千红》[1]（1943）中则以东宝歌舞团的演出为主线，轻松诙谐地描写了一对年轻男女的浪漫爱情。在《万紫千红》的结尾处，女主人公带着一群孩子登上舞台，载歌载舞，呼吁救济难民。这场戏比较长，是《万紫千红》的一个精彩片段。

由此可见，"中联"一方面对占领政策示以消极怠工的态度，另一方面又对日本文化敏感地做出回应。这种二义性现象出现在"中联"公司的制片中，当上海电影的摩登遭遇东宝歌舞团的华丽时，日本文化也就开始向中国电影渗透了。

日本媒体所认可的响应国策的作品终于出现了。1942年下半年开拍的巨片《博爱》(张善琨、马徐维邦、张石川等11人导演，1943)和《万世流芳》(张善琨、卜万苍、杨小仲、马徐维邦、朱石麟导演，1943)[2]就是所谓国策片的代表作。

众所周知，中日电影史针对这两部影片的评价历来截然不同。《中国电影发展史》(程季华主编)认为这两部影片是"汉奸电影"，将其从中国电影史中完全删除，直到《中国电影史1937—1945》(李道新著)才重提一直属于禁区的这一时期的电影，并对其进行了分析。暂且不论前者如何，后者使用了浩瀚的资料，还原了被忘却的影片目录，并在此基础上做了一定的分析。但令人遗憾的是，受当时国内电影史观的制约，该书基本上沿用了以往的政治史框架进行阐释，似乎未能

[1] 据说，由于《凌波仙子》受到好评，方沛霖决定拍摄《万紫千红》，以期获得更好的票房收益。参见《"中联"影讯》1943年4月14日号。

[2] 《万世流芳》的导演共有五人，但据说负责影片后期制作的是杨小仲。参见《〈万世流芳〉功德圆满，杨小仲总其大成》，《"中联"影讯》1943年1月27日号。

脱离或国策片或娱乐片这种二元对立的模式。例如，李道新指出，《万紫千红》《博爱》《万世流芳》和《烽火在上海升起》这四部影片属于上海沦陷时期拍摄的国策电影。[1] 但只是根据影片使用了东宝歌舞团的舞台表演片段，就把《万紫千红》与其他三部影片置于同一层次论述，令人难免产生一些疑问。另外，该书将"满映"拍摄的一系列作品称为"直接的国策电影"，而将《博爱》《万世流芳》《烽火在上海升起》这三部作品定义为"间接的国策电影"。笔者对此不持任何异议，只是觉得比起如何定义，进一步考证拍摄的原委，对作品的文本进行详细的解析显得更为重要。基于这种问题意识，笔者拟在本节和下一节对上述三部作品依次进行考证与分析。

日本国内报道了《博爱》投拍的情况，并认为这是"中联"公司终于迈出了响应国策号召的第一步。是否属于国策电影并非笔者想讨论的问题核心，我们应当考证的是，当时中日双方所主张的国策，其内涵究竟是什么？上海制作方尽管表示要响应国策号召，但他们拍摄的影片又是如何巧妙地搅乱了国策呢？笔者之所以这么说，是因为既然以上影片涉及中日两国，那么对当时两国的电影言论进行比较分析就是不可或缺的。通过对比，中日双方媒体在报道这部作品时的分歧便可以凸显出来。

《博爱》的片名取自法国革命的名言"自由、平等、博爱"。这部影片由 11 段短篇集锦而成，全部由明星出演，"中联"公司的主要导演每人负责执导一段。各段短篇具体名称如下：人类之爱、儿童之爱、乡里之爱、同情之爱、子女之爱、兄弟之爱、互助之爱、夫妇之爱、朋友之爱、团体之爱、天伦之爱。非常明显，该片把不同的故事用"爱"字串在一起，故名《博爱》。

[1] 参见前引李道新《中国电影史 1937—1945》，277 页。

《映画旬报》曾在《上海电影界特报》专栏上大量报道《博爱》和《万世流芳》[1]的拍摄情况。该杂志认为这两部影片是"今年夏天召开的大陆电影联盟会议所取得的成果"[2]。在提到《博爱》的片名时,《映画旬报》做了如下说明:

> 《博爱》的片名词义含混,显得有点低调,但却积极地响应了"和平建国""全面和平"的理念,的确表明了("中联")从侧翼支援宣传的意图。[3]

如上所述,我们应当注意到,尽管《映画旬报》指出了"爱"这一概念的不明确性,但还是称之为"支援宣传",肯定了《博爱》的方向性。《映画旬报》希望这部影片通过呼唤"爱"来告诉中国观众,在被日本占领的上海已经实现了和平,从今以后需要满怀爱意,努力建设"新中国"。或许是在这个意义上,《映画旬报》才把《博爱》称为"支援宣传"吧。

但是,"中联"公司果真是为了"支援宣传"才拍摄《博爱》的吗?让我们看看当时刊登在《"中联"影讯》上的一段话。

这篇短文的标题为《同是天涯沦落人——难民问题根本解决》。文章在开头部分批评了某些上海人,指责他们不愿意帮助那些为躲避战乱而逃难到上海的难民,文章呼吁:

> 要知道,我们今日都是天涯沦落人似的,暂时苟安,何足道哉,

1 《万世流芳》的最初片名为《鸦片战争》。参见《映画旬报》1942 年 10 月 11 日号,18 页。
2 《上海电影界特报》,《映画旬报》1942 年 10 月 11 日号。
3 《"中联"作品评论——〈博爱〉》,《映画旬报》1942 年 12 月 11 日号,44 页。

谁能保证自己永远安逸呢？能有一分力量就该具有大同博爱的精神，倾全力以帮助难民的生活，共同在这大时代中苦斗。[1]

众所周知，在这一时期，为躲避上海周边的战乱而逃难到上海的难民人数与日俱增，逐渐成为社会问题，这是千真万确的事实。面对这种不稳定的社会状况，"中联"方面呼吁上海市民不要袖手旁观，要帮助自己的同胞。如此看来，这部《博爱》所蕴含的内容不乏以往中国电影传统所具有的道德性教化要素。可以说，这是一部教化民众的电影，是一部启蒙美德的电影。

当然，若与"孤岛"时期的"借古讽今"相比，人们无法从《博爱》一片中读出抗日的寓意，因此它被日本媒体视为"支援宣传"的电影也在情理之中。但是，我们绝对不可忽视的是，与日本的报道称其为响应"全面和平"理念的"支援宣传"相反，上述短文悲怆地强调，不应寻求"暂时简安"，"谁能保证自己永远安逸呢"？我们从中并非不能感受到制作方那种无声的斗志。至少可以肯定，与日本方面把《博爱》视为"中联"公司终于开始赞同国策这一说法相反，制作方明显是为了寄托他们对蒙受战祸的同胞之爱来拍摄这部影片的。通过以上比较，自然可以看出中日双方对这部作品的看法相去甚远。

太平洋战争爆发后，日本的电影专业刊物开设了一个"共荣圈电影"专栏，这个专栏轮流刊登有关"满映""中联""华北电影"的作品评介。自开战以后，日本国内拍摄的大陆电影迅速被纳入"大东亚电影"的框架之中，与此相同，在中国沦陷区拍摄的大陆电影也被纳入"共荣圈电影"。因此，日本媒介把《博爱》置于"大东亚共荣圈电影"的言论体系之中进行论述，实属理所当然。但是，只要读一下上述《"中

[1] 新片特刊《博爱》《同是天涯沦落人》，《"中联"影讯》，1942 年。

联"影讯》便可发现,"中联"公司方面在被标榜为"大东亚共荣圈电影"的作品中,尽可能地加上了针对现实诉诸同胞的信息。我们是否可以说,尽管处于"中华电影"的监控之下,他们仍然能够巧妙地穿过监视的缝隙,仍然没有放弃贴近民众的努力。

另一部与《博爱》同期策划的《万世流芳》[1],拍摄耗时达一年之久。它所采用的战术更为激进,显然是利用了国策的大义。

众所周知,1942年正值中国鸦片战争战败,与英国签订《南京条约》一百周年之际。在上海的法租界和公共租界,人们享受着由西方传入的"现代文明",但同时并未忘记帝国主义为建立侵略亚洲的基地发动鸦片战争,迫使上海沦为半殖民地的屈辱。而呈现在眼前的日本对上海的占领,则再次唤醒了这种屈辱的记忆。

因此,当人们将这种双重占领的记忆折射于影片时,影像叙事当然也具有了双重含义。尤其是全盘接纳"孤岛"电影人才的"中联"公司,推出了《万世流芳》这部恢复借古讽今风格的作品,可以说是顺理成章的。

但是从另一方面讲,由于中国在鸦片战争中战败,东亚各国之间的力量关系也随之发生急剧的变化。日本从此开始警惕欧美,同时作为后起的帝国主义国家,日本对亚洲领土的帝国主义野心也日益膨胀。在这种历史背景下,"九一八"事变、日本侵华战争及所谓的"大东亚战争"相继爆发。对日本来说,在太平洋战争正处于激战之时迎来鸦片战争一百周年,其意义尤为深远。可以说,为把"英美鬼子"赶出亚洲,鸦片战争也是一个不可多得的题材。同一时期,除了《万世流芳》,

[1] "中联"影讯》1943年3月24日号有如下文字:"这部影片(《万世流芳》)从'中联'公司成立的去年4月12日开机,'中联'成立至今将近一年,终于完成了拍摄任务。拍摄此片花费了整整一年时间,可见'中联'对这部作品的重视程度。"

日本国内也拍摄了一部《鸦片战争》(东宝,牧野正博导演,1943)。可见,作为太平洋战争的一种宣传,以鸦片战争为题材的影片是多么令人充满期待。

正因为如此,与表达"模糊的爱"的《博爱》不同,《万世流芳》在日本国内获得了一致好评。例如,《新电影》杂志称《万世流芳》为"大东亚电影的先驱",并从《万世流芳》一片中发现了"大东亚电影"的方向。

> 今后,至少在国策电影方面,上海和"满映"双方均应齐心协力,拍摄出既非上海电影亦非"满映"作品的规模更为宏大、构想更为宏远的大陆电影。在这种主旨下,双方的合作进展迅速,《万世流芳》便是中国与"满洲"合拍的第一部影片。大东亚电影人主动携起手来,贯彻"打倒英美、东亚共荣"的理念。从这个意义上讲,这部电影真正是值得纪念的大东亚电影之先驱。[1]

然而,《万世流芳》究竟是不是一部日本国内言论所期待的作品呢?谈论这个问题时,我们不应忽视在此之前中日两国电影史的历史脉络。也就是说,当我们将"孤岛"时期的电影、"满映"的作品、日本国内的大陆电影制作所走过的历程统统纳入视野,并对其进行综合分析时,便可以从这部作品的情节、角色或论述这部作品的言论中解读出完全不同的信息。

提起鸦片战争,大家都会想起毅然烧毁英国鸦片的林则徐。但是,尽管林则徐是影片《万世流芳》中的一个角色,但他在历史大舞台上的行为并没有成为作品的主线。主角是一个虚构的人物张静娴,她一

[1] 《〈万世流芳〉特辑》,《新电影》1944年6月号,8页。

《万世流芳》原本准备以《鸦片战争》的片名在日本公映，此图为杂志上的广告。《电影评论》1942年10月号封底。

直暗恋着林则徐，并在后来成为反英游击队的首领。她与林则徐夫妇的关系，以及她所指挥的禁烟运动始终是推动故事情节发展的关键。

另一个角色也值得我们关注，这就是在鸦片窟里卖糖果的姑娘。尽管只是一个配角，但她与女主角的照片却同时刊登在各种报纸杂志上，因为这个角色的扮演者是大陆电影红星李香兰。由于这个原因，日本各大媒体把《万世流芳》当作"中华电影""中联"与"满映"合拍的影片而大肆宣传。但实际上，据说"满映"方面参与这部影片的演职人员只有李香兰及顾问岩崎昶而已。[1] 尽管如此，李香兰参演此片还是具有极为重大的意义的。笔者说过，最初只是参演"满映"作品的李香兰，在日本主演了大陆爱情三部曲后，逐渐确立了自己在影坛的地位。如前所述，尽管大陆爱情三部曲一直被媒体和专家嗤之以鼻，但《苏州夜曲》深受大众喜爱，在日本国内获得了票房上的成功。后来，该片在中国上映时，尽管受到来自文化界人士的各种批判，但票房尚好，超过在华上映的其他日本影片，其主题歌甚至流

[1] 据山口淑子（李香兰）、藤原作弥著《李香兰——我的半生》（新潮社，1987年7月）一书，参与《万世流芳》拍摄的日本人，除李香兰外，岩崎昶作为支援体制的一环，担任"满映"方面的策划工作。

行一时。可以说，李香兰不是通过"满映"的演出活动，而是通过《苏州夜曲》等影片为广大观众所认可，从而成为跨越国境的大陆电影表象的代表。而让她参演在中国的电影中心地上海拍摄的巨片《万世流芳》，则理所当然地使日本"内地"与日本"外地"的大陆电影互相接近，使"满映"与"中华电影""中联"相互靠拢，并成为一件轰动日本国内外影坛的大事。

更耐人寻味的是，饰演女主角的陈云裳在中日两国的知名度一时间可谓与李香兰并驾齐驱。陈云裳之所以被选中担纲女主角，当然是制作方希望利用她的知名度吸引观众，但似乎不仅仅是因为这一点。对于起用陈云裳担纲女主角的意图，"中联"公司的杂志曾如此表白：

陈云裳以木兰风姿为观众讴歌。……陈云裳戎装杀敌，英武之气溢于眉宇，乃至舍身成仁，尤以壮志未酬勉国人，当年木兰又见于今日矣。[1]

陈云裳曾在《木兰从军》中饰演一位女扮男装、抗击外寇的女英雄，被认为是"孤岛"精神的形象代言人。这篇文章毫不掩饰地道出再次起用陈云裳扮演女主角的意图。考虑到"孤岛"的消失、日本的占领这一历史语境，即使退一步讲，也不得不承认这篇文章的作者十分勇敢。从上文可以看出，制作者的用意十分清楚，就是通过陈云裳——木兰的身体，把"孤岛"电影借古讽今的精神名正言顺地传承下去。应该强调的是，"中联"公司强烈地期待观众能把陈云裳的身体看作木兰的重生。

如果笔者以上的解读能够成立的话，那么我们就不难看出陈云裳

[1]《演员介绍——陈云裳饰张静娴》，《"中联"影讯》新片特刊《万世流芳》，1943年。

在《万世流芳》拍摄现场的卜万苍（中）、李香兰（左）和王引（右），《电影评论》1942 年 12 月号。

和李香兰同演一部影片的含义了。毋庸赘言，最初在上海默默无闻的陈云裳是张善琨从香港选来出演《木兰从军》女主角的，她由此一跃成为"孤岛"电影的宠儿。而在此之前，李香兰则一直饰演与日本男子坠入情网的中国姑娘，体现"日中提携""共存共荣"的政策，被舆论捧为亲日的象征。如果说李香兰以前经常饰演作为亲日象征的角色，那么陈云裳无疑是一位被视为不屈从外来侵略的代言人。[1] 从两人的演艺经历来看，"中联"公司的确为《万世流芳》配备了称得上绝妙至极的演员阵容。李香兰扮演歌女凤姑，劝说身为鸦片瘾君子的恋人戒毒，并挺身而出，勇敢地参加销毁鸦片的运动。而陈云裳扮演的张静娴，尽管一直暗恋林则徐，但逐渐成长为一位抗英游击队的领导人，最后在战斗中献出了自己的生命。"中联"让陈云裳、李香兰二人同时扮演携手抗击外来侵略者的角色是意味深长的。我们是否可以如此解释：仅就上述短文而言，制作方把木兰的形象原封不动地投射到陈云

[1] 笔者将在第七章进一步详尽分析关于陈云裳的身体表象问题。

裳即张静娴身上；与此相反，制作方让李香兰扮演凤姑，似乎是想抹去李香兰以往那种被占领者征服的姑娘形象，彻底颠覆电影文本印刻在她身上的挥之不去的负面形象。当然，《万世流芳》的女主人公是张静娴。影片最后一场戏——"万世流芳"四个字镌刻在张静娴的墓碑上，以及作品的解说——"张静娴牺牲了，她的英名万世流芳"[1]便是佐证。张静娴取代真实的历史人物林则徐，成了影片的主人公。"中联"公司设计的这一虚构人物，成功地把木兰的形象重叠于陈云裳的身体上。可以说，这是一个巧妙地利用了电影表象的角色。

总之，"中联"公司借国策之名颠覆了亲日姑娘的形象，同时也成功地维护了抗日女英雄的英姿。可以说，"中联"制作方融入《博爱》一片中的悲怆情怀，在拍摄《万世流芳》时变得更具有战斗性。从这个意义上讲，《万世流芳》尽管表面上响应了"大东亚共荣圈电影"的政策，但其实却巧妙地表达了"孤岛"电影的抵抗精神。可以说，该片诞生于占领方与被占领方的夹缝之中，是一部蕴含战时意识形态悖论的代表作。

六、合作乎？抵抗乎？——《烽火在上海升起》(《春江遗恨》)

总之，除李香兰参演外，《万世流芳》一片毕竟还是中国电影人主导拍摄的。而这一时期，在日本国内，围绕川喜多路线所展开的攻防战还在继续，一些人对"中华电影"公司，进而对川喜多长政本人的不满和愤怒有增无减。有些报道对"中联"公司拍摄的作品缺乏国策色彩感到焦虑，对川喜多放任美国电影在沪上映表示愤慨。例如，评论家清水千代太在《寄语对华电影国策活动——观"中华电影"的经营》

[1] 《〈万世流芳〉本事》，《"中联"影讯》新片特刊《万世流芳》，1943年。

一文中如是说：

> 我以难以遏止的心情敬陈管见。我在上海感到了最令人吃惊且最难以言表的忧虑，即美国电影仍在很多电影院上映，虽程度有所不同，但均获得了观众的称赞和掌声。[1]

清水千代太呼吁"有扩大中华电影之必要"，提出"增加资金""强化演职员阵容"等建议，并指出"中联"公司电影人不仅不看日本电影，至今也"没有从模仿美国电影中跨出一步"。对于"中联"公司电影人的这一倾向，他表示愤慨："这种美国电影模仿主义也表现在取材上，他们创作的大部分剧本都可以说是美国电影的翻版。"最后，他进而将批判的矛头指向"中联"公司："'中联'成立后，尽管他们结束了与重庆之间的关系，但是，究竟有几个人能够准确无误地把握大东亚共荣之大义呢？"[2]

最终，他把对"中联"公司的愤怒转向"中华电影"公司负责人川喜多长政。清水千代太称："不管他（川喜多长政）是多么了不起的中国通、中国电影通，以现在的'中华电影'公司的资本和演职员阵容来看，很难出色地完成对华电影的国策工作。"[3]这段针对"对华电影国策工作"大义的发言，是对川喜多长政推行的现行路线的质疑，不由得让人联想起前文言及的针对影片《东洋和平之路》所展开的那场争论。

清水千代太此文发表于1943年年初，《万世流芳》即将公映之前。

1 清水千代太,《寄语对华电影国策活动——观"中华电影"的经营》,《映画旬报》1943年1月1日号, 28页。
2 同上文, 31页。
3 同上文, 29页。

《万世流芳》在 1942 年即已开始拍摄,清水千代太不可能不知道这个消息。因此可以说,他的这篇文章很显然是在指责川喜多长政不愿意干预"中联"公司的体制与故事片的制作。

但是,另一方面,若与"中华电影"公司成立时相比,太平洋战争爆发后,"中联"以及之后被合并的"华影"拍摄的作品越是受到批评,在日本国内就越是受到关注,这也是一个不争的事实。很多报道指出,"中华电影"公司的职员们参加了各种杂志举办的所谓"电影国策""大东亚电影"的座谈会,他们均谈到,"中联"公司的作品系日本电影国策工作的一环。[1] 川喜多长政本人也频繁地在各种座谈会上向舆论界阐述他推行的电影方针。他一方面毫不掩饰对"美代子、花子"[2]之类的大陆电影的反感,同时反复强调维持上海电影体制的重要性。对于他自己在"中华电影"公司采取的灵活政策,川喜多解释说:"表面上我一直支持(中方),尽量什么都不做。……所以,他们拿着我们的钱,偶尔拍一些抗日片。对此我一直忍耐着,他们现在处境艰难,我也就默认了。但是,这也不是长久之计,我已经开始限制他们了。"[3] 川喜多长政利用媒体再三表明自己的主张,不厌其烦地与反对声音周旋。此时,"对华电影国策工作"已经成为"大东亚电影"制作的一环,有关争论也日趋白热化,就是在这种情况下,川喜多长政与"中华电影"公司的职员们频繁地在新闻媒体上露面,逐渐进入日本电影的言论中枢。

《万世流芳》与《博爱》分别取得了创纪录的票房成绩。第二年即

[1] 仅以两篇报道为例。时任大政翼赞会文化部长的作家岸田国士,在《关于统管与电影的质量问题》(《映画旬报》1942 年 1 月 1 日号)一文中,论述了对大陆电影的统一管制;津村秀夫在《战争与日本电影》(《电影》1942 年 2 月号)一文中,在讨论战争电影今后的发展方向时,把大陆电影和东亚电影统归入日本电影的范畴之内。

[2] 参见森岩雄、永田雅一、池田义信、茂木久平、牧野满男、川喜多长政、筈见恒夫等人参加的题为《大东亚电影建设的前提》的座谈会记录,《映画旬报》1942 年 3 月 11 日号。

[3] 同上。

1943年5月，为了与日本国内的电影新体制步调一致，"中联"公司奉命与"中华电影"公司、"上海影院公司"合并，新公司以"中华电影联合股份有限公司"（简称"华影"）的新名称重新起步。新公司全盘接收了"中华电影"公司与"中联"公司的演职人员，国民政府宣传部部长林柏生继续担任董事长，名誉董事长分别由陈公博、周佛海、褚民谊担任，川喜多长政担任副董事长，张善琨和石川俊重分别担任副总经理。"中华电影"公司揭橥的理想、川喜多长政本人当初设想的电影领域"日华合作"，至此可以说终于在体制上得以确立。

据辻久一回忆，当时"华影"公司职员多达3000人，其中日本人约占10%，不过300人而已。尽管中国职员占绝大多数，但双方的关系绝不是平等的，就连当事人辻久一也承认这一点，他指出：

> 对于执行对华新政策之方针，支持汪精卫政府等原则，我们当然不能公开表示反对，但在背地里，一切事务的主导权均由日方掌握，即使照顾中方的面子，也把他们当作傀儡对待。这是惯用手段，历来如此。[1]

在这种状况下，日本电影真正介入中国电影的计划，终于摆在刚刚成立的"华影"公司的办公桌上。根据电影统制的要求，日本的日活、新兴、大都被合并，成立新的电影公司大映，而大映公司筹拍的电影就是《烽火在上海升起》。

但是，《烽火在上海升起》的筹拍方案通过得并不顺利。这一点，从大映公司永田雅一的一段话中便可以看出来。永田雅一说：

[1] 前引辻久一《中华电影史话——一个士兵的日中电影回忆录 1939—1945》，253页。

我不想拍合拍片，只想拍一部表现上海宪兵队大显身手的影片。……目前正与宪兵队就此进行交涉，这是我此次来上海的礼物。善良的中国人如果观看了这部影片，想必他们会感谢日本宪兵队的。¹

也就是说，永田雅一的这段话告诉我们，他更想拍摄一部以日本占领为主题的现代片，而不是《烽火在上海升起》之类的古装片，而且他也不想采取中日合拍的形式。²

永田雅一脱口而出的这些话，反映了日本国内的一些电影人与川喜多长政在感觉上的差异之大，与中国电影人在心灵上的隔阂之深，双方显得如此格格不入。这也是中日电影关系史上的细节记忆之一。永田来到上海，有感于"宪兵队为维持占领区治安而不顾一切"³，马上想为此拍一部大陆电影，从中不难看出他践踏被占领方内心情感的傲慢态度。在此笔者想补充一句：与永田雅一形成鲜明对照的是川喜多长政，他每天与中国人在一起工作，在同一年他说过这样一句话，"我们必须以最

日本电影杂志上刊登的李丽华（左）和王丹凤在《春江遗恨》中的剧照，《新电影》1944年9月号。

1 前引永田雅一《提倡大东亚电影人大会》，14页。
2 八寻不二说："始终赞成筹拍《烽火在上海升起》一片的是菊池宽社长。"参见永田雅一、稻垣浩、阪东妻三郎、八寻不二等《制作杂记》，《新电影》1944年12月号，23页。
3 同上。

大的包容力，尊重他们（中国电影家）国家的民族的自尊心"[1]。

然而在日本国内，宪兵的故事最终未能拍成电影。继《万世流芳》后，中日双方决定合拍一部古装片，其中的种种波折可想而知。分析《烽火在上海升起》以前的种种细节，笔者觉得饶有兴味的是：在日本几乎丝毫不成问题的国策影片筹拍方案，在上海却行不通；向人们宣传"大东亚国策"，却只能借助"孤岛"时期的借古讽今形式。

下面，简单介绍一下《烽火在上海升起》的故事梗概。

1862年，武士高杉晋作及他的四名伙伴乘坐"千岁丸"号轮船抵达上海。他们登岸后目睹的是深受鸦片之苦的中国人和那些在上海滩横行霸道的英国军人。一天，高杉晋作结识了太平军首领沈翼周一家，由于帮助沈翼周摆脱了清朝政府的追捕，高杉晋作获得沈翼周一家的信任。沈翼周家的房子被英国士兵霸占，其父被枪杀，沈翼周自己率领的太平军也被英国领事出卖，面临全军覆灭的危机。高杉晋作曾告诉沈翼周，英美不可能是东亚人的朋友，但沈翼周一直不予理会。此时，他终于觉醒了，决心率领太平军骑兵队与敌人战斗到底。

据《新影坛》报道，这部影片的筹拍计划在《万世流芳》开机时就已经提了出来。为此，大映公司制作部长服部静夫和编剧八寻不二专程到上海考察访问。[2] 据说，最初日方导演是五所平之助，后来换成稻垣浩，陶秦参加编剧[3]，岳枫出任联合导演[4]。显而易见，这部作品的主

1 川喜多长政，《日华合拍电影的意义》，《新电影》1944年8月号，6页。
2 据某记者对八寻不二的访谈称，在撰写《烽火在上海升起》剧本时，剧作家围绕太平军问题对剧本进行了数次修改。参见前引永田雅一、稻垣浩、阪东妻三郎、八寻不二等《制作杂记》，23页。
3 陶秦是编剧、导演，原名秦复基。曾留学日本，20世纪40年代在上海从事编剧工作。抗战胜利后赴香港，1952年导演处女作，拍摄过《一家春》(1952)、《四千金》(1957)等约50部电影。1969年在香港病逝。参见前引《世界电影大事典》，480页。
4 参见《国际合作影片春江遗恨》，《新影坛》1944年3月1日号，24页。

创人员由日中双方演职人员组成，形成了与《万世流芳》不同的拍摄体制。也就是说，自《东洋和平之路》以后，"华影"奠定了日中再次合拍的组织基础。上海电影界由"孤岛"时期过渡到"中联"，确实是一个很大的转折点，但"中联"毕竟是一个坚持由中国人摄制影片的组织机构，"中联"被并入"华影"，才催生了真正的日中合拍片。

然而，我们不能忽视以下事实：上海电影界被合并后，如果没有"中联"时期电影家坚定的不合作态度，如果没有一个即使想收买人心但也不得不考虑对方意愿的人物，那么，无论日军宪兵片还是其他题材的影片都会顺利地投拍。但结果不仅并非如此，"孤岛"时期大显身手的借古讽今的手法在《万世流芳》中大放异彩后，又被部分地运用到《烽火在上海升起》中。如前节所述，如果说《万世流芳》发扬了"孤岛"精神，那么也可以说，由于中日双方把各自不同的意图寄意于借古讽今，结果《烽火在上海升起》成为一部可以进行二义性阐释的作品。

这也是因为，如果我们重新检视《烽火在上海升起》这一电影文本并考察其拍摄过程，就不难发现，该片在制作过程中，中日双方之间无法协调的事例频频发生，二者的主张经常发生冲突。关于双方在拍摄现场发生的争执，日本学者好并晶根据《新影坛》的资料所写的考察论文[1]言之甚详，可做参考，而笔者则打算从另一个角度进行探讨。

众所周知，《烽火在上海升起》的中文片名为《春江遗恨》，两个片名的含义有着微妙的区别。所谓遗恨，包含这样一层意思，即对太平天国的失败至今还怀有深深的悔恨之情。与"孤岛"时期红极一时

[1] 参见好并晶《战中合拍电影的幕后——〈春江遗恨〉中的日中电影人》，《野草》76号，2005年8月，49—75页。

《春江遗恨》剧照，阪东妻三郎（左）与梅熹，《新电影》1944年10月号。

的《明末遗恨》[1]一样，中方之所以选择用这个片名，是为了体现政权与领土被夺去一方的心情，恐怕不应该只是简单地将其视为日语片名与中文片名的差异。因为这种修辞技巧所蕴含的信息，从"孤岛"时期的一系列古装片到《万世流芳》，始终与影片主题相通。

何止片名，通过一些历史资料也能解读出这种感情。例如，有的评论根本不提主角高杉晋作，只是从中国的太平天国运动与英美侵略这一角度讨论问题，认为这部影片"强调了民族革命与反英美意识"[2]。此外，《新影坛》卷首文章还称，《烽火在上海升起》"从另一个侧面强有力地描写了太平天国的目的"[3]，并将《烽火在上海升起》与"孤岛"

[1] 话剧《明末遗恨》在"孤岛"公演时深受观众欢迎，据辻久一回忆："在话剧方面，有一出戏是《明末遗恨》。……这出戏在爱多亚路（Edward，今延安东路。——译者注）旋宫剧院连续上演三十多天，每当演到精彩场面，观众都一起大声喝彩。这出戏实在很无聊，让人觉得很不舒服。"前引《漫谈上海电影界现状》，67页。

[2] 杨光政，《令人庆贺的事》，《新影坛》第3卷第5期，1945年1月20日号，24页。

[3] 《红楼梦与春江遗恨》，《新影坛》第2卷第5期，1944年3月25日号，15页。

时期由上海剧艺社公演的话剧《李秀成殉国》[1]（别名《李秀成之死》）相提并论。

有关上海话剧界从"孤岛"时期到沦陷时期的活动情况，文学研究家邵迎建已经发表了几篇论文进行过分析，笔者在此不再赘述。[2] 与话剧《李秀成殉国》几乎同一时期，上海还拍摄了一部电影《太平天国》（王元龙导演，1941）。综合考虑这些历史文本的产生时间便可看出，上海电影戏剧界把太平天国视为抵御外来侵略的一种势力，这一主题从"孤岛"时期一直延续到沦陷时期。与其说这些作品继承了辛亥革命的"排满"思想，毋宁说是从"借古讽今"中产生的一种智慧、一种手法。如果此说成立的话，那么中方的张善琨坚持用《春江遗恨》这个片名的理由也正在于此。[3] 而让在话剧中扮演李秀成的"中联"演员严俊在《春江遗恨》中再次出演李秀成，[4] 也不仅仅是一个偶然，与前述"中联"起用陈云裳扮演抵抗侵略的女主人公一事可谓异曲同工。顺便提一句，这个史实颠覆了以往电影史研究中的一个固定说法，即"孤岛"时期以后，电影转向对日合作，而话剧却开展了抵抗运动。笔者认为，这是一个足以说明沦陷时期电影界与话剧界人士秘密配合开展活动的极好事例。

关于电影与话剧的互动关系，我们通过下面的例证也可以得到更加明确的认识。就像辻久一在其回忆录中所说，张善琨同时担任电影

1 《李秀成殉国》是阳翰笙编剧、吴琛导演的一出话剧，据说当时曾连续上演 35 天。参见辛垦编《中国话剧书目汇编初稿 1922—1949.9》，话剧研究社，1977 年 1 月，67 页。

2 例如，邵迎建在《上海"孤岛"末期及沦陷时期的话剧——以黄佐临为中心》这篇论文中认为，这一时期电影界和戏剧界一起开展的一系列话剧活动，其目的就是为了对抗日本推行的电影战。参见高纲博文编《战时上海——1937—45 年》，研文出版，2005 年 3 月，231—271 页。

3 前引辻久一《中华电影史话—— 一个士兵的日中电影回忆录 1939—1945》，282 页。张善琨在碰头会上，"非常满意地说起这部作品的中文片名《春江遗恨》"，他反复问日方："这个片名不错吧，是不是？"

4 参见前引《红楼梦与春江遗恨》。

和话剧两个领域的制作。与拍摄《春江遗恨》几乎同一时期，张善琨投资的话剧《文天祥》[1]在"中华电影"公司旗下的兰心大戏院[2]连续上演了八个月之久，进一步鼓舞了上海民众的爱国热情。受此事牵连，张善琨被怀疑串通重庆政府，遭日本宪兵队逮捕。[3]此事在辻久一的著述中均有论述。

下面，让我们来回忆一下《烽火在上海升起》的拍摄过程。在遭到中方的间接抵抗后，日方拍摄人员做出了某种程度的让步，更改了立意，修改了剧本。在拍摄过程中，也发生过不得不改变原计划的事情。正如日本学者好并晶在其考察这一拍摄过程的论文中所言，日中双方在拍摄现场的争执在胶片上留下了痕迹，二者当时的意图均印刻于影像之中。[4]为了说明这一点，笔者在下面引用一段导演稻垣浩在影片完成后说的一席话：

> 《烽火在上海升起》(《春江遗恨》)如果是日本人支使中国人去拍则毫无意义，只有日中电影家并肩合拍才有意义。我在拍摄过程中诚恳地听取了岳枫的意见，例如，我删掉了高杉给翼周披上外套的镜头，还把最后一场戏中的日丸旗（日本国旗）特写改为太平军进军的画面。在这种情况下，双方只有相互理解，做到心情舒畅，才能拍出好作品……[5]

1 话剧《文天祥》在"孤岛"时期初次公演，1944年联艺剧团在兰心大戏院再次公演。这次公演由1944年1月1日持续到5月13日，前后约200场。参见邵迎建《没有硝烟的战争——上海沦陷时期的话剧》，杨昭林、姜学贞编《百年回眸看佐临》，2006年10月，353页。

2 兰心大戏院原为英国人开办的文艺演出戏院，战争爆发后被"中华电影"公司接收。笔者将在第六章提及兰心大戏院。

3 参见前引辻久一《中华电影史话——一个士兵的日中电影回忆录 1939—1945》，275页。

4 参见前引好并晶《战中合拍电影的幕后——〈春江遗恨〉中的日中电影人》。

5 参见前引永田雅一、稻垣浩、阪东妻三郎、八寻不二等《制作杂记》，24页。

现存的影片结尾是，在主人公沈翼周一马当先指挥太平军骑兵奔驰冲锋的镜头之后，出现了高杉晋作站在回国船头的场面，影片到此结束。冲锋镜头显然是模仿了中国电影人所喜爱的苏联影片《亚洲风暴》（弗谢沃罗德·普多夫金导演，1928）的最后一场戏，这个镜头甚至会给人以错觉，仿佛是20世纪30年代前半期左翼电影中的一个镜头。姑且不论太平军骑兵队的冲锋场面如何，笔者在此只想指出，最后一个镜头，在高杉的近景后面，有一面观众勉强能识别出来的日丸旗在迎风飘扬。若联系导演稻垣浩上述的那段话，我们可以断言，关于这两个镜头的处理，中方明显地进行了尽力而为的抗争。这也不由得使人联想起众所周知的《木兰从军》在重庆上映时发生的日丸事件。[1] 这一史实告诉我们，不合作的抵抗并不是完全没有力量的。由此可见，能够再现那些被历史大义定罪而被埋葬的历史真相的，正是这些关于作品拍摄过程的证言，以及印刻在胶片上的细微痕迹。

沦陷期上海的电影导演群像。

在《烽火在上海升起》一片完成前后，尽管永田构思的宪兵片没有拍成，但还是出现了打算再次拍摄"日中合作"现代剧的动向。例如，

[1]《木兰从军》在重庆上映时，有人认为片中插曲的歌词中提到的太阳意味着日丸旗，由此引发了烧毁该片拷贝的事件。笔者将在第七章详述这一事件。

东宝公司与"华影"公司曾计划联合拍摄根据片冈铁兵同名小说改编的影片《运河》；计划拍摄由沟口健二担任导演，描写日军英勇奋战的《同生共死》；[1] 导演衣笠贞之助计划拍摄《汪精卫》等。[2] 但这些拍摄构想以及几个筹拍方案最终均未能实现。

那么，在《烽火在上海升起》之后，"华影"公司究竟拍了哪些作品呢？只要查阅一下制作一览表便可知道。例如，一些主要导演拍摄了以下作品：《天外笙歌》（李萍倩导演，1944）、《凤凰于飞》（方沛霖导演，1944）、《恋之火》（岳枫导演，1945）、《火中莲》（马徐维邦导演，1945）、《还乡记》（卜万苍导演，1945）。仅从各部影片的片名便可以想象，这些影片不但没有迎合日方的设想，反而净是一些仿佛回到"中联"公司成立起点时的内容。

在"华影"任职的清水晶开始时曾对中国电影寄予热切的希望："（他们）一定能够超越各种没有思想的恋爱剧和新派悲剧，精心打造雄心勃勃的大东亚电影。"[3] 但实际情况与他的热烈期待正相反，日中第二次合拍的"大东亚电影"尚未启动，"华影"公司便迎来了日本战败之日。从这一天开始，川喜多长政的"大陆雄飞"之梦再次破灭，曾经拥有几千名日中演职人员的"华影"公司也在顷刻间灰飞烟灭。

1 野口久光，《上海电影界近况》，《电影之友》1943 年 6 月 1 日号，37 页。
2 参见茨木美津治《描绘中国救国志士〈汪精卫〉——巨匠衣笠贞之助导演》，《电影》1943 年 5 月号，28 页。
3 清水晶，《寄语"中华联合制片公司"的增资》，《映画旬报》1942 年 11 月 1 日号，71 页。

第六章 对华电影扩张的两难之境

一、上海

（一）扩张与反扩张的纠葛

1937年8月以后，上海电影界被迫重新改组。20世纪30年代前半期上海电影曾创造了一个黄金时期，1937年以后，黄金时期的一些电影骨干去了武汉、重庆或香港。如前所述，那些留下来的电影人进入租界，在幸免于战火的十几家制片公司继续从事拍摄影片的工作。在"孤岛"时期的四年时间里，约有230部影片问世，保证了上海各家中国电影院的放映。平均一年近60部，这个数字绝不算少。甚至可以说，"孤岛"时期又创造了一个新的电影繁荣期。[1]

在此，笔者拟依据以往的研究成果，回顾一下外国电影在沪的发行放映情况。仅以"八一三"事变爆发前不久的发行情况为例，1936

[1] 参见谭春发《一个特殊的电影文化现象——对"孤岛"时期电影的认识》，香港《电影》257号，47页。

年上海公映外国影片共 367 部，其中美国影片多达 328 部，显示了好莱坞影片的压倒性优势。[1] 尽管中国影片也不断投入电影放映市场，但垄断上海一流电影院的依然是美国电影。与美国电影在发行上具有不可比拟的优先权相比，日本电影甚至连发行渠道都得不到保证，只能在专为日本侨民开设的日本电影专映影院里放映。

当时上海只有两家日本电影专映影院，即东和剧场和第二歌舞伎座。[2] 前者放映松竹、日活公司的作品，后者放映东宝、新兴公司的作品，每部影片放映五天。据说，大部分观众是日本人，几乎没有中国观众来看电影。但也不是没有例外，有些影片也能招徕中国观众。例如，据说《苏州夜曲》和《热砂的誓言》上映时，20%～30%的入场观众是中国人。[3] 但除了这样特殊的例子以外，"八一三"事变后，那些观看外国电影的中国知识阶层的观众，便不再经过苏州河大桥，到日本侨民聚居的虹口地区的日本电影专映影院看日本电影了。[4]

可见，1937 年以前，美国电影垄断了上海电影发行放映市场，而中国观众也乐于观赏美国电影。人们为什么不愿看日本电影呢？在讨论这个问题时，我们有必要回顾一下历史。

1932 年，川喜多在沪创办的东和支社关闭。接着，以川岛芳子为原型、可谓日本大陆电影先驱的《"满蒙"建国之黎明》（新兴，沟口健二导演，1932），原本已确定在东和剧场上映，后被上海租界电影检查委员会禁映，原因是该片"含有'满洲'事变导火线之内容，故不得上映"[5]。几年后，上海又发生了一起令上海人对日本电影反感的事情，

1 汪朝光，《民国年间美国电影在华市场研究》，《电影艺术》1998 年第 1 期，62 页。
2 这两座电影院坐落在日本人聚居的虹口地区。
3 参见小出孝《上海电影界解说 1》，59 页。
4 参见清水晶《上海租界电影私史》，新潮社，1995 年，124 页。
5 前引武田雅朗《中华民国电影界概观》，203 页。

即前述《新的土地》的上映。当时上海文化界掀起一场抗议《新的土地》上映的签名运动，包括电影人在内的 300 多名中国文化界人士在《上海电影戏剧界抗议公映〈新的土地〉之宣言》上签名。[1] 也就是说，人们对《"满蒙"建国之黎明》一片的记忆又被《新的土地》事件唤醒，中日之间围绕电影再次发生了一场政治抗衡。毋庸赘言，《新的土地》不仅使中国人对川喜多长政本人，也对日本电影产生了极坏的印象。可以说，"八一三"事变后中国人的对日感情越发恶化，日本电影在上海被赋予一种难以拂拭的政治性色彩，成为不受中国人欢迎的根源。

正是鉴于这种情况，"中华电影"公司成立伊始便放弃在上海摄制故事片，而是全力投入宣抚工作，从上海郊区起步，以南方的农村地区为主进行巡回放映。据记载，1939 年 9 月启动的巡回放映，最初虽然仅有两个放映班，但在各地却取得了不俗的成绩。因此，到 1941 年年底，放映班一举扩大到 12 个，巡回放映网也从上海、南京近郊扩大到武汉、沙市、宜昌等长江中游地区，甚至扩展到广东、福州。据称，在一年多的时间里共巡回放映了 1350 多场，观众人数多达 140 万人次。[2] 巡回放映除了放映"中华电影"公司文化电影制片厂摄制的科教片和汪伪政权摄制的纪录片外，还放映日本电影公司制作的新闻片和文化片，以及德国影片《美的节日》（德国，莱妮·雷芬斯塔尔，1938）和《民族的节日》（德国，莱妮·雷芬斯塔尔，1938）等。[3]

但是，日本在上海周边推行的文化片扩张政策，至少在太平洋战争爆发前根本无法渗透到上海租界。据当时的资料记载，租界宛如另一个世界，中国人自主发行、放映影片，甚至连日本的新闻片也未能

1 《上海电影戏剧界抗议公映〈新的土地〉之宣言》，《明星半月刊》第 8 卷第 6 期，1937 年 7 月。
2 参见野坂三郎《"中华电影"的性质及其责任》，22 页。
3 参见山口勋《前线放映队》，松影书林，1943 年 12 月，158—159 页。

在租界上映。[1]

（二）新闻片的扩张与故事片的扩张准备

1940年，日本与汪伪政权签订了《日华基本条约》。"中华电影"公司随即决定在年底改组公司。日伪政权不但变更了出资金额，对该公司的重要职务也进行了调整。最重要的是，"中华电影"公司获得了在沪电影发行垄断权及新公司的设立否定权。如此一来，在太平洋战争爆发前夜，一直采取比较温和政策的"中华电影"公司也完成了体制上的调整，实现了制作发行的一元化，为日本电影向上海租界扩张做好了准备。

日本电影向上海扩张大体上分为两个阶段：第一阶段为战争爆发后的次日到战争爆发后一年的1943年1月底，即从第一天放映报道日本占领租界的新闻片起，到原本是普通电影院的大华大戏院作为日本电影专映影院开始营业为止。因英美电影被逐出上海，大华大戏院被指定为日本电影专映影院，定期放映日本影片。从这时起，到"中华电影"与"中联"及经营11家主要电影院的"上海影院股份有限公司"合并成立"华影"公司，直到日本战败为止，这是第二阶段。下面，笔者拟依据当时的各类史料，对这一过程进行概述。

1941年12月8日，太平洋战争爆发。拂晓时分黄浦江上的炮战结束后，日军于上午11时进驻租界。"中华电影"公司的摄制组迅速把当时的进驻情况拍成了一部新闻片。第二天，租界内的各大电影院同时上映了《日军进驻上海公共租界 世界电影新闻号外第一号》。[2] 虽说只是一部新闻片，但这是在日本电影专映影院以外的电影院放映的第

1 参见前引清水千代太《寄语对华电影国策活动——观"中华电影"的经营》，28页。
2 参见清水晶《从照片看上海电影界的变化》，24页。

一部日本影片。

当然，在日军占领这一武力保护下，"中华电影"公司接收了上海所有的电影院，如果没有这种接收，在以往那种毫无上映渠道的情况下，根本无法想象日本新闻片能够在公共租界各大影院同时上映。实际上，在战争爆发的当天，根据日本政府兴亚院华中联络部长官的指令，"中华电影"公司接收了八家已被置于军部管理下的美国电影发行公司，并奉命接手管理四家发行放映公司，直接经营这四家公司旗下的六家一流电影院。[1] 从中我们可以清楚地看出，日本电影之所以能够打入租界，不言而喻，是由于日军占领了租界，"中华电影"公司控制了所有电影发行权。

如上所述，日本电影终于登陆上海租界，其主要推动者当然是"中华电影"公司。以往"中华电影"公司除了拍摄文化片，其主要工作是向沦陷区发行中国影片，但是从12月8日这一天起，让租界的中国人观看日本影片便成了"中华电影"公司实施占领工作的一环。截止到战争爆发前，"中华电影"公司在华中、华南地区已经拥有14家日本影院、40家中国影院、11家日华混合影院，总计65家影院（其中两家属于直营影院[2]）的发行权，但一直未能染指上海租界的外国电影专映影院。以12月8日这一天为界，"中华电影"公司受日本军部委托，开始接收且管理、经营以下外国电影专映影院，即大光明戏院（Grand Theatre）、南京大戏院（Nanjing Grand Theater）、大华大戏院（ROXY）、国泰大戏院（Cathay Theatre）、美琪大戏院（Majestic Theatre）、丽都大戏院（Rialto）、平安大戏院（Uptown）、兰心大戏院（Lyceum）[3]（以上

1 清水晶，《川喜多社长与"中华电影"》，《东和电影的历史》，东和映画株式会社，1955年12月，296页。
2 津村秀夫，《电影战》，朝日新闻社，1944年2月，98页。
3 兰心大戏院是表演戏剧歌舞的剧场，不是电影院。

均为原英美影片专映影院），以及沪光（ASTOR）、金城（Lyric）、金都（Golden Castle）、国联（Union）。[1] 过去只有两家日本电影专映影院为日本侨民放映日本影片，而如今情况发生了根本的变化，也可以说，日本电影之所以能够顺利地打入租界，是因为发行渠道得到了保证。

"中华电影"公司获得发行权后，其下一个目标便是吸收现有的中国电影体制。战争爆发一个月后的1942年1月10日，"中华电影"公司邀请留在上海的120名主要电影人士，在上海国际饭店（Park Hotel）与200多名驻上海的军人和民间人士一起参加电影挺身"和平建国""大东亚建设"宣言大会。当时，名义上担任董事长的林柏生也特意从南京赶来参加该会。[2] 3月下旬，"中华电影"公司派出的上海电影界首都观光团赴南京面见汪精卫。进入4月后，战争爆发前的12家制片厂被合并，成立了拥有五家制片厂的"中联"公司。可见，"中华电影"公司开展的一系列"日中亲善""日中提携"宣传活动，在某种程度上消除了日军进驻租界后造成的人心混乱与不安，总算为日本电影进入租界打下了基础。新闻片成功公映后，又过了四个月，日本故事片登陆租界的条件也基本上具备了。

1942年5月21日，《指导物语》（东宝，熊谷久虎导演，1941）在被称为租界中心的大光明戏院上映。但是，这部首次登陆租界的故事片并非公开放映，而是以试映会的形式上映的。

那么，为什么《指导物语》被选为第一部进入租界放映的故事片呢？为了弄清此事的来龙去脉，我们首先分析一下影片的内容与制片背景。

根据上田广同名小说改编的影片《指导物语》，描述了一名老铁路司机对出征前的年轻铁道兵进行机车操纵指导的过程，故事情节朴实

1 前引津村秀夫《电影战》，99页。
2 参见《崛起的中国电影界》，《映画旬报》1942年2月号。

第六章 对华电影扩张的两难之境　　189

无华。在这部几乎照搬原著小说的影片中，出现了三位原著小说里没有的人物，即老司机的三个女儿，其中一位由原节子饰演。尽管《指导物语》获选1941年度《电影旬报》十佳影片第十位，但当时的舆论对它的评价并不高。举一个例子，我们来看看下面这段评论：

太平洋战争爆发后，第一部进入上海租界的日本电影《指导物语》在上海大光明戏院以试映会的形式上映。

> 至少片名有点不太合适。在"指导"这个死板的片名用词的后面，配上"物语"这个具有古风软韵的词语，令人感觉生硬。除了片名含义生硬外，影片的内容，比如说老司机濑木及其身边三个女儿的家庭生活与铁道兵佐川等人的机车驾驶训练生活之间的关联，也不由得使人感到整部作品的夹生、做作、生硬。[1]

如前所述，在当时的日本，大陆电影已经开始大批量生产，但其中被视为佳作的影片仅有几部。获得舆论与专家一致好评的，有笔者在前面提到过的《上海陆战队》。或许由于这个原因，《上海陆战队》的导演熊谷久虎、编剧泽村勉和主演原节子三人再度联袂拍摄了这部

[1] 奥荣一，《指导物语》，《日本电影》1941年11月号，53页。

《指导物语》。而这一点是该作品被选中的主要原因。实际上，有一篇评论正是立足于《上海陆战队》一片的文脉，对《指导物语》进行批评的。写这篇评论的人，是有可能参与了作品选定工作的筈见恒夫。

但是，与前面提到的评论一样，对于《指导物语》的整体创作水平，筈见恒夫也并未给予高度评价。尽管如此，相对于诸如"除少数支持者外，这似乎是一部杂乱无章的平庸之作"[1]之类的批评，筈见恒夫却表示拥护《指导物语》，他说：

> 说它（《指导物语》）是平庸之作也好，愚蠢之作也罢，这是评论家的自由。但是，对于影片所表现的时局性问题，伴随着一种入魂般感觉的对时局性问题的关心，则需辨别其真伪。……在这部满是疮痍的作品中，在这部甚至使人怀疑作者是否具有正确的判断力的电影中，对于今天的电影作家的心态，我们难道不能从中看出某种启示吗？[2]

显而易见，比起作品的整体创作水平及其他方面，筈见恒夫更看重那种顺应时局的"作者良知"。所谓良知，是指作者继承了《上海陆战队》的思想，用筈见恒夫的话来说，"剧作只强调爱国精神，而熊谷久虎则肯定是有志于在政治上更提高一步的"[3]。对于《指导物语》获选进入租界的第一部日本影片，筈见恒夫如是说：

> 这部影片，即便退一步看，顶多也只是一部没拍好的文化电

[1] 筈见恒夫，《指导物语》，《映画旬报》1941年11月1日号，27页。
[2] 同上。
[3] 同上。

影。但它有助于介绍日本铁路技术的优秀及工作人员的献身精神。从这个意义上讲，不管该片存在什么问题，至少它不是那种低俗的催泪片或搞笑片。如果心存所谓娱乐片、大众片的拍摄动机，以一种轻易妥协的态度，去直接接触上海这类城市的观众，只会遭到他们的蔑视。[1]

筈见恒夫的这段话证明，所谓娱乐片、大众片，具体地说，就是言情剧和喜剧所代表的那种通俗作品有导致上海人轻蔑之嫌，所以在进入租界放映的日本影片备选名单中被删掉了。因为对华输出的影片至少要从正面来宣扬"大东亚战争"的形势，只有那种宣扬日本居于"东亚民族解放"之盟主地位的影片、宣扬日军与沦陷区人民打成一片的影片，才适合进入租界放映。

因此，被认为"生硬而不自然"的《指导物语》，由于与通俗作品相反，所以才被选中。显而易见，至少在此时，无人注意中国观众去日本人经营的影院观看《苏州夜曲》的数据，大陆言情剧被排除在进入租界放映的影片名单之外。其结果，在讨论日本影片进入租界放映时，有些人仍然没有停止对言情剧的攻击。以下例证颇能证明笔者的分析。

在故事片即将进入租界放映之际，《新电影》杂志社召开了一个题为《大东亚战争与日本电影南下之构想》的座谈会。与会的内田吐梦、筈见恒夫、南部圭之助等人在谈到什么样的影片才能被当地观众接受这一问题时，一部分意见认为，古装片不适合输出，描写日本人与中国人恋爱的大陆电影只能算是充数。全场一致赞成日本电影必须具备政治性。

比如筈见恒夫谈道："以往的《上海之月》《苏州夜曲》之类的大

[1] 筈见恒夫，《关于日本电影进入租界》，《映画旬报》1942年7月11日号，8页。

陆电影，几乎都是代用品，不适合拿到那边（上海）去放映。"[1]如筈见恒夫所言，有关人员之所以将目光转向《指导物语》，是因为《指导物语》表达的主题是以往日本电影所不曾具有的，它超越了作为代用之物的一系列大陆电影。"没有拍好的文化电影"——筈见恒夫的这一说法，恰恰证明了战争期间被誉为"风云儿"而风行一时的文化电影所受到的特殊待遇，同时也说明，电影圈内要求拍摄出更多的具有文化电影风格的故事片。关于这一点，从出席该座谈会的情报局负责人不破祐俊的发言中亦可窥见一斑。

> 要给中国人看那些具有记录性的影片，即所谓文化片，以展示日本的文化力量，如产业、武力等，也就是海军力量、陆军力量。日本输出的影片，重点应放在使中国人信任日本的影片、政府的启发宣传片、政府的文化宣传上。[2]

由此可见，继《上海陆战队》获得高度赞扬后，泽村勉、熊谷久虎、原节子三人再度联袂拍摄的这部《指导物语》，是一部具有"作者良知"的影片，展现了日本的产业力量，而且也有利于"政府的文化宣传"。正是出于这种考虑，有关人员才选择了《指导物语》。

（三）合并后的两难

总之，以《指导物语》试映会为开端，日本电影开始一部接一部地在上海的一流外国电影专映影院公映。1942年6月27日、28日，纪

[1] 不破祐俊、内田吐梦、武山正信、筈见恒夫、南部圭之助等，《大东亚战争与日本电影南下之构想》，《新电影》1942年2月号，35页。

[2] 同上。

第六章 对华电影扩张的两难之境　　193

1942年6月27日,《帝国海军胜利之记录》在上海大光明戏院公映。《电影评论》1943年2月号。

录片《帝国海军胜利之记录》配以中文解说词,在大光明戏院上映。[1] 这次不同于《指导物语》时的试映会,而是日本影片首次在上海面向一般观众公映。据记载,两天的观众人数达11013人。[2] 但是,呈现这种盛况的大光明戏院接下来放映的并不是日本影片,而是成立不久的"中联"公司摄制的第一部作品《蝴蝶夫人》(李萍倩导演,1942)。这部言情剧在蝴蝶夫人的故事中加进《茶花女》的情节,描写了男女自由恋爱因封建陋习而引发的一场悲剧。这部影片的上映,在发行方面体现了川喜多长政长期以来所期待的"日中提携",同时也向租界的人们展示了中国电影与日本电影的密切关系。川喜多长政的想法似乎是,一味急于推动日本电影向租借扩张,恐怕会引起相反的效果,而通过同等上映中国影片,慢慢地打开日本电影的市场才是上策。

《蝴蝶夫人》是第一部在一流外国电影专映影院上映的中国影片,

1　前引清水晶《从照片看上海电影界的变化》,27页。

2　同上。

它打破了以往人们认为无论如何努力中国电影都无法超过美国影片的发行常识。不难想象，这无疑提高了"中联"电影人的自豪感。随后，"中联"公司出品的《恨不相逢未嫁时》（王引导演，1942）、《牡丹花下》（卜万苍导演，1942）、《春》（杨小仲导演，1942）、《博爱》《芳华虚度》（岳枫导演，1942）、《四姊妹》（李萍倩导演，1942）等影片相继公映。据说，《蝴蝶夫人》和《恨不相逢未嫁时》两部影片打破了"孤岛"时期以来的票房纪录。[1]

至于日本电影，继《指导物语》之后成功打入租界电影市场的第二部故事片，是被评为 1939 年度日本《电影旬报》十佳影片第七位的《暖流》（松竹，1939），导演是新人吉村公三郎。从 1942 年 8 月 14 日起，《暖流》在原法租界南京大戏院连续公映五天，放映的是英文版，在中文片名上附上了英文片名 Warm Currents。[2] 但是，直接讴歌"大东亚战争"的《帝国海军胜利之记录》刚刚上映不久，突然换上了战争爆发前拍摄的女性电影，对此，当事者颇感困惑。

例如，筈见恒夫不无忧虑地说："在描写日本近代生活的作品中，毫无疑问《暖流》这部作品最有代表性。但片中人物的心理描写过于细微，连我们日本人都无法理解。我虽然有些担心，但还是想尽快让中国电影人看看这部影片，听听他们的批评。"[3] 筈见恒夫对此虽有所忧虑，但还是选择了这部影片，因为他一心想知道中国电影界人士的反应。

另一方面，清水晶也对此片表示怀疑："这部影片作为最初进入租界放映的故事片而备受瞩目，但选择这部影片有一时冲动之嫌，宣传时间也不够充分。老实说，对其结果，我完全无法预测。"[4]

1　参见《全中日电影界总动员》，《东亚影坛》1942 年 9 月创刊号。
2　前引清水晶《从照片看上海电影界的变化》，27 页。
3　前引筈见恒夫《关于日本电影进入租界》，9 页。
4　清水晶，《日本电影进入租界》，《映画旬报》1943 年 2 月 21 日号，26 页。

其实，在 5 月初，《将军、参谋与士兵》和《父亲在世时》（松竹，小津安二郎导演，1941）已经进入有关人员的选片视野。筈见恒夫指出："由于前者描写了在中国荒野战斗的士兵，虽是一部优秀作品，但提不上议事日程。如果《将军、参谋与士兵》是以"大东亚战争"的马来西亚或菲律宾战线为背景的话，我有义务毫不犹豫地把它拿到租界放映。"[1] 正如筈见恒夫所说，此时，有关人员为了避免这部以中国战场为背景的作品刺激中国观众的民族感情，只好不情愿地放弃了《将军、参谋与士兵》。

但是，他们是不是有意识地选择了《暖流》呢？似乎也不尽然。筈见恒夫说："让高峰三枝子和水户光子这些活跃在第一线的当红女演员给租界的知识分子留下深刻印象，是一个好办法。"[2] 而且当时他们手头恰好有一个带英文字幕的拷贝，所以有关人员尽管怀着一丝不安，但最后还是决定上映这部影片。也就是说，在确定上映《暖流》时，筈见恒夫及其他有关人员对《暖流》一片并没有抱多大希望。但是，该片在南京大戏院一经上映，"当初不被人们看好的《暖流》却大获成功"[3]。清水晶在事后报告中如是说：

> 《暖流》一经上映便好评如潮，超出预期。原定上映三天，最后换掉预定上映的美国影片，延长到五天。由于这种结果，对于今后日本电影打入租界电影市场，我们在此获得了某种自信。[4]

也就是说，《暖流》在租界上映获得的成功，增加了有关人员对日

1　前引筈见恒夫《关于日本电影进入租界》，9 页。
2　同上。
3　《华中电影界通讯——〈暖流〉成功打入租界》，《映画旬报》1942 年 10 月 21 日号。
4　前引清水晶《日本电影进入租界》，26 页。

本电影进入租界电影市场的信心。看一看清水晶介绍的中国观众的反应便可知道，水户光子饰演的贤淑的女性形象似乎比高峰三枝子饰演的角色博得了更多的喝彩。

> 中国人对这部影片的普遍反应，特别值得一提的是，水户光子饰演的石渡吟那种文静谦和的形象，尤其得到了他们的一致赞扬。[1]

不仅一般观众，"中联"公司的电影人对《暖流》一片的反应也很强烈。清水晶下面这句话就是佐证："无论导演还是演员，只有这部影片，大家几乎都看了。"[2] 据记载，"中联"的女演员们交口称赞水户光子扮演的角色。比如，女演员周曼华[3]说："看了《暖流》后，被日本女性的美好情感深深地打动了。"[4] 曾经主演《木兰从军》一片的陈云裳也对《暖流》的摄影、剧情、表演表示认可，并大力称赞："尤其喜欢扮演女护士的水户光子，她那含蓄的表情绽放出一种异样的美。"[5]

如上所述，正因为远离了眼前的战争政治学，《暖流》才博得超出预料的好评，从而缓和了自《"满蒙"建国之黎明》以来中国人对日本电影的反感，并极大地鼓舞了"中华电影"公司的日方有关人员。

《暖流》继承了松竹公司众多作品擅长营造的摩登氛围，代表了20世纪30年代后半期日本女性电影的水准，在日本国内受到好评。该片以男女三角恋为主线，塑造了两个截然相反的女性形象——高峰三

1 前引清水晶《日本电影进入租界》，26页。
2 同上。
3 周曼华为"中联"公司女演员，代表作有《燕归来》（张石川导演，1942）、《白衣天使》（张石川导演，1942）、《结婚交响乐》（杨小仲导演，1944）等。
4 参见周曼华《印象记》，《东亚影坛》1942年9月创刊号。
5 《访问陈云裳》，《东亚影坛》1942年9月创刊号。

枝子饰演的大户人家小姐具有强烈的自我意识,绝不依附男性;而水户光子饰演的女护士却对自己所爱的男性百依百顺,具有自我牺牲精神。但是,当时日本进入了一个喧嚣电影战的时代,恋爱片在日本已不再被重视。在这种形势下,与"大东亚战争"文化政策毫无关系的《暖流》,尽管不是出于选片人的本意,但仍然入选,如果说这里还存在另一个理由的话,那么可以推测,选片方意在以此片争取上海的欧美电影迷——知识分子观众层。也就是说,与那种被称为日本式"四叠半"趣味[1]的小市民电影[2]及中国人难以理解的古装片相比,作为《暖流》背景的都会、女主人公的家庭环境、故事发生的舞台——医院等,均能使人感到一股现代的气息,其强势足以匹敌上海电影的摩登,所以才榜上有名。

然而,《暖流》的成功毕竟是出乎人们意料的。实际上,在这部作品上映之前,日方有关人员对选择什么样的作品进入租界放映,曾经展开过各种各样的讨论,也曾为此争论不休。例如,在一个讨论日本电影进入租界放映这一主题的座谈会上,筈见恒夫曾极力推荐《马》(东宝,山本嘉次郎导演,1941)和《土地》(日活,内田吐梦导演,1938),认为这两部影片很准确地把握了日本人的感情。对此,情报局的不破祐俊[3]声称:"在大东亚共荣圈内部,观众的文化程度尚未达到

1 喜欢在酒馆等雅致的小房间里和女人喝酒、游乐的趣味。——译者注
2 所谓小市民电影,是指20世纪20年代后半期至30年代拍摄的以生活在城市的公司职员及其人为题材的一系列现代故事片。呼应昭和初期色情、荒诞、无聊的学生喜剧式的此类作品,反映了长期萧条的世间万象,以一种无奈的心情凝视市井人深受社会矛盾之苦的心境。20世纪30年代的代表作有《出生是出生了》(1932)、《小职员加油!》(1934)、《邻家的八重子》(1934)、《独生子》(1936)、《兄与妹》(1939)等。
3 不破祐俊系内阁情报局第五部第二课课长。战争期间,不仅频繁发表有关电影政策的言论,还亲赴大陆视察电影界。

能够理解日本人情感的艺术文化层次。"[1] 他进一步解释说,即使是日本人眼中的杰作,那些文化程度偏低的东南亚人和中国人也看不懂。他甚至认为,描写日本古代的古装片和剑戟片不但不会受到尊重,反而有可能被中国人讥笑,这类影片不适合进入租界放映。在这个座谈会上,无人提及《暖流》,但与会者一致认为,言情片软弱无力,古装片落后跟不上时代,农村片不适合在上海租界公映。《暖流》最终得以入选,大概是因为不存在以上问题,或是有关人员考虑到深受美国文化影响[2]的上海所具有的特殊地理条件。尽管不清楚是否如此,但至少《暖流》似乎不会遭到上海电影人的嘲笑,而且就像筈见恒夫所言,恰好他们手头有一个英文字幕拷贝。总之,这个结果证明,熟悉上海的日本电影评论家具有敏锐的感觉。

由于在南京大戏院上映后口碑甚佳,《暖流》随后又在平安大戏院以廉价票的形式放映,进而在大华继续公映。有报道指出:"在大华的再度上映缺乏吸引力,票房萧条。然而,观赏过这部影片的中国人一致认为,该片确实是一部优秀的作品。"[3] 正如这篇报道所言,连续加映两次,使《暖流》成为当时在沪拥有最多观众的日本影片。

(四) 宣传工作的走向

1942 年 9 月 24 日,《南海的花束》(中文片名《南海征空》,东宝,阿部丰导演,1942)在大光明戏院首次以带有中文字幕的形式在租界公映。在公映前一周的 9 月 16 日,"中华电影"公司与"中日文化协

[1] 前引不破祐俊、内田吐梦、武山正信、筈见恒夫、南部圭之助等《大东亚战争与日本电影南下之构想》,37 页。

[2] 战争爆发前,垄断中国电影市场的美国电影及欧化的上海电影,有时候会被统统认为是美国化的电影。参见浅井昭三郎《中国人与日本电影》,《映画旬报》1942 年 11 月 1 日号。

[3] 《大华大戏院反响调查报告》,《映画旬报》1943 年 4 月 21 日号,46 页。

会"合作,在华懋饭店(Cathay Hotel)举办了《南海的花束》特别试映会。清水晶对试映会的盛况进行了如下报道:"(此次试映会)盛况空前,三十几位导演及演员趁拍摄空隙赶来观看,笔者不但亲耳听到众人对影片赞不绝口,还亲身感受到中国人对日本电影日益高涨的热情,其情其景令人惊讶。我们为这部影片的前途一起干杯祝贺!"[1]看到试映会达到预期效果后,有关人员决定把中文字幕版的《南海的花束》拿到日本电影专映影院同时公映。

他们之所以在《暖流》之后推出《南海的花束》,其用意恐怕在于试图回归《指导物语》的路线。我们来看看野口久光所撰评论文章的开头部分:

> 《南海的花束》策划于大东亚战争爆发前,但是在决战体制下的今天,此片仍以其精彩的题材、日本电影未曾有过的宏大舞台,展现了非凡的魅力,遥遥领先于各式各样的影片。……这部影片的构想与规模,与大东亚盟主日本在共荣圈所居地位相符,实为可喜可贺。[2]

不管多么受欢迎,从内容上来看,《暖流》毕竟与当时的形势相去甚远,不符合眼前这场战争所具有的所谓正当性。因此,有关人员认识到,如果不选择《南海的花束》这种"能使东亚共荣圈各民族了解日本实力与真实意图的电影"[3],就不能很好地完成日本电影向中国扩张的使命。在公映之际,有关方面专门为中国电影人举办了一场试映会,

[1] 清水晶(文)、阪本光映(摄影),《巡游上海电影院》,《映画旬报》1942年11月11日号。
[2] 野口久光,《南海的花束》,《电影评论》1942年6月号,62页。
[3] 同上。

并召开了座谈会。有关人员在《南海的花束》公映伊始便如此投入，全力倾注了《暖流》时未曾见过的非同一般的热情。那么，他们的这种热情是否得到了回报呢？翻一翻那个时期创刊的《新影坛》上所刊登的署名丁尼的文章《〈南海征空〉杂感》以及刊登在《东亚影坛》上的女演员周曼华所撰写的《印象记》，我们便可知道，文中虽然有一些类似于感想的东西，但《南海的花束》确实没有获得《暖流》那样的反响，《暖流》的轰动效果似乎未能在《南海的花束》一片上重现。清水晶感叹："结果至少超出了我的预料，令人感到十分意外，比较此前进入租界放映的影片，这部影片的结果令人唏嘘。"[1] 清水晶的感叹是有根据的，《南海的花束》一共上映了七天，观众总人数为 10179 人次；[2]《暖流》上映五天，观众则达 13623 人次。对比一下可知，观看《南海的花束》的观众，每天要比《暖流》少得多。

日方有关人员决定在 9 月 24 日推出《南海的花束》，是为了获得更佳的效果，因为那一天正值中国农历的中秋节。这种良苦用心并未奏效，而是以惨败告终。谁也没有料到，竟然是进入外国电影专映影院的中国电影夺走了观众。据当时的资料记载，当天在南京大戏院上映了根据巴金原著改编的文艺片《秋》（杨小仲导演，1942）。此片吸引了大批知识阶层观众，而上映《蔷薇处处开》（方沛霖导演，1942）的大上海大戏院、上映《慈母曲》（朱石麟导演，1937）的沪光大戏院，当天也是观众如云。[3]

不仅如此，还有中国观众对《南海的花束》中的人物形象及该片的政治宣传性颇有微词。例如，有一篇报道介绍了中国观众的意见，

[1] 前引清水晶《日本电影进入租界》，26 页。
[2] 前引清水晶《从照片看上海电影界的变化》。
[3] 前引清水晶《巡游上海电影院》。

说中国观众虽然肯定"应该学习（主人公）那种为国献身、勇往直前的钢铁般意志"，但"对影片刻画的主人公五十岚的固执性格，以及故事前半部分的节奏、时空描写的模糊不清等方面提出了相当严厉的批评"[1]。此外，清水晶在一篇报道中也提到，有关人员在《南海的花束》试映会结束后马上召开了座谈会，会上"有的电影人对大日方传饰演的所长在这部影片中表现出来的盛气凌人的态度明确表示反感，感到这部作品似乎被说成是一部日本的宣传影片"[2]。可以说，中国电影人对影片主人公的批评，表达了他们对日本国策色彩浓厚的影片的一种拒绝态度。

"《南海的花束》未能像《暖流》那样深入中国人心"[3]，而是以票房失败告终。尽管日方有关人员尝到了《南海的花束》惨遭失败的滋味，但他们还是选择了《马来战记 进击之记录》（以下简称《马来战记》，中文片名《马来战记》，陆军省监制，日本映画社，1942）作为下一部公映的作品。从11月12日起，该片在大光明戏院上映了一周。当事者虽然十分清楚中国人对《南海的花束》的反应，但还是决定推出《马来战记》。如前所述，有关人员曾经说过，只要避开中国战场，而选择表现东南亚，观众就不会产生太大的抵触情绪。按照他们的思路来推断，该片的获选理由不言而喻。毫无疑问，日方有关人员坚信"这是一部东亚民族必看的影片"[4]，他们确信《马来战记》与租界内正在萌发的反英气氛以及"共存共荣"的理念是一致的。清水晶说的下面这段话就是明证。他说：

[1] 丁尼，《南海征空杂感》，《新影坛》创刊号，1942年12月，31页。

[2] 前引清水晶《日本电影进入租界》，26页。

[3] 同上文，27页。

[4] 同上。

由于长期处于半殖民地社会，中国人不可思议地把根深蒂固的被害妄想与传统的悲剧精神交织在一起。至少在今天，他们在欣喜地高声讴歌东亚解放、共存共荣理念之前，首先会满含热泪地控诉盎格鲁-萨克逊人的暴虐行为。从这个意义上讲，作为一部东亚民族必看的影片，我们推荐了这部《马来战记》，同时我想说，中方本身也具备了能够接受这部影片的某种反英的思想准备。[1]

果然，有关人员的期待并未落空。与《帝国海军胜利之记录》一样，《马来战记》也是票房火爆，一周的观众人数超过了《南海的花束》。上海人为什么如此热衷于观看战争纪录片呢？关于这一点，笔者将在后面进行论述。总之，此次成功推动了有关"大东亚电影"的遴选工作，以后入选的影片都是避免表现中国战场的"大东亚电影"。

1942年12月7日，日本占领租界一周年之际，另一部日本影片在租界公映，片名为《希望的蓝天》（中文片名《希望之青空》，东宝，山本嘉次郎导演，1942）。"敌对国家"的影片即将遭禁映，《希望的蓝天》在二轮影院丽都大戏院通过幻灯配上中文字幕上映，影片上映三天，观众只有1374人次，[2]只是《暖流》的十分之一。

次日，也就是12月8日，有关方面在大光明戏院举办了《夏威夷·马来海战》（中文片名《夏威夷·马来大海战》，东宝，山本嘉次郎导演，1942）的招待试映会。这部日本国内大肆宣传的影片终于登陆上海租界。《夏威夷·马来海战》公映不久，所有英美影片一律被禁止在上海的电影院上映，挂在上海一流外国影片专映影院大厅墙壁上的好莱坞明星照片全都被摘了下来，取而代之的是中日两国演员的头像照。

[1] 前引清水晶《日本电影进入租界》，27页。
[2] 同上。

二、华北

（一）故事片登陆

下面，首先概述一下日本故事片大举进入华北地区的情况。

卢沟桥事变发生后，"华北军"（"华北方面军"）于1938年1月开始组建电影班，同时委托"满铁"电影班拍摄记录作战经过的新闻片，并把摄制完成的作品用在华北农村的巡回放映上。[1]1939年"华北电影"公司成立，承继了"华北军"的活动，继续进行巡回放映。

然而，随着日本占领地区逐步扩大，以农村为中心的巡回放映显然无法满足宣传工作的需要，于是，日本电影，尤其是日本故事片进入城市，便成为一个十分重要的问题。为什么如此说呢？因为仅就新闻片和文化片来说，日本电影已经成功地打入华北的农村地区，但在城市，日本故事片仍然只能在日本电影专映影院上映，且观众几乎都是日本人。这种状况一直持续，并未得到改善。也就是说，在称为占领区心脏的城市地区，占领大部分电影院银幕的仍然是美国片或中国片，日本电影的国策工作毫无进展，人们在电影院甚至没有感受到日本占领这一现实。当然，这种现象不仅在上海和华北，在日军侵入的其他地区也一样。

这一时期，日本的电影杂志及其他文艺杂志陆续刊登了很多作者根据自己在当地的观影体验所写的报道，从中也可发现撰稿人对现状的忧虑心情。

例如，一名随军卫生兵在一篇题为《在战地看的电影》的文章中，讲述了他在武汉看电影的经历。据文章讲，他看过的电影除《木兰从军》和《苏武牧羊》（新华，卜万苍导演，1940）以外，其他影片都是美国

[1] 参见村尾薰《华北军的巡回放映队》，《映画旬报》1942年11月1日号，32—33页。

片。[1] 再如,当时作为随军作家已经扬名日本国内的火野苇平,在为《日本电影》撰写的文章中叙述了他在广东期间有关电影的见闻。火野苇平说,广州陷落后,市内新开了两家电影院,"一家为日本士兵和日侨放映日本影片,另一家为中国人放映中国影片"。但是,现实情况是,"缺少给中国人看的拷贝,即使找到一些中国影片,也几乎都是抗日电影"。火野还披露了一个现象:《上海陆战队》在日本电影专映影院上映时,"许多中国人跑来看,并说这是一部相当不错的影片。他们为什么这么说呢?没有人直接告诉我原因。私下一打听才知道,原来他们说这部影片表现了中国军队的勇敢"。在谈到新闻片时,火野说:"战争新闻不太受中国人欢迎,中国人不愿看那些日军勇敢进攻或占领中国军队阵地的影片。"[2]

以上两篇文章告诉我们,当时无论是普通士兵还是文化人,都在为日本电影尚未进入沦陷区的现状感到焦虑。日军的占领范围不断扩大,而日本电影,尤其是故事片的登陆迟迟未实现,远远没有跟上占领政策的实施速度,这就是现实。

与武汉和广东相比,美国电影在华北地区显得非常强势。美国的电影公司(米高梅、雷电华、环球、派拉蒙、20世纪福克斯、联美、华纳兄弟)均在天津租界开设了分公司,频繁地上映美国影片。[3] 当时有一篇报道电影发行市场情况的文章称:"事变前,华北电影界可以说几乎完全依赖上海电影市场,而上海电影界又依赖远在大洋彼岸的美国电影界。因此可以说,上海片和美国片彻底垄断了华北电影市

1 参见高桥功《在战地看的电影》,《电影评论》1941年6月号,82—84页。
2 火野苇平,《现场的电影情况》,《日本电影》1940年4月号,69—70页。
3 《华北电影现状》,《映画旬报》1942年11月1日号,15页。

场。"¹ "华北军"报道员村尾薰在《华北电影消息》一文中，就反映了美国电影的这种垄断情况。村尾薰逐一评价了他在北京看过的美国各大电影公司的影片，并加上批注，形象地描述了美国电影称霸华北电影市场的状况。²

在这种情况下，对于负责文化宣传的日方有关人员来说，要想顺利推行占领政策，如何让作为最大娱乐的故事片进入华北，就变成一个更加紧迫的任务。于是，日本国内出现了一种言论，认为应当通过故事片向中国民众宣传日本占领的正当性。例如，太平洋战争即将爆发前，有一篇题为《华北电影之现状》的文章，曾发出如下呼吁：

> 总之，毋庸赘言，要想直截了当地动员中国民众，新闻片和文化片最为快捷。要想收到更佳效果，则故事片必不可少。³

然而，日本故事片正式登陆华北地区尚无眉目，农村地区的文化片巡回放映所取得的成绩与故事片无法进入城市这种失衡状况，在一段时间里不得不持续下去。其主要原因是外国影片的发行放映几乎全被美国业者垄断，而日本电影的放映场地得不到保障。事变后不久的天津和青岛，分别仅有一家日本电影专映影院，而北京则一家也没有。⁴可见，在华北的几座大城市里，日本电影的发行放映渠道是极为薄弱的。

因此，"华北电影"公司成立伊始便意识到增设电影院的重要性，并把增设电影院作为首要任务。结果在1939年，华北11座城市的电

1 伊藤玉之助，《华北的电影公映》，《映画旬报》1941年5月11日号，74页。
2 参见村尾薰《华北电影消息》，《电影评论》1940年4月号，74—78页。
3 田中公，《华北电影之现状》，《映画旬报》1941年10月1日号，26页。
4 据津村秀夫《电影战》一书称，事变时，华北地区的两家日本电影专映影院是天津的浪花馆和青岛的电气馆。参见该书第二章"华北的电影战"，83页。

影院扩大到 18 家。[1] 然而，即使增设了专映影院，保障了发行放映渠道，但对于日本电影进入华北地区来说仍然存在重重障碍。从前述火野苇平所举的例子中也可以看出，让中国观众观看《上海陆战队》之类的故事片，很可能会出现中国观众的看法与日方的意图截然相反的事态。或者就像另一篇文章所分析的，"华北地区普通中国民众的思想倾向也是一样，他们根本不理睬日本电影，而是进行着一种激烈排斥式的无声挑战"[2]。中国民众或许根本不想看日本电影，因此输入方从一开始就必须面对这种难题——如何招徕中国观众？更进一步讲，即使放映场所得到保障，难道就可以不加选择地随便放映任何影片吗？

（二）登陆电影的遴选与审查

那么，故事片是如何进入华北各个城市的呢？本节将重点解读村尾薰[3]频繁发表在电影杂志上的有关华北地区电影国策工作情况的报道，循其文字，寻找答案。

卢沟桥事变爆发后不久，日本就开始在华北举办面向中国人的观影会和试映会。1938 年夏，他们首先上映了影片《爱染桂》（中文片名《爱染情系》）。但因放映时没有中文字幕，甚至连影片说明书也没有准备，该片也就没有引起任何反响。大概是由于有关人员吸取了这一教训，第二年在放映《孩子的四季》（中文片名《小孩的四季》，松竹，清水宏导演，1939）时，他们向观众分发了中文版影片说明书。据称，"由于儿童片在意识形态方面比较安全，该片吸引了 200 名中国观众前来

1 前引津村秀夫《电影战》，83 页。
2 前引浅井昭三郎《中国人与日本电影》，22 页。
3 村尾薰隶属铁道省，从 1928 年至 1939 年，他导演了 80 多部宣传片。其后，成为"华北方面军"派驻华北的报道员。

观看，获得了相当不错的评价"[1]。接着，在下一次观影会上，有关方面又放映了《波涛》（松竹，原研吉导演，1939），而且"为了做一次实验性宣传"，同时加映了古装片《鞍马天狗》（中文片名《黑衣剑客》，其他资料不详）。据称，该片"获得了出乎预料的反响，很受欢迎"[2]。

有关方面一方面放映面向一般大众的作品，另一方面还面向中国的知识分子放映了影片《木石》（松竹，五所平之助导演，1940）。其中，让他们感到最有收获的是在日本电影院放映了《回望塔》（中文片名《孩子的乐园》，松竹，清水宏导演，1941）。这次观影会首次使用幻灯方式的字幕，据资料记载，六天里一共邀请到923名中国观众。[3]

上述事例均为面向少数观众的试映会、观影会，这种放映并非面向一般民众。我们可以将其定位为促使中国观众转而观看日本电影的一种探索，是为故事片正式登陆华北地区所进行的预备调查。

然而，大多数中国观众还是不愿意去看日本电影。村尾薰在太平洋战争爆发后不久写的一篇报道中称："日本电影院在华北地区有33家，5家公司的作品相继在华北各地上映，但是，这些影片只是给日本侨民看的。北京的电影院为面向中国人放映的影片配上了中国片名，并向中方大力宣传，即便如此，也只有若干中国人前来观看而已。"[4]

也就是说，由于多次举办观影会，日本电影院的数量也由两年前的18家增加到33家，故事片登陆华北地区的条件似乎大有好转，但是，中国人不看日本电影这一最关键的问题根本没有得到多少改善。从结果上讲，故事片真正登陆华北地区，是在太平洋战争爆发后才得以实现的。这与上海的情况完全相同。

1 前引浅井昭三郎《中国人与日本电影》，22页。
2 同上。
3 同上。
4 村尾薰，《日本电影的现场报告》，《电影评论》1941年12月号，66页。

但是，与上海不同的是，太平洋战争甫一爆发，美国电影在华北地区即被同时禁映。[1] 战争爆发后，过去一直上映美国影片的电影院，一齐改为上映中国影片、欧洲影片和日本影片。但是，当时"欧洲影片恐怕还有日本人去看，而中国人根本就不会去看"。就中国电影而言，影院放映的都是"上海摄制的中国片，数量很少，只能与'满映'作品合在一起，捆绑发行"[2]。由于缺乏放映拷贝，电影发行业陷入了一片萧条状态。

但是，这种状况对日本电影来说却是一个打入华北地区的好机会。美国电影被逐出华北地区之后，电影发行业界如失重心，陷入经营困境。这种状况恰好为日本故事片打入华北地区提供了能够起步的环境。

那么，最先打入华北电影市场的故事片是一部什么内容的作品呢？最先入选的日本影片是《热砂的誓言》和《唤君之歌》（东宝，伏水修导演，1939）。对此，村尾薰称，李香兰出演的大陆三部曲之一《热砂的誓言》之所以获选，其理由在于，"第一是这部影片的主题，此片有两大主题：一个是防共，一个是为加强治安而开展公路建设。从出场人物的性格来看，也始终贯穿着崇高的人类之爱"[3]。在华北地区，有关人员之所以敢于实行与上海不同的方针，把深受日本国内各方指责的大陆言情剧选为打入华北电影市场的第一部故事片，似乎是考虑了北京的文化环境——电影基础十分薄弱这一因素。

但是，笔者需要指出，华北的电影市场与上海有着共同的特性。也就是说，与上海相似，华北地区观众层的两极分化现象十分明显，一边是只去外国影片专映影院看外国电影的影迷，另一边是只看国产片的普通观众。村尾薰说："尤其是所谓知识分子，他们几乎不看中国

1 参见村尾薰《日本电影的地位》，《映画旬报》1942年11月1日号。
2 同上。
3 同上。

影片，只看美国片。"[1] 所以在甄选影片时，有关人员一开始就考虑了不同的观众对象。

循着村尾薰说的这些话思考，可知《热砂的誓言》之所以入选，是因为他们设想的观众对象是一般市民。该片的中文片名被译成《砂地鸳鸯》，配上了中文字幕，在北京新新戏院及华北地区20家影院上映了两三天。据说，观众人数达3544人次，[2]"首轮票房成绩一般，与上映中国影片的轮次相比，绝不算差"[3]。

看到《热砂的誓言》的上映效果后，有关人员又给《唤君之歌》加上了中文片名《莺歌丽影》和英文片名 My song to you，拿到原来是美国影片专映影院的北京雷克斯剧场以及天津、济南、青岛、张家口等地的外国影片专映影院上映。[4] 考虑到不同的观众群体，《热砂的誓言》在专门放映中国影片的影院上映，而《唤君之歌》则在专门放映外国影片的影院上映。有关人员认为，由于《唤君之歌》"一片中配有大量的西洋音乐，所以是一部面向高级影迷的影片"。他们坚信，这部影片"必须拿到专门放映外国影片的电影院上映"[5]。

在两部电影上映之际，日本媒体为此召开了座谈会。在座谈会上，尽管有与会者介绍了观众看到《热砂的誓言》一片中出现北京的景色时那种兴奋不已的心情，但更多与会者的关注点似乎仍然集中在该作品所描写的中日恋情上，他们批评这种恋情显得极不自然。与此相反，由于《唤君之歌》较多地表现了广播电台这种现代化设施以及西洋音乐演奏会的场面，有与会者认为："这部以战争为背景的影片，巧妙地

1　村尾薰《华北电影界》，《日本电影》1942年2月号，65页。
2　前引浅井昭三郎《中国人与日本电影》，23页。
3　前引村尾薰《日本电影的现场报告》，66页。
4　同上文，67页。
5　同上。

把宣传内容嵌入影片之中，通过优美的音乐调动了观众的情绪。尽管观众知道这是一种宣传，但仍然能够愉快地欣赏下去。"[1] 村尾的文章表明，此次选片注重音乐这一看点，可以说，有关人员在某种程度上收到了他们的预期效果。

值得注意的是，"华北电影"公司实施了比上海保守的选片路线。如前所述，上海的有关人员不但没有选择《苏州夜曲》等李香兰的大陆三部曲，还对此类影片进行了猛烈的抨击。而"华北电影"公司不仅选择了《热砂的誓言》，还选上了《苏州夜曲》导演伏水修执导的另一部影片《唤君之歌》，以后还放映了松竹公司拍摄的中日恋爱片《苏州之夜》，并在公映前举行了声势浩大的宣传活动。据村尾薰说，该片"上映九天，招徕 1600 余名中国观众前来观看，创下了中国人在日本电影专映影院看电影的新纪录"[2]。

也就是说，当言情剧在日本国内不断遭到批判，正值四面楚歌之时，"华北电影"公司却置之不顾，单独开展了日本电影打入华北电影市场的活动。上述两部作品均摄制于太平洋战争爆发前，很有可能被说成不适合战争形势的需要，但"华北电影"公司敢于选映这两部作品，其原因不外乎是受到了北京电影市场和观众嗜好的左右。

这两部片子公映之后，华北地区的日本电影出口开始在日本国内的内务省和当地宪兵队及伪政府的多重审查下进行。[3] 在遴选作品时，有时即使在日本国内受到好评的作品也未能获准出口，甚至还发生了几起没收拷贝之事。据记载，战争爆发后的第一年，日本电影对华北

1 前引村尾薰《日本电影的现场报告》，68 页。
2 村尾薰《向大东亚电影进军的华北电影界》，《电影评论》1942 年 4 月号，35 页。
3 关于日本国内政府机构对电影实施的审查，《昭和十六年度 华北电影的足迹》（《映画旬报》1942 年 2 月 1 日号）一文有所论述。关于当地宪兵队及伪政府的审查，参见《华北的电影检查由宪兵队司令官担任》（《电影旬报》1940 年 2 月 11 日号，8 页）一文。

地区的出口,至少有以下八部影片被内务省从出口名单中剔除:《小岛之春》(东宝,丰田四郎导演,1940)、《明朗五人男》(东宝,泷村和男导演,1940)、《姑娘的凯歌》(东宝,小田基义导演,1940)、《歌唱的天堂》(东宝,山本萨夫、小田基义导演,1941)、《我的爱情记录》(东宝,丰田四郎导演,1941)、《请君同声歌唱》(松竹,蛭川伊势夫导演,1941)、《右门江户姿》(日活,田崎浩一导演,1940)、《明暗两街道》(日活,田口哲导演,1941)。至于为什么被禁止出口,理由如下:

> 关于《小岛之春》《我的爱情记录》,前者描写日本麻风病患者的凄惨景况,后者刻画了伤残军人,两部作品在当地均有导致曲解日本之嫌;至于《明朗五人男》《姑娘的凯歌》等一系列作品,因其存在过度的反时局内容,且流于庸俗,故禁止出口。[1]

除此之外,还有一些影片虽通过了国内的审查,但在当地却被禁映或暂缓上映。例如,下面所举五部影片即属于此类:《父亲过世后》(松竹,瑞穗春海导演,1941)、《开化的弥次喜多》(松竹,大曾根辰夫导演,1941)、《弥次喜多的怪谈之旅》(松竹,古野荣作导演,1940)、《榎本健一之难兄难弟顿兵卫》(东宝,山本嘉次郎导演,1936)、《上海之月》(东宝,成濑巳喜男导演,1941)。至于这些影片被禁映或暂缓上映的理由,据说,《父亲过世后》一片"是以阵亡官兵的遗属为主题的影片,因其描写父亲过世后妻儿的悲剧过于明显,有削弱前线官兵士气之嫌";《开化的弥次喜多》等三部影片"内容不够严肃,有违时局";《上海之月》一片"因描写了亲日派要人相继倒在敌对恐怖团体凶恶的子弹之下,且从防谍的角度上看也缺乏趣味性,还有可能给华北地区的中国人带

1 前引《昭和十六年度 华北电影的足迹》,68页。

来恶劣影响"[1]。

总之，对战争时局漠不关心的作品、有损大日本帝国形象的作品、有可能煽动民众不安心理的作品，一律被禁映。例如，前述《上海之月》一片，其主题本来是宣传与汪伪政权合作及防范间谍的，显然是一部有意识地为对抗重庆政府而摄制的影片，但该片在日本国内口碑很差，继而在大陆也被禁映。另一部特意选用"姑娘"一词作为片名的《姑娘的凯歌》，也由于上述某种理由而未能公映。可见，适合国策的作品未必适合出口，这实在是一个颇具讽刺意味的事例。上述事例也反映了日本电影输出方在选片时的慎重态度，他们对接受方的反应达到了神经过敏的程度。

三、日本电影的受众

（一）日本电影专映影院的开业

1943年1月9日，汪伪政权向英美宣战。翌日，"中华电影"公司决定驱逐敌国电影。根据此项决定，美国各大电影公司在沪分公司的美籍总经理均被送进收容所关押，中国职员则继续留任。与日军占领租界的第二天即迅速在租界上映日本新闻片一样，这一次也迅速实施了紧跟战争形势的电影政策。

1月15日，大华作为日本电影专映影院开业。大华位于租界中心地带，是一家大型外国片专映影院，可以容纳一千多名观众，拥有与大光明戏院同等水平的豪华设备。与其他一流的外国电影专映影院一样，大华以前的观众群体大部分是知识分子。由外国电影专映影院改为日本电影专映影院时，大华就发行放映的目的强调了以下三点：

[1] 前引《昭和十六年度 华北电影的足迹》，68页。

一、促使尽可能多的中国人了解日本电影。二、尽可能地选择那些中国观众易于理解的故事片；为此，在某种情况下，即使是优秀影片亦可暂缓放映。三、有利于日语学习者。[1]

由此可见，在1942年这一年里，有关方面从多次举办的日本电影试映会和公开放映活动中获得的经验与教训，开始在大华的经营上发挥作用。与票房收入和宣传效果相比，大华更看重如何引导中国观众喜爱日本电影。每放映一部影片，大华都会全力以赴，做好放映前的准备工作，通过幻灯片播放中文说明，通过耳机播送解说，并为观众分发影片说明书。

自1月15日起，《英国崩溃之日》（大映，田中重雄导演，1942）在大华公映了一周。大华改为日本电影专映影院后，选择这部影片进行首轮放映，与前一年上映《马来战记》时一样，其目的是宣传"大东亚战争"。有关人员试图通过这部影片向中国人灌输"大东亚共荣圈"意识，结果事与愿违，不久便重蹈《南海的花束》一片的覆辙，"票房成绩不佳，从总体上看，这部影片似乎不太受中国人欢迎"[2]。

此后，大华改变了经营方针，每周上映一部新片，除选择国策色彩浓厚的作品外，还利用空当时间选择一些文艺片、喜剧片、歌舞片等，并想尽一切办法把影片说明书编辑得更加丰富多彩。例如，放映《英国崩溃之日》后，插映了一部《暖流》；放映美术动画片《桃太郎之海鹫》（中文片名《天空神兵·飞太子》，艺映，濑尾光世导演，1943）后，加映了一部《电击二重奏》（中文片名《赣汉艳史》，日活，岛耕二导演，

[1] 《大华大戏院第二次反响调查报告》，《映画旬报》1943年5月21日号，24页。
[2] 前引《大华大戏院反响调查报告》，46页。

1941）。他们随时收集中国观众的反应，小心翼翼地挑选今后应该上映的影片。至此，有关方面曾经说过的坚决不让上海人看的喜剧片和言情片也被大量编入排片表，唯恐遭上海人蔑视的担心也云消雾散了。

太平洋战争即将爆发前，"中华电影"公司的一名日本职员曾慨叹："电影政论家所希望的让中国人看日本电影的问题相当难办。"[1] 但是，战争爆发一年后，这种局面似乎有所好转。当然必须强调的是，如果日军没有占领租界，日本电影也就无法进入租界。同样，如果没有实现日本主导的制作与发行网的一体化，如果没有驱逐一直在电影市场上保持绝对优势的美国电影，那么日本电影专映影院的设立也就难以实现。下面，拟概述一下大华的日本电影放映情况。

为避免把日本影片单方面地强加给中国观众，大华决定创办《大华》杂志，由大华总经理千叶俊一[2] 和来自台湾的柏子即郭柏霖[3] 主编，以加强观众与大华影院之间的联系。从1943年至1944年，《大华》杂志定期发行了一年。其主要内容为由文化人撰写的电影评论、公映影片的故事梗概、电影主题歌的歌词以及观众投稿栏等。为了提高中国观众对日本电影的兴趣，《大华》用尽全力来争取中国观众。为此，他们组织了"日本电影同好会"，举办日本电影与演员的十佳投票，开设有关日本电影的问答栏目等。

那么，究竟哪些作品在大华公映过呢？下面的一览表是笔者根据手头不完整的《大华》杂志所刊登的中文片名整理出来的中日文片名对照表。

[1] 前引小出孝《上海电影界解说1》，59页。
[2] 千叶俊一原来隶属于"中华电影"公司宣传科，太平洋战争爆发后担任大华总经理。
[3] 郭柏霖出生于台湾，1926年来上海，在联华影业公司担任刊物编辑。1935年，岩崎昶参观艺华公司摄影棚时，他与应云卫、史东山等人一起接待过岩崎昶。抗战胜利后，郭柏霖返回台湾，成为电影导演。

日文片名	中文片名	制作公司	导演	制作年度
『荒城の月』	《荒城月》	松竹	佐佐木启祐	1937
『残菊物語』	《晓星月夜》	松竹	沟口健二	1939
『暖流』	《暖流》	松竹	吉村公三郎	1939
『兄とその妹』	《兄妹之间》	松竹	岛津保次郎	1939
『支那の夜』	《春的梦》	东宝	伏水修	1940
『国姓爺合戦』	《明末遗恨》	新兴京都	木村惠吾	1940
『暢気眼鏡』	《穷开心》	日活	岛耕二	1940
『電撃二重奏』	《赣汉艳史》	日活	岛耕二	1941
『女学生記』	《处女群像》	东京发声	村田武雄	1941
『阿波の踊子』	《舞城秘史》	东宝	牧野正博	1941
『戸田家の兄妹』	《慈母泪》	松竹	小津安二郎	1941
『父ありき』	《父亲》	松竹	小津安二郎	1941
『幽霊水芸師』	《水魔怪异》	日活	菅沼完二	1941
『世紀は笑ふ』	《分道扬镳》	日活	牧野正博	1941
『秀子の車掌さん』	《伶俐野猫》	南旺映画	成濑巳喜男	1941
『英国崩るるの日』	《英国崩溃之日》	大映	田中重雄	1942
『マレー戦記』	《马来战记》	日本映画社	陆军省监制	1942
『ハワイ・マレー沖海戦』	《夏威夷・马来大海战》	东宝	山本嘉次郎	1942
『伊賀の水月』	《伊贺的水月》	大映	池田富保	1942
『間諜未だ死せず』	《未死的间谍》	松竹	吉村公三郎	1942
『微笑の国』	《幸福乐队》	日活	古贺圣人	1942
『新たなる幸福』	《新的幸福》	松竹	中村登	1942
『南海の花束』	《南海征空》	东宝	阿部丰	1942
『水滸伝』	《水浒传》	东宝	冈田敬	1942
『母子草』	《母子草》	松竹	田坂具隆	1942
『宮本武蔵・一乗寺決闘』	《一乘寺决斗》	日活	稻垣浩	1942
『新雪』	《新雪》	大映	五所平之助	1942
『歌ふ狸御殿』	《狸宫歌声》	大映	牧田行正	1942
『逞しき愛情』	《坚固的爱情》	新兴	沼波功雄	1942
『翼の凱歌』	《空军双雄》	东宝	山本萨夫	1942

续表

日文片名	中文片名	制作公司	导演	制作年度
『希望の青空』	《希望之青空》	东宝	山本嘉次郎	1942
『豪傑系図』	《豪杰世家》	大映	冈田敬	1942
『東亜の凱歌』	《东亚的凯歌》	报道部	合成：泽村勉	1942
『海の豪族』	《瀛海豪宗》	日活	荒井良平	1942
『サヨンの鐘』	《蛮女情歌》	松竹	清水宏	1942
『鞍馬天狗』	《老鼠大侠》	大映	伊藤大辅	1942
『磯川兵助功名噺』	《香扇秘闻》	东宝	斋藤寅次郎、毛利正树	1942
『小春狂言』	《小春狂言》	东宝	青柳信雄	1942
『すみだ川』	《萱花泪》	松竹	井上金太郎	1942
『決戦奇兵隊』	《决战奇兵队》	日活	丸根赞太郎	1942
『華やかなる幻想』	《万花幻想曲》	大映	佐伯幸三	1943
『望楼の決死隊』	《国境敢死队》	东宝	今井正	1943
『桃太郎の海鷲』	《天空神兵・飞太子》	艺映	濑尾光世	1943
『二刀流開眼』	《无敌二刀流》	大映	伊藤大辅	1943
『姿三四郎』	《龙虎传》	东宝	黑泽明	1943
『無法松の一生』	《盖世匹夫》	大映	稻垣浩	1943
『結婚命令』	《结婚命令》	大映	沼波功雄	1943
『決戦の大空へ』	《向天空决战》	东宝	渡边邦男	1943
『シンガポール総攻撃』	《新加坡总攻击》	大映	岛耕二	1943
『ハナ子さん』	《花姑娘》	东宝	牧野正博	1943
『青空交響曲』	《青春交响曲》	大映	千叶泰树	1943
『愛機南へ飛ぶ』	《爱机向南飞》	松竹	佐佐木康	1943
『奴隷船』	《怪船大血案》	大映	丸根赞太郎	1943
『歌行灯』	《柳暗花明》	东宝	成濑巳喜男	1943
『若き日の歓び』	《青春乐》	东宝	佐藤武	1943
『兵六夢物語』	《梦里妖怪》	东宝	青柳信雄	1943
『成吉思汗』	《成吉思汗》	大映	牛原虚彦	1943
『おばあさん』	《恋爱课本》	松竹	原研吉	1944
『あの旗を撃て』	《花旗的末日》	东宝	阿部丰	1944
『加藤隼戦闘隊』	《神鹰》	东宝	山本嘉次郎	1944

这张中日文片名对照表虽然不够完整，但从中可以知道，战争爆发后制作的影片虽占一多半，但其中还包括了统一管理前的影片及三大公司[1]以外厂家的作品，其中不乏很多曾被认为不适合出口的古装片。另外，影片的类型也多种多样，如喜剧片、音乐片、防谍剧、言情剧等，一看便知，国策色彩淡薄的作品所占比率相当高。

（二）日本电影在华北的放映活动

如前所述，华北所处的电影环境不同于上海，在影片的选择及上映的方式上也与上海相异，"华北电影"公司采取了相当独特的路线。一方面是由于"华北电影"公司与"中华电影"公司各自施行的方针不同，同时也受到两地现行中国电影制作体制是否充实的影响。简而言之，与上海方面必须时时刻刻考虑如何避免中国电影人的反感和抵制不同，在华北地区，有关方面不存在如何完善发行体制、如何吸收电影人才这类难题。尤其是战争爆发后不久驱逐了美国电影，除了轴心国的电影院[2]以外，其他所有电影院均处于日本的控制之下。对于占领方来说，如何维持以前的美国片和中国片的观众客源，就成了主要任务。

那么，具体地说，过去到底有多少观众看美国电影，又有哪些人看中国电影呢？据太平洋战争即将爆发前的统计，观看美国电影的观众，日本人占60％，中国人占40％。[3]观看中国电影的观众，专科学校以上的学生占5％，中学生占15％，商人占50％，其他人员（工人、

1 1942年，根据电影新体制电影企业进行了合并。大映兼并了新兴、大都、日活后重新起步，与东宝、松竹并称三大公司。

2 例如，在北京，意大利人经营的奥林匹亚剧场改为北京国际剧场，开始上映德国、意大利影片，成为北京唯一一家轴心国电影院。参见《华北电影通讯》，《映画旬报》1944年3月11日号，29页。

3 前引伊藤玉之助《华北的电影公映》，76页。

妇女、儿童）占30%。[1] 暂且不论美国影片爱好者中日本人占多数，对于推动日本电影打入华北电影市场的一方来说，在诱导中国的外国片影迷观看日本电影的同时，在选择作品之际也必须考虑占中国影片观众人数一半的商人群体。

总之，在电影制作基础薄弱的北京，其电影受众的基础也与上海相去甚远。如前述村尾薰在报道中所说，尽管有关方面在选片时充分照顾了各个观众群体，但影片一经上映，其预想则立即落空。关于这一点，笔者下面引用了1941年度华北地区日本电影观众人数排行榜前十名影片的统计表[2]，从中便可窥见一斑。

排行榜	片名	制作公司	观众总人数	放映天数	日平均观众人数
1	《白鹭》	东宝	29219	26	1123
2	《阿娟与领班》	松竹	46422	42	1105
3	《西住战车长传》	松竹	74785	74	1010
4	《户田家的兄妹》	松竹	39235	44	891
5	《马》	东宝	38060	44	865
6	《燃烧的天空》	东宝	50176	62	809
7	《热砂的誓言》	东宝	64000	83	771
8	《孙悟空》	东宝	43832	58	755
9	《新的激情》	松竹	40663	68	596
10	《艺道一代男》	松竹	18743	33	567

如上表所示，《热砂的誓言》是有关方面经过深思熟虑后在华北地区推出的第一部故事片，然而，从当年的排行榜来看，该片虽然进入前十名，但仅排名第七，甚至不如田中绢代主演的《阿娟与领班》（松

1 前引伊藤玉之助《华北的电影公映》，76页。
2 前引《昭和十六年度 华北电影的足迹》，68页。

竹，野村浩将导演，1940）及《户田家的兄妹》（松竹，小津安二郎导演，1941）。如前所述，尽管该片实地拍摄的北京风景受到观众的鼓掌欢迎，但与上海不同，李香兰在北京似乎人气平平。[1]

"华北电影"公司主导的电影新体制稍迟于日本国内和"满洲"，于1942年6月1日开始实行。新体制实施后，由"华北电影"公司提供片源的日本电影专映影院在华北24座城市达到43家。"华北电影"公司在提供影片时把这些城市划分为甲、乙、丙、丁四个地区。在北京和天津，日本电影专映影院有：光陆剧场、飞仙剧场、国泰剧场（以上为北京的影院）；浪花馆、天津剧场、大和Cinema、天津映画馆、光华剧场（以上为天津的影院）。而且这些电影院均为日本国内电影公司的直系影院，松竹、东宝、日活、大映等公司的影片在这些影院首轮上映一周，二轮上映四天。[2]

"华北电影"公司委托下属公司拍摄的京剧片，上映日期与日本影片重叠，但发行方为了与日本国内的发行体制步调一致，把电影院划分为红系和白系，[3] 把以前的租赁影院全部改为"华北电影"公司的分账影院。[4] 至此，确保日本电影向华北地区扩张的发行体制得到了进一步的加强。

据当时的《映画旬报》统计，发行体制改变后，电影院的划分如下：

红系——飞仙剧场（北京）、天津剧场、天津映画馆（天津）、国

[1] 关于这一点，《华北票房通讯》报道称，李香兰在天津原租界与哈尔滨交响乐团一起出演"满洲建国十周年纪念音乐会"时，剧场内不分日场夜场，均挤满了日本影迷，但没有中国观众。因此，"可以毫不夸张地说，李香兰在中国人中基本上没有什么人气"。参见东武郎《重映频繁的华北电影界》，《映画旬报》1942年10月21日号，51页。

[2] 东武郎，《华北电影界新体制》，《映画旬报》1942年8月11日号，26页。

[3] 在日本国内，三大公司（松竹、东宝、大映）制作体制确立后，新创建的社团法人电影发行社决定把日本全国2300家电影院分为红、白两个系统，实施电影发行全国一体化。

[4] 《华北通讯》，《映画旬报》1942年9月11日号，26页。

际剧场（青岛）、日本剧场（济南）、太原剧场、劝业剧场（石门，今石家庄）、张家口剧场（张家口）。

白系——光陆剧场（北京）、浪花馆（天津）、青岛映画剧场（青岛）、山东映画馆（济南）、东方剧场（太原）、石门剧场（石门，今石家庄）、世界馆（张家口）。

除上述影院外，以下影院则上映红、白两系的影片：

国泰剧场（北京）、光华剧场（天津）、东洋剧场（青岛）、电气馆（青岛）、兴亚剧场（新乡）、喜乐馆（保定）、协进会剧场（内蒙古厚和）、西北剧场（包头）、国际剧场（唐山）、大同剧场、徐州剧场、开封剧场、山海关剧场、临汾剧场、潞安剧场、榆次剧场、阳泉剧场、宣化剧场、海州剧场。以上影院首轮放映天数，北京、天津各放映七天，青岛、济南各放映六天，其他地区各放映五天。[1]

那么，究竟有哪些日本故事片得以在华北地区放映呢？其票房情况又如何呢？目前尚未查到完整的记录，在此仅引用1942年2月21日发行的《映画旬报》上的数据，以窥其一斑（见下表）。

片名	上映影院	影院座位数	观众人次
《樱花之国》	光陆剧场	1000	13250
《雪之丞妖怪》	光陆剧场	1000	8633
《如雨洒落小巷》	飞仙剧场	893	6990
《男子有情》	飞仙剧场	893	8083
《萨摩密使》	国泰剧场	785	3489
《别离伤心》	国泰剧场	785	2781
《雪子与夏代》	浪花馆	814	6497
《榎本健一之炸弹儿》《秀子售票员》两部连映	浪花馆	814	7437

1　前引《华北通讯》，26页。

续表

片名	上映影院	影院座位数	观众人次
《世纪微笑》	天津剧场	1171	5097
《电击二重奏》	天津剧场	1171	5426
《水户黄门断案》	大和剧场	600	4354
《樱花之国》	大和剧场	600	10138
《新门辰五郎》	天津映画馆	600	1663
《天下的系平》	天津映画馆	600	1089

从以上记录可以看出，《樱花之国》曾在两处公映，观众人数也远超其他影片，名列第一。这部影片以北京为舞台，主人公都是日本人，北京的背景使得观众人数得以增加。而另外一部影片《别离伤心》却票房欠佳，排位比较靠后。如第四章所述，《别离伤心》讲的是原本反抗日军的女主人公后来发生转变，开始协助日军的故事。大概是由于这部作品露骨地拥护侵略政策的缘故，所以未能招徕更多的观众。只是有一点不可忽视，除了这部影片以外，其他作品几乎都是清一色的国策色彩不甚浓厚的娱乐片。

（三）对华电影扩张是否奏效

下面，笔者将再次把论述的历史空间移到上海。

如上所述，太平洋战争爆发后，由于华北沦陷区的治安得到恢复，美国影片被禁，日本电影在日本电影专映影院以及面向中国观众的电影院开始公映，以往中国人对日本影片不屑一顾的状况得到改善，观看日本电影的人数确实有所增加。

华北沦陷后，日本电影进入华北电影市场，电影院的增设也进展得比较顺利，而上海的情况却有所不同。以张善琨为首的现有中国电影制作体系，在战争爆发后仍然顽强地坚持拍摄电影，美国电影也一如既往地上映。这种状况的持续，当然在早期阻碍了日本电

影进入上海电影市场（包括试映会和鉴赏会等）。也就是说，暂且不提"满洲"，即便与华北相比较，上海也是政治势力错综复杂、日本电影最难打入的地区。本章第一节论述了日本电影进入租界电影市场的经过，下面笔者将通过史料，接着探讨日本故事片在上海公映的具体情况。

在大华刚刚转为日本电影专映影院不久，清水晶在为电影杂志撰写的文章中谈到了日本电影进入上海第一年所取得的成果。他指出：

> 作为电影国策化工作的主要工作对象，让中国人观看日本电影这一尝试已经进行了一年。虽然每月平均放映不到一部影片，但我们挑选精品时实在是慎之又慎，此乃不争之事实。[1]

清水晶进一步肯定了此前的选片方针，并暗示今后也不会改变这一方针。他说：

> 如果只是毫无意义地单纯地让中国人亲近日本电影，那还不如接连推出《苏州夜曲》和《苏州之夜》，把李香兰捧为当红影星容易得多，这也可能是一条捷径。但是，对日本电影而言，上海租界完全是一块处女地，而在百分之百引领中国文化的上海人面前，即便我们的选片方法不对，也不愿意看到日本电影失去权威和信任。[2]

清水晶考虑到自己也是"中华电影"公司内部的人，所以没有把

[1] 前引清水晶《日本电影进入租界》，28页。
[2] 同上。

中国电影人视为单纯的国策工作对象，而是把他们看成重要"骨干"。那么，他的期望究竟实现了吗？下面拟根据当时的资料，分别考察观众和电影人是如何看待日本电影的。

在此，笔者将再次引用《大华》杂志。据该刊举办的观众投票结果，1943 年年初，观众评选的日本电影十佳影片排行榜如下：

《母子草》156 分、《一乘寺决斗》123 分、《水浒传》92 分、《新雪》90 分、《狸宫歌声》86 分、《姿三四郎》78 分、《暖流》71 分、《赣汉艳史》65 分、《荒城月》64 分、《伊贺的水月》56 分。[1]

此外，这个时期经常给《大华》投稿的叔人，在日本电影租界上映一周年之际撰写了一篇题为《选评十大佳片》的文章。文章称，这一年一共公映了 50 多部日本影片，他自己看了其中的 40 部，并从中选出了这一年的十佳影片：

1.《母子草》；2.《花姑娘》；3.《姿三四郎》；4.《赣汉艳史》；5.《柳暗花明》；6.《空军双雄》；7.《坚固的爱情》；8.《结婚命令》；9.《一乘寺决斗》；10.《国境敢死队》。[2]

在日本国内获得国民电影剧本奖的《母子草》（松竹，田坂具隆导演，1942），分别在评论家和观众评选的十佳影片排行榜中获得第一名。为什么《母子草》如此受欢迎呢？笔者认为，其原因在于这部影片描写了继母与继女的亲情，表现了战争期间把女性身体纳入总动员体制的社会性别政策。另外，它又很好地迎合了中国观众喜欢看类似《慈母泪》（联华，朱石麟导演，1937）等母爱片的鉴赏心理，[3] 因此才拔得头筹。《姿三四郎》（东宝，黑泽明导演，1943）和《电击二重奏》也同时入选两个十佳片

[1] 《一椿事（一）》，《大华》1943 年 44 期。
[2] 叔人，《选评十大佳片》，《大华》1943 年 54 期。
[3] 《户田家的兄妹》在大华上映时，片名译为《慈母泪》，意在打着母爱片的旗号招徕观众。

排行榜。中国人喜欢看日方有关人员原本以为晦涩难懂的《姿三四郎》，但对国策色彩浓厚的作品却敬而远之，这对有关人员来说是一个有点意外的结果。总而言之，音乐剧和时代剧（古装片）深受观众喜爱，除叔人选出的《空军双雄》（东宝，山本萨夫导演，1942）和《望楼敢死队》（中文片名《国境敢死队》，东宝，今井正导演，1943）外，可以说，战争片并不受观众青睐。

那么，在"华影"公司工作的电影人又如何呢？我们来看看《大华》编辑部召开的《姿三四郎》座谈会。当天，原本预定出席座谈会的两位导演、两位男演员和两位女演员，"由于早晨下暴雨而没有来会场"[1]，结果座谈会双方阵容失衡，导演卜万苍只好一个人单枪匹马面对记者及"华影"宣传部。而卜万苍似乎有意回避宣传部小坂武和千叶俊一所强调的国民电影的意义及其重要性，只是一味称赞作品的导演、摄影、演员的表演，并强调："我来看友邦的电影，目的是为了观赏，也就是说，吸收他人作品的长处与优点，作为自己拍片时的参考。"[2]

卜万苍就《姿三四郎》《望楼敢死队》《穷开心》（日活，岛耕二导演，1940）三部影片发表了一通"一时想到的意见"。据谈话记录，他当时称，与《暖流》这种作品相比，自己更喜欢古装片；对于《姿三四郎》一片节奏之恰到好处、自然音之巧妙运用、人物心理刻画之细腻，他表示欣赏。他肯定《望楼敢死队》是一部整体创作水平很高的作品，但也指出这部影片还存在内容上的政治性、好莱坞影片的影响等问题，并以此为例，把日本影片分为两大类：一类是民族意识强烈、顺应时代要求的影片；一类是宣传日本人忠诚、孝顺美德的影片。他的发言

1 柏子，《〈龙虎传〉碎谈会》，《大华》1943 年 34 期。
2 同上。

看上去不痛不痒，但却相当含蓄而有所指。[1]

至少可以说，卜万苍完全无意成为清水晶所希望的电影国策化工作的骨干，不仅如此，卜万苍反而公开指出一些日本电影存在的宣传性。这让人感到他怀有一种戒备心理，试图与日本电影保持距离。卜万苍说喜欢《姿三四郎》，大概与他在"孤岛"时期的职业经历有关，因为在"孤岛"时期他曾导演过《木兰从军》《苏武牧羊》（1940）、《秦良玉》（1940）等古装片。正因为他在"中联"公司拍摄过表现现代人自由恋爱的《牡丹花下》（1942）和《两代女性》（1942）等影片，似乎可以这样讲，与其说卜万苍讨厌日本的现代剧，毋宁说他是在有意识地回避国策性强的现代剧。

另外，与卜万苍一样，普通观众也对日本电影的宣传性表示厌恶。汪锡祺在写给《大华》杂志的文章中，对那些存在宣传性的作品表达了不快：

> 我认为《东亚的凯歌》（报道部，1942）一片，完全是一部宣传片。所谓电影，只有广泛争取观众，才能收到效果。这部影片在贵影院（大华）上映是极不妥当的，因为贵影院的使命是让中国人观赏具有艺术价值的友邦电影，这种新闻片风格的作品，最好在文化片电影院上映。[2]

当然，汪锡祺对国策性不强的作品也表达了好感，他在《问答栏》中吐露了这一心情：

[1] 卜万苍，《一时想到的意见》，《新影坛》1944年2卷3期。
[2] 汪锡祺，《问答栏》，《大华》1943年17期。

> 看过《暖流》后，我感到日本电影的水平与好莱坞电影不相上下，比中国电影高。看过榎本健一主演的《水浒传》后，我进一步确信，自己的感觉是正确的。[1]

《大华》杂志刊登了各种各样的日本电影评论，笔者从中发现了一篇奇妙的文章。这篇文章提到了防谍片《未死的间谍》（松竹，吉村公三郎导演，1942）。文章作者首先强调"不可忽视这部作品作为反美影片的目的和旨趣"，接着又说道：

> 从我们大中华民国人的眼光来看，更重大的、更有意义的旨趣深藏于这部影片之中。此即为影片给"抗日者"，尤其是"半抗日者"看到剥下假面具的美国，使他们重新认识"新中国"。[2]

从其微妙的措辞及带引号的写法中，我们可以窥见作者的本意，同时也可以看出作者巧妙地讽刺了这部作品的可称为幼稚的宣传性。尤其在文章结尾，作者的"物极必反，哈哈！（笑）"这句话意味深长。从表面上看，文章作者似乎肯定了该作品，但其实是在倾诉压抑在内心的郁愤。

总而言之，卜万苍的上述例子表明，对于被吸收进"华影"公司的中国导演来说，学习日本电影的先进技术是他们观看日本电影的重要动机，而宣传性影片的内容如何并不重要。换言之，他们欲利用日本电影大举进入上海这一机会，积极提高自己的电影技术。除卜万苍外，导演李萍倩的名字也出现在《大华》的观众投稿栏中。他在这篇

[1] 前引汪锡祺《问答栏》。
[2] 镇远，《评坛 未死的间谍》，《大华》1943年17期。

不长的投稿中，要求上映《成吉思汗》（大映，牛原虚彦导演，1943）和《剑底鸳鸯》（原片名不详），重新上映《宫本武藏·一乘寺决斗》，并要求电影院为观众配备耳机等。[1] 这也证明，他是以自己的方式认真观看日本影片的。另据称，在筈见恒夫的推荐下，导演马徐维邦和剧作家周贻白[2]在公司内部观看了《元禄忠臣藏》（兴亚、松竹，沟口健二导演，1941）。据筈见恒夫说，二人"认真地看到最后，但似乎无法理解作品后篇的故事发展、人物的心理描写等。对于该片的拍摄技术，他们则表示相当佩服，甚至是羡慕。他们说，无论怎么想急于赶上日本电影，我们中国电影界也不敢想象能搭建这样的布景，把钱大把地花在设备上"[3]。

对于媒体大肆吹捧并在日本国内斩获票房收入第一名的《夏威夷·马来大海战》和大力鼓吹"东亚解放"的《新加坡总攻击》（大映，岛耕二导演，1943）、《加藤隼战斗队》（中文片名《神鹰》，东宝，山本嘉次郎导演，1944）、《射击那面旗帜！》（中文片名《花旗的末日》，东宝，阿部丰导演，1944）等战争片，却很少有人给杂志社来信谈感想。可能是由于这个缘故，有关方面只好举办面向学生的试映会，以此征集观后感，或举办有奖征文比赛。[4] 但是，如此一来，有时也会导致中国人的民族主义高涨。国立上海医学院学生何超写的获得一等奖的观后感《观看〈加藤隼战斗队〉》就是其中一例。看了这部影片后，他十分感慨："看到日本空军的飞跃性进步与发展，我为中国空军的积弱感

[1] 萍倩，《问答栏》，《大华》1943年25期。
[2] 周贻白，剧作家，"孤岛"时期创作了《明末遗恨》《秦良玉》等借古讽今的古装片剧本。其后执笔过《万世流芳》的剧本。
[3] 前引筈见恒夫《关于日本电影进入租界》，8页。
[4] 佐佐木千策在《日本电影进入中国》（《新电影》1944年8月号，15页）一文中称："在上映《加藤隼战斗队》时，邀请中国青年学生参加试映会，悬赏征集观后感等，采取了各种特殊的宣传手段。"

到羞愧。希望青年们看过这部影片后,关心中国空军的发展,一起努力,组建优秀的飞行战斗队,为祖国出现加藤阁下那样的英雄而奋斗。"[1] 当然,也有人斗胆批评了战争片。一位记者看过电影《桃太郎之海鹫》后,毫无顾忌地在《申报》上指出这部影片的宣传性:

> 故事相当有趣,但无聊之处也随处可见。该片不过是把一些讽刺性画面串联起来,拍成一部动画片,完成宣传任务而已。……该片缺乏真实感,也没有发挥桃太郎英雄行为的场面。给人的感觉简直是在空袭无人岛,让观众感到无聊。该片的漫画技术也很幼稚。[2]

前文已经披露过,战争片确实招徕了很多观众。例如,《帝国海军胜利之记录》上映的第一天,中国观众拥到大光明戏院,两天的预售票顷刻之间售罄。为求一票,一些观众迟迟不肯回家,剧场附近的大街上人山人海,盛况空前。[3] 但正如报道这一盛况的佐佐木千策[4]所言:"盛况空前的原因:一、已从新闻报道中获得了日本与英美开战的消息,中国人想通过电影证实日本取得的巨大战果是不是'真的';二、这是大东亚战争以来的第一部纪录片;三、这是日本影片首次在租界上映。"[5] 总之,中国观众的真实想法是通过影片了解战争形势,以此消除不安心理。

面对如此盛况,佐佐木千策说他"体会到了一种热泪盈眶般的喜

[1] 何超,《观看〈加藤隼战斗队〉》,《新电影》1944年8月号,15页。
[2] 前引《大华大戏院反响调查报告》,46页。
[3] 参见前引佐佐木千策《日本电影进入中国》,15页。
[4] 佐佐木千策时任"中华电影"公司兴业课课长、"华影"公司宣传处副主任。
[5] 前引佐佐木千策《日本电影进入中国》,15页。

悦和感动"[1]。但与他形成对照的是，有人看到了此种盛况背后的现象。例如，评论家野口久光谈到，在观看《马来战记》及《英国崩溃之日》时，中国观众的反应与他自己的感情相去甚远：

> 试映会后，我迫不及待地催问刚刚结识的几位中国人："怎么样？"但是，令我意外的是（那一瞬间完全是意外），他们并没有像我这样既感动又兴奋。[2]

不管理由如何，反映太平洋战争的影片在租界受到观众欢迎，其余波持续了一段时间。看大华的放映统计表可知，其后上映的《夏威夷·马来大海战》拥有更多的观众，在进入租界放映的日本影片排行榜中观众人数名列前茅。[3] 其他影片均放映三天或一周时间，但《夏威夷·马来大海战》连续上映十天，按每日平均观众人数计，其人气不输《水浒传》，仅次于《苏州夜曲》与《成吉思汗》。然而，没有观众来信要求重新上映这部影片，从中可以看出观众人数与影片口碑之间的落差。也就是说，对于观众一方来说，他们既有通过电影了解战争进展的好奇心，又有对战争片的厌恶心理。让我们关注一下野口久光下面的这段话：

> 他们非常了解日本善于打仗。他们不想在影片中看到这一点。……如同清一色国策招贴画般的日本电影和日本人，无论

1 前引佐佐木千策《日本电影进入中国》，15页。
2 野口久光，《中国人的电影眼光》，《映画旬报》1943年6月1日号，20页。
3 参见《大华大戏院反响调查报告》分三次所附的统计表。《映画旬报》1943年4月、6月、11月号。

在上海多么泛滥,日华亲善也不会前进一步。[1]

野口久光情不自禁吐露出来的这种忧虑,从某种意义上讲,一语道中了日本电影进入上海电影市场的结果。《大华》于1944年进行了一次观众问卷调查,其结果证明了这一点。

"你喜欢看哪一类型的影片?"观众对这个问题的回答依次是喜剧片、伦理片(言情片)、音乐片、古装片,而战争片则排在末位。[2]

那么,中国普通观众对国策色彩并不浓厚的日本影片是如何看待的呢?在此,我们来看看洛川投给《新影坛》的一篇题为《日本电影风格与中国观众》的文章。

在文章中,洛川首先说:"目前,绝不能说上海的电影观众已经接受了日本电影,爱上了日本电影,完全理解了日本电影的艺术和文化精神。但有一部分观众,尽管人数不多,已经对日本电影发生了兴趣。目前只能说,上海观众萌发了对日本电影的兴趣。"他根据自己掌握的数据,把中国人对日本电影的认识归纳为如下五点:

(1)他们(中国观众)大部分人承认,日本电影的艺术水准很高,在技术上优于目前的中国电影。

(2)他们认为,日本电影的教育要素过于浓厚,内容和意识重于形式,所以感到无聊与沉闷。

(3)日本电影富有人情味,注重刻画人物心理及家庭生活细节。虽然描写细致,但节奏过于缓慢,缺乏刺激,格斗场面也相当拖沓冗长。

1 前引《中国人的电影眼光》,21页。
2 《观影测验揭晓》,《大华》,1944年76期。

（4）很少看到美国电影那种壮观的场面。

（5）他们大多数人喜欢音乐片和武士道片，如《青春乐》《狸宫歌声》或《无敌二刀流》《骷髅钱》《壁虎党》之类。其次，他们喜欢那些富有人情味的作品或喜剧片，如《分道扬镳》《穷开心》《赣汉艳史》《大巫小巫》之类。但那些较有文艺气息的作品，如《盖世匹夫》《暖流》《母子草》《父亲》等影片，反而不是他们最为喜欢的。[1]

洛川对《母子草》的评价与上述问卷调查的结果不同，鲜明地表达了他的主观想法，但他的其他论点与以往论述的中国观众的接受情况及卜万苍的观点仍有很多相通之处。他说观众喜欢看武士道片，这是日方有关人员始料未及的。与其说这一点与"孤岛"时期以来的中国古装片热有着某种联系，毋宁说观众逃避现实的心理发挥了作用更为贴切。所谓"教育要素"之类，与卜万苍所说的"内容上的政治性"在表达上有相似之处。他指出节奏缓慢，是因为观众看惯了快速转换的电影场面。他说"很少看到美国电影那种壮观的场面"，从中可以窥见观众对美国电影的怀念。只是我们不能忽视他指出的第一点，即日本电影技术具有很高水准，综合考虑前述徐公美的期望及供职于"中联""华影"的导演们的言论，可以说，这一点是战争期间日本电影对华扩张给上海电影带来的一个正面影响。

总之，日本电影进入上海，是战争期间日本国内展开的电影战的海外版。继"中华电影"公司之后，"华影"公司发挥了关键作用。只是从吸收原有中国电影体制这一性质来看，"华影"公司的一个明显特征

[1] 洛川，《日本电影风格与中国观众》，《新影坛》第3卷第2期，1944年9月15日，14页。译文中《壁虎党》《大巫小巫》两部影片的日语片名不明，按原文引用。

是，它必须同时扮演扩大日本电影之影响与接受日本电影两方面的角色。在"华影"内部，如前一章提到的清水晶的意见所述，电影国策工作的推动方试图把"中联""华影"所属的中国电影人和职员拉入自己一方，而以卜万苍为代表的许多人，尽管十分佩服日本电影所具有的高超技术水准，并拼命地学习和吸收，但对占领方强加给他们的电影国策工作任务却十分抵触，并经常刻意地与日本电影保持一定距离。

正是这种非合作行为，使原本应当团结一心推动电影国策工作的"华影"组织内部产生了裂痕，常常达不到日方有关人员设想的预期效果。因此，推进方不得不经常修正日本电影对华扩张的方向。如此一来，接受方与推进方之间的巨大心理差距一直得不到克服，而日本电影的对华扩张，也终于随着日本的战败而宣告终结。

因此，在体制上实现了一元化的"华影"，日本电影的上映与中国电影的制作始终是作为两个不同的项目开展的。除《烽火在上海升起》以外，日本电影对华扩张的工作主要由日方负责，故事片的制作则由中方承担。这种分工形态实质上一直持续到日本即将战败为止。[1]

笔者想补充的事实是，如洛川的文章所言，虽然推进方一直被日本影片的中国观众人数牵着鼻子走，为接受方的反响所左右，但另一方面，国策色彩不太浓厚的作品偏离了自上而下的国家意志，逐渐构成了日本对华扩张电影的主轴，并在租界逐步给日本电影打下了一些基础。这一点也反映在中国电影的制作上。第五章所述《凌波仙子》和《万紫千红》，均属于受到日本歌舞片、歌舞剧的启发拍摄而成的作品；另外，在《万世流芳》一片的拍摄期间，经常有媒体报道担任联合导

[1] 1945 年，"华影"制作的电影作品共有七部，《万户更新》（"华影"众导演合导）是最后一部。

演的稻垣浩以前执导的作品《无法松的一生》及其电影手法。[1] 从中也可以知道，进入上海的日本影片，尤其在技术上，似乎带给中方电影人不少启发。

但是，华北也好，上海也罢，与太平洋战争爆发同时开始的日本电影的对华扩张，不过是战争的附属品而已，所以也根本摆脱不了这一命运。继新闻片、文化片巡回放映后，故事片也以迅猛之势大举进入上海及华北等沦陷区。但这一发展势头由于战局的恶化而趋于沉滞，直到日本战败时销声匿迹。

[1] 例如,《新影坛》第 3 卷第 1 期就刊登了稻垣浩《摄影剧本的构成》一文,对《无法松的一生》的摄影方法进行了介绍。

第七章 电影受众的多义性

　　如本书第二章和第三章所述，随着战争的发展，有关中国电影的言论逐渐体系化，在日本电影言论界也开始占据重要的地位。为了与这种日益庞大的中国电影言论相呼应，各大电影厂家开始大量生产表现大陆的电影作品，这类电影制作一直持续到日本战败。但是，由于缺乏可以作为讨论对象的作品，中国电影的存在越是深入日本电影言论之中，言论的空洞化就变得越发严重。为了打破这种局面，在日本电影对华扩张告一段落的时候，"中华电影"公司开始正式向日本输出中国电影。如此一来，在太平洋战争爆发后的第二年，中国电影输入日本终于得以实现，日本多家电影院开始公映中国影片。

　　然而，如前所述，日本电影在对华扩张过程中发生了各种冲突和矛盾，同样，中国电影一旦登陆日本，国族电影所发出的强烈信息必然会随着作品一道进入日本。如何避免这种现象？如何解释以隐喻手法表达抗日意识之类的影片？这些都是电影进口业者、评论家、大众媒体必须认真面对的重大问题。本章拟以这个问题为中心，主要论述中国电影在日本的受众史实。本书第二章和第三章考证了有关中国电

影言论的脉络，本章可以看作这两章的续篇，加上论述日本电影进入中国的第六章，大致勾勒出中日电影相互接触、相互渗透的另一个侧面。

日本电影院公映的第一部中国影片是1938年摄制的《茶花女》（光明，李萍倩导演）。太平洋战争爆发后，《木兰从军》（1939）和动画片《铁扇公主》（国联，万古蟾、万籁鸣导演，1941）由"中华电影"公司出口到日本，并在日本公开上映。下面将论述这三部作品出口到日本的经过、处于交战中的中日两国接受对方电影时的不同反应，并讨论国族电影的越境及由于越境而引起的战时意识形态之间的纠葛。

一、《茶花女》输入日本

1938年，光明影业公司拍摄的影片《茶花女》经东宝公司输入日本。[1] 由于激烈的上海巷战刚刚结束，这部根据外国文艺作品改编的原本与政治无缘的影片即将出口日本的消息在"孤岛"一经传开，立即遭到文化界的激烈反对。结果，新闻媒体开始在民族主义这一语境中讨论该片是爱国影片还是卖国影片。[2] 由于这个原因，与东宝公司经过业务交涉，同意将《茶花女》出口日本的光明影业公司遭遇谴责风暴，该公司摄制的其他影片，如正在上映的《王氏四侠》（王次龙导演，1938）、即将上映的《大地的女儿》（未上映即取消放映）都被清出电

1 据辻久一战后调查，有人说《茶花女》一片是由"华中派遣军"上海报道部金子俊治和刘呐鸥策划，由东宝公司派遣的制片人松崎启次协助，并由东宝公司提供资金拍摄的；还有人说金子俊治从"华中派遣军"那里筹措了一笔电影国策工作费。不管怎么说，这（《茶花女》的摄制）是'中华电影'公司成立之前，日本与中国电影界第一次主动的接触"。参见前引辻久一《中华电影史话——一个士兵的日中电影回忆录 1939—1945》，58 页。

2 前引李道新《中国电影史1937—1945》，55 页。书中有如下记述："《茶花女》即将在日本上映的消息一经传到上海，新闻媒体立即闻风而动，大肆报道。各大报纸说，这一事件是中国电影界的一大污点，也是中国文化界的一大耻辱。要求光明公司查明事件真相，表明态度。"

影院，未能公映。[1]

但是，中日电影界围绕《茶花女》一片出口日本引发冲突的消息根本没有传到日本。对于光明影业公司受到的谴责，东宝公司毫不知情，竟然为影片公映启动了宣传活动，称《茶花女》是"中国式的浪漫"，"是事变后最珍贵最新颖的中国影片"[2]。与是爱国电影还是卖国电影这一争论在上海呈现剑拔弩张的政治气氛不同，《茶花女》是在一种完全不同的政治、文化语境中进入日本观众视野的。

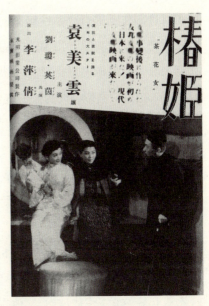

《茶花女》在日公映时的杂志广告，《电影旬报》1938年11月11日号。

下面依据当时电影杂志刊登的几篇评论，考察一下日本观众是如何接受《茶花女》的。

当时还是一位初出茅庐的评论家的清水晶[3]，对上述宣传标语似乎很反感，他说："从这部电影中根本看不出罗曼蒂克之梦，只看到一些不协调的无聊画面。"他彻底否定了《茶花女》："这部影片不正是被作为东洋和平之瘤的欧美所搅乱的旧中国风貌之谜吗？"[4] 读清水晶这篇文章可知，他显然是基于批判崇美思想来评论这部作品的。

《茶花女》不过是一部根据外国文艺作品翻拍的影片而已，但是，

1 参见李道新《中国电影史 1937—1945》，192 页。
2 《東宝新闻》，1938 年。
3 清水晶亲口告诉笔者，他用望月由雄的笔名写了《茶花女》的评论。
4 望月由雄，《椿姫》，《电影评论》1939 年 1 月号，167 页。

试图对这部作品进行政治性解读的并不仅仅是清水晶一人。例如，滋野辰彦把《茶花女》与当前的时局联系起来，称其"题材的选择已扩大到大陆，我们的思想也要随之跟上，在不久的将来，分析那些全部由中国人拍摄的电影将成为一项重要的工作"[1]。很明显，他是在眼下的大陆电影制作及将来的日本电影对华扩张这一语境中讨论该片的。但与此同时，他也挖苦《茶花女》："根本看不到作为东洋人的茶花女的身姿。"他对此片不解的是："当战斗就在身边打响的时候，上海居然还拍出了这么一部罗曼蒂克的恋爱片，这似乎有某种一言难尽的复杂含义。"[2]

从一部文艺片联想到事变后的上海，饭田心美也是其中一人。他说："仅就这部影片的观看印象而言，有一点是可以肯定的，即这部影片绝对称不上是一部杰作或佳作。"他表示出困惑："《茶花女》在中国电影中处于什么地位呢？我根本想象不出来。"他也像滋野辰彦那样，提出了自己的看法："如果非得在这部影片中找出让人感兴趣的地方，那么，不是作为成品的电影本身，而是产生这部作品的拍摄动机。"[3]

也就是说，无论是滋野辰彦还是饭田心美，他们都不太关心《茶花女》一片的内容如何。让他们觉得不可思议的是事变后的上海居然还能拍出这类影片，并试图发掘其原因。因为在此之前根本没有机会观看中国电影，因此，他们更想通过这部好不容易看到的唯一一部作品，掌握事变后上海的电影状况。

如本章开头所述，有关中国电影的言论大幅度增加、不去中国便看不到中国电影的状况，在"八一三"事变后仍然持续了较长一段时间。

1 滋野辰彦，《椿姬》，《电影旬报》1938年11月21日号，50页。
2 同上。
3 饭田心美，《椿姬》，《电影旬报》1939年1月11日号，56页。

在这种言论空中楼阁的情况下，观看中国作品的机会终于到来了。但是，看了这部很难说能够代表上海电影水准的《茶花女》后，所有的评论者都陷入了茫然不知所措的状态。当时日本电影中的大陆表象泛滥，对于大陆表象正确与否正处于议论纷纷之时，但是，由于"在这部《茶花女》中也看不到中国电影的特点"[1]，评论者更平添了一份焦虑。

此外，与那些找不到论述影片的有价值角度的电影评论家不同，有人从作家的视角评论《茶花女》，以此作为解读"中国"的一个线索。此人就是以小说《北京》而广为人知的作家阿部知二。他发表了一篇题为《〈茶花女〉·中国·日本》的评论，从文章标题可以看出，他在进行分析时，把影片《茶花女》作为一个考察日中关系的文本。阿部知二首先声明："没有能力从电影角度进行评论，也没有能力将其与各种法国版、美国版的《茶花女》影片进行比较、研究。"作为一名作家，他不必对作品的好坏进行评论。阿部知二说，当他观看这部电影时，"马上感到了西洋和中国以及日本这三个地方"[2]。关于中国与西洋的关系，阿部知二称："这个原产法国的故事，出乎意料，给人一种'恰如其分'的感觉，甚至使人想到，拿破仑三世时期巴黎的颓废生活与现代上海的生活之间有着某种相同之处。"他的论点是："就像剧中女人的中国服装与西式生活完美地结合在一起一样，他们对西洋的模仿，甚至充满了一种没有底线的、毫不掩饰的开放心态。中国与日本在'东洋'这一问题上，与西洋相对，显示了同一特性；而中国与西洋，则属于连在一起的大陆。"他的这一说法，不由得使人联想起前述饭岛正所发的那一通对同文同种的疑问。总之，阿部知二认为，日中双方对西洋认识的差异是今天的悲剧之所以发生的主要原因之一。他得出的

1 前引望月由雄《椿姬》，50页。
2 阿部知二，《〈茶花女〉·中国·日本》，《日本电影》1939年新年号，38页。

结论是:"更进一步地把这两个西洋结合起来,在此基础上,东洋传统的充满生机的生活一定会到来。这才是赋予我们和中国人——总有一天会成为我们伙伴的、觉醒的中国人的艰巨任务。"[1] 值得注意的是,阿部知二是立足于西洋对东洋这一大的思想框架来解读《茶花女》的,从这一点看,阿部知二与清水晶的观点不无相同之处,但认识到"中国与西洋属于连在一起的大陆"的阿部知二并没有忽略中日之间横亘的对西洋认识的差距、上海的文化特殊性。但是即便如此,我们应该注意到,包括阿部知二在内的所有言论都有一个共通点,也就是说,从学生到文化人,很多人对《茶花女》的解读都是一种"作品论缺席"的状态,即闭口不谈作品的优缺点,一味地只想加深"对华认识",一味地只想了解"上海现状"。

如此一来,在中国电影输入过程中发生的激烈的政治博弈、围绕电影发行而展开的激烈的民族主义对立,最终都被消解或掩盖了。可能是为了提升战争期间的"对华认识",论者都是基于日益高涨的"大东亚思想"语境来论述这部在日本公映的第一部中国故事片的。但是,具有讽刺意味的是,正是由于《茶花女》输入日本,以往只能通过言论表述的中国电影,总算以一种视觉形象出现在人们的面前。只是面对日本国内日积月累、十分庞大的中国电影言论,《茶花女》并不是一部能经得起批评的影片。从这一点来看,要完全消解言论本身带来的表象缺席这一窘境,还需要相当长的时间。如上所述,日本的中国电影评论家被《茶花女》所提示的视觉表象所迷惑,表象缺席所造成的空虚感反而因此徒增。

那么,继《茶花女》之后,是否又有中国影片马上输入日本呢?答案是否定的。由于《茶花女》的出口遭到"孤岛"文化人的强烈反

[1] 前引阿部知二《〈茶花女〉·中国·日本》,40页。

对，中国电影的出口业务被迫停止，就结果而言，言论上的窘境始终未能找到一个妥善解决的突破口。直到太平洋战争爆发后，有关人员希望观赏更多的中国电影，掌握上海的所有情况这一强烈的愿望才得以实现。正如1932年关闭的东和上海支社一例所示，《茶花女》输入日本的经过雄辩地证明，电影商业一旦被卷入战时政治，势必造成意识形态介入那些没有政治色彩的作品。因此，围绕《茶花女》输入日本这一事件引发的风波，象征性地暗示了支配"孤岛"文化的强烈的民族意识。就算这一事实在电影言论的公开场合被遮蔽，但少数消息灵通人士一定重新认识到了今后应如何对付作为抗日牙城的上海"孤岛"这一问题的重要性。

二、《木兰从军》的越境史

(一) "孤岛"文化的象征

"中华电影"公司成立后，经过川喜多长政的努力，"孤岛"电影在占领区的发行得以实现，这意味着"中华电影"公司对抗日"孤岛"所实施的怀柔政策取得成功，同时为重启因《茶花女》受挫而停止的输入中国电影的业务打下基础。尽管如此，中国电影进口业务的恢复还是拖到了太平洋战争爆发以后。本节和下一节将分别论述《木兰从军》和《铁扇公主》两部影片，但必须指出，这两部影片输入日本，都是在日本占领租界之后。

在日本进口的三部中国影片中，《木兰从军》是日方怀柔"孤岛"中国电影发出的抗日信息的一个最好的例子。在讨论《木兰从军》的日本受众前，笔者拟先简单地介绍一下该作品诞生前后的电影环境及制片人张善琨。

以往的电影史告诉我们,中国联合影业公司华成制片厂[1]于1939年摄制的《木兰从军》一片,不仅在上海租界大受欢迎、场场爆满,而且被发行到蒋介石政权所在的陪都重庆,甚至发行至"满洲"地区,且一经上映即轰动一时,为"孤岛"时期电影的繁荣创造了契机。然而,在讨论这部作品的制作与受众情况时,有必要介绍一下其关键人物张善琨的经历。

1934年,张善琨在上海创办了新华影业公司。当时新华公司只有一间狭小的摄影棚,设备也不完善,但他仍然大胆地开始了电影拍摄。张善琨推出舞台剧《红羊豪侠传》(杨小仲导演,1935),这部戏采取20世纪20年代由本书第一章介绍的川谷庄平引进中国的"连环剧"[2]形式,一举获得票房的成功。张善琨趁势租用电通影片公司[3]的摄影棚,马上拍摄了一部同名低成本影片。于是,新华影业公司和张善琨迈出了进入电影界的第一步。接着,张善琨聘请欧阳予倩编导了《新桃花扇》(1935),但该片票房失利。张善琨毫不气馁,又接着拍摄了喜剧片《桃源春梦》(杨小仲导演,1936),此片再次成功地招徕了观众。

张善琨就这样逐渐扩大制片厂的规模,并把那些已在电影界占有一席之地的左翼青年编剧和导演不断延揽到公司的创作阵容中,让他

1 《貂蝉》公映后,华新、华成两家公司形式上从新华公司独立出来,但实质上是新华公司的子公司。参见杨村《中国电影三十年》,香港世界出版社,1954年6月,186—187页。关于中国联合影业公司,参见本书第三章,73页注释2。

2 所谓连环剧,是指在戏剧中把一部分内容转换成电影场景,把舞台上发生的故事与银幕上发生的故事连在一起,交互展现给观众。一般认为活跃于早期上海电影界的川谷庄平是最早把这种形式介绍给中国电影界的人。参见川谷庄平著、山口猛构成《我的摄影师人生——穿越魔都的男人》,三一书房,1995年6月,150页。

3 电通影片公司的前身是1933年创办的电影器材公司,公司的原名称是电通股份有限公司,第二年,共产党方面通过司徒慧敏进入该公司,很多左翼电影人加入其中,于是公司改名为电通影片公司。该公司的代表作《桃李劫》(1934)是中国电影史上第一部成功的有声片。1935年,由于国民党逮捕了该公司的主要成员,再加上经营困难等原因,公司被迫解散。

们拍摄呼吁抗日的国防电影[1]。例如,《壮志凌云》(新华,1936)就是张善琨策划的一部影片,该片起用因处女作《神女》(联华,1934)而一举成名的导演吴永刚担任编剧和导演。这部影片以居住在"满洲"地区某个村庄的一对没有血缘关系的兄妹之情为主线,通篇贯穿着抵抗日军的思想,并成为国防电影的代表作。1937年,张善琨推出了以隐喻方式表现抗日主题的影片《青年进行曲》(史东山导演)和《夜半歌声》(马徐维邦导演),给世人留下了新华影业公司是国防电影大本营的印象。"八一三"事变爆发后,张善琨在租界避难,他一方面在生活上帮助制片厂的演职人员,同时一直在寻找恢复电影制作的机会。[2]

张善琨开始制作电影时,上海电影业已经进入黄金期。尽管起步晚,但在"八一三"事变前的仅仅两年半时间里,新华影业公司一共摄制了故事片11部、舞台艺术片3部、新闻片1部,成绩斐然。[3]新华取得如此飞跃性发展的秘诀,不仅仅是因为张善琨善于把抗日主题引入都市片、农村片、恐怖片甚至是古装片,他还具有非同一般的宣传手腕、敏锐的经营能力及商业才能。当时,几乎所有的大制片厂均遭到战火的破坏,电影界的很多骨干力量逃离上海,上海电影界遭到前所未有的打击,一蹶不振。但是,这一现实反而给张善琨及正处于上升阶段的新华带来一个千载难逢的商业机会。他迅速招揽那些留在上海未走的人才,短时间内即恢复了电影制作,并顺利地收回了制作成本,创造了一个电影繁荣的契机。可以说,在当时复杂的政治形势下,张善琨能够比较顺利地解决一个又一个难题,有赖于其独特的电影制作和发行方针,即打着抗日

1 所谓国防电影,是指1936年前后,根据把超越阶级、思想、流派的所有电影人团结在抗日民族解放的旗帜下拍摄抗日救国影片这一方针而拍摄的一系列影片。这个用语源自中国左翼文学阵营开展的国防文学论战,代表作有《壮志凌云》(1936)、《青年进行曲》(1937)等。
2 参见杜云之《中国电影七十年——1904—1972》,台湾电影图书馆出版部,1986年10月,218页。
3 同上。

招牌,强调娱乐性,商业优于一切。

分析了张善琨和新华,我们再来看《木兰从军》的制片经过。

新华恢复制作后的第一部作品——现代戏《飞来福》(杨小仲导演,1937),获得了意想不到的好评。第二年,根据古装戏《今古奇观》中的一节改编、由卜万苍导演的《乞丐千金》(1938)又顺利收回制作资金。以此为契机,张善琨把留在"孤岛"上海的著名导演岳枫、吴永刚、马徐维邦等人叫回到拍摄现场,责成他们拍摄了《儿女英雄传》(1938)、《冷月诗魂》(1938)、《四潘金莲》(1938)等影片。仅用一年时间,张善琨便完善了制片与发行体制,把其他电影公司远远地甩在后面,展现了新华的深厚潜力。而再次起用卜万苍担任导演的古装大片《貂蝉》,从1938年5月4日至7月12日连续上映70天,创下了连续上映天数的纪录,此次成功更让张善琨增强了信心。借香港电影公司之力拍摄的《貂蝉》大获成功,使张善琨从中得到启发。他请打算经桂林南下香港的欧阳予倩[1]创作下一部影片《木兰从军》的剧本,并亲赴香港,提拔粤语片新星陈云裳担任主演,继续让执导了大受欢迎的《貂蝉》的卜万苍担任导演,并迅速开机拍摄。

《木兰从军》的原著《木兰辞》[2]被搬上银幕,包括这部电影在内,已经是第三次了。众所周知,《木兰辞》是一首仅有300字的短诗,塑造了一个女性形象,讲述女扮男装、替病父从军的木兰与战友并肩战胜匈奴后凯旋故里的故事。这个传说从北朝时期起即由民众代代相传,

[1] 欧阳予倩15岁留学日本,回国后于1926年进入电影界,担任编剧兼导演,他同时也是一名京剧演员。1937年后辗转武汉、桂林、香港,继续创作舞台剧剧本。导演作品有《天涯歌女》(1927)、《恋爱之道》(1949)等。

[2] 《木兰辞》是北朝时期的乐府民歌。据传该作品作于北魏迁都洛阳后,经隋唐时期的文人推敲而成。一般认为,这首由300字组成的民歌突破了汉代民谣的狭小规模,为后来唐代诗歌的发展起到了示范作用。另外,佐藤春夫翻译的日文版《木兰辞》,收录于其《中国杂记》(大道书房,1941年10月)一书中。

广为人知。与其他古典文学作品一样,《木兰辞》也在默片时期很早就被改编成电影。

描写木兰的默片,分别有天一青年影片公司摄制的《花木兰从军》(李萍倩导演,1927)和《木兰从军》(侯曜导演,1928)。这两部影片都是在20世纪20年代后半期古装片和侠义片的热潮期间趁热打铁拍摄的。长期以来只存在于民众想象中的女中豪杰,此时虽然姗姗来迟,却英姿飒爽地登上银幕,成为各种女侠中的一员。那么,对于木兰被搬上银幕,当时的人们是如何宣传的呢?下面来看看《花木兰从军》的广告词。

> 花木兰替父从军,实属千古美谈!……一个纤弱女子,竟有如此伟大抱负!几千年来的女性荣光,初现银幕![1]

从中可以看出,花木兰替父从军这一行为一直作为"千古美谈"而传颂。由于拷贝早已失传,我们已无法确认其整体创作水平。但在发给观众看的"电影本事"(故事梗概)中,"花木兰古孝女也"[2]"替父从军"等字样十分醒目。笔者在此大胆推测,《花木兰从军》比较忠实地继承了《木兰辞》褒扬孝顺行为的主题。

这一点姑且不论,先回到1939年拍摄的《木兰从军》这个话题上。看到《貂蝉》的优异票房成绩后,张善琨决定拍摄《木兰从军》,回归古装片路线。因为他认识到,从1937年后的政治形势来看,制作现代剧希望渺茫。而他不用留在上海的电影人,却千里迢迢从南方请来欧阳予倩和陈云裳这一行为,正是他审时度势后做出的判断。这一时期,

1 天一青年公司出品《花木兰广告》,中国电影资料馆藏,档案编号:121—1372。
2 天一青年公司出品《木兰从军本事》,中国电影资料馆藏,档案编号:121—1617。

以离开上海电影界的电影人为中心,于1938年1月在武汉成立了"中华全国电影界抗敌协会",电影界的抗日运动从上海转到南方,并迅速扩大到武汉及其他各个城市。在上海的言论界和银幕上似乎已经销声匿迹的国防电影,从这一时期开始在非占领区再度投入拍摄。在武汉创刊的《抗战电影》连续发表了有关国防电影的讨论,正如阳翰笙[1]所呼吁的那样,"要使每一张影片成为抗战底有力的武器,使它深入到军队、工厂和农村中去"[2]。在被称为大后方的非沦陷区,电影的宣传性比事变前得到了进一步的重视。正因为这一时期是抗日论战围绕电影人对时局应负的责任、义务展开争论并趋于白热化之时,所以,自诩为国防电影创始人的张善琨才会考虑在与非沦陷区有着千丝万缕的联系的上海,通过迂回战术,开辟一条制作抗战电影之路。张善琨有此想法是极其自然的。

联系上述背景来看,一种可能的解释是,张善琨起用桂林的欧阳予倩和香港的陈云裳,当然不是突发奇想,而是以自己的方式苦心思虑的结果:既要向无法公开倡言抗日的"孤岛",也要向"孤岛"以外的地区表明自己的政治态度。可见,《木兰从军》是在周密地计算了租界与非沦陷区两个方面的影片发行和票房效果后才投入拍摄的。显而易见,张善琨是在寻求一箭双雕的效果。

1939年2月,《木兰从军》在沪光大戏院公映,观众人数超过《貂蝉》,创下新的票房纪录。上映时期的电影海报上写着"当今绝无仅有忠烈伟大历史古装巨片"[3],除演员名字外,张善琨、卜万苍、欧阳予倩等人

[1] 阳翰笙,剧作家,代表作有《铁板红泪录》《逃亡》《生死同心》等。著名的抗战片《八百壮士》《塞上风云》《日本间谍》的剧本也是由他撰写的。

[2] 参见前引李道新《中国电影史 1937—1945》所收《中国电影 (1937—1945) 大事记》,259 页。

[3] 《木兰从军》公映广告,《沪光大戏院今天日夜开映》,中国电影资料馆藏,档案编号:121—448。

的名字也出现在海报上。其后，该片似乎为"孤岛"电影制作指明了方向，古装片的制作开始快马加鞭，而现代剧则急剧地衰落下去。欧阳予倩"为宣传抗战，鼓舞人心，应该描写她（木兰）的英雄行为和智慧"[1]这一创作意图，在影片上映后通过媒体的传播而广为人知，同时借古讽今的手法也日益盛行。不仅新华影业公司，其他两家大电影公司——艺华影业公司和国华影业公司[2]，也争前恐后开始一部接一部地拍摄被称为历史电影的古装片。例如，新华的《葛嫩娘》（别名《明末遗恨》，陈翼青导演，1939）、《林冲雪夜歼仇记》（吴永刚导演，1939）、《岳飞精忠报国》（吴永刚导演，1940）；艺华的《楚霸王》（王次龙导演，1939）、《梁红玉》（岳枫导演，1940）；国华的《孟姜女》（吴村导演，1939）等影片，均为长达两年多的古装片热的代表作。

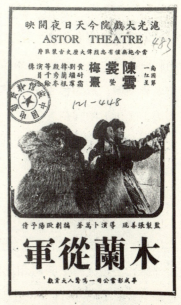

《木兰从军》在上海公映时的杂志广告，中国电影资料馆藏。

也就是说，《木兰从军》把"孤岛"电影引向繁荣，并成为恢复几乎被战火毁于一旦的电影制作上的范例。身处日军占领的包围圈中，政治压力自不待言，物资也极度匮乏。在这种情况下，如何运用隐喻手法表达自己的抗战意志，并且在商业上也能够获得成功？面对这个

[1] 欧阳予倩《电影半路出家记》，中国电影出版社，1962年1月，36页。
[2] 艺华影业公司成立于1933年，总经理为严春堂，"孤岛"时期拍摄了50多部影片。国华影业公司成立于1938年，"孤岛"时期摄制了40多部影片。

难题,《木兰从军》给出了某种标准答案。把娱乐变成武器,利用政治,促进电影的发行和上映。出于这种双重心理,张善琨巧妙地把抗日运用到商业行为上。后来,《木兰从军》成为"孤岛"言论的宠儿,并超越电影领域,成为代表"孤岛"时期文化的标志性事件。由此引发的政治、文化上的震荡波及蒋介石政府所在的陪都重庆,甚至日本。关于这一点,笔者将在后面予以详细的论述。

(二) 电影受众的二义性——抗战乎？亲日乎？

首先,笔者必须强调,作品有趣自不待言,但媒体的宣传也为《木兰从军》的成功起到了极大的作用。这么说是因为,解读的方法不同,一部影片会给人带来截然相反的印象,这一点在《木兰从军》的接受过程中表现得十分明显。

在上海,善意的评价占压倒性多数。据《新华画报》统计,各家报纸、杂志收到的评论稿件多达"三十几篇,八万字"[1]。读这些评论可知,大多数评论者都称赞了这部影片的借古讽今手法。

例如,白华的评论肯定了古装片为"孤岛"的国产电影开辟了一条新道路,并称赞《木兰从军》：

> 目前,正值敌人悄悄侵入中国电影事业之时,在环境如此严峻的现在,在极为困难的情况下,我们应该如何杀出一条血路,用电影这一武器,完成历史赋予我们的使命？这是一个值得注意的重大问题。……显然,历史片的制作绝不是回避问题。但是,在制作历史片时,我们应该采取的唯一态度是,仅仅把那些充满古代气息的、可歌可泣的历史故事（或民间传说）原封不动地搬

[1]《木兰从军佳评集》,《新华画报》4卷3期,1939年3月。

上银幕，是远远不够的，还应该通过作者的正确观点，给古人注入新的生命，以不辜负这个伟大的时代。换言之，原则上只要与历史记述没有太大出入者，即可挑出其有意义的部分加以强调；那些没有价值的部分，要么尽可能地删减，要么全部删掉。[1]

署名廉先生的文章更明确地指出了借古讽今的含义：

花木兰替父从军虽然只是一个民间传说，但在国难当头的今天，把它搬上银幕，具有非常重大的意义。[2]

上述两篇文章把《木兰从军》的制作意图重新置于战争这一现实语境中进行阐释，并给予高度评价，这是基于其现实意义的。但是，作者把历史（史实）与民间传说（疑似史实）混为一谈，就此而言，评论者并未注重历史表象，只是一味地称赞从现在的立场出发恣意解释历史的行为。换言之，他们极力强调改写历史的必要性，其目的就是让历史故事符合新时代的需要。

这种批评方法并非始于《木兰从军》。事变前，对国防电影的讨论曾盛行一时，报刊上经常可以看到大谈应当如何制作反映历史真实人物的国防电影之类的评论文章。例如，有人建议，不仅岳飞、文天祥、戚继光等千古传颂的官方英雄应该是电影的主角，为鼓舞民众，那些民间抵抗运动的代表人物也应该成为电影主人公。[3] 联系这种言论的脉络来看，可以说，围绕《木兰从军》的一系列影评沿袭了"孤岛"时

1 前引《木兰从军佳评集》。
2 同上。
3 参见曹聚仁《"国防电影"我见》，《大晚报》"火炬"，1936年5月29日号。

期以前有关历史片的各种言论，在特殊的政治形势下又以更加隐喻的方式继承了国防电影的有关言论，创造出一种言论上的借古讽今模式。

早在撰写《木兰从军》剧本前，欧阳予倩便以悲剧爱情的经典之作《桃花扇》为素材创作了《新桃花扇》（新华，欧阳予倩导演，1935）。他把故事发生的年代换成北伐战争时期，描写了一对年轻男女的感情纠葛。有评论指出，《新桃花扇》在剧作方法上"并没有完全拘泥于故事的原型，而是创制了一种弦外之音。对此，我们应该多加关注"[1]。文章还称赞了欧阳予倩把老戏改成现代剧这一创作态度。所谓"弦外之音"，是言外之意、话中有话的意思，而评论者褒奖的，不正是欧阳予倩的"弦外之音"式的剧作手法吗？

如果确实如此，那么《木兰从军》的剧作自不待言，甚至欧阳予倩作词的插曲也包含了十二分的"弦外之音"。在接续第一场戏的木兰回村一场戏里，击退了欲对自己图谋不轨的流氓阿飞后，木兰与村里的孩子们一边往家赶，一边唱起童谣。歌词是这样的：

> 太阳一出满天下，
> 快把功夫练好他。
> 强盗贼来都不怕，
> 一齐送他回老家。

有评论认为，从这首小童谣中立刻就能读出"弦外之音"，即抗日的含义，"（歌曲）听起来像童谣，但能看出作者的本来意图"[2]。

此外，从很多论述女主人公形象的评论中也能更明确地看出评论

[1] 伊明，《新桃花扇》，《民报》"影坛"，1935年9月。
[2] 前引《木兰从军佳评集》。

者的视角。下面这篇评论即是一例:

> 这个故事能流传到今天,完全是因为"阿爷无大儿,木兰无长兄"的花木兰,"从此替爷征"的孝行感动了后来的人。但是,今天出现在银幕上的花木兰,尽管还是一个"孝顺"女儿,但其孝行却产生了一个新的价值,即"精忠报国"。[1]

从上文可以清楚地看出,文章作者准确地把握了欧阳予倩创作这个剧本的真实意图——这不是一出写封建社会叛逆者的悲剧,欧阳予倩为了描写能够宣传抗日、鼓舞人心的女主人公才创作了这个剧本。[2]

其中,也有人这样解读欧阳予倩的创作意图:

> 欧阳塑造的木兰不仅能文能武、智勇双全,而且忠孝两全,实为现代花木兰。……(这个故事)经欧阳这么一写,她就不再是一个因为"阿爷无大儿,木兰无长兄"而"从此替爷征"的愚蠢的孝女花木兰了。[3]

重观影片可知,与过去曾经两次搬上银幕的花木兰电影相比,1939年版的《木兰从军》,无论女主人公还是其他角色,都说过好几次"救国"这个词。尽管影片沿袭了好莱坞风格的恋爱剧结构,但《木兰从军》确实突出了精忠报国这一主题。

1 前引《木兰从军佳评集》。
2 前引欧阳予倩《电影半路出家记》,36 页。
3 同上。

在此暂且不管制作者的意图如何，赋予古代题材以现代解释的正是有关这部作品的各种言论。必须注意的是，大众媒体大量生产的这些迄今为止未曾见过的言论，完善了现代木兰的形象塑造，而制作与受众的联动性，也在《木兰从军》一片中体现得尤为明显。

在此，笔者拟进一步探讨原作、电影、言论三者之间的关系。除了忠孝两全，自古以来还有"忠孝不能两全"的说法。因此，木兰替父从军也可以视为一个兼具孝顺与不忠两面性的行为。忠即"忠不事二主"，形容主与臣之间的上下关系，而孝则是"百善孝当先"，这种说法一直用于父与子之间血缘上的上下关系。因此，忠诚与孝行往往也会被视为相互矛盾的行为。离开父母、为国征战的行为被人解释为弃孝择忠，也不无道理。就这一点来说，原作《木兰辞》是作为一种孝行称赞木兰代替体弱多病的父亲出征这一行为的，尽管女扮男装脱离了传统的社会性别规范，但最终还是让木兰回到年迈的双亲身旁，回归女性。原作对孝的褒扬胜过了对忠的称赞，对思念父母的女儿的赞美胜过了对男尊女卑的挑战，而这一点，或许正是木兰传说世代相传、为世人津津乐道的原因所在。

但是，如前所述，影片中反复强调"杀敌""救国"之类台词的木兰，从军后立下战功，晋升大尉，与部下坠入情网，歼灭敌军后返回家乡，最终与情郎喜结良缘。原作《木兰辞》中没有这些内容，古代那位不知名的作者当然也不可能写出这样的故事。从自由恋爱到圆满婚姻，这类情节正是美国爱情喜剧的老套路——相互排斥、失之交臂的男女最终喜结良缘。正如佐藤忠男所说，这是长期受刘别谦（Ernst Lubitsch）式恋爱喜剧影响的上海电影的一种类型片。唯有返乡的结尾与原作没有出入。但是，如同男女两人相偎相依的最后一个镜头所象征的那样，《木兰从军》巧妙地换掉了作为《木兰辞》核心内容的孝行，将其改写成一出上海电影最为擅长的恋爱剧。顺便说一下，《木兰从军》

最后的这场戏，酷似《苏州夜曲》中李香兰与长谷川一夫依偎在一起的结尾。

但是，读有关《木兰从军》的一系列评论便会发现，极少有评论谈及作品从中间部分开始渲染的木兰的恋爱。如本书引用的各种评论所示，更多的评论在重新定义原本属于主从关系的忠诚，他们一味强调木兰对国家所尽的忠心，而非她对家庭的孝行。"已经不再是一个愚蠢的孝女"这句话颇具代表性，把孝顺父母解释为愚蠢的行为，有意把国家的重担加在木兰的肩上。当然，毋庸赘言，在当时的抗日舆论这个大前提下，作品与言论之间这种微乎其微的裂纹并未成为一个大问题。

没有人介意原作、影片、言论三者之间的差异。《木兰从军》在孤岛备受称赞，饰演女主人公的陈云裳也一跃成为名噪一时的大牌明星。在好评如潮的灼热气氛中，《木兰从军》进军重庆，然而在重庆上映时，却因为上面提到的那首歌发生了一起意想不到的大事件。在分析中国电影史上这桩著名的事件前，在此拟简要梳理一下当时的重庆电影状况。

《木兰从军》在上海引起轰动之时，1935年成立、1938年10月迁移重庆的中国电影制片厂（简称"中制"）和1934年成立、后由南京迁往武汉再迁往重庆的中央电影制片厂（简称"中电"），均具备了拍摄影片的条件，并已经开始摄制故事片、新闻片、动画片。这两家电影制片厂尽管归国民党政府管理，但有田汉、史东山、孙瑜、沈西苓等很多主创人员参与，他们均为事变前活跃于上海的电影作家。这一时期，在重庆当然没有必要使用借古讽今的手法，在1939年相继完成的故事片《保家乡》（中制，何非光导演）、《好丈夫》（中制，史东山导演）、《孤城喋血》（中电，徐苏灵导演）、《中华儿女》（中电，沈西苓导演），均为直接号召抗日的现代剧。《木兰从军》正是在这种背景下在重庆上映的。但是，对于那首在上海被认为是暗喻抗日思想的插

曲却遭到抨击,中制公司的一些电影人指责"太阳一出满天下"中的"太阳"一词是指日本的日丸旗,坚持认为这是甘于日本侵略、瓦解民心之作。于是,他们在放映现场发难,焚烧了放映的拷贝。[1]

这则令人震惊的消息迅速传遍上海,张善琨、卜万苍等人慌忙在重庆、香港、上海的各大报纸上刊登文章,澄清事实。这一时期在桂林艺术馆担任馆长的欧阳予倩解释说,电影插曲是明朝末期的民歌,目的是为了唤起民众的抗日意识。由于作者洗刷了日丸旗嫌疑,后来《木兰从军》总算平安上映了。[2]

这起事件难道只是激愤于影片的少数人引发的一场偶然性骚乱吗?寻找事件的深层原因便可以发现,这起事件起因于抗日运动时期中国电影界的混乱状况,是电影界相互对立的权力结构发生了作用。当时,在上海、武汉、重庆、香港等地区,共产党与国民党的对立复杂而多重地交织在一起。同样,在国民党控制下的中制和中电,国民党派与共产党派的电影人尽管在空间上移动、对立,但仍然互相配合,一起从事影片拍摄。当然,这些地区相互之间并不是割裂的、断绝联系的,每当发生什么事情,便会出现连锁反应。因此,《木兰从军》焚烧拷贝事件虽然是各种思想对立表面化之产物,但由于代表非占领区的桂林、香港的主创人员的辩解及媒体的宣传效果,这个问题最终还是比较顺利地得到了解决。可以说,还是张善琨采取的联动制片方式拯救了因《木兰从军》一片引起的这场风波。

总之,在这场风波中,值得注意的是上海和重庆截然不同的反应。

1 参见《〈木兰从军〉放映时——重庆观众激动的实况——从放映到火烧的经过》,《电影周刊》74期,1940年3月27日号。

2 一般认为,引发《木兰从军》焚烧拷贝事件的问题有以下四点:一、歌词中的太阳意味着日本;二、使用了日本的胶片;三、质疑华成公司的资金;四、不信任导演卜万苍。为此,有关方面把第一点所说歌词中的太阳改为青天白日,认为其他三条系毫无根据的诽谤,为其平反,并允许影片重新上映。参见《〈木兰从军〉在渝重映》,《电影周刊》79期,1940年5月1日号。

也就是说，在上海和重庆两地，对于《木兰从军》的解读形成了非常鲜明的对照。从这段意味深长的史实中，我们是否能够找出"孤岛"和非占领区在电影受众上的共同点呢？简而言之，上海和重庆截然相反的反应，实质上是出于一种相同的抗战意识对作品的不同解读。

对于解读《木兰从军》时产生的多样性、复杂性问题，可以再次把《木兰从军》与20世纪20年代后半期拍摄的"木兰片"进行比较。据资料记载，木兰片的两个默片版本赋予木兰以自由奔放的女侠形象，同时通过女主人公折射出女性对家长制的服从。因此，这种女性英勇善战的故事不可思议地兼具了对社会性别秩序的挑战、对家长制的维护、对儒家学说的赞美，它把女性的服从和解放双重穿插在一起。似乎也可以说，它完善了新派风格言情片中经常出现的成为家长制牺牲品的女性形象。但是，再次由古典作品改编的1939年版木兰片，如前所述，通过媒体的宣传，其抵御外敌的英雄形象给观众留下了深刻印象。换言之，传说中木兰的社会性别认同在影片中被纳入对国家的认同，并通过想象的民族性（中华民族）话语，完善了木兰的社会性别认同。通过这一视角转换，木兰从一个赞美儒家学说的形象转变成抗日的象征，同时也身不由己地成为一种非性别人物。考虑到20世纪20年代后半期与1937年以后政治形势上的差异，对于相同的木兰进行不同的解读也是理所当然的。

还有一个不可忽视的问题。笔者在此想强调的是，有关民族表象和话语的展开，也是一种源于悠久的民族纠纷史的遗恨，亦即一种内在的民族矛盾通过想象的国族得到缓和的过程。例如，《葛嫩娘》以及很多"孤岛"时期备受欢迎的作品，都把汉族对异族的领土纠纷、权力争夺前景化，反复在影片中诉说汉族统治的兴衰成败。在国防电影

论战中也随处可见的大汉民族话语,[1] 即使到了"孤岛"时期,仍然继续左右电影的主题,《木兰从军》也不例外。因此,这部一看便知原本是汉民族对少数民族的作品,之所以被解读为中国(中华民族)对日本这一模式中的得意之作,就是因为中日战争消解了内在的民族性矛盾。如果这种说法成立的话,那么在上海和重庆两地发生的这场《木兰从军》风波,一经被纳入抗战之主题,便得到了圆满的解决。所以我们反而可以将这场风波视为这种民族性转化的典型范例。总之,亲日或抗日这种有关《木兰从军》的二义性话语,归根结底均产生于同一思想背景。可以说,这起事件生动地为我们展示了战时话语如何脱离作品文本,开始单独行动的一个侧面。

(三)《木兰从军》登陆日本

《木兰从军》是战时出口日本的第二部中国影片。在此之前,《茶花女》出口日本曾受到沉重打击。虽然有此先例,但"中华电影"公司为什么还敢于向日本出口被认为代言中国民众抗日意识的影片呢?

如前所述,《木兰从军》引起轰动的1939年,也是川喜多长政在"孤岛"开办"中华电影"公司事务所的同一年。虽然时间上有所巧合,但此时川喜多长政把事务所设在租界,[2] 而不是日本人聚居的虹口区,其用意正在于方便与"孤岛"的中国电影界接触。刚刚成立的"中华电影"公司,尤其是川喜多长政本人当然知道,一旦进入租界,《木兰从军》

1 例如,曹聚仁《"国防电影"我见》一文认为,民族英雄岳飞、文天祥等人都是反抗少数民族统治的汉民族代表人物。曹聚仁强调:"我们不要忘记金、元、清曾经是中国的皇朝这一事实。"
2 "中华电影"公司总部设在公共租界江西路170号汉弥尔登大楼(今福州大楼)。

的上映盛况、新闻媒体的各种喧嚣都将尽收眼底。[1] 不久，"孤岛"有关《木兰从军》的报道，通过上海机构的多种渠道传到日本国内。这次与《茶花女》时完全不同，很多报道都提到了《木兰从军》，包括该片在上海公映的盛况及发生在重庆的风波。[2]

然而，以某种形式提到《木兰从军》的文章作者未必都看过这部影片。就以往的有关中国电影的各种言论的趋势来看，未看过作品却大发议论，《木兰从军》或许是日本中国电影受众史上最为显著的一例。当然，也有少数人在中国看过这部影片。例如，筈见恒夫就披露，他和赴"满洲"考察的电影评论家一行，在"满映"试映室观看了《木兰从军》。[3]

可见，在进入日本前，《木兰从军》一片已经在日本成为一个热门话题。由于这部影片早已通过"中华电影"公司发行到上海以外的沦陷区，其实在进入日本之前，《木兰从军》业已打破中国国内政治空间的分割，其余波也波及日本。对于前述内容笔者拟再补充一句：1940年前后，已经在"孤岛"站稳脚跟的川喜多长政，为了"抚慰"沦陷区民众，决定提供娱乐作品，并立即盯上了《木兰从军》和制片人张善琨。与张善琨秘密接触成功后，他获得了《木兰从军》的发行权，

[1] 前引《东和的半个世纪》一书写道："川喜多首先盯上了该年1月公映并连续上映三个月的人气爆棚的影片《木兰从军》，他一到上海，便与因该片而确立上海电影界顶级制片人地位的张善琨开始秘密谈判。"参见该书285页。

[2] 当时，到访上海的日本文化人所写的文章大多谈到了《木兰从军》。例如，作家丰岛与志雄在《上海的苦涩》一文中，把《木兰从军》上映时发生的那场风波当作趣闻介绍给读者，并告诫说："我希望此类笑话绝不要发生在肩负东亚新秩序建设大任的日本。"谷川彻三、三木清等，《上海》，三省堂，1941年10月，111—112页。此外，哲学家谷川彻三在《中国知识分子的动向》一文中提到他听到的传闻："据说欧阳予倩原来的剧本抗日意识更为明显，只是后来都删掉了。"他坦率地写下这部影片的观后感："即便如此，在日本人看来，这部作品还是有很强的抗日意识的。"同上书，189页。

[3] 据筈见恒夫说，他在"满映"试映室观看了《木兰从军》。参见《电影与民族》，日本映画社，1942年2月，197—198页。

这部影片成为"中华电影"公司发行的第一部中国电影。[1] 同时，他还决定近在华北地区发行，远则送往殖民地台湾地区。[2] 据电影研究家田村志津枝称，1937年以后，所有中国大陆拍摄的电影均在台湾地区被禁映，但1941年《木兰从军》甫一进入台湾，立即受到台湾观众的热烈欢迎。[3]

尽管如此，除少数专家在"满洲"或上海看过这部影片外，在日本国内，《木兰从军》是通过言论的力量扩大了电影的名声，可称作一部言论先行的作品。下面拟简述《木兰从军》在登陆日本前，日本媒体是如何报道该片的。

有媒体指出，由于中国媒体的抗日报道，这部影片得以长期放映。但也有媒体认为，《木兰从军》不过是一部历史剧而已，谈不上什么抗日云云。仔细阅读可以发现这些报道不无自相矛盾之处，下面看看其中的两篇：

> 历史剧影片那么多，为什么唯独《木兰从军》能够取得如此巨大的成功呢？对此存在两种意见。其一认为，如前所述，这部影片的题材属于观众最为熟悉的故事，受欢迎是理所当然的。其二认为，现实的形势与过去的历史极为偶然地处于同一情境，所以得到了观众的支持。如果从后一种观点看，这部电影就是一部抗日影片。不过，这么看问题似乎有点过虑了。[4]

1 参见前引《东和的半个世纪》，285—286页。
2 关于《木兰从军》的发行情况，市川彩曾有所言及。参见市川彩《亚洲电影的创造及建设》，国际电影通信社出版部，1941年11月，254页。
3 参见田村志津枝《李香兰的恋人 电影与战争》，筑摩书房，2007年9月，139—141页。
4 佐藤邦夫，《最近的中国电影》，《新电影》1940年5月号，43页。

《木兰从军》公映时，评论家们异口同声地称赞这是一部新形式的抗战电影，并得以上映了很长一段时间，但我认为这部影片谈不上有什么抗日精神。不过是单纯地把历史上的女杰木兰拉过来塑造成一个男装丽人，巧妙地利用了这个历史人物而已。我认为，这部影片博得观众喝彩的最大原因，说到底还是陈云裳展现的魅力、制片人张善琨的"本领"。[1]

尽管这些报道均未打算隐瞒中国对《木兰从军》的报道实情，但作者对抗日一说只是轻描淡写地进行了一番解释，称其为"过虑了"或"谈不上有什么抗日精神"。或许因为他们不具备解释"孤岛"电影的精髓——借古讽今的能力，所以才相当乐观地看待这个问题。

与此相比，那些"上海通"采取的应对方法却明显不同。这些有资格建议进口《木兰从军》的人，似乎十分清楚应该如何处理这部作品发出的抗日信息。

例如，在上海日华俱乐部召开的题为《漫谈上海电影界现状》的座谈会上，当时还在上海军方报道部工作的辻久一与后来担任"中华电影"公司企划部副部长的筈见恒夫等人，围绕《木兰从军》曾有过一段对话，现摘录如下：

筈见恒夫：听说（《木兰从军》的）拷贝在重庆被人焚烧了？
辻久一：是给烧了。在上映的那一天，群众冲进电影院，发表了一通演说，称这部影片是亲日的，简直是岂有此理什么的。据说，他们冲进放映室，烧掉了拷贝。起因是插曲中有一句"太阳一出满天下"的歌词，他们说太阳是指日本人。……

[1] 东乡忠，《过去的抗日中国电影之断想》，《电影》1942年4月号，54页。

筈见恒夫：说是抗日电影，其实就是日本过去拍摄的倾向电影那一类，是制作者的一种自我满足。

辻久一：因为自己的观点不能充分地表达出来，所以就靠这个来满足一下。

筈见恒夫：是知识分子的一种自慰意识。

野坂三郎[1]：这是一种逃避，因为哪一层意思都不用明确地表达出来，这样就可以有退路。

辻久一：一旦日本方面对此有什么意见，他们就可以说，这是中国的历史，并没有刻意攻击日本。他们早就准备好了退路。

小出孝[2]：这都是出于商业上的考虑。[3]

那么，川喜多长政本人的见解如何呢？在分析"孤岛"电影的制作倾向时，川喜多长政以《木兰从军》为例，认为应该承认这种古装片的爱国思想，他接着说：

我们做不到让中国人放弃爱国心，也不应该让他们放弃爱国心。……只是我们应该引导他们，避免他们的爱国心产生抗日这种结果。我们应该让他们认识到，抗日不是爱国，反而是亡国的根源。[4]

由此可见，尽管参与进口该片的有关人员对该片在"孤岛"引发的政治变化以及重庆风波了如指掌，但他们还是决定进口《木兰从军》。

[1] 野坂三郎是"中华电影"公司文化电影制作部部长。
[2] 小出孝是"中华电影"公司营业部副部长。
[3] 前引《漫谈上海电影界现状》，69页。
[4] 前引川喜多长政《大陆电影论》，131页。

有意思的是，在影片进口之际，"借古讽今"掩盖了制作者的意图和抗日话语，为进口方提供了可以恣意解释的便利。说与过去的倾向电影比较，或将其归结为自慰和逃避之类，可见辻久一和筈见恒夫对此是持乐观态度的。与此相反，不得不说，川喜多长政引导中国人相信抗日爱国其实就是抗日亡国，却是意在反其道而行之，作为一个策略，来利用《木兰从军》。毋庸赘言，对川喜多长政来说，《木兰从军》正是他即将迈出的获得中国电影人才工作的第一步，而向日本进口这部影片则是次要的、第二位的工作。[1]

在同一时期，有一本书好几次提到《木兰从军》，它就是1941年10月出版的市川彩著《亚洲电影的创造及建设》。在"日军占领区域内的审查"一节中，市川介绍了有关《木兰从军》发生的一系列宣传和风波后，对此进行了一番分析："这部影片在日本军方的电影审查所一个镜头也没有被剪掉，也没有被强行认定为抗战电影。华成公司对日本的宽大的审查表示感谢，同时对重庆的处理感到惊愕。"他接着说："中国电影制作者以此为契机，在策划影片时不再选择排日和抗日题材，同时也决定改为拍摄那些不会遭到重庆压制的影片。"[2]

对于市川彩所述"宽大的审查"，张善琨及华成公司有关人员是否表示了感谢尚不清楚，但我们至少可以想到，与重庆发生的风波形成鲜明对照的是，日方审查时的"宽大"，肯定会以某种方式对《木兰从军》的制片方，特别是张善琨本人产生影响。当然，有关方面早已打算对张善琨及"孤岛"电影界开展怀柔工作，同时反其道而行之，利用抗

1 据说，川喜多长政在与张善琨的会谈中约定了以下三点，从而获得了《木兰从军》一片的发行权。"1.日军的审查不可避免，但对于审查通过的影片绝不修改其内容。2.电影发行权购买资金以预付款形式支付。3.由于租界已经'孤岛'化，中方进口困难的生胶片及其他器材由日方采购、供给。"参见前引《东和的半个世纪》，286页。
2 前引市川彩《亚洲电影的创造及建设》，229页。

日电影对抗非占领区的中国电影。这种意图与川喜多的意图虽然有所不同,但都是为了同一个目标。

还应该补充一点,《木兰从军》能够得到"宽大"的审查结果,辻久一及其所属报道部的负责人起到了关键作用。当时,为了顶住宪兵队的反对声音,他们搬出了明治天皇发布的《教育勅语》中"一旦有缓急,义勇奉公"这句话,说木兰从军符合义勇奉公的行为。[1] 这样一来,影片中的抗日信息得到赦免,在附上"爱国电影"这一含糊的说明后,《木兰从军》获准输入日本。在这一过程中,尤其具有讽刺意味的是,重庆发生的拷贝焚毁事件,无论在宪兵审查之时,还是在以后输入日本之际,都起到了助力的作用。

(四)"大东亚电影"的娱乐性

《映画旬报》1941年8月号刊登了一则题为《〈木兰从军〉输入日本》的报道。该报道称,《木兰从军》"是一部取材于中国古代经典《花木兰》、讲述爱国故事的电影。陈云裳主演的这部《木兰从军》,当时被宣传为抗日影片,对此我们记忆犹新。但是,最近仍在垂死挣扎的重庆蒋政权却烧毁了这部影片的拷贝,于是抗日电影的烙印也被抹掉了"[2]。

报道显而易见欲利用重庆焚烧拷贝事件对抗蒋政权。不仅如此,《木兰从军》后来还被赋予了更为重大的政治信息。在此,我们需要注意这部影片的公映日期。据上述报道可知,太平洋战争即将爆发前,《木兰从军》输入日本一事已经确定下来。但是,等到这部电影在日本公映,

[1] 关于《木兰从军》输入日本的经过,辻久一在《中华电影史话——一个士兵的日中电影回忆录 1939—1945》一书中的"分配木兰从军"一节有详细的论述。

[2] 《〈木兰从军〉输入日本》,《映画旬报》1941年8月1日号,6页。

第七章 电影受众的多义性　　263

时间已经过去了整整一年。[1]那么，1939年制作的影片，三年之后才在日本公映，这其中难道有什么特殊的含义吗？为了阐明这一问题，让我们先来看一看《木兰从军》在日本公映前后的电影评论吧。

　　这些文章几乎都是善意的评论，能够看出作者在拼命驳斥抗日一说。例如，北川冬彦把木兰喻为"中国的贞德"，他断言："这无疑是一部爱国影片，但把这部以匈奴为外寇的影片中的外寇故意比拟为日本，是一种曲解。"[2]内田岐三雄推测："就实际的电影而言，想必这部影片经过审查后也会有所删减，但看了影片后却没有这种感觉。其实即使不加删减原样上映，也算不上什么抗日。我认为只是有被人解释为抗日的危险而已。"[3]饭田心美则无视有关影片抗日的言说："画面上看不到什么抗日的信息，这让人松了一口气。"[4]而与中国文化人素有来往的佐藤春夫也显得格外轻松，他似乎是自我安慰地说："听说这部影片原来被当成抗日电影，那种镜头当然会被删掉的。"[5]

　　的确，这部影片有歌、有舞、有装扮、有恋爱，还配有不少战斗场面，从《木兰从军》一片中我们不难解读出寓意性、异国情调、浪漫主义等要素。在讨论这部影片时，仅限于论述这种表层的表象，不涉及中方的抗日话语，或许是最好的办法。这种回避法，在谈到主创人员时也可以见到。例如，很多评论过高地褒扬主演陈云裳，对导演卜万苍也有所涉及，但却很少有人谈到编剧欧阳予倩，显得有些话语失衡。佐藤春夫只是介绍了编剧的名字："我与他有一面之交。……日本不会

1　《木兰从军》于1942年7月23日在日本关东和关西地区同时公映，主要上映影院有日比谷映画剧场、武藏野馆、横滨宝家剧场、大阪松竹座、京都松竹座等。
2　北川冬彦，《〈木兰从军〉的印象》，《电影评论》1941年10月号，99页。
3　内田岐三雄，《木兰从军》，《映画旬报》1942年7月11日号，230页。
4　饭田心美，《关于〈木兰从军〉》，《电影评论》1941年10月号，97页。
5　佐藤春夫，《看电影花木兰》，《日本电影》1942年8月号，50页。

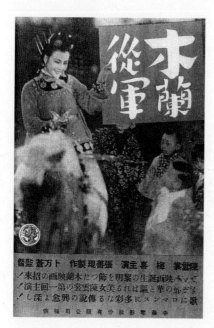

《木兰从军》在日公映时的杂志广告,《映画旬报》1942 年 3 月 11 日号。

有像他这样的编剧吧?"[1] 内田岐三雄也只评论了一句:"总之,这部影片的剧本(作者欧阳予倩是剧作家)写得很舒展,很随性。"[2] 在 1941 年前后,例如,谷川彻三从上海带回了"欧阳予倩的原创剧本蕴含着极为明显的抗日意识"这一准确情报,但这些评论文章却对此避而不谈,而是轻而易举地转换了话题。更有甚者,电影杂志刊登的几种上映海报,只列出了制片人、导演、主演三人的名字,与上海的上映海报相比,欧阳予倩似乎是一位不受欢迎的人物,名字被删掉了。说起来,欧阳予倩曾留学日本,因饰演京剧旦角而扬名,而且是《木兰从军》剧本的操觚者,在上海名噪一时。但是,应该如何看待这个人呢?这个问题对于评论家和宣传部门来说是一个相当棘手的事情。因为张善琨、卜万苍、陈云裳都是"中联"公司的成员,至少在形式上转变了立场,开始与日本合作。而去了桂林的欧阳予倩同田汉、夏衍等人在文艺领域以笔为武器,继续号召抗日。过多地言及乃至肯定欧阳予倩,搞不好,有关《木兰从军》的抗日话语会有旧事重提的危险。在此说一句题外话,欧阳予倩以电影《木兰从军》为蓝本,写了一出

[1] 前引佐藤春夫《看电影花木兰》,50 页。
[2] 前引内田岐三雄《木兰从军》,230 页。

桂剧（广西地方戏）《木兰从军》，时间也是在 1942 年。

总之，影片中的所谓抗日寓意归根结底被如何解读所左右，只要改变解读的方法，就能轻而易举地消除抗日信息。如前所述，在《木兰从军》输入日本之际，有关人员首先利用"借古"一词的不明确性，成功地把抗日救国改写为语义模糊的爱国。其结果，一系列评论文章竞相搬出作品的娱乐性及女演员的魅力，又遮掩了"讽今"。通过始终聚光于男装丽人的新奇性及陈云裳，成功地把《木兰从军》再次还原成一个反转性别的故事；同时，加上一种异国趣味的视线，通过突出社会性别游戏和异国情调，就可达到击退抗日话语的目的。用佐藤春夫的话来说，《木兰从军》在日本博得一片赞誉之声，就是因为这是一部"纯粹童话风格的作品，童话的诗趣与中国趣味这一异国情调完美地结合在一起了"[1]。

当然，我们不能忘记这些评论与太平洋战争之间的关联性。从战争爆发后日本国内电影界的形势来看，由于这个时期正值极力鼓吹"大东亚电影"之时，《木兰从军》当然也要放在"大东亚共荣圈"的思想语境中进行讨论。正如川喜多长政在战争爆发前所说的豪言壮语——"日中人民要携起手来，在那里（上海）建设黄色人种的圣林（好莱坞）"[2]——一样，如果说把抗日信息化解于东洋对西洋、黄种人对白种人这种民族性问题中的"日中提携"模式已经形成的话，那么，把《木兰从军》置于这种思想语境中进行阐释也就是理所当然的了。例如，笠间杲雄在评论文章中称，他期待"（像《木兰从军》那样，）在电影中也能发扬传统的东洋精神"，"中国当前的目标，必须摆脱依靠欧美。

[1] 前引佐藤春夫《看电影花木兰》，50 页。
[2] 前引川喜多长政《大陆电影论》，136 页。

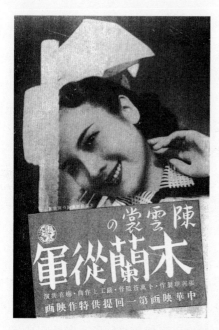

《木兰从军》在日公映时的杂志广告。此广告为突出明星效应，用的是身着洋装的陈云裳照片，并加有"陈云裳的木兰从军"字样。《映画旬报》1942年2月11日号封底。

在这一点上，我想对中国，也想对日本电影人提出忠告"[1]。可见，笠间杲雄在评论时把《木兰从军》一片界定为通过"日中提携"来对抗欧美的作品。就像输入方所期待的那样，一旦消抹去话语中的抗日信息，把爱国的民族主义抽象化，就很容易使寓意抵御外来侵略的《木兰从军》变成一个日美战争爆发后为民族性思想服务的文本。更明确地说，这种话语把作品中本来属于异质的爱国性侧面引入日本主导的合作，纳入抵抗西洋侵略的"大东亚共荣圈"思想框架之内，同时让日本的观众将其作为一部摆脱了对美依赖的东洋的娱乐作品来观赏。可以说，直到太平洋战争期间才迟迟公映的《木兰从军》，虽然娱乐性得到了完美的发挥，但在日本却被重新解读为一部"大东亚电影"中的娱乐作品。

[1] 笠间杲雄，《观看〈木兰从军〉》，《日本电影》1942年8月号。

三、孙悟空来了！长篇动画片《铁扇公主》输入日本

（一）迪士尼与抗日的融合

　　与没有受到多少瞩目的《茶花女》不同，对于想了解中国电影的日本人来说，《木兰从军》是一部颇有看点的作品。有关人员决定趁热打铁，立刻进口动画片《铁扇公主》(别名《西游记 铁扇公主之卷》，国联，万古蟾、万籁鸣导演，1941）。

　　《铁扇公主》的导演万古蟾和万籁鸣是孪生兄弟。[1] 二人制作动画的职业生涯始于20世纪20年代。1922年，以摄制中国第一部动画广告《舒振东华文打字机》为契机，万氏兄弟开始埋头动画片的制作，四年后完成了一部被指受到迪士尼影响的中国电影史上第一部动画片《大闹画室》[2]。1935年，他们成功地摄制了有声动画片《骆驼献舞》，截止到1937年，万氏兄弟在明星影业公司一共拍摄了二十几部以抗日为题材的动画短片。[3] 此外，万籁鸣响应电影界开展抗日运动的号召，还担任了"中华全国电影界抗日协会"的理事。"八一三"事变后，他们来到国民党控制下的中制公司工作，为制作《抗战标语》《抗战歌辑》(1~4) 等动画宣传片而往返于重庆和武汉之间。1940年前后，应张善琨邀请，万氏兄弟返回上海，在新华公司成立了漫画电影部。[4]

　　当时，在上海公映的迪士尼动画片《白雪公主和七个小矮人》〔大卫·汉德（David Hand）导演，1937〕大获好评。与受到迪士尼动画片的启发而拍摄《大闹画室》时一样，万氏兄弟决心拍摄一部不亚于这部迪士尼作品的中国动画片，他们从古典文学名著《西游记》的一节

1　从事动画片制作的万氏兄弟有三人，除孪生兄弟万古蟾和万籁鸣外，还有其弟万超尘。
2　《大闹画室》，长城画片公司，1926年出品，全长12分钟。
3　代表作有《同胞速醒》(联华，1931)、《精诚团结》(联华，1932)、《民族痛史》(明星，1936)等。
4　颜慧、索亚斌，《中国动画电影史》，中国电影出版社，2005年12月，20页。

《铁扇公主》在日公映时的杂志广告,《电影评论》1942年8月号。

中得到灵感,开始摄制《铁扇公主》。兄弟二人与众多主创人员经过不懈的努力,于1940年年底完成该片。这部动画片在三家电影院甫一公映便观众如潮,刷新了同一时期故事片的票房纪录。[1]

《铁扇公主》只选用了《西游记》中的一个章节,其故事梗概不必在此重新介绍。万氏兄弟在孙悟空大战牛魔王和铁扇公主的最后一场高潮戏中,加进了如下一段意味深长的内容。最后一个镜头,为响应唐僧团结起来战胜牛魔王的号召,当地村民与孙悟空等人联合在一起战胜了牛魔王,取得了最后的胜利。据说,万氏兄弟原本在这场戏中安排了一句明显主张抗日的台词——"争取抗战的最后胜利",但最终为了自己的人身安全删掉了这句台词。[2] 尽管如此,他们还是让已经与牛魔王分居的铁扇公主唱出了"就是同床,我们各人盖各人的被"这句歌词,巧妙地通过动画片中的人物,反映出处于日本占领下的上海民众的心情。也就是说,《铁扇公主》虽然又一次参考了以前给万氏兄弟以强烈影响的迪士尼电影的制作方法,却沿袭了同一时期的故事片所擅长的借古讽今手法,通过娱乐性把抗战意识形

[1] 《铁扇公主》在上海、新光、沪光三家影院同时公映,持续上映了一个多月。
[2] 据万籁鸣回忆,由于战局恶化,不得不删掉剧本底稿中"争取抗战的最后胜利"这句台词。参见万籁鸣口述、万国魂执笔《我与孙悟空》,北岳文艺出版社,1986年10月,90页。

态巧妙地融入动画片之中。

后来，万氏兄弟终止了与张善琨签订的工作合同，决定离开上海一段时间。也就是在这一期间，《铁扇公主》输入日本，并从1942年9月开始，以与文化片《空中神兵》（日本映画社，渡边义美导演，1942）搭配放映的形式，在日本全国30家左右的首轮影院同时公映，反响空前热烈。[1]

当初没有加入"中联"公司的万氏兄弟回到上海，成为"中联"公司新设的美工科专属人员，万古蟾任科长，并发表了他们拟定的第二部动画长片《长江家鸭》的拍摄方案。[2] 但是，其间经纬尚有很多不明之处，不知他们兄弟二人是否也像张善琨那样，接到了重庆政府的指令。清水晶在一份报告中称："由于（万氏兄弟）与'中华电影'公司签约，此次《铁扇公主》也就是《西游记》获得了划时代的成功。在这一成功的鼓舞下，他们再次埋头创作第二部动画长片的日子必将为期不远。"[3] 从中可知，由于《铁扇公主》一片的巨大成功，即使在日本，万氏兄弟的知名度也是一路飙升，"中华电影"公司早就盯上了他们，并对这两位重要的电影人才寄予很大期望，这一点应该是没有疑问的。

（二）对抗崇美思想

1937年以后，在大陆电影制作热潮的推动下，日本电影界拍摄取材于中国古典文学的影片盛极一时。新兴电影公司摄制的《孙悟空》（寿寿喜多吕九平导演，1938）问世后，东宝公司也于1940年拍摄了《孙悟空》（山本嘉次郎导演）。这部作品横跨榎本健一系列、大陆电影、

1 参见万古蟾、万籁鸣《〈铁扇公主〉制作报告》，《电影评论》1942年10月号，55页。
2 参见泽田稔《关于中国第一部长篇动画电影〈铁扇公主〉》，《电影评论》1942年4月号，99页。
3 参见前引万古蟾、万籁鸣《〈铁扇公主〉制作报告》。

音乐舞蹈剧等类型,起用李香兰和汪洋[1]等女演员,为人们营造了一种东方情调,深受观众好评。

此外,在同一时期,所谓大陆异国情调不仅影响了电影界,也影响了东宝和宝冢的舞蹈剧。例如,先于电影《孙悟空》在浅草剧场上演的由榎本健一主演的同名舞台剧《西游记》(菊谷荣导演,1938)自不必说,根据《木兰从军》改编的少女歌剧《木兰从军》(东宝,白井铁造导演,1941)、《北京》(宝冢,宇津秀男导演,1942)以及根据孟姜女传说创作的《兰花扇》(东宝,白井铁造导演,1942)等以大陆情调为卖点的舞台剧也竞相上演。其中,李香兰饰演《兰花扇》中的女主人公孟姜女,显示了横跨各个艺术领域的电影力量。《铁扇公主》的公映,恰好是在这种文化环境下实现的。

如前所述,《铁扇公主》是受《白雪公主和七个小矮人》的启发拍摄而成的。在日本,太平洋战争爆发伊始,英美电影即刻被禁止输入。据说,这部世界电影史上第一部彩色动画片虽已在日本的电影杂志上刊登了广告,但最终未能与观众见面。[2] 不过,当时通过各种渠道看过《白雪公主和七个小矮人》的电影人不在少数。例如,后来拍摄《桃太郎·大海神兵》的导演濑尾光世在战争结束后证实,作为制作动画时的参考,他偷偷地看了军部没收的《白雪公主和七个小矮人》的拷贝。[3] 此外,当时身为军部报道员的辻久一声称,1941年在武汉期间"每天晚上都看《白雪公主和七个小矮人》消磨时间"[4]。从他们的谈话中可以推测,当时在中国各地有相当多的日本电影人看过《白雪公主和七个

1 汪洋当时是专属于"中华电影"公司的唯一一位中国女演员。关于汪洋其人,本章第四节将予以详述。
2 参见佐野明子《动画电影时代——从有声电影过渡期到大战期的日本动画片》,加藤干郎编《电影学的想像力 电影学·研究的冒险》,人文书院,2006年5月,108页。
3 参见手冢治虫《观、拍、映(增补修订珍藏版)》,电影旬报社,1995年11月,172页。
4 参见前引辻久一《中华电影史话——一个士兵的日中电影回忆录 1939—1945》,149页。

小矮人》。

进入太平洋战争时期，那些高喊驱逐崇美思想的人，在自己撰写的报道中谴责崇美思想，却悄悄地欣赏美国电影，或以美国电影为范本拍摄自己的影片。这类人不只濑尾光世和辻久一。假如他们对《白雪公主和七个小矮人》所持的态度的确如此的话，那么，对《铁扇公主》所蕴含的抗日信息和迪士尼色彩又是如何反应的呢？下面就以漫画研究家今村太平[1]的言论为线索，结合当时的日本动漫状况，对《铁扇公主》在日本的接受情况进行简明扼要的考证。

当时日本的政府部门与民间联合开展电影战，以德国的电影政策及作品为参照系，同时作为排除崇美思想的一环，鼓励驱逐美国电影。在这种状况下，迪士尼动画片当然毫无例外地成为被驱逐的对象之一。日美战争爆发后，一些言论开始主张，应该警惕迪士尼用米老鼠和唐老鸭为国防公债和奖励储蓄进行广告宣传，担忧迪士尼动画片所具有的政治宣传力量。[2]试图从历史和体系上总结漫画电影的专家今村太平就是这种言论的代表人物之一。在1942年发行的《战争与电影》一书中，今村太平专设《动画电影论》一节，分析了战争与动画电影的关系。

今村太平一边举例一边解说动画电影的作用，他指出："想一想大东亚战争爆发前迪士尼动画片在我国获得的人气，我们就不能轻视其在战争期间的政治宣传力了。"他介绍了同盟国意大利政府禁止迪士尼电影在本国上映的事实，并反思道："我国没有堪与迪士尼动画媲美的动画电影，这就是我们的劣势。"今村太平进一步指出："不要忘记，美国动画电影最近在东亚共荣圈所有的大城市上映，极受欢迎，中国更不在

[1] 今村太平也是电影评论家，曾因参加左翼活动而被捕，受到过狱外保护观察的处分。

[2] 战争期间，迪士尼制作的动画宣传片《大家都来买国债》即是一例。

话下。"[1] 他对迪士尼电影在中国及亚洲各国的蔓延提出了严重的警告。

今村太平所言并非杞人忧天。虽然处于战争期间，但直到太平洋战争爆发前，正如今村太平所言，"讨厌'文化片'者大有人在，但无人讨厌动画电影"[2]，迪士尼电影在日本也是好评如潮，极受欢迎。至于原因，今村太平分析认为，因为"动画电影的观众群体最为广泛"，"根本找不到能与动画电影相比的艺术"[3]。今村太平强调，唯其如此，迪士尼电影的卓越艺术性才能成为强有力的宣传力量。

> 迪士尼动画以前那种作为艺术的优秀性，立刻可以转化为作为思想宣传武器的优秀性。在此可以看出，优秀的艺术发挥了最强有力的启发宣传的作用。[4]

今村太平写《铁扇公主》的评论是在《动画电影论》即将问世前不久。他毫无保留地赞扬《铁扇公主》："这部作品是东洋第一部长篇动画电影，其出色程度让日本动画界颜面尽失。"[5] 随后，他对出场人物的表情及动作依次按照"中国人的空想""中国戏剧的类型""中国人的幽默"等关键词进行分析。今村太平也注意到被指暗喻抗日的唐僧进行说教的场面，但他仅仅看出了一点，"对进行说教的唐僧及听其说教的众人的描写，大概也受到《白雪公主与七个小矮人》的影响，极为大胆，其动作更是让真人电影相形见绌"[6]。尽管没有看出中国式的"借古讽今"，但他并没有忽略《铁扇公主》与迪士尼动画片的相互关系。

1 今村太平，《动画电影论》，《战争与电影》，第一文艺社，1942 年 11 月，140 页。
2 同上文，138 页。
3 同上。
4 同上文，140 页。
5 今村太平，《动画电影评论 〈西游记〉铁扇公主之卷》，《映画旬报》1942 年 10 月 1 号，39 页。
6 同上。

今村太平没有马上敌视迪士尼的这种影响，反而表示拥护："看了迪士尼的动画片，想象着东亚共荣圈动画电影的未来，真是开心极了。"[1]

如果我们把这篇《铁扇公主》的评论与今村太平在《动画电影论》中表述的观点——动画电影的卓越艺术性使其具有强有力的宣传性——结合起来看，我们便可知，他称赞《铁扇公主》是一部力作，能与迪士尼相抗衡，正是因为从《铁扇公主》中看到了迪士尼电影具有的宣传功能与艺术相融合的可能性。所谓"东亚共荣圈动画电影的未来"，并不像阿部知二在解读《茶花女》时

《铁扇公主》在日公映时的杂志广告，该页下方的照片为万氏兄弟。《映画旬报》1942年5月21日号。

把中国、日本、欧美三者置于均等位置加以论述，而与一些《木兰从军》的评论视角相通。从今村的评论中可以看出，他把中国视为"东亚共荣圈"的一员，认为中国是抵抗西洋的伙伴。当然，他与阿部知二在认识上的差异是战争形势发生变化所带来的知识分子视野变化的表现，这一点是毋庸置疑的。

但是，今村太平的评论也表述了过去未曾见过的有关中国电影的新观点。自从在日本产生了有关中国电影的话语以来，除了极个别的例子，人们讨论中国电影时总是把中国电影的技术置于日本电影之下，即便是几乎所有人都抱有好感的《木兰从军》也不例外。但是，仅就

[1] 前引今村太平《动画电影评论 〈西游记〉铁扇公主之卷》，39页。

今村太平这篇评论而言，他肯定了《铁扇公主》是第一部在电影技术上超越日本的中国影片，值得日本电影人惊叹。

尽管如此，与《木兰从军》一样，日本人之所以喜欢《铁扇公主》，是因为《铁扇公主》也同样被纳入"大东亚电影"的缘故。因此，值得注意的是，今村太平在解读这部作品时，把渗透于该作品动画技术中的美国风格也一并纳入了"大东亚共荣圈"的框架内。在日本的各类电影杂志上，《铁扇公主》被誉为东洋第一部长篇动画片，是"东亚共荣圈电影界"的一大成果，[1]更有甚者还把《铁扇公主》说成"中华电影"公司制片的作品。[2]尽管有人指出这部作品的迪士尼痕迹，但这个特点似乎并没有成为被批判的对象。例如，有一篇评论文章虽然轻描淡写地指出，"可能是由于学习迪士尼的缘故，美式表现手法尚未充分消化，悟空和铁扇公主等米老鼠式的卡通形象略显不足"[3]，但并未十分消极地看待这部深受迪士尼影响的影片。

一个是在剧作法上明显承袭了好莱坞恋爱剧的《木兰从军》，另一个是在技术上参考了迪士尼作画法的《铁扇公主》。两部影片都是根据中国古典文学改编的，与所谓"大东亚共荣圈"毫无关联，但两者在日本公映之际，却被舆论媒体大肆宣传为旨在对抗英美电影的战略之作。特别是把《铁扇公主》视为"东亚共荣圈电影界"的一大成果，是因为动画片也被时局要求用于"大东亚"对抗"英美鬼子"这一思想模式宣传。于是我们可以看到，媒体再次搬出了接受《木兰从军》时的修辞技巧。

1 《映画旬报》1942年7月11日号上刊登的《铁扇公主》公映时的宣传海报称"这是一部有声动画片历史上划时代的长篇作品"，同时还称"东亚共荣圈电影界出现了一对天才兄弟"。
2 《铁扇公主》是"中联"公司成立前摄制的，但几乎所有公映时的宣传海报都把这部作品当作"中联"公司或"中华电影"公司摄制的作品。例如，《映画旬报》在1942年7月11日号、7月21日号、9月11日号连续刊登该片广告，均如此表述。
3 谷崎终平，《电影时评 西游记——中华电影》，《文艺信息》1942年10月上旬号，26页。

总之，继《木兰从军》之后，《铁扇公主》也成功输入日本，万氏兄弟的名字出现在各种电影杂志上，成为轰动一时的人物。如前所述，二人此时已经加入"中联"公司，万古蟾担任美工主任，即美术部主任。也正是由于这一层关系，很多文章在进行介绍时，都称万氏兄弟为"中华电影"公司的专属人员。[1] 尽管从时间上讲是在"中联"公司与"中华电影"公司合并成立"华影"之前，但如前所述，像清水晶把"中联"电影人看作自己人一样，日本媒体选择以上的修辞当然也是出于同样的想法。

清水晶（右）与万古蟾的合影，《电影评论》1942 年 10 月号。

不过，应该承认《铁扇公主》以不同于《木兰从军》的方式，给日本电影界带来了积极的一面。下面这段文章为我们披露了这一事实。

> 制定出这种大型拍摄计划并全力制作的万氏兄弟，以及将其付诸实施的电影企业家张善琨，他们的工作态度，不正是大谈大陆电影的日本电影人应该学习的榜样吗？[2]

前面已经说过，应该向中国电影人学习，这种说法是没有前例的。长期以来，中国电影技术水平一直被置于日本电影之下，《铁扇公主》的输入无疑提高了中国电影在日本人心中的地位，给日本电影界留下

[1] 一篇题为《成为"中影"专属的万氏兄弟》的报道，刊登于《中华电影全貌》（"中华电影股份有限公司"，1943 年 2 月 1 日，10 页）上。

[2] 前引泽田稔《关于中国第一部长篇动画电影〈铁扇公主〉》，97 页。

了一个好印象。当然，这种高度评价还包含着对万氏兄弟的期待，因为他们具有日本动画界尚不具备的技术与才能，而这种期待又指向了万氏兄弟的下一部作品。

12月8日，东洋电影史也翻开了新的一页。上海电影界的方向确定下来了。中国电影制作业者保持原有的机构不变，并在我方管理下剔除杂质，开始执行新计划。[1]

那么，所谓在日本管理下的新计划是什么呢？继续读下去就会知道，新作品的故事梗概是这样的：

乡下的家鸭从四川的深山沿着险峻的三峡，一路上不吃不喝漂到武汉、九江、安庆、芜湖，最后风尘仆仆地来到南京。家鸭谒见了汪精卫，拜谒了中山陵，参观了清乡地区，最后来到上海。人们告诉家鸭，他们已经从英美的侵略中解放出来，正在通过日华经济合作，全面地建设大东亚。[2]

但这部作品最终并未拍成。一篇报道说："迪士尼如今受世界和平的破坏者罗斯福所蛊惑，染上了扩张军备、参战的思想。愤怒的唐老鸭呀，为了全人类，你可要幡然醒悟，像林德伯格（Charles Augustus Lindbergh）那样呼吁和平，你也要'向长江的家鸭学习'！"如这篇报道所言，动画片安排的这位主人公家鸭，显然是一个为了抗衡唐老鸭而设计出来的角色。

1 前引泽田稔《关于中国第一部长篇动画电影〈铁扇公主〉》，99页。
2 同上。

看来，在"中华电影"公司的主导下，有关人员不仅打算让《铁扇公主》代表东洋动画片与迪士尼抗衡，还打算进一步发挥万氏兄弟的特长，拍摄出今村提出的那种具有卓越艺术性的动画宣传片。不难想象，那些善意肯定《铁扇公主》的人对"长江的家鸭"的期待，超过了《铁扇公主》。

总之，《木兰从军》被宣传为"大东亚电影"，其女主人公则被形容为"大东亚电影的明星"[1]。而《铁扇公主》则被称赞为一部对抗崇美思想的动画片，促使仍然停留在个人手工业制作方式上的日本动画产业猛醒过来。[2] 如此一来，受到《铁扇公主》的启发，日本的动画界也开始制作长篇动画片，以响应总体战的要求。《铁扇公主》公映后不久，艺术映画社制作的中篇动画片《桃太郎之海鹫》（濑尾光世导演，1943）和松竹公司制作的长篇动画片《桃太郎・大海神兵》（濑尾光世导演，1945）相继问世。这两部均以桃太郎为主人公的动画片是在提倡日本动画改革的话语促动下，在《铁扇公主》的启发下摄制的。[3] 关于这一点，美术动画电影史家佐野明子曾做过详尽的论述。

四、演员身体的政治学与社会性别

在此之前，笔者梳理分析了从《茶花女》到《铁扇公主》在日本的接受情况及其相关话语。本节将调换视角，尝试从社会性别的角度

[1] 本章第四节将讨论这个问题。

[2] 关于《西游记》的制作，除泽田稔前引报道做过详细的介绍外，前引万籁鸣、万古蟾《〈铁扇公主〉制作报告》《西游记是这样制作的 万氏兄弟专业介绍》（《映画旬报》1942年9月11日号）也介绍了作品制作的过程，并配发了照片。

[3] 关于《铁扇公主》的受众与日本动画片的关系，佐野明子在《动画电影时代——从有声电影过渡期到大战期的日本动画片》一文中有所提及。参见前引加藤干郎编《电影学的想像力 电影学・研究的冒险》，111—117页。

阐释影片的接受问题。回顾《木兰从军》的接受过程可知，在形形色色的话语中，有关中国女演员的论述尤其多。与经常被置于评论之外的男演员相比，可以发现女演员是如何被大书特书，以及如何成为新闻媒体的报道重点的。重点报道女演员，无非是遵循视女演员为欲望对象这一电影史上的社会性别规范的结果。当然，也不仅仅如此，就像本书第四章提到的大陆电影表象及其接受过程所示，欲望的视线与民族、历史、政治密不可分；人们解读文本时各自产生的多义性即产生于这些复数语相中。下面，笔者拟依据当时的文献，梳理分析战时体制的政治学和社会性别思想是如何表述演员自身的身体与折射于银幕上的电影身体的。

在日本，最早出现在新闻媒体上的中国女演员的身体特写，是在《东洋和平之路》中首次饰演主角的白光。[1] 她曾留学日本，在北京的话剧舞台上扮演过《复活》的女主人公。[2]《东洋和平之路》公开招聘演员时，她获选扮演片中女主人公农妇兰英，而这个角色不难令人联想起《大地》的女主人公阿兰。后来，白光经历了各种曲折，转入上海电影界，抗战胜利后移居香港，成为一位以饰演妖艳女性而闻名的明星。

本书第五章提到，为了宣传《东洋和平之路》，白光与张迷生及其他演员一起去了日本，并受邀出席电影杂志主办的座谈会。

《日本电影》刊登了座谈会的有关情况，并配有白光、李明、仲秋芳三位女演员的照片。如前所述，略懂日语的白光仅说了两句话，张迷生一个人代表大家回答了记者的提问。

尽管白光几乎没有发"声"，但在《与中国电影男女演员交谈》这

[1] 白光主演《东洋和平之路》后来到上海，与陈云裳联合出演了《桃李争春》（1943），从此开始参演"中联"和"华影"的作品。

[2] 参见前引《〈东洋和平之路〉备忘录》。

一标题下刊登的白光等人面带微笑的照片,让读者领受到"她们的笑容"似乎是在跟读者诉说着什么的效果。[1]另一方面,称得上座谈会中心人物的张迷生及同行的男演员却不见踪影,与他们只闻其"声",不见其"颜"形成鲜明对照的是,白光等女演员却是只见其"颜",几乎未闻其"声"。但是,这种奇怪的话语所显示的被扭曲的社会性别表象,绝不只是一家杂志所具有的特征,它为后来的有关演员的话语表象创造了一种模式。

此时正值1938年李香兰首次主演的"满映"影片《蜜月快车》(上野真嗣导演)轰动日本国内媒体之前。如联系这一点看,在同一时期,白光等女演员展露身体和容颜,实际上抑制了处于上升时期的大陆电影中由日本女演员饰演的千篇一律的中国女性形象的流行,起到了展现中国女演员这一群体的先驱作用。但另一方面,这种只强调女演员的身体和容颜的报道视角,其实与大陆电影中姑娘表象的社会性别政治学一脉相通,而且也对其起到了一种补充作用。

提起有关姑娘的表象,无论是谁都会首先联想起在新闻媒体上频繁露面的李香兰。她横跨中日两国,不仅在电影领域独领风骚,而且在有关电影的话语表象中也居于中心位置。关于李香兰其人,迄今为止已有很多人进行过研究,在此需要指出的是,日方为推行电影国策工作选择了这位女性,其真实身份山口淑子被隐藏起来,变成了李香兰,所以从一开始李香兰就被赋予了双重的身体性。不过,由于李香兰从涉足影坛时就双重地呈现着历史与身体的纠葛,因此从她经常饰演中国女性这一点来看,似乎又可以说,她在作品中的表象与话语表象之间的差异和矛盾并不多。但白光等女演员却大不一样。至少从白光在座谈会上的简短发言中,我们能够感受到她内心深处的不安与困

1 前引《与中国电影男女演员交谈》。

惑。而这种不安与困惑，恰恰来自她的简短发言和她面带微笑的照片所产生的强烈反差。如果说战时政治体制需要能够说日中双方语言（闻其声）的李香兰，那么，不闻其声的白光等女演员的身体难道不是更为理想的素材吗？只是由于《东洋和平之路》口碑不佳，白光的身体迅速从大陆电影话语中消失，但紧接着出现了第二位中国女演员。这位女演员就是在李香兰现象中应运而生的"第二个李香兰"——汪洋。

汪洋在"孤岛"时期隶属艺华影片公司。"八一三"事变后，与新华、国华一道恢复电影制作的艺华，在1941年以前大约摄制了15部古装片。尽管汪洋主演了其中的《燕子盗》（王元龙导演，1939），但在拥有众多女明星的上海，汪洋只是一个无名之辈。1940年她获得提拔，与李香兰一起出演了《孙悟空》和《热砂的誓言》，并作为"中华电影"公司的专属演员[1]，随外景组来到日本，其间曾数次在电影杂志主办的座谈会上露面。后来，她在《上海之月》中与山田五十铃联袂出演，人们期待她成为"第二个李香兰"，但她在很短的时间内便消失踪迹。在此，笔者拟简单地介绍一下汪洋参加拍摄的三部日本影片。

在《热砂的誓言》中，汪洋饰演的王月琴是李香兰饰演的留学生李芳梅的表姐妹，是支持抗日游击队的大户人家王高福的女儿。王月琴背叛父亲，试图阻止抗日游击队破坏工事的计划，与李芳梅一道去通知日本工程师。在影片结尾的高潮戏中，汪洋坐在矿车上大显身手，其表演与李香兰相比毫不逊色。

在《孙悟空》一片中，李香兰和汪洋均饰演歌姬角色。李香兰是

[1] "中华电影"公司不拍故事片，所以没有专属演员，汪洋是仅有的一位专属演员。

以暧昧的东洋女形象出现在银幕上的,[1]而汪洋则饰演了一个配角——"中国木偶精"。

在另一部《上海之月》里,汪洋扮演了献身日本国策文化工作的播音员许梨娜,与饰演特务袁露丝的山田五十铃演对手戏,双方展开一场心理攻防战。许梨娜与袁露丝截然相反,袁露丝不顾一切地要对日本人实施恐怖活动,而许梨娜却迷上了广播电台的日本男性,宁可冒着生命危险也要竭尽全力揭露袁露丝的阴谋。

在上述三部影片中,制作方意图让汪洋扮演一个精通日语、与日本采取合作态度的角色,或者让她扮演一个突出主角李香兰的配角,并试图通过这种角色安排推出"第二个李香兰"。其理由正如垂水千惠所言,李香兰此时正从一个"中国女演员"一跃转变为"大东亚共荣圈"的女演员,起用汪洋就是为了填补李香兰的"缺席"。

可惜,这位"李香兰第二"却是一个地地道道的中国女性,所以从媒体有关她的话语中,我们时而能感受到类似于人们射向白光时的视线。

细读汪洋参加各种座谈会的记录,我们便会发现,她的身体被新闻媒体放大了。但这不过是意味着汪洋在《孙悟空》中饰演的"中国木偶精",或在《上海之月》中演唱的那首插曲的歌词"不能哭泣的中国娃娃"[2]的现实写照。若把这几个座谈会按时间顺序排列的话,前后一共有三次,分别为《电影之友》1941年7月号的《与汪洋交谈》、《映

[1] 关于这一点,垂水千惠在《1940年的文化空间与榎本健一的〈孙悟空〉》一文中做了分析,她指出,1940年以后,人们开始期待李香兰从"满映"专属的"中国女演员"转变为"大东亚共荣圈女演员",而她在《孙悟空》一片中饰演的角色是其迈向"大东亚共荣圈女演员"的第一步。参见前引岩本宪儿编《电影与"大东亚共荣圈"》,247页。

[2] 《上海之月》的拷贝只剩下一个残缺版。据鹫谷花提供的剧本,汪洋饰演的许梨娜在片中演唱的歌曲歌词为:"泪水打湿了印有红牡丹花瓣的舞衣,不要哭泣,中国娃娃,春天还会安详地回来。"

出席《畅谈新"满洲"》座谈会的汪洋，《电影》1941年8月号。

画》1941年8月号的《畅谈新"满洲"》和《东宝》1941年9月号的《与汪洋交谈》，当时汪洋为拍摄外景来到日本，这三次座谈会都是为宣传汪洋而召开的。

第一次座谈会的出席者有女演员三浦光子[1]和里见蓝子[2]。在介绍汪洋时，座谈会纪要开头的小标题，与她在《上海之月》中扮演的角色一样，称她为"亲日姑娘汪洋"。但是，在这场本应汪洋是主角的座谈会上，场面似乎很尴尬。里见蓝子说："真想请汪洋小姐多说几句，但她实在不善言谈。"[3]对于两位嘉宾的提问，汪洋只回答了一两句。可能是由于这个原因，座谈会开到一半，话题便转为三浦光子和里见蓝子谈拍片感想，座谈会结束得也很唐突。

在这场女演员的座谈会上，从三浦光子和里见蓝子二人的努力中可以看出，她们意识到汪洋是这场座谈会的主角，拼命地想要引导她发言。但到了第二次座谈会情况则截然不同。为讨论"畅谈新'满洲'"这个问题赶来的与会者，均为东宝、松竹、大都、新兴、日活各大电影公司的宣传科长和企划部长等行政管理者，从与会人员来看，实在是一个十分奇怪的组合。男士们一个挨一个地坐在两旁，只有汪洋一

1 三浦光子是松竹专属女演员，出演过大陆电影《战斗的街》。
2 里见蓝子是东宝专属女演员，出演过大陆电影《热砂的誓言》《上海之月》《绿色的大地》。
3 三浦光子、里见蓝子，《与汪洋交谈》，《电影之友》1941年7月号，118页。

第七章 电影受众的多义性　　283

人在座谈会开到一半时姗姗来迟，并被指定坐在正中央的位置。座谈会讨论的是"满洲"的电影发行和剧场情况，但汪洋对"满洲"几乎一无所知，对日语也是一知半解，她坐在那里显得非常不协调。除了偶尔有人像对待小孩子似的跟她说一句"拍电影时很有趣"[1]之类的话以外，汪洋始终为全体与会者所忽略，而她的脸庞和身体则显得十分醒目。因为在座谈会上，她简直就像一个被夺去语言的装饰娃娃。[2]

　　如果说前两次座谈会屏蔽了汪洋的声音，单单突出了她的脸庞和身体，那么，由东宝公司发行的《东宝》杂志所举办的第三次座谈会，则派遣作家丹羽文雄和女演员高杉妙子这对男女组合出面，与汪洋举行座谈。可以说，这次座谈会为了让汪洋多说几句话而煞费苦心。在司仪丹羽文雄的引导下，汪洋一改在前两次座谈会上的表现，到处可见她谈笑风生的场面。座谈进行得很顺利，比如从她的脸庞谈到两国人种的差异，以及汪洋喜欢的日本演员等。对话始终以汪洋为中心，气氛看起来似乎十分融洽，双方聊得很投合。但是，我们若接着读下去，就会从丹羽文雄的发言中揣摩出他看汪洋的视线中所蕴含的深意。例如，丹羽文雄开玩笑地说："汪小姐，您长了一张日本人喜欢的脸，很接近日本人，并不像最近一些中国人的脸。所以我觉得，您身上是不是流淌着别人的血呀？不会是日本人的血吧？"丹羽文雄还把汪洋拉到自己一方，对她进行说教，他劝汪洋："既然到了日本，还是像个日本人好。……你要是像个日本人，李香兰根本就不在话下了。"而当一位记者问道："汪洋小姐，您喜欢布娃娃吧？"这时高杉妙子插了一句："汪洋小姐不喜欢布娃娃。"但丹羽文雄还是揶揄了一句："可能是因为

[1] 井关种雄、细谷辰雄等，《畅谈新"满洲"》，《电影》1941年8月号，39页。
[2] 《畅谈新"满洲"》这则报道的照片，不知何故只有汪洋是正面照，使人感觉好像她是座谈会的中心人物。

作家丹羽文雄（右）、演员高杉妙子（左）与汪洋（中）对话，《东宝》1941年9月号。

她自己长得就像个法国娃娃吧。"[1] 丹羽文雄拿李香兰为例晓谕汪洋，从中可以看出他本人对李香兰的一种扭曲的心情，但他这句话还是话中有话，意思是希望汪洋成为"李香兰第二"。尤其是丹羽文雄不经意间说出的"像个法国娃娃"这句话，一语道破了舆论话语一直所表象的汪洋形象。

确实，汪洋在这些座谈会上身穿旗袍，操着蹩脚的日语有说有笑，迅速提高了她在日本电影界的知名度。但如上所述，这三次座谈会的记录告诉我们，她不仅成不了李香兰，而且无论她保持沉默还是滔滔不绝，最终都改变不了她像木偶一样被人操纵的事实。也就是说，在影片中又演又唱的"中国娃娃"这一身体性，通过现实话语再次得到了确认。有关人员试图让汪洋填补已经升格为"大东亚共荣圈女演员"的李香兰留下的空缺，但他们的这种愿望反而被一种甚至不允许她摆脱洋娃娃形象的话语和视线所干扰和阻碍。

1　丹羽文雄、高杉妙子，《与汪洋交谈》，《东宝》1941年9月号，112—115页。

然而，汪洋这个"李香兰第二"却如过眼烟云，转瞬即逝，可以说，很大程度上归因于她来自上海这个政治形势错综复杂的城市。由于她在日本电影和新闻媒体上扮演了双重"中国娃娃"，汪洋的人身安全失去了保障。[1] 上海媒体报道了汪洋事件，并责问她为什么参演日本电影，以及为什么去日本。汪洋深感恐惧，就像当时因《木兰从军》太阳旗问题而遭痛批的陈云裳那样，汪洋不得不在电影杂志上替自己辩解。关于为什么离开艺华，她辩解说："原因很简单，是我不喜欢古装戏。很多朋友也跟我说'你不适合演古装戏'。"她发誓："虽然我只是一个女子，但我绝对不会做违背良心的事。"[2] 对于自己的行为，她一言未发，并透露了息影之意。

汪洋在很短的时间里便从人们的视线中消失了，而李香兰则继续保持她在电影话语中的中心地位。然而就在此时，另一位中国女演员的身体逐渐成为人们关注的目标。这位女演员不是别人，就是扮演《木兰从军》女主人公的陈云裳。

在即将结束本节之前，笔者拟从当时日本流行的有关《木兰从军》的大量话语中抽取与陈云裳有关的评论，解析影片女主人公及扮演女主人公的女演员的身体所呈现的战时政治学，并再次强调战时宣传中社会性别的有效性。

在笔者收集的资料中，电影杂志刊登的《木兰从军》公映海报多达四五种。前面已经说过，电影海报上找不到欧阳予倩的名字，但有一个共同之处，就是每张海报均以一种具有强烈宣传性的词语渲染陈云裳的照片。现引用如下：

1 战争结束后，据山田五十铃说，汪洋因出演《上海之月》而被人们骂为"汉奸"。参见山田五十铃《和电影一起》，三一书房，1953年12月，87页。
2 《汪洋事件的内幕》，《电影周刊》74期，1943年3月27日号。

照亮新中国电影诞生之黎明的木兰电影,隆重上映! [1]

新中国民众为哪种影片喝了彩?了解这一点,是我们为东亚共荣圈建设而战的日本人的任务! [2]

中国电影界数一数二的当家花旦!在辉煌的希望下,电影制作在华南开始了! [3]

好评啧啧!大东亚电影之魁,即将隆重上映!敬请关注! [4]

此处所谓"新中国",毋庸赘言,是指处于汪伪政权统治下的上海。当时汪伪政权已经加盟"大东亚战争",与日本勾结在一起。1939年制作的《木兰从军》,通过这种修辞技巧变成了一部似乎是太平洋战争爆发后拍摄的作品、一部为"大东亚共荣圈"服务的影片。在被赋予这种含义的标语下,木兰/陈云裳手拿弓箭,站在战马旁微笑。舆论投向已经被同一化的木兰和陈云裳身体的视线,有些是从白光和汪洋那里延续下来的。但我们应该强调的是,如"新中国"等词语所代表的那样,人们是在一个更加明确的政治语境中,从视觉上谈论陈云裳的。作为可以证明这一点的恰到好处的例证,我们再看看下页这张照片。

《新电影》1942年6月号上刊登了一张陈云裳的照片,她身着便服,坐在草坪上,摆出阅读这本杂志的样子。照片上方印着"大东亚电影明星"一行字。至少从这张照片上可以看出,打败外敌的女主人公形象已经从陈云裳身上消失了,她被重新塑造成一个被征服的"新中国"的代表、一个"大东亚电影明星"。当然,她的这种形象在后来阐释《万

1 《映画旬报》1942年3月11日号。
2 《电影评论》1942年4月号。
3 《电影评论》1942年6月号。
4 同上。

世流芳》时也派上了用场。陈云裳和李香兰在片中分别饰演率领游击队抗英的巾帼英雄和说服恋人戒毒的少女，她们二人被宣传成一对携手分享"大东亚电影的明星"，并且这种宣传始于《万世流芳》拍摄期间。如前所述，李香兰虽然存在身份认同上的不一致，但其银幕上和现实中的身体性却无太多差异。然而，从未去过日本的陈云裳却被日本媒体任意塑造成一个不发出声音的女星，甚至比白光和汪洋还要沉默。就像《木兰从军》未能经受在政治空间徘徊时遭到的历史考验一样，陈云裳／木兰也不得不在

"大东亚之花"陈云裳的生活照，《新电影》1942年6月号。

抵抗和"共荣"之间游移，并被赋予多义的身体性。[1] 可以说，这一事实揭示了战时政治学与性别战略之间的相互关系。

在首次访问中国的第二年，亦即1938年，笞见恒夫出版了随笔《中国电影杂话》。在题为"中国的电影女演员"一节中，笞见恒夫逐一讨论了胡蝶、袁美云、王人美、黎莉莉、严月娴等具有代表性的中国女演员。随后他感慨地说，"八一三"事变后她们都不见了踪影。笞见恒夫可能知道，除袁美云在"孤岛"继续拍电影外，其他女演员几乎都去了南方，参加了抗日文艺运动。他哀求道："袁美云啊，严月娴啊，当事变的炮

[1]《木兰从军》在重庆被误解为亲日电影时，陈云裳因此受人谴责。后来她加入"中联"公司，据说，汪伪政权成立时，她因演唱了《欢迎汪先生之歌》而被重庆方面视为"汉奸"。参见《大陆特报——明星陈云裳》，《新青年》1941年4月号。

"代表中国电影界的六大人气女演员"：①陈燕燕、②陈云裳、③周璇、④胡蝶、⑤顾兰君、⑥袁美云，《中国旬报》1942年3月1日号。

火过去后，你们能否以一个活泼的中国女性形象，出现在日中亲善的电影中呢？"[1]

但是一年之后，筈见恒夫在"满映"的试映间里发现了陈云裳这颗新星。他在另一篇题为《在"满洲"捡拾电影》的随笔中，一方面把袁美云喻为"演技上的半成品"的原节子，另一方面又说陈云裳身上"有一股山田五十铃般的水灵劲儿"，还不断地称赞陈云裳："她的水灵劲儿更加娇媚，更有异国情调，更为光彩夺目。"[2] 看来，筈见一年前的哀求因邂逅《木兰从军》和陈云裳而转变成喜悦。这两篇随笔可能是筈见恒夫心血来潮时所写的，它简明扼要地揭示了作者对陈云裳

[1] 前引筈见恒夫《电影与民族》，180页。
[2] 同上书，199页。

之前的女演员的接受过程，同时直观地说明了战时政治学是如何需要女演员及其身体的。

　　总之，从《东洋和平之路》的白光开始，经《茶花女》的袁美云和《上海之月》的汪洋，再到促成中国电影话语高涨的《木兰从军》的陈云裳，可以说，有关中国女演员的话语及其展开，恰值卢沟桥事变和"八一三"事变爆发后，横跨占领与被占领、占领区与非占领区的政治空间，并且与日本大陆电影制作和发行的时间轴保持一致。只是当我们细致严密地追踪那些讨论女演员身体的一系列话语后，就会发现对女演员的接受视线承继了大陆电影中的姑娘形象，并逐渐转变为一个"大东亚电影明星"。在这一点上，陈云裳的确显得突出，但绝不仅限于她一个人。胡蝶和黎莉莉从上海消失后，李丽华、周璇、王丹凤等"中联"和"华影"的女演员取而代之，配上这些新演员照片的报道频繁地出现在日本媒体上，颇有令人目不暇接之感。相比之下，男演员却始终作为配角，只是偶尔被提一下姓名，杂志上近乎看不到他们的特写照片。与许多大陆电影中的中国男性表象缺席一样，他们的脸庞和身体也被逐出了话语表象，显然同样处于缺席状态。[1]

[1] 配有中国女演员特写照片的报道如下：佐藤邦夫《今后的中国电影》，《新电影》1940年3月号，52—53页。笞见恒夫《代表中国电影的女演员们》，《新电影》1942年3月号。长谷川仁《上海的电影明星》，《电影》1943年1月号、44—45页。

终章 战后的足迹

一、又一种非对称关系

1945年,持续了十几年的中日电影关系随着"满映""中华电影""华北电影"的崩溃戛然而止。经历了广岛核爆、长崎核爆后,日本进入美国占领时期。就像《我对青春无悔》(黑泽明导演,1946)所代表的那样,日本甫一战败,电影制作就在联合国军总司令部民间情报教育局(CIE)的指令下,一扫战时色彩,突然转变方向,开始大力提倡反战和民主主义。1946年1月,那些在太平洋战争爆发以前就已经直接介入军国主义文化工作的主要人物,如本书第三章的讨论对象川喜多长政以及战争期间担任要职的二十几人,受到开除公职的处分。[1]

同时,在中国上海,当"中华电影"的日本职员被遣返回国后,那些供职于"中联"和"华影"的中国电影人,还没有来得及品尝从日本占领下解放出来的喜悦,就陷入战战兢兢之中。看到昔日南下的同事作

[1] 战后日本电影界对战时国策文化参与者施行的开除公职处分共分A、B、C三级,川喜多长政受到的是在一定时间内停止活动的B级处分。参见前引彼得·B.海《帝国的银幕——十五年战争与日本电影》,468页。

为凯旋的英雄受到民众欢迎的英姿时，他们开始为自己在日本占领时期的电影活动感到不安。不久，他们担心的事情终于发生了。1946年秋后，上海开展追究日本占领期间汉奸行为的运动，那些被称为"附逆影人"的电影经营者、导演、演员相继受到法庭传唤，接受审判。[1] 法庭严厉追究的不外乎他们在日本占领时期所从事的电影活动。

如此，抗日战争结束后，一方是日本电影界在美国的占领下继续从事电影制作；另一方是中国电影界尽管被卷入国民党与共产党之间的内战，但以上海为中心的电影事业依然持续，并再现辉煌。在东亚，随着新的政治格局的出现，以前曾一度因战争紧密相关的中日电影被迫关闭了相互联系的大门。

但是，战争期间的非对称关系一旦宣告结束，电影制作在政治上又被置于一种不平衡的关系之下。胜利者开始把电影作品当作自己即将推行的意识形态的宣传工具，这一点无论在"拥抱战败"[2]的日本，还是在陷入内战混乱之中的中国，都有相似之处。关于美国占领下的日本电影史，目前已经出版了许多优秀的研究成果，在此不再赘述。但是，至少就中国电影而言，在中华人民共和国成立前的四年时间里，那些曾经供职于"中联"和"华影"的电影作家，他们一边往返于香港和上海两地，一边继续拍摄电影。如马徐维邦的《春残梦断》（中企影艺社，1947）、卜万苍在香港拍摄的《国魂》（永华，1948）、方沛霖的《歌女之歌》（大中华，1948）、岳枫的《青山翠谷》（中电，1948）所示，他们在追究汉奸行为这一行动即将危及自己、完全前途未卜的情况下似乎发现，除了继续拍电影别无他路可走。和日本占领时期一样，这些人仍然一如既往

[1] 关于"附逆影人"的审判情况，参见《文汇报》1946年11月5日的报道《高检处昨传讯附逆影人》，以及《文汇报》1946年12月11日的报道《附逆嫌疑女星李丽华陈燕燕昨受审》。

[2] 此处借用了[美]约翰·W.道尔《拥抱战败：第二次世界大战后的日本》(John W. Dower, *Embracing Defeat: Japan in the Wake of World War II*, 岩波书店，2001) 一书的书名。

默默地埋头于拍摄电影的工作。

但是，1949年以后，随着中华人民共和国的成立，意识形态领域发生了全面的变化，电影界开始面临新的考验。解放战争时期策划的换了几家制片厂才摄制完成的《武训传》，受到《人民日报》社论的点名批判，就是一个典型的例子。不久，对《武训传》的批判发展为整个文艺界的"整风运动"和"思想改造"，其后又被纳入"三反""五反"的政治运动中。继私营电影公司国有化后，人民电影运动开始占领大陆影坛，不仅《武训传》的导演孙瑜，连蔡楚生等南下文艺战士也不得不进行自我检讨。

也就是说，虽然这些电影人，尤其是导演们在日本占领时期的电影活动受到追究，但至少在1949年以前，他们拍电影这一起码的权利还没有被剥夺。对于他们来说，1949年以后留在上海的这条路已被堵死。他们曾就职于日本和汪伪政权的国策电影公司的经历，已经成为他们一生中永远抹不去的"污点"。不要说拍电影，甚至他们的人身安全也再一次失去保障。卜万苍、岳枫、马徐维邦、朱石麟等人认识到这一点，于是紧随日本战败后迅速移居香港的张善琨，相继去了香港。

1950年，受到开除公职处分的川喜多长政于同年10月重返电影界，这位业界首屈一指的国际派，又重新在电影领域大显身手。后来，他作为战后日本电影界的第一位代表参加了戛纳国际电影节。他向海外介绍日本电影，从事电影的进出口业务，在日本电影史上留下为数众多的骄人业绩。[1] 笔者无意与川喜多长政这种令人瞠目的事业成功进行对比，只是想说，战争期间虽然上述导演在"中联"和"华影"一

[1] 据说，《罗生门》参加威尼斯国际电影节是川喜多长政推荐的，但据浜野保树所著《虚伪的民主主义　GHQ·电影·歌舞伎的战后秘史》（角川书店，2008年10月，177页）一书称，川喜多长政与此事并无直接关系。

直无声地采取不合作的态度,但他们最后也只能背井离乡,在当时中日之间的边缘地带继续拍摄电影。每当想起这些历史上的往事,就不由得为他们被时代潮流所吞没的命运深感悲怆。在上述导演中,尤其是马徐维邦,虽然在1937年以后以杰出的导演才能获得了"恐怖大师"的称号,并于抗战胜利后在香港拍摄了13部恐怖片,[1] 却再也没有拍出《夜半歌声》(1937)、《麻风女》(1939)、《秋海棠》(1943)这类高水平的力作。1961年他在一场交通事故中丧生,以极其悲惨的形式结束了一生。

与马徐维邦一样,有人再也没有回过故乡,对于自己在日本占领时期开展的电影活动也一直三缄其口,保持沉默。至于那些留在大陆的电影人,情况也是一样,直到今天他们在日本占领时期的电影活动仍然很少有人提及。与马徐维邦一样,那些默默无言地离开这个世界的电影人,是在一种怎样的心情下坚持拍摄电影的呢?直到临终前,他们是如何回忆那段充满苦涩的日本占领期呢?在日本占领时期充分展露文学才华的张爱玲(Eileen Chang),先在海外华语社会,后又在中国大陆掀起了一股研究热潮;而卜万苍、马徐维邦、岳枫、朱石麟等人则在日本占领时期一以贯之地拍摄鸳鸯蝴蝶派风格[2]的恋爱言情片,时而还通过"借古讽今"来表达抵抗之意。在张爱玲热持续发酵的今天,笔者认为,我们必须阐明上述导演的电影活动细节,必须揭

[1] 关于马徐维邦在香港导演的电影片目,参考了佐藤秋成的论文《现实与虚构的纠葛——围绕马徐维邦的〈琼楼恨〉》,《电影学》11号,1997年12月。

[2] 所谓鸳鸯蝴蝶派,是指清末民初在文艺界占主流地位的文学流派。当时有一派小说,均以恰似一对鸳鸯、一对蝴蝶那样不可分离的才子佳人为主人公。20世纪20年代的文学革命派在抨击这类小说时,使用了鸳鸯蝴蝶派这一名称。狭义上是指使用四六骈骊体的恋爱小说,广义上是指社会、暴露、花柳、恋爱、悲恋、家庭、武侠、军事、侦探、滑稽、历史、民间等题材广泛的通俗小说。因文艺周刊《礼拜六》是其大本营,所以也称礼拜六派或民国旧派文学。代表作家有包天笑、张恨水、陈蝶仙等人。参见丸山升、伊藤虎丸、新村彻编《中国现代文学事典》,东京堂,1985年9月,12页。

示他们为什么一直处于属下阶层（subaltern）状态。因此，从这个意义上讲，现在正是我们打破战时中日电影史最大禁区之时。历史要求我们，应该重新探讨解析日本占领时期的作品和电影人，应该为那些不发一言就离开人世的死者、为那些至今仍然不肯发声的生者代辩，让历史资料为他们说话。当然，笔者对一些日本电影人的战时言论进行调查、研究，并不以对其个人进行批判为目的。同样，笔者也有必要强调，调查研究被抹杀的这个时期的电影史，也绝不是对非占领区和解放区的一系列电影作品的否定。

二、在冷战的夹缝中

中日电影界出现的上述新型非对称关系，当然是东亚政治和国际关系的文化产物。由于日本战败、国民党败退台湾、朝鲜战争爆发，东亚各国和各区域逐渐被动地卷入冷战结构之中。在冷战与电影的关系上，一个象征性的事件是，战争一结束，GHQ 就开始实施有关对日的民主主义电影制作指导政策，开除了军国主义文化协助者的公职，但接下去又在日本电影界大举清洗赤色分子（red purge）。

而在同一时期，中国认为美国是最大的敌对国家，新中国开展的外交活动，其目的是为了援助朝鲜、解放台湾。但意味深长的是，已经中断的中日电影关系再次恢复的征兆，正是发生在无论政治上还是文化上均被全面封锁的冷战时期。

20 世纪 50 年代初，为出席中日贸易协定签字仪式而访华的三名日本国会议员，接受中方的赠礼，把人民电影的经典影片《白毛女》（东北电影制片厂，1950）带回日本。以此为契机，《白毛女》以自主上映的方式在日本各地上映，引起了巨大反响。自此以后，中日电影关系打破了竹幕（Bamboo Curtain）的拦阻，得以恢复。战后的日本独立

制片社出品的很多影片，均以日本电影节的形式在中国各地上映。像《二十四只眼睛》（松竹，木下惠介导演，1952）那样，战争结束后长期对中国电影产生影响的日本影片不在少数。[1] 其背景是中国政府一直坚持的战争观——过去那场战争的责任应由一小撮军国主义者负责，日本人民也是受害者。此外，如前所述，1937年以前就已经存在的中日双方的国际连带感情转化为对冷战的愤怒并重新燃起。一方通过二元论的战争认识认知日本人民，另一方则对社会主义中国心怀憧憬，呼吁中日两国人民团结起来，当然人们对社会主义中国的憧憬中也交织着赎罪意识以及对日本军国主义的批判。基于这种相互认识，中日两国电影人对战争进行了批判，而他们也在这种情况下实现了心心相通。于是，一个令人可以联想起岩崎昶的上海之行及《中国电影印象记》的电影史上的珍贵瞬间诞生了。

此外，当中日电影交流被动地卷入冷战意识形态时，战后日本电影界通过举办"东南亚电影节"[2] 等方式，开始向香港电影靠近，而始自20世纪50年代中期的日本电影与香港电影的一系列技术合作，又与战时川喜多长政和张善琨的个人交往不无关联。[3] 不同于日本独立制片的作品与新中国电影相互借鉴、影响的关系，日本电影与香港电影的交流建立在战时上海的人际关系基础上，显然可称为战时上海中日电影非对称关系的一种延伸。

[1] 关于这一点笔者在以下两篇拙论中有所论及：《从百惠神话看"文革"后的中国文化》〔四方田犬彦编《女演员山口百惠》，瓦伊资出版（ワイズ出版），2006年7月〕、《日本电影与1950年代的中国》（黑泽清、四方田犬彦、吉见俊哉、李凤宇编"鲜活的日本电影"第三卷《观赏的人、拍摄的人、发行放映的人》，岩波书店，2010年9月）。

[2] 第一届"东南亚电影节"于1954年在香港举办。

[3] 关于战后日本电影与香港电影之间的关系，邱淑婷所著《香港·日本电影交流史 探索亚洲电影网络的起源》（东京大学出版会，2007年9月）一书及韩燕丽所撰两篇论文《跨越日本和香港的电影及其历史》（未出版）和《六十年代港日合拍电影香港三部曲的历史性解读》（《电影艺术》2006年1期），均有详细讨论。

终章 战后的足迹　　297

　　20 世纪 50 年代前半期，日本与中国大陆之间的人员交流确实处于非常艰难的状况，但是，《白毛女》打破了冷战竹幕后，中国电影通过各种渠道源源不断地进入日本。而在积极观赏作品、撰写中国电影评论的人中，我们可以看到岩崎昶、清水晶、饭岛正等人的名字，如本书所述，他们正是战争期间非常活跃的中国电影评论的先驱。[1] 作为今后的一个研究课题，笔者拟对战后中日电影关系的发展脉络进行详细的梳理分析，当然，一个明白无误的事实是，在研究战后中日电影关系时，我们仍然脱离不了战争期间的两国电影关系史，否则一切都无从谈起。

　　战争结束后不久，左翼电影评论家岩崎昶曾说过如下一段话：

　　　　战争期间，日本电影与汪伪政权下的中国电影已经在某种程度上开始接近。日中（南京汪伪政权）合作的"中华电影"公司，其活动当然是一种文化国策"工作"，具有政策性质。但在这种政策下，日中电影人相互接近、接触、共事，产生了一种其他任何文化部门均无法实现的亲和与友情，有时候还伴有一种精神上的交流。我的这种想法，是否过于乐观了？[2]

　　如果考虑到当时被占领方的心情，岩崎昶的这番话确实存在过于乐观的一面。但他在此看到了国家意志与个人意志之间所产生的乖离与纠葛，预言了战后中日电影关系的发展脉络，从这一点看，可以说不无先见之明。

1　拙论《战后日本对中国电影的接纳——以初期的人民电影为中心》(《映像学》66 号，2001 年 5 月) 对此有详细论证。
2　岩崎昶，《应该做些什么——值日本电影重新出发之际》，《电影评论》1946 年 2 月号。

战后日本根据《秋海棠》改编的故事片《愁海棠》,制片人小出孝曾参与沦陷期日伪合资公司"中华电影"的工作。《映画春秋》1949年10月号。

三、战时的遗产

1949年,松竹公司摄制的《愁海棠》(中村登导演)公映了。这是一部描写歌舞伎界的电影,其剧本构思来源于战争期间笞见恒夫和辻久一赞不绝口的《秋海棠》(马徐维邦导演)。《秋海棠》一片中有一个情节,主人公秋海棠的脸被情敌划了一个十字,这在日本被重新解读为一种把自我扭曲的心情投射到主人公身体上的描写。[1]

在《秋海棠》的翻拍片《愁海棠》公映前后,马徐维邦恰好去了香港,而此时的他或许无从知道自己的作品会以这种形式变为一部日本电影。恐怕无人会否认,这部由原"中华电影"的小出孝担任制片、由大陆电影的著名剧作家池田忠雄担任编剧的《愁海棠》,实为战时相互缠绕的中日电影留给战后日本的遗产之一。

当然,也留下了一种负遗产。"借古讽今"曾经是"孤岛"时期电影的精髓,在日本占领时期则见于《万世流芳》等影片当中。但彼时的"借古讽今",在声讨《清宫秘史》、批判《武训传》的运动中却发挥了出乎意料的威力。如本书前文所述,在战争期间被多义性解释、多义性

[1] 对《秋海棠》的解读,可参见佐藤忠男《中国电影100年》(二玄社,2006年7月)。

接受的"借古讽今",在新的环境中似乎变成了一种威胁,以至于从上述影片中解读出制作方心中所没有的"讽今"意识。企图通过古装片颠覆政权,这种从批判《武训传》时就开始时隐时现的观点,此后越发鲜明起来,以致《海瑞罢官》成为导火索,导致"文化大革命"的全面爆发。虽然这种情况与战时中日电影关系并无直接联系,但被占领方绞尽脑汁作为一种战略使用的"借古讽今",在不同的时代和不同的政治环境下,反过来也为不同的人所用。可见,在高压环境下"借古讽今"因其暧昧性可以恣意解释,那么,这种恣意解释带来的恐惧,不由得令人联想起发生在战争期间的陈年往事。

总而言之,发生在战争期间和沦陷期间的中日电影关系,虽然被打上了浓厚的战时思想的烙印,但它毕竟是中日两国共有的、应该共同正视的比较电影史的一页。在战后中日电影交流史上,它是以何种形式得到了扬弃?这需要我们研究者从各种角度来重新进行探讨。这无疑是今后研究者的一大课题。

晏妮
2010 年 5 月

2015 年 4 月 3 日,汪晓志(八一电影制片厂研究室)完成中译本初稿。
　　2018 年 1 月 8 日,胡连成(华侨大学)完成中译本校对稿。
　　　　2018 年 4 月 10 日,晏妮完成校对第二稿。

人名索引

（原著为日文平假名排序，中译本为英文字母排序）

A

阿部知二　145，239，240，273

爱德华·W. 萨义德（Edward Wadie Said）　6

岸松雄　114

奥田久司　146，147

B

八寻不二　145，175，176，180

巴金　46，200

白光　139，141，278，279，280，281，286，287，289

白华　248

柏子　214，224

北川冬彦　20，35，39，65，134，135，136，137，263

卜万苍　39，67，72，73，108，149，160，162，170，182，194，204，224—226，231，232，244，246，254，263，264，292—294

不破祐俊　192，197，198

C

蔡楚生　27，29，33，68，70，71，81，293

仓田文人　52，53，96，100

长谷川一夫　105，253

陈公博　174

陈云裳　169，170，171，179，196，244—246，253，259，262—266，278，285—289

成濑已喜男　117，120，121，211，215，216

城户四郎　129

程步高　132

池田忠雄　145，298

池永和央　110

褚民谊　153，174

川岛芳子　184

川谷庄平　18，19，242

川喜多长政　7，15，18，57—64，67，69，72，74，85，90，104，129—132，134，136—139，141，148，149，151—158，171—176，182，184，185，187，193，241，256，257，260—262，265，291，293，296

川喜多大治郎　58

垂水千惠　281

村上知行　145

村田孜郎　23

村尾薰　144，203，205—210，218

D

大黑东洋士　65

大日方传　52，53，201

大宅壮一　20，51，52

丹羽文雄　283，284

岛津保次郎　53，54，111—113，115—117，125，215

稻垣浩　117，163，175，176，180，181，215，216，233

丁尼　200，201

东方熹　19

东喜代治　19

F

饭岛正　7，41，45—50，57，59，90，129，144，239，297

饭田心美　53，65，134，136，137，238，263

方沛霖　161，162，182，200，292

肥后博　52

伏水修　104，208，210，215

服部静夫　176

G

高峰三枝子　195，196

高杉晋作　176，178，180，181

高杉妙子　283，284

沟口健二　30，182，184，215，227

谷川彻三　131，257

谷崎润一郎　13—15，17，19，24，27

顾颉刚　11

龟井文夫　97，101，133，144

郭柏霖　214

H

好并晶　177，180

何超　227，228

横光利一　15，94

胡适　46，47

胡蝶　287—289

火野苇平　96，98，204，206

J

吉村操　53，94，144

吉村公三郎　95，124，194，215，226

吉行荣助　11，12，13，14

加藤四郎　18，19，23，24

江文也　134，142

蒋伯诚　156

蒋介石　20，51，52，242，248

今村太平　65，271—274，277

金子光晴　13，14

津村秀夫　107，173，187，188，205，206

菊池勇　51

K

筈见恒夫　7，55，57，58，65—78，81，
　　90，104，108，173，190—192，194，
　　195，197，198，227，257，259—261，
　　287—289，298

L

濑尾光世　213，216，270，271，277

黎莉莉　287，289

李丽华　175，289，292

李明　278

李萍倩　43，81，82，160，182，193，194，
　　226，236，245

李香兰（山口淑子）　102—106，108，109，
　　113—116，119，122，123，125，161，
　　168—171，208，210，219，222，253，
　　258，270，279—281，283—285，287

李秀成　179

里见蓝子　282

笠间杲雄　265，266

廉先生　249

林柏生　158，174，188

林房雄　93，94

林语堂　47

林则徐　167，168，170，171

铃木重吉　15—17，20，21，27，54，134，
　　143

刘呐鸥　156，236

泷村和男　119，121，211

鲁迅　26，31，41，45，46，48

洛川　230—232

M

马徐维邦　69—72，108，162，182，227，
　　243，244，292—294，298

茅盾　46

茂木久平　108，173

梅原龙三郎　145

N

内田岐三雄　7，41—50，57，90，110，111，
　　121—123，129，263，264

内田吐梦　16，53，73，96，191，192，197，
　　198

南部圭之助　191，192，198

O

欧阳予倩　242，244—247，250，251，254，
　　257，263，264，285

P

片冈铁兵　182

Q

戚继光　249
千叶俊一　214，224
青山唯一　140
清水宏　53，108，125，206，207，216
清水晶　7，57，58，80—90，104，160，182，
　　184，186，187，193—196，199，200—202，
　　222，225，232，237，238，240，269，
　　275，297
清水千代太　53，171—173，186

R

任矜萍　13

S

赛珍珠（Pearl Sydenstricker Buck）　131
三浦光子　282
桑野桃华　129
山口淑子（李香兰）　105，168，279
山田五十铃　118，120，121，280，281，285，
　　288
山形雄策　112，118

上田广　188
邵迎建　179，180
沈西苓　26，32，33，253
石川俊重　55，157，174
石川啄木　19
辻久一　7，55，57，58，70，73，75—81，
　　85，90，117—119，134，154，157，
　　174，178—180，236，259—262，270，
　　271，298
史东山　27，33，214，243，253
矢原礼三郎　7，18，34—41，43，47，48，
　　51，55，57，66，72，88—90
市川彩　128，258，261
叔人　223，224
水户光子　195—197
水町青磁　100，107，112，113，134，136，
　　137
四方田犬彦　106，296
村松梢风　10
松冈银歌　10，24
松崎启次　72，73，118，236
孙瑜　253，293，

T

唐槐秋　11
陶秦　176
藤森成吉　16
田村志津枝　258
田汉　11—15，19，46，48，253，264

田中绢代 218

童月娟 156

W

万古蟾 73, 236, 267, 269, 275, 277

万籁鸣 73, 236, 267—269, 277

万氏兄弟 267—269, 273, 275—277

汪精卫 121, 150, 153, 174, 182, 188, 276

汪锡祺 225, 226

汪洋 105, 118, 120, 270, 280—287, 289

汪优游 18

王丹凤 175, 289

王人美 287

望月由雄 81, 237, 239

文天祥 180, 249, 256

吴开先 156

吴永刚 67, 149, 243, 244, 247

吴昭澍 156

五所平之助 176, 207, 215,

武田雅朗 19, 24, 25, 184

X

夏衍 30, 264

小坂武 224

小出孝 55, 73, 184, 214, 260, 298

熊谷久虎 99, 101, 188—190, 192

徐聪 139

徐公美 151, 152, 154, 231

徐卓呆 18

许幸之 27

Y

严俊 179

严月娴 287

岩崎昶 7, 18, 20, 25—34, 36, 37, 40, 41, 43—45, 47, 48, 51, 55, 57, 59, 61, 65—68, 71—73, 79, 80, 89, 90, 115, 116, 131, 134, 136—138, 168, 214, 296, 297

阳翰笙 179, 246,

野坂三郎 73, 185, 260

野村浩将 104, 105, 121, 219

野口久光 81, 86, 182, 199, 229, 230

衣笠贞之助 117, 182

应云卫 27, 33, 214

永田雅一 92, 173—176, 180, 181

郁达夫 48

原节子 95, 101, 102, 130, 189, 192, 288

原研吉 103, 123, 207, 216

袁美云 287—289

岳飞 67, 149, 247, 249, 256

岳枫 82, 117, 149, 160, 163, 176, 180, 182, 194, 244, 247, 292—294

Z

泽村勉 99, 101, 102, 106, 107, 189, 192, 216

增谷达之辅 142, 143

张爱玲（Eileen Chang） 294
张汉树 19
张迷生 134，136，139—142，278，279
张善琨 69，72，73，85，108，142，148，154—158，162，170，174，179，180，221，241—246，248，254，257，259，261，264，267，269，275，293，296
张我军 134，140
郑正秋 12，24
中河与一 10—12，14
仲秋芳 139，278
周佛海 174

周曼华 196，200
周璇 288，289
周贻白 227
周作人 46，48，140，158
朱石麟 45，67，72，108，160，162，200，223，293，294
竹中大次郎 20
滋野辰彦 53，94，97，135，136，238
佐藤春夫 93，244，263—265
佐藤忠男 252，298
佐野明子 270，277
佐佐木千策 227—229

注释中所涉及著作的中日文对照表
（以注释前后排序为序）

序章

『文化と帝国主義』/《文化与帝国主义》

第一章

『活動写真界』/《活动写真界》
「上海の活動写真」/《上海活动写真》
「上海通信」/《上海通信》
『キネマ・レコード』/《电影·唱片》
『キネマ旬報』/《电影旬报》
「上海活界夜話」/《上海活动写真界夜话》
「南国電影訪問記」/《南国电影访问记》
『中河与一全集』/《中河与一全集》
「支那の映画」/《中国的电影》
『映画時代』/《电影时代》

「支那映画界に就いて」/《关于中国电影界》
『映画往来』/《电影往来》
「活動写真の現在と未来」/《活动写真的现在与未来》
「上海見聞録」/《上海见闻录》
『文芸春秋』/《文艺春秋》
「南支の芸術界」/《华南的艺术界》
『週刊朝日』/《周刊朝日》
『世界の映画作家 31 日本映画史』/《世界的电影作家 31 日本电影史》
『世界映画大事典』/《世界电影大事典》
「支那映画界見聞」/《中国电影界见闻》
「上海における映画館投資熱」/《上海电影院投资热》
『日本映画事業総覧』/《日本电影事业总览》
「中華民国映画界概観」/《中华民国电影界

概观》
『国際映画年鑑』/《国际电影年鉴》
「上海通信」/《上海通信》
『プロレタリア映画』/《无产阶级电影》
『新興映画』/《新兴电影》
「上海」/《上海》
『日本映画私史』/《日本电影私史》

第二章

「支那映画の過去と現在」/《中国电影的过去与现在》
『大支那大系 第十二巻』/《大中国大系》第十二卷
「中華民国における映画運動の現状」/《中华民国电影运动的现状》
「中華民国映画界誕生話」/《中华民国电影界的诞生》
「隣邦映画界通信 上海を中心として」/《邻邦电影界通信 以上海为中心》
『宣伝煽動手段としての映画』/《作为宣传煽动手段的电影》
『新興芸術』/《新兴艺术》
「中国電影印象記(一)」/《中国电影印象记(一)》
「中国電影印象記(四)」/《中国电影印象记(四)》
「中国電影印象記(二)」/《中国电影印象记(二)》
「中国映画補遺」/《中国电影补遗》
「支那の映画」/《中国的电影》
『新潮』/《新潮》

『現代映画論』/《现代电影论》
『満洲浪漫』/《"满洲"浪漫》
「満州国詩人矢原礼三郎と『九州芸術』」/《"满洲国"诗人矢原礼三郎与〈九州艺术〉》
『中国現代文学と九州 異国・青春・戦争』/《中国现代文学与九州 异国・青春・战争》
「支那映画探求記」/《中国电影探求记》
『映画評論』/《电影评论》
「最近支那映画の動向」/《最近中国电影的动向》
「支那映画の精神」/《中国电影之精神》
「支那映画の観点」/《中国电影之观点》
「支那事変と映画界の動向」/《中国事变与电影界的动向》
「支那を背景にした映画」/《以中国为背景的影片》
「北支の旅から(一)」/《从华北之旅开始(一)》
「北支の旅から(三)」/《从华北之旅开始(三)》
『東洋の旗』/《东洋之旗》
「北支点描記」/《华北点描记》
「北支那風景」/《华北风景》
「支那映画界鳥瞰」/《中国电影界鸟瞰》
「抗日支那の文化映画」/《抗日中国的纪录影片》
『日本映画』/《日本电影》
「大陸と映画工作」/《大陆与电影国策活动》
「大陸と映画を語る」/《谈大陆与电影》
『映画朝日』/《电影朝日》
「内田吐夢 大陸踏破記」/《内田吐梦 周游大

陆记》
『新映画』/《新电影》
「映画放談」/《电影漫谈》
「出まかせの記」/《信口开河的记录》
『映画の友』/《电影之友》
「大陸映画への第一歩」/《通往大陆电影的第一步》
「上海映画界の現状を語る」/《漫谈上海电影界现状》

第三章

「川喜多大尉北京客死事件」/《川喜多大尉客死北京事件》
『現代中国と世界——石川忠雄教授還暦記念論文集』/《现代中国与世界——纪念石川忠雄教授画家论文集》
「北支の旅から帰りて」/《从华北之旅归来》
「近時雑感」/《近时杂感》
「映画法と外国映画」/《电影法与外国电影》
「映画輸出の諸問題」/《电影输出的诸问题》
「大陸映画論」/《大陆电影论》
「日本映画の将来性」/《日本电影的将来性》
『映画』/《电影》
『北支の旅を終えて』/《结束华北之旅》
『中国的映画雑話』/《中国电影杂话》
『筈見恒夫』/《筈见恒夫》
「満州及び朝鮮の映画界」/《"满洲"及朝鲜的电影界》

「支那映画印象記」/《中国电影印象记》
『映画の伝統』/《电影的传统》
「博愛紹介」/《博爱介绍》
「馬徐維邦論——中国映画とその民族性」/《马徐维邦论——中国电影及其民族性》
「中華電影史話——一兵卒の日中映画回想記 1939－1945」/《中华电影史话——一个士兵的日中电影回忆录 1935—1945》
「中日合作映画の将来」/《中日合拍影片的未来》
「中日映画の交流（上海租界の映画工作）」/《中日影片之交流（上海租界的电影国策活动）》
『改造』/《改造》
「大東亜映画建設の夢と現実」/《大东亚电影建设的梦与现实》
「上海映画通信」/《上海电影通讯》
「支那映画撮影所見学記」/《中国电影制片厂参观记》
「大東亜戦争と支那に於ける映画」/《大东亚战争与中国电影》
「支那映画の季節」/《中国电影的季节》
「上海租界映画私史」/《上海租界电影私史》
「椿姫—茶花女」/《椿姬——茶花女》
「支那映画批評 『蝴蝶夫人』」/《中国电影评论 〈蝴蝶夫人〉》
『映画旬報』/《映画旬报》
「中国映画界の新出発—中聯の誕生」/《中国电影界重新起步——"中联"的诞生》

「日本映画の租界進出（六）」/《日本电影进军租界（六）》
「中国映画の現状」/《中国电影之现状》
「上海から言ひたいこと」/《来自上海的肺腑之言》

第四章

「大陸映画聯盟会議開かる」/《大陆电影联盟会议召开》
「大陸映画聯盟の結成をめぐる」/《关于大陆电影联盟的组成》
「大東亜映画人大会を提唱す」/《提倡大东亚电影人大会》
『帝国の銀幕―十五年戦争と日本映画』/《帝国的银幕——十五年战争与日本电影》
「映画界十年史」/《电影界十年史》
『大陸文学の誕生』/《大陆文学的诞生》
「大陸の花嫁」/《大陆新娘》
「沃土萬里」/《沃土万里》
「白蘭の歌」/《白兰之歌》
「亜細亜の娘」/《亚细亚的姑娘》
『日活多摩川』/《日活多摩川》
「日本映画紹介」/《日本电影介绍》
「上海陸戦隊」/《上海陆战队》
「映画的に見た南支の風物」/《我看到的电影式的华南风物》
「事変映画論」/《事变电影论》
「『上海』編輯後記」/《〈上海〉编辑后记》

「大東亜映画建設の前提」/《大东亚电影建设的前提》
「日本映画の今後——大東亜共栄圏進出の首途に際して」/《日本电影的今后——在迈入大东亚共荣圈的征途之际》
「大東亜戦争と日本映画南下の構想」/《大东亚战争与日本电影南下之构想》
『日本の女優』/《日本女演员》
「恋愛と民族」/《恋爱与民族》
「戦争と日本映画」/《战争与日本电影》
「支那の夜」/《苏州夜曲》
「日本映画界に望む」/《对日本电影界的期待》
「お涙映画も新体制」/《催泪片也要响应新体制》
『総動員体制と映画』/《战争总动员体制与电影》
「わが東宝―大陸映画の先駆者」/《我们东宝——大陆电影的先驱者》
「大陸映画の再検討」/《重新探讨大陆电影》
「『戦ひの街』と昆曲」/《〈战斗的街〉与昆曲》
「大陸映画雜感」/《大陆电影杂感》
「初の大陸映画について―『緑の大地』のことなぞ」/《关于最初的大陆电影——〈绿色的大地〉》
「緑の大地」/《绿色的大地》
「日本の大陸映画を中国文化人はどう見る」/《中国文化人如何看日本的大陆电影》
「上海映画巡礼—僕の大陸映画論」/《上海电

影巡礼——我的大陆电影论》

「南方映画工作」/《南方电影国策活动》

「私の鶯」/《我的夜莺》

「ハルビンの歌姫」/《哈尔滨的歌女》

「大東亜戦争と邦画南進の諸問題」/《关于大东亚战争与日本电影南进的诸问题》

「これからの大陸映画」/《今后的大陆电影》

「『上海の月』制作の意図に就いて」/《关于〈上海之月〉的制作意图》

「作品評 『上海の月』」/《作品评论 〈上海之月〉》

「中国を背景とした日本映画はこれでよいのか 中国知識人、『上海の月』を論ず（『南京新報』最近号所載）」/《以中国为背景的日本电影可否如此 中国知识分子论〈上海之月〉（〈南京新报〉最近号所载）》

「『上海の月』の思ひ出——上海から帰って——」/《〈上海之月〉的回忆——从上海归来》

「劇映画批評 『戦ひの街』」/《故事片评论〈战斗的街〉》

「軍事映画としての『将軍と参謀と兵』」/《作为军事电影的〈将军、参谋与士兵〉》

「劇映画批評 『英国崩るるの日』」/《故事片评论 〈英国崩溃之日〉》

第五章

『ジゴマ』/《吉格玛》

『東和の半世紀』/《东和的半个世纪》

「十周年の感想」/《十周年的感想》

「上海その他」/《上海及其他》

「『東洋平和の道』合評」/《〈东洋和平之路〉众人谈》

「『東洋平和の道』と支那大陸映画」/《〈东洋和平之路〉与中国大陆电影》

「『東洋平和の道』のメモ」/《〈东洋和平之路〉备忘录》

「上海、南京、北京 東宝文化映画部〈大陸都市三部作〉の地政学」/《上海、南京、北京 东宝纪录电影部"大陆都市三部曲"的地缘政治学》

『日本映画史叢書2 映画と「大東亜映画圏」』/《日本电影史丛书2 电影与"大东亚电影圈"》

「支那映画俳優女優を囲んで」/《与中国电影男女演员交谈》

「大陸映画の道」/《大陆电影之路》

「東洋平和の道」/《东洋和平之路》

「大陸映画製作論」/《大陆电影制作论》

「散文映画論」/《散文电影论》

「北支映画視察談義」/《华北电影考察谈》

「北京の演劇」/《北京的戏剧》

「燕京影片々々」/《燕京影片》

「中支北支随想記」/《华中华北随想记》

「国際映画新聞」/《国际电影新闻》

「北京」/《北京》

「北京梗概」/《北京梗概》

『東宝プレス』/《东宝新闻》

「北京かけ足」/《北京走马观花》

「ハルピンから北京へ」/《从哈尔滨到北京》

「京劇映画小史　並に華北の京劇映画」/《京剧电影小史　及华北的京剧电影》

「華北一億の民心を掴まん！」/《抓住华北一亿民心！》

「華北映画通信」/《华北电影通讯》

「中華映画会社の使命茲にあり」/《"中华电影"公司的使命在此》

「新中国の映画政策」/《新中国的电影政策》

「中国映画人評伝　張善琨」/《中华电影人评传　张善琨》

「租界進駐記」/《租界进驻记》

『周作人「対日協力」の顛末　補注『北京苦住庵記』ならびに後日編』/《北京苦住庵记——日中战争时代的周作人》

「中華聯合製片公司の設立と現況」/《"中华联合制片公司"的设立与现状》

『映画年鑑』/《电影年鉴》

「母である女、父である母—戦時中の日本映画における母性像」/《作为母亲的女性，作为父亲的母亲——战时日本电影中的母亲形象》

『映画と身体／性』/《电影与身体／性》

「上海映画界特報」/《上海电影界特报》

「中聯作品批評—『博愛』」/《"中联"作品评论——〈博爱〉》

「『萬世流芳』特輯」/《〈万世流芳〉特辑》

「李香蘭—私の半生』/《李香兰——我的半生》

「対支映画工作に望むことあり——中華電影の事業を見て」/《寄语对华电影国策活动——观"中华电影"的经营》

「統制と映画の質について」/《关于统管与电影的质量问题》

「製作雑記」/《制作杂记》

「日華合作映画の意義」/《日华合拍电影的意义》

「戦中合作映画の舞台裏—『狼火は上海に揚がる』における日中映画人」/《战中合拍电影的幕后——〈春江遗恨〉中的日中电影人》

『野草』/《野草》

「上海「孤島」末期及び淪陥時期の話劇—黄佐臨を中心に」/《上海"孤岛"末期及沦陷时期的话剧——以黄佐临为中心》

『戦時上海——1937－45年』/《战时上海——1937—45年》

「上海映画界の近況」/《上海电影界近况》

「支那救国の志士『汪精衞』を描く—巨匠衣笠貞之助監督」/《描绘中国救国志士〈汪精卫〉——巨匠衣笠贞之助导演》

「中華聯合製片公司の増資に寄せて」/《寄语"中华联合制片公司"的增资》

第六章

「上海映画界解説1」/《上海电影界解说1》

「中華映画の性格とその責任」/《"中华电影"的性质及其责任》

注释中所涉及著作的中日文对照表　313

『前線映写隊』/《前线放映队》

「写真が語る上海映画界の変貌」/《从照片看上海电影界的变化》

「川喜多社長と中華電影」/《川喜多社长与"中华电影"》

『東和映画の歩み』/《东和电影的历史》

『映画戦』/《电影战》

「起ちあがる中国映画界」/《崛起的中国电影界》

「指導物語」/《指导物语》

「日本映画の租界進出について」/《关于日本电影进入租界》

「日本映画の租界進出」/《日本电影进入租界》

「中支映画界通信——『暖流』の租界進出成功」/《华中电影界通讯——〈暖流〉成功打入租界》

「中国人と日本映画」/《中国人与日本电影》

「大華大戯院反響調査報告」/《大华大戏院反响调查报告》

「上海映画館めぐり」/《巡游上海电影院》

「南海の花束」/《南海的花束》

「北支軍の巡回映写隊」/《华北军的巡回放映队》

「戦地で見た映画」/《在战地看的电影》

「現地での映画のことなど」/《现场的电影情况》

「華北電影の現状」/《华北电影现状》

「華北の映画興行」/《华北的电影公映》

「華北電影だより」/《华北电影消息》

「華北電影の現状」/《华北电影之现状》

「日本映画の現地報告」/《日本电影的现场报告》

「日本映画の地位」/《日本电影的地位》

「北支の映画界」/《华北电影界》

「大東亜映画へ進む北支映画界」/《向大东亚电影进军的华北电影界》

「昭和十六年度　華北映画の足跡」/《昭和十六年度　华北电影的足迹》

「北支の映画検閲は憲兵隊司令官が」/《华北的电影检查由宪兵队司令官担任》

「大華大戯院第二次反響調査報告」/《大华大戏院第二次反响调查报告》

「華北の興行通信」/《华北演出通讯》

「再映物が多い華北映画界」/《重映频繁的华北电影界》

「華北映画界新体制」/《华北电影界新体制》

「華北通信」/《华北通讯》

「日本映画の中国進出」/《日本电影进入中国》

「『加藤隼戦闘隊』を観る」/《观看〈加藤隼战斗队〉》

「中国人の映画眼」/《中国人的电影眼光》

「撮影台本の構成」/《摄影剧本的构成》

第七章

「椿姫」/《椿姬》

「『椿姫』・支那・日本」/《〈茶花女〉·中国·日本》

『私のキャメラマン人生——魔都を駆け抜けた男』/《我的摄影师人生——穿越魔都的

男人》

《支那杂记》/《中国杂记》

『上海の渋面』/《上海的苦涩》

『上海』/《上海》

「中国知識人の動向」/《中国知识分子的动向》

『映画と民族』/《电影与民族》

『アジア映画の創造及建設』/《亚洲电影的创造及建设》

『李香蘭の恋人 キネマと戦争』/《李香兰的恋人 电影与战争》

「最近の中国映画」/《最近的中国电影》

「過去における抗日支那映画の断想」/《过去的抗日中国电影之断想》

「『木蘭従軍』輸入」/《〈木兰从军〉输入日本》

「『木蘭従軍』の印象」/《〈木兰从军〉的印象》

「木蘭従軍」/《木兰从军》

「『木蘭従軍』について」/《关于〈木兰从军〉》

「映画花木蘭を見る」/《看电影花木兰》

「『木蘭従軍』を観て」/《观看〈木兰从军〉》

「『鉄扇公主』製作報告」/《〈铁扇公主〉制作报告》

「中国最初の長編漫画映画『鉄扇公主』をめぐって」/《关于中国第一部长篇动画电影〈铁扇公主〉》

「漫画映画の時代——トーキー移行期から大戦期における日本アニメーション」/《动画电影时代——从有声电影过渡期到大战期的日本动画片》

『映画学的想像力 シネマ・スタディーズの冒険』/《电影学的想像力 电影学·研究的冒险》

『観たり撮ったり映したり 増補改訂愛蔵版』/《观、拍、映（增补修订珍藏版）》

『漫画映画論』/《漫画电影论》

「漫画映画評 『西遊記』鉄扇姫の卷」/《动画电影评论〈西游记〉铁扇公主之卷》

「映画時評 西遊記—中華電影」/《电影时评 西游记——中华电影》

『文芸情報』/《文艺信息》

「中影専属となった万兄弟」/《成为"中影"专属的万氏兄弟》

『中華電影の全貌』/《中华电影全貌》

「西遊記はかうして作られた 万兄弟プロ紹介」/《西游记是这样制作的 万氏兄弟专业介绍》

「一九四〇年の文化空間とエノケンの『孫悟空』」/《1940年的文化空间与榎本健一的〈孙悟空〉》

『映画と「大東亜共栄圏」』/《电影与"大东亚共荣圈"》

「汪洋を囲んで」/《与汪洋交谈》

「新しき満州を語る」/《畅谈新"满洲"》

『映画とともに』/《和电影一起》

「これからの中国映画」/《今后的中国电影》

「代表的支那の女優たち」/《代表中国电影的女演员们》

「上海の電影明星」/《上海的电影明星》

终章

『敗北を抱きしめて——第二次大戦後の日本人』/《拥抱战败：第二次世界大战后的日本》

『偽りの民主主義　GHQ・映画・歌舞伎の戦後秘史』/《虚伪的民主主义　GHQ・电影・歌舞伎的战后秘史》

「現実と虚構の葛藤—馬徐維邦の『瓊楼恨』をめぐって」/《现实与虚构的纠葛——围绕马徐维邦的〈琼楼恨〉》

『映画学』/《电影学》

『中国現代文学事典』/《中国现代文学事典》

「百恵神話から見る文革後の中国文化」/《从百惠神话看"文革"后的中国文化》

『女優山口百恵』/《女演员山口百惠》

「日本映画と一九五〇年代の中国」/《日本电影与1950年代的中国》

『観る人、作る人、掛ける人』/《观赏的人、拍摄的人、发行放映的人》

『香港・日本映画交流史　アジア映画ネットワークのルーツを探る』/《香港・日本电影交流史　探索亚洲电影网络的起源》

「日本と香港を越境する映画とその歴史」/《跨越日本和香港的电影及其历史》

「戦後日本における中国映画の受容について—初期の人民映画を中心に」/《战后日本对中国电影的接纳——以初期的人民电影为中心》

「何をなすべきか—日本映画の再出発に際して」/《应该做些什么——值日本电影重新出发之际》

『中国映画の100年』/《中国电影100年》

参考文献一览

一、日文文献

(一) 本研究领域

(1) 战后发行的著作

東和映画株式会社『東和映画の歩み 1928－1955』, 1955 年 12 月.

永田雅一『映画自我経』 平凡出版, 1957 年 7 月.

岩崎昶編『根岸寛一』 三一書房, 1969 年 4 月.

岩崎昶『ヒトラーと映画』 朝日新聞社, 1975 年 6 月.

岩崎昶『日本映画私史』 朝日新聞社, 1977 年 11 月.

衣笠貞之助『わが映画の青春　日本映画史の一側面』 中公新書, 1977 年 12 月.

田中純一郎『日本映画発達史Ⅱ　無声からトーキーへ』 中央公論社, 1980 年 3 月.

田中純一郎『日本映画発達史Ⅲ　戦後映画の解放』 中央公論社, 1980 年 3 月.

稲垣浩『日本映画の若き日々』 中公文庫, 1983 年 6 月.

飯島正『戦中映画史』 エムジー出版, 1984 年 8 月.

共同通信社『キネマの時代　監督修業物語』, 1985 年 6 月.

佐藤忠男『キネマと砲声　日中映画前史』 リブロポート, 1985 年.

佐藤忠男＋刈間文俊『上海キネマポート』 凱風社，1985年12月．

今村昌平等編 講座日本映画4『戦争と日本映画』 岩波書店，1986年7月．

山口淑子・佐藤作弥『李香蘭 私の半生』 新潮社，1987年7月．

辻久一『中華電影史話———兵卒の日中映画回想記 1939－1945』 凱風社，1987年8月．

風間道太郎『キネマに生きる 評伝・岩崎昶』 影書房，1987年12月．

東宝東和株式会社『東宝の60年抄』，1988年10月．

山口猛『幻のキネマ 満映——甘粕正彦と活動屋群像』 平凡社，1989年8月．

千葉伸夫『映画と谷崎』 青蛙社，1989年12月．

廣澤栄『日本映画の時代』 岩波書店，1990年10月．

清水晶等『日米映画戦』 青弓社，1991年12月．

桜本富雄『大東戦争と日本映画』 青木書店，1993年12月．

鈴木常勝『大路』 新泉社，1994年6月．

清水晶『戦争と映画』 社会思想社，1994年12月．

門間貴志『アジア映画に見る日本1 中国 台湾 香港編』 社会評論社，1995年3月．

佐藤忠男『日本映画史2 1941－1959』 岩波書店，1995年4月．

川谷庄平著，山口猛構成『魔都を駆け抜けた男 私のキャメラマン人生』 三一書房，1995年6月．

ピーター・B・ハーイ『帝国の銀幕 十五年戦争と日本映画』 名古屋大学出版会，1995年8月．

清水晶『上海租界映画私史』 新潮社，1995年11月．

平野共余子『天皇と接吻』 草思社，1998年1月．

岩本憲児・武田潔・斉藤綾子編『「新」映画理論集成1 歴史／人種／ジェンダー』 フィルムアート社，1998年2月．

山口猛『哀愁の満州映画』 三天書房，2000年3月．

四方田犬彦『日本の女優』 岩波書店，2000 年 6 月．

四方田犬彦『アジアのなかの日本映画』 岩波書店，2001 年 7 月．

四方田犬彦『李香蘭と東アジア』 東京大学出版会，2001 年 12 月．

齊藤忠利監修，濱野成生他編『日米映像文学は戦争をどう見たか』 日本優良図書出版会，2002 年 3 月．

ジャン＝ミシェル・フロドン著，野崎歓訳『映画と国民国家』 岩波書店，2002 年 10 月．

吉川隆久『戦時下の日本映画　人々は国策映画を観たか』 吉川弘文館，2003 年 2 月．

加藤厚子『総動員体制と映画』 新曜社，2003 年 7 月．

長谷正人・中村秀之編『映画の政治学』 青弓社，2003 年 9 月．

岩本憲児編　日本映画史叢書（1）『映画とナショナリズム』 森話社，2004 年 6 月．

岩本憲児編　日本映画史叢書（2）『映画と「大東亜共栄圏」』 森話社，2004 年 6 月．

劉文兵『映画のなかの上海　表象としての都市・女性・プロパガンダ』 慶応義塾大学出版会，2004 年 12 月．

山口淑子『「李香蘭」を生きて　私の履歴書』 日本経済新聞社，2004 年 12 月．

東京国立近代美術館フィルムセンター監修『戦時下映画資料　昭和 18・19・20 年映画年鑑』1 － 4 巻　日本図書センター，2006 年 4 月．

佐藤忠男『中国映画の 100 年』 二玄社，2006 年 7 月．

田村志津枝『李香蘭の恋人　キネマと戦争』 筑摩書房，2007 年 9 月．

邱淑婷『香港・日本映画交流史　アジア映画ネットワークのルーツを探る』 東京大学出版会，2007 年 9 月．

浜野保樹『GHQ・映画・歌舞伎の戦後秘史』 角川書店，2007 年 10 月．

(2)战时发行的著作

村山知義『プロレタリア映画入門』 前衛書房, 1928 年 7 月.

川合貞吉『支那の民族性と社会』 谷沢書房, 1937 年 12 月.

飯島正『東洋の旗』 河出書房, 1938 年 4 月.

村上知行『古き支那 新しき支那』 改造社, 1939 年 3 月.

不破祐俊『第七十四回帝国会議 映画法案議事概要』 内務省, 文部省, 1941 年.

桑野桃華・人見直善共編『日満支映画法規全集 国家総動員法解説と関係法規』 桑野文学事業所, 1941 年 4 月.

澤村勉『現代映画論』 桃蹊書房, 1941 年.

松崎啓次『上海人文記』 高山書院, 1941 年 6 月.

石濱知行・豊島与志雄等『上海』 三省堂, 1941 年 10 月.

佐藤春夫『支那雑記』 大道書房, 1941 年 10 月.

市川彩『アジア映画の創造及建設』 国際映画通信社, 1941 年 11 月.

一戸務『支那の発見』 光風館, 1942 年 1 月.

筈見恒夫『映画と民族』 映画日本社, 1942 年 2 月.

筈見恒夫『映画五十年史』 鱒書房, 1942 年 7 月.

今村太平『戦争と映画』 第一文芸社, 1942 年 11 月.

小出英男『南方演芸記』 新紀元社, 1943 年 6 月.

長谷川如是閑『日本映画論』 大日本映画協会, 1943 年 7 月.

山口勲『前線映写隊』 松影書林, 1943 年 12 月.

津村秀夫『映画戦』 朝日新聞社, 1944 年 2 月.

(二)相关研究领域

(1)战时日本与亚洲・日中关系

竹内好編『アジア主義』 筑摩書房, 1963 年 8 月.

内川芳美編『中国侵略と国家総動員　ドキュメント昭和史』　平凡社，1975年3月．

丸山眞男『戦中と戦後の間 1936 − 1957』　みすず書房，1976年11月．

竹内好『方法としてのアジア』　創樹社，1978年7月．

野村浩一『近代日本の中国認識』　研文出版，1981年4月．

鶴見俊輔『戦時期日本の精神史』　岩波書店，1982年5月．

『現代中国と世界 ― 石川忠雄教授還暦記念論文集』　慶応通信，1982年．

汪向栄著，竹内実監訳『清国お雇い日本人』　朝日新聞社，1991年7月．

櫻本富雄『文化人たちの大東亜戦争　PK部隊が行く』　青木書店，1993年7月．

アレン・S・ホワイティング著，岡部達味訳『中国人の日本観』　岩波書店，1993年12月．

櫻本富雄『日本文学報国会　大東亜戦争下の文学者たち』　青木書店，1995年6月．

劉傑『日中戦争下の外交』　吉川弘文館，1995年2月．

川村湊・成田龍一等『戦争はどのように語られてきたか』　朝日新聞社，1999年8月．

山室信一『思想課題としてのアジア』　岩波書店，2001年．

古屋哲夫・山室信一編『近代日本における東アジア問題』　吉川弘文館，2001年1月．

L・ヤング著，加藤陽子・川島真・高光佳絵訳『総動員帝国　満洲と戦時帝国主義の文化』　岩波書店，2001年2月．

曽田三郎編著『近代中国と日本　提携と敵対の半世紀』　御茶の水書房，2001年3月．

吉見俊哉『一九三〇年代のメディアと身体』　青弓社，2002年3月．

『司馬遼太郎対話選集―5　アジアの中の日本』　文芸春秋，2003年3月．

子安宣邦『「アジア」はどう語られてきたか　近代日本のオリエンタリズム』
　　藤原書店，2003年4月．
木山英雄『周作人「対日協力」の顛末　補注『北京苦住庵記』ならびに後日編』
　　岩波書店，2004年7月．
小林英夫・林道夫『日中戦争史論　汪精衛政権と中国占領地』御茶の水書房，2005年4月．
孫歌『竹内好という問い』岩波書店，2005年5月．
倉沢愛子等編『岩波講座　アジア・太平洋戦争』岩波書店，2005年．
米谷匡史『アジア／日本』岩波書店，2006年11月．
ハリー・ハルトゥーニアン著，梅森直之訳『近代による超克　戦間期日本の歴史・文化・共同体』上・下　岩波書店，2007年4月，6月．
子安宣邦『「近代の超克」とは何か』青土社，2008年5月．
子安宣邦『昭和とは何であったか　反哲学的読書』藤原書店，2008年7月．

（2）国民国家・殖民地・歴史研究

浅田喬二編『「帝国」日本とアジア』吉川弘文館，1994年12月．
ベネディクト・アンダーソン著，白石さや・白石隆訳『増補　想像の共同体　ナショナリズムの起源と流行』NTT出版，1997年5月．
E・W・サイード著，大橋洋一訳『文化と帝国主義』1・2　みすず書房，2001年7月．
呉密察・黄英哲・垂水千恵編『記憶する台湾　帝国との相克』東京大学出版会，2005年5月．

（3）上海史領域

酒井忠夫『中国幫会史の研究』国書刊行会，1997年1月．
上海史研究会『上海人物誌』東方書店，1997年5月．

和田博文等『言語都市・上海』 藤原書店，1999年9月．
劉建輝『魔都上海　日本知識人の「近代」体験』 講談社，2000年6月．
日本上海史研究会編『上海——重層するネットワーク』 汲古書院，2000年3月．
菊池敏夫・日本上海史研究会『上海　職業さまざま』 勉誠出版，2002年8月．
丸山昇『上海物語　国際都市上海と日中文化人』 講談社，2004年7月．
高綱博文編著『戦時上海1937—45年』 研文出版，2005年4月．

（4）社会性別（女性史）
鈴木裕子『フェミニズムと戦争』 マルジュ社，1986年8月．
私たちの歴史を綴る会／編著『婦人雑誌からみた一九三〇年代』 同時代社，1987年1月．
加納実紀代『女たちの〈銃後〉』 筑摩書房，1987年1月．
若桑みどり『戦争がつくる女性像　第二次世界大戦下の日本女性動員の視覚的プロパガンダ』 筑摩書房，1995年9月．
川嶋保良『婦人・家庭欄こと始め』 青蛙房，1996年8月．
上野千鶴子『ナショナリズムとジェンダー』 青土社，1998年3月．
近代女性文学史研究会『戦争と女性雑誌——一九三一——一九四五年』 ドメス出版，2001年5月．
坂元ひろ子『中国民族主義の神話　人種・身体・ジェンダー』 岩波書店，2004年4月．

（5）战时的文学史、艺术史領域
中河与一『中河与一全集』第11巻　角川書店，1967年8月．
都築久義『戦時体制下の文学者』 笠間書院，1976年6月．
西田勝編『戦争と文学者　現代文学の根底を問う』三一書房，1983年4月．
中薗英助『何日君再来物語』 河出書房新社，1988年2月．

芦谷信和・上田博・木村一信編『作家のアジア体験　近代日本文学の陰画』世界思想社，1992年7月．

中薗英助『わが北京留念の記』岩波書店，1994年2月．

下村作次郎・中島利郎・藤井省三・黄英哲編『よみがえる台湾文学　日本統治期の作家と作品』東方書店，1995年10月．

金子光晴『アジア無銭旅行』角川春樹事務所，1998年5月．

榎本泰子『楽人の都・上海　近代中国における西洋音楽の受容』研文出版，1998年9月．

岩野裕一『王道楽土の交響楽　満洲——知られざる音楽史』音楽之友社，1999年11月．

宇野重昭編『深まる侵略　屈折する抵抗　一九三〇年—四〇年代の日・中のはざま』研文出版，2001年11月．

呂元明著，西田勝訳『中国語で残された日本文学　日中戦争のなかで』法政大学出版局，2001年12月．

上田賢一『上海ブギウギ1945　服部良一の冒険』音楽之友社，2003年7月．

西原大輔『谷崎潤一郎とオリエンタリズム　大正日本の中国幻想』中央公論新社，2003年7月．

平野健一郎編『中日戦争期の中国における社会・文化変容』財団法人東洋文庫，2017年3月．

(6) 学术期刊・杂志

日本映象学会『映像学』

中国文芸研究会『野草』

日本現代中国学会『現代中国』

せらび書房『朱夏』

勉誠出版『アジア遊学』

ペヨトル工房『夜想』

早稲田大学映画学研究会『映画学』

早稲田大学演劇学会『演劇学』など

二、中文文献

(一) 电影史领域

杨村《中国电影三十年》 香港世界出版社，1954 年 6 月

陈蝶衣、童月娟、易文、谭仲夏《张善琨先生传》香港大华书店，1958 年 1 月

鲁思《影评忆旧》 中国电影出版社，1962 年 1 月

欧阳予倩《电影半路出家记》 中国电影出版社，1962 年

程季华主编《中国电影发展史》(第一、二卷) 中国电影出版社，1963 年 2 月

刘思平、刑祖文编集《鲁迅与电影》 中国电影出版社，1981 年 9 月

杜云之《中国电影七十年》 台湾电影事业发展基金会，1986 年

许道明、沙似鹏《中国电影简史》 中国青年出版社，1990 年 11 月

胡昶、古泉《满映——国策电影面面观》 中华书局，1990 年 12 月

朱剑、汪朝光《民国影坛纪实》 江苏古籍出版社，1991 年 3 月

李伟梁《"孤岛"电影探微》,《电影新视野》 中国电影出版社，1991 年 9 月

陈播主编《中国左翼电影运动》 中国电影出版社，1993 年 9 月

陈播主编《三十年代中国电影评论文选》 中国电影出版社，1993 年 12 月

重庆抗战丛书编纂委员会《抗战时期重庆的文化》 重庆出版社，1995 年

中国电影资料馆《中国无声电影》 中国电影出版社，1996 年 9 月

刘苏元、胡菊彬《中国无声电影史》 中国电影出版社，1996 年 12 月

戴锦华《雾中风景：中国电影文化 1978—1998》 北京大学出版社，2000 年 5 月

李道新《中国电影史 1937—1945》 首都师范大学出版社，2000 年 8 月

李道新《中国电影批评史 1897—2000》 中国电影出版社，2002 年 6 月

方明光编著《海上旧梦影》 上海人民出版社，2003年1月

张伟《前尘影事：中国早期电影的另类扫描》 上海辞书出版社，2004年8月

张伟《纸上观影录1921—1949》 百花文艺出版社，2005年1月

李道新《中国电影文化史1905—2004》 北京大学出版社，2005年2月

陆弘石《中国电影史1905—1949：早期中国电影史的叙述与记忆》 文化艺术出版社，2005年3月

李多钰《中国电影百年1905—1976》 中国广播电视出版社，2005年6月

沈芸《中国电影产业史》 中国电影出版社，2005年12月

陈文平、蔡继福编著《上海电影100年》 上海文化出版社，2007年3月

孟固《北京电影百年》 中国档案出版社，2008年1月

（二）历史、文学史、艺术史领域

苏关《欧阳予倩研究资料》 中国戏剧出版社，1981年

杨幼生、陈青生《上海"孤岛"文学》 上海书店，1994年

刘平、小谷一郎编，伊藤虎丸监修《田汉在日本》 人民文学出版社，1997年12月

李欧梵《上海摩登：一种新都市文化在中国1930—1945》 毛尖译，牛津大学出版社，2000年

沈宗洲、傅勤《上海旧事》 学苑出版社，2000年6月

林昶《中国的日本研究杂志史》 世界知识出版社，2001年9月

冯天瑜《"千歳丸"上海行：日本人一八六二年的中国观察》 商务印书馆，2001年10月

马国亮《良友忆旧：一家画报与一个时代》 生活·读书·新知三联书店，2002年1月

胡平生《抗战前十年间的上海娱乐社会1927—1937——以戏剧为中心的探索》 台湾学生书局，2002年

王向远《日本对中国的文化侵略：学者，文化人的侵华战争》 昆仑出版社，

2005年6月

陶菊隐《大上海的"孤岛"岁月》 中华书局, 2005年7月

(三) 中日关系史

田中正俊《战中战后：战争体验与日本的中国研究》 罗福惠、刘大兰译, 广东人民出版社, 2005年5月

三、英文文献

Yingjin Zhang, *Cinema and Urban Culture in Shanghai, 1922-1943*, Stanford Univ Pr(S), 1999.

Poshek Fu, *Between Shanghai and Hong Kong: The Politics of Chinese Cinemas*, Stanford Univ Pr(S), 2003.

附录资料（一）
战争期间在中国开办的日中合资电影公司

（一）"中华电影股份有限公司"（简称"中华电影"）

 创立 1939 年 6 月 27 日
 总公司 上海江西路 170 号 汉弥登大厦
 制片厂 上海闸北天通庵路 429 号
 分公司 南京、广州、东京、汉口
 董事长 褚民谊
 副董事长 川喜多长政
 总经理 石川俊重
 业务 电影制作
 1. 新闻片（"大东亚电影"新闻—汉语版）
 2. 文化片（面向日本"内地"的日语版及所在地使用的汉语版）
 电影发行（垄断汪伪政权统治下的华中、华南的发行权）
 巡回放映（1）为日本官兵放映日本电影
 （2）为所在地民众放映中国电影

(二)"中华联合制片股份有限公司"(简称"中联")

创立	1942 年 4 月 10 日
总公司	上海海格路 452 号
第一制片厂	上海海格路 543 号　丁香花园（原国联、新华制片厂）
第二制片厂	上海福履理路 354 弄 80 号（原国华制片厂）
第三制片厂	上海康脑脱路 1109 号（原艺华制片厂）
第四制片厂	上海徐家汇三角地 3 号（原华联制片厂）
第五制片厂	上海霞飞路 1980 弄 1 号（原美成制片厂）
董事长	林柏生
副董事长	川喜多长政
总经理	张善琨
业务	电影制作
	垄断中国故事片的制作（把以往的电影制作公司一元化，垄断汪伪政权统治下的华中、华南的制作权）。

(三)"中华电影联合股份有限公司"(简称"华影")

创立	1943 年 5 月 12 日
资本金	5000 万元，出资份额：中方 3000 万元、日方 2000 万元
总公司	继承"中华电影"公司
制片厂	第一至第五制片厂　继承"中联"公司
	文化制片厂　继承"中华电影"公司
分社	继承"中华电影"公司
派出机构	继承"中华电影"公司
董事长	林柏生

名誉董事长	陈公博（伪南京国民政府立法院院长兼上海特别市市长）
	周佛海（伪南京国民政府行政院副院长兼财政部长）
	褚民谊（伪南京国民政府宣传部长）
副董事长	川喜多长政（原"中华电影股份有限公司"副董事长）
常务董事	冯节（伪南京国民政府中央宣传部副部长兼国民政府宣传部驻沪办事所所长）
	石川俊重（原"中华电影股份有限公司"总经理）
	张善琨（原"中华联合制片股份有限公司"总经理）
	不破祐俊（原日本情报局情报官）
	黄天始（原"中华电影股份有限公司"常务董事）
	黄天佐（原"中华电影股份有限公司"常务董事）
业务	继承"中华电影""中联""上海影院公司"的所有业务，随着制作、发行一体化，与放映方面的联系更加紧密，新设国际合作处、电影研究所。[1]

（四）"华北电影股份有限公司"（简称"华北电影"）

创立	1939 年 12 月 21 日
总公司	北京市一区王府井大街 81 号
制片厂	北京四区新街口北大街 5 号
东京办事处	东京市麴町区内幸町二丁目八番地
董事长	梁亚平
专务董事	古川信吾（第一任）、北川三郎（后任）
业务	1. 电影发行

[1] 笔者制作上海国策电影公司一览表时，参考了辻久一著《中华电影史话——一个士兵的日中电影回忆录 1939—1945》及《映画旬报》1943 年 6 月 1 日号。

2. 电影进出口

3. 电影制作

4. 电影事业的促进

5. 与前四项有关的其他附带业务[1]

[1] 笔者制作"华北电影"公司一览表时,参考了《映画旬报》1942年11月1日号刊登的《华北电影现状》一文及日本电影杂志协会发行的《电影年鉴》(1943)。

附录资料（二）
本书提到的主要电影作品一览表

一、日本电影

（一）故事片

　　『何が彼女をそうさせたか』（帝国キネマ，鈴木重吉，1929）

　　『満蒙建国の黎明』（新興，満口健二，1932）*[1]

　　『新しき土』（東和，アーノルド・ファンク，1937）

　　『亜細亜の娘』（新興，田中重雄・沼波功夫，1938）

　　『五人の斥候兵』（東宝、田坂具隆，1938）

　　『愛染かつら』（松竹，野村浩将，1938）

　　『東洋平和の道』（東和商事，鈴木重吉，1938）

　　『上海陸戦隊』（東宝，熊谷久虎，1938）

　　『白蘭の歌』（東宝，渡辺邦男，1939）

　　『女の教室』（東宝，阿部豊，1939）*

1　带＊号的是笔者未能看到的影片。

『大陸行進曲』（日活，田口哲，1939）＊

『大陸の花嫁』（大都，吉村操，1939）＊

『大陸の花嫁』（松竹，蛭川伊勢夫，1939）＊

『暖流』（松竹，吉村公三郎，1939）

『土と兵隊』（日活，田坂具隆，1939）

『子供の四季』（松竹，清水宏，1939）

『君を呼ぶ歌』（東宝，伏水修，1939）

『熱砂の誓ひ』（東宝，渡辺邦男，1940）

『汪桃蘭の嘆き』（新興東京，深田修造，1940）＊

『支那の夜』（東宝，伏水修，1940）

『沃土万里』（日活，倉田文人，1940）

『西住戦車長伝』（松竹，吉村公三郎，1940）

『暢気眼鏡』（日活，島耕二，1940）＊

『お絹と番頭』（松竹，野村浩将，1940）

『小島の春』（東宝，豊田四郎，1940）

『明朗五人男』（東宝，瀧村和男，1940）＊

『姑娘の凱歌』（東宝，小田基義，1940）＊

『孫悟空』（東宝，山本嘉次郎，1940）

『別離傷心』（日活，市川哲夫，1941）［不完全版］

『指導物語』（東宝，島津保次郎，1941）

『蘇州の夜』（松竹，野村浩将，1941）

『緑の大地』（東宝，島津保次郎，1941）

『上海の月』（東宝，成瀬巳喜男，1941）［不完全版］

『桜の国』（松竹，渋谷実，1941）

『歌へば天国』（東宝，山本薩夫・小田基義，1941）＊

『わが愛の記』（東宝，豊田四郎，1941）

『君よ共に歌はん』（松竹，蛭川伊勢夫，1941）＊

附录资料（二）　本书提到的主要电影作品一览表

『右門江戸姿』（日活，田崎浩一，1941）＊

『明暗二街道』（日活，田口哲，1941）＊

『父なきあと』（松竹，瑞穂春海，1941）＊

『開化の弥次喜多』（松竹，大曾根辰夫，1941）＊

『電撃二重奏』（日活，島耕二，1941）

『戸田家の兄妹』（松竹，小津安二郎，1941）

『南海の花束』（東宝，阿部豊，1942）

『希望の青空』（東宝，山本嘉次郎，1942）

『ハワイ・マレー沖海戦』（東宝，山本嘉次郎，1942）

『英国崩るるの日』（大映，田中重雄，1942）

『阿片戦争』（東宝，マキノ正博，1942）

『母子草』（松竹，田坂具隆，1942）

『将軍と参謀と兵』（日活，田口哲，1942）

『間諜未だ死せず』（松竹，吉村公三郎，1942）

『海の豪族』（日活，荒井良平，1942）＊

『翼の凱歌』（東宝，山本薩夫，1942）

『水滸伝』（東宝，岡田敬，1942）

『望楼の決死隊』（東宝，今井正，1943）

『戦ひの街』（松竹，原研吉，1943）＊

『桃太郎の海鷲』（芸映，瀬尾光世，1943）

『誓ひの合唱』（東宝・満映，島津保次郎，1943）

『サヨンの鐘』（松竹，清水宏，1943）

『姿三四郎』（東宝，黒澤明，1943）

『重慶から来た男』（大映，山本弘之，1943）

『進め独立旗』（東宝，衣笠貞之助，1943）

『奴隷船』（大映，丸根賛太郎，1943）＊

『成吉思汗』（大映，牛原虚彦，1943）

『無法松の一生』（大映，稲垣浩，1934）

『シンガポール総攻撃』（大映，島耕二，1943）*

『野戦軍楽隊』（東宝，マキノ正博，1944）

『あの旗を撃て』（東宝，阿部豊，1944）

『加藤隼戦闘隊』（東宝・満映，島津保次郎，1944）

『桃太郎・海の神兵』（松竹，瀬尾光世，1945）

『わが青春に悔なし』（東宝，黒澤明，1946）

（二）文化片（纪录片）

『揚子江艦隊』（東宝，木村荘十二，1938）*

『支那事変後方記録・上海』（東宝，亀井文夫，1938）

『南京』（東宝，秋元憲，1938）

『北京』（東宝，亀井文夫，1938）［不完全版］

『広東進軍抄』（東宝，高木俊郎，1940）

『帝国海軍勝利の記録』（日本映画社，1942）*

『マレー戦記——進撃の記録』（日本映画社，1942）

二、中国电影

（一）1937 年以前的影片

《空谷兰》（明星，张石川，1926）*

《花木兰从军》（天一，李萍倩，1927）*

《火烧红莲寺》系列片（明星，张石川，1928—1931）*

《木兰从军》（民新，侯曜，1928）*

《三个摩登女性》（联华，卜万苍，1932）*

《春蚕》（明星，程步高，1933）

《狂流》（明星，程步高，1933）

附录资料（二） 本书提到的主要电影作品一览表　　337

《上海二十四小时》（明星，沈西苓，1934）

《渔光曲》（联华，蔡楚生，1934）

《风》（联华，吴村，1934）*

《新女性》（联华，蔡楚生，1934）

《大路》（联华，孙瑜，1935）

《新桃花扇》（新华，欧阳予倩，1935）*

《迷途的羔羊》（联华，蔡楚生，1936）

《壮志凌云》（新华，吴永刚，1936）

《马路天使》（明星，袁牧之，1937）

《青年进行曲》（新华，史东山，1937）

《夜半歌声》（新华，马徐维邦，1937）

《慈母曲》（联华，朱石麟，1937）

（二）"孤岛"时期制作的影片

《乞丐千金》（新华，卜万苍，1938）*

《貂蝉》（新华，卜万苍，1938）*

《冷月诗魂》（新华，马徐维邦，1938）*

《茶花女》（日语片名：『椿姫』，光明，李萍倩，1938）

《木兰从军》（国联，卜万苍，1939）

《葛嫩娘》（别名：《明末遗恨》，新华，陈翼青，1939）

《林冲雪夜歼仇记》（新华，吴永刚，1939）*

《孟姜女》（国华，吴村，1939）*

《岳飞精忠报国》（别名：《尽忠报国》，新华，吴永刚，1940）*

《秦良玉》（新华，卜万苍，1940）*

《梁红玉》（芸华，岳枫，1940）*

《刁刘氏》（华新，马徐维邦，1940）*

《苏武牧羊》（新华，卜万苍，1940）*

《铁扇公主》(国联,万籁鸣、万古蟾,1941)

(三) 非占领区（国统区）制作的影片

《保家乡》(中制,何非光,1939)*

《好丈夫》(中制,史东山,1939)*

《孤城喋血》(中电,徐苏灵,1939)*

《中华儿女》(中电,沈西苓,1939)*

(四) "中联"和"华影"制作的影片

《蝴蝶夫人》(李萍倩,1942)*

《牡丹花下》(卜万苍,1942)*

《恨不相逢未嫁时》(王引,1942)*

《蔷薇处处开》(方沛霖,1942)*

《芳华虚度》(岳枫,1942)*

《四姊妹》(李萍倩,1942)*

《春》(杨小仲,1942)*

《秋》(杨小仲,1942)*

《燕归来》(张石川,1942)*

《香衾春暖》(岳枫,1942)*

《卖花女》(文逸民,1942)

《博爱》(张善琨、马徐维邦等,1942)

《两代女性》(卜万苍,1943)*

《万世流芳》(卜万苍、张善琨等,1943)

《秋海棠》(马徐维邦,1943)

《凌波仙子》(方沛霖,1943)*

《万紫千红》(方沛霖,1943)

《激流》(王引,1943)*

《红楼梦》(卜万苍,1944)

《春江遗恨》(日语片名:『狼火は上海に揚げる』,稻垣浩、岳枫,1944)

《天外笙歌》(李萍倩,1944)*

《凤凰于飞》(方沛霖,1944)*

《恋之火》(岳枫,1945)*

《火中莲》(马徐维邦,1945)*

《还乡记》(卜万苍,1945)*

(五)"满映"制作的故事片(娱民片)

《七巧图》(矢原礼三郎,1938)*

《蜜月快车》(上野真嗣,1938)*

(六)1945年以后制作的影片

《春残梦断》(中企,马徐维邦,1947)*

《国魂》(永华,卜万苍,1948)*

《歌女之歌》(大中华,方沛霖,1948)*

《青山翠谷》(中企,岳枫,1949)*

《白毛女》(东北电影,王滨、水华,1950)

《武训传》(昆仑,孙瑜,1951)

(七)外国影片

《大地》([美]富兰克林·西德尼,1937)

《米歇尔计划》([德]卡尔·里特尔,1937)

《白雪公主和七个小矮人》([美]戴维·汉德,1937)

中文版后记

　　2011年3月11日下午两点，日本文部省向媒体公布了2011年度日本艺术选奖评选结果，拙著《中日电影关系史：1920—1945》（日文原版书名『戦時日中映画交渉史』，岩波书店）荣获该奖的评论部门文部大臣奖。这天上午，我去母校一桥大学办事，中午约好与博士课程期间的指导教授坂元弘子共进午餐。一桥大学位于东京有数的文教地区国立市，街道宽阔整齐，美味餐厅比比皆是。和美食家坂元老师一起，我几乎吃遍了国立的各路佳肴。这是在一桥三年学生生活和之后的三年教师学究生活中的另一大乐趣。

　　和坂元老师饭后分手，我走进国立电车站，欲赶回东京都内。因为前一天已应约于下午3点接受中文某媒体的采访。等车时，发现记者已打来电话，正欲回电，突然间大地轰鸣，脚下的站台剧烈抖动。站台外侧，用于高架工事的几台吊车急速摇摆，一场巨大的地震不期而至。继"3·11"之后，大小余震不断，15日福岛核电站发生核泄漏事故，日本陷于前所未有的危难状况，举步维艰。

　　那场罕见的灾害转瞬已过九年，而"3·11"分分秒秒的细节如今仍历历在目。我想，这可能就是当历史发生身不由己的重大动荡和变

化时，人所体验的那种超常记忆就会刻骨铭心、挥之不去吧。只有亲身经历者才具有这种视觉的记忆，而未体验者只能靠当事者的口述或文字记录拨开迷雾尘埃，去想象并尝试接近历史，研究者亦通过解析当时留下的各类文字和影像来书写历史。实证为本，做历史研究别无捷径可走。

回望人生，历史的关键时刻均在我脑海里印刻下难以抹消的影像。如孩童时目睹"文化大革命"初期造反派对所谓地富反坏右分子实施的剃阴阳头仪式；如与中学同窗下放北大荒，火车启动时我含笑挥手告别父母的那一刻；再如作为大学新生，身背包裹走在清华大学绿阴路上的美好时分，等等。人如何选择铭记或忘却，或许就在于你体验的那一刻是否化作了视觉的记忆。

准确地捕捉历史景象、描述历史人物各种具有视觉冲击力的记忆，这是致力于电影史研究的人必备的基本功。电影史研究并非只限于按时间顺序串联、记述影片，它的研究对象广泛繁多，既有创作者、企划者、发行放映状况、电影院及受众，亦有诸多与影像相关的话语。穿梭于历史文字和影像之间，尽力贴近历史人物之所想所为，才有可能打开重构电影史的厚重铁门。

然而，本书所选择的一部分研究对象存在文字、影像两缺失的现象，在他们的脑海里，无疑存有大量的历史视觉记忆，但遗憾的是，不管在沦陷时期还是抗战胜利之后，他们的记忆均被现实政治封杀，沦陷时期备受压抑的情感并没有随着大时代翻天覆地的变化得以释放。在两个截然不同的时代，他们都未留下多少可以供后人研究、参考的文字，而既成的电影史有选择地删除了他们的一部分作品，由此造成历史失忆，文字和影像也严重断裂的双重空白局面。

断裂和空白无法抹消曾经的存在，恰恰相反，这种缺席的存在却吸引更多的研究者千方百计去描述沉默者的心声，以还原历史、弥补

空白。在这本书里，我主要通过解读支配方有关沦陷期电影的大量文字来记述这段苦涩的电影史。通过大量的日文资料，自然也可以解读相关人物的动态，因此可以说，有关电影关系史或比较电影的文字影像都具有多重含义。

本书注重呈现关系史中的人物交涉、话语解读及作品受众，较少采用影像学方法分析文本，这一缺憾只能留待今后用其他形式弥补。唯望读者能透过文字，看到一些未曾开掘过的历史景象，了解这段既相互对立又相互缠绕的中日电影关系史。

以下简单介绍一下拙著中文版的出版经纬。

2014年，上海戏剧学院的石川老师来京时约我见面。他告诉我，他带的研究生里已经有些人在传阅私下翻译的拙著的部分手抄本。既然如此，不如出一部完整的中文版，并说将倾力相助出版事宜。当时我虽一口应诺，其实内心还未置可否。对此敏感题目，在国内研究界虽已出现解冻倾向，但我担心本书的论述方法会招惹是非。久离故乡，水深莫测，既然日文版已出，就此打住也罢。石川老师的鼎力相助日后因资金问题搁浅，北京大学出版社接纳了出版计划，搁置的话题又被重新提起。

我的拖沓使本书的出版再三推迟，出版社为此不得不重新与岩波书店延续合同。如今本书能够面世，首先要感谢北京大学出版社的各位，尤其是周彬先生对拙著的厚爱和锲而不舍。感谢出版社安排有留学经历、通晓日文的李冶威先生担任责编，感谢李道新老师和夏晓虹老师的美言相助，当然还要感谢自告奋勇提出担任翻译的好友汪晓志先生，和不计报酬、投入全力校对全书的胡连成老师。没有诸位的不懈努力，中文版就会付之流水。

在此，也请允许我借此版面感谢几位日本前辈研究者和同行。佐藤忠男先生先行出版的《炮声中的电影　中日电影前史》（1985）给来

日为时尚浅的我以课题上的启蒙。四方田犬彦先生和岩本宪儿先生高度评价拙著，并向岩波书店积极推荐出版。来日初期，我得到了川喜多纪念电影文化财团在查阅资料方面的无偿援助；齐藤绫子教授组织的明治学院大学电影放映例会每每满足了我的观影愿望。还有早稻田大学硕士时代的指导教师、已故的山本喜久男教授和读博时虽为师生却待我如姐妹的坂元弘子教授，两位教授的严谨治学精神实为最佳的精神食粮。

我决意挑战难题是由于听取了人生伴侣李廷江的建议，我们虽时常磕磕绊绊，半生坎坷不平，可他的提议苦口良言，现在想来尤为可贵。过了不惑之年，我恢复了身心健康，回归学术研究，当我出版了这本多年钻研而成的专著后，年事已高的父母喜悦之情溢于言表。去年5月父亲患病离世，回想他病倒的几天前我曾去看望，父亲留给我的最后一句话是："你该抓紧把写过的东西整理出书了。"

今年春节前后，新冠病毒降临，在养老院的母亲猝倒后住进医院的ICU。她昏迷期间，儿女无法前去探视，以致最后孤身离开人世。年逾九旬后依然头脑清醒、自理生活的父母，一年之内竟相继告别了人世。而今，送别父亲和去年11月最后一次看望母亲的情景，业已化作影像记忆，时而托梦而现。双亲历来开明睿智，从小到大一直给予我鼓励、关怀和爱护，即便到了体衰力不济时，也从未对我这个常年游荡在海外的长女提过任何要求。我才疏学浅，而父母对我做出的每项成果，总是暗自引为自豪。日文版出来后，父亲把书摆在自己的书架上，而今出了中文版，可父亲的书房已物在人去了。

今年是个罕见的灾年，新冠病毒侵蚀全球。当下，西日本和中国长江流域又发生暴雨洪灾，人类正在经历又一个将成为历史转折的关键时刻，任何人都不会忘记2020年。拙著日文版于2010年出版，经历了2011年的东日本巨震、福岛核泄漏事故以及岛国面临沉没的危机。

无独有偶，中文版出版又赶在了灾年。而我宁愿将此看作一件好事，因为披露那段中日当事者都难以启口的历史，反而可以催人深刻反思，以史为鉴，走稳后新冠病毒时代的每一步。

最后，仅将此书献给安度天国的父母、远在美国的女儿和家人，同时也献给本书的主人公们。

<div style="text-align:right">

晏妮

2020 年 7 月吉日于东京

</div>

编者说明

　　本书对所涉及的日本侵华时期的特定称谓或伪机构名称，进行了相应修改，或以加引号的方式处理，特此说明。